Singular Sensation:
The Triumph of Broadway

轰动大噪

揭秘百老汇舞台变迁

〔美〕迈克尔·里德尔 (Michael Riedel) 著

王郁茜 译

中国出版集团
中译出版社

Simplified Chinese Translation copyright © 2023 by China Translation & Publishing House
ALL RIGHTS RESERVED
SINGULAR SENSATION: The Triumph of Broadway
Original English Language edition Copyright © 2020 by Michael Riedel
All Rights Reserved.
Published by arrangement with the original publisher, Avid Reader Press, an Imprint of Simon & Schuster, nc.

著作权合同登记号：图字 01-2023-0285 号

名声大噪：揭秘百老汇舞台变迁 MINGSHENG DAZAO: JIEMI BAILAOHUI WUTAI BIANQIAN

图书在版编目（CIP）数据

名声大噪：揭秘百老汇舞台变迁 /（美）迈克尔·里德尔（Michael Riedel）著；王郁茜译. -- 北京：中译出版社，2023.6
书名原文：Singular Sensation: The Triumph of Broadway
ISBN 978-7-5001-7393-9

Ⅰ. ①名… Ⅱ. ①迈… ②王… Ⅲ. ①歌舞剧—研究—美国 Ⅳ. ①J833

中国国家版本馆CIP数据核字(2023)第080167号

出版发行	中译出版社
地　　址	北京市西城区新街口外大街 28 号普天德胜大厦主楼 4 层
电　　话	（010）68005858，68359827（发行部）68357328（编辑部）
邮　　编	100088
电子邮箱	book@ctph.com.cn
网　　址	http://www.ctph.com.cn
出 版 人	乔卫兵
总 策 划	刘永淳
策划编辑	郭宇佳　赵　青
责任编辑	郭宇佳　邓　薇
文字编辑	赵　青　邓　薇
封面设计	潘　峰
营销编辑	张　晴　徐　也
排　　版	北京竹页文化传媒有限公司
印　　刷	北京中科印刷有限公司
经　　销	新华书店
规　　格	710 毫米 ×1000 毫米　1/16
印　　张	24.25
字　　数	285 千字
版　　次	2023 年 6 月第 1 版
印　　次	2023 年 6 月第 1 次印刷

ISBN 978-7-5001-7393-9　定价：89.80 元

版权所有　侵权必究
中　译　出　版　社

序　　言

　　我从没想过，这本书的主标题"名声大噪"竟会带有一丝讽刺意味。20 世纪 90 年代，百老汇曾光芒万丈，哪怕是在 2001 年纽约世界贸易中心的袭击事件过后，它依然能够东山再起。这些是《名声大噪》这本书所要记录的。3 月的第一个星期，我还在瑞士和意大利享受着滑雪假期。然而，就在我回到纽约的两天后，我刚刚离开的一个度假胜地——切尔维纳拉（Cervinia）就被关停了，因为新冠病毒正在意大利北部悄然蔓延。

　　新冠病毒最终还是传播到了纽约。对此，很多百老汇人士的反应都很迟钝。《摩门经》（*The Book of Mormon*）、《杀死一只知更鸟》（*To Kill a Mockingbird*）和《西区故事》（*West Side Story*）的制作人——斯科特·鲁丁（Scott Rudin），面对每况愈下的票房，宣布那些未售出的、曾经价值几百美元的座位，现在只卖 50 美元。要我说，这的确是个明智之举——谁会愿意错过以如此低廉的价格观看百老汇演出的机会呢？

　　当时，纽约城里最受欢迎的演出当属帕蒂·鲁普恩（Patti LuPone）上演的复排版桑德海姆音乐剧《伙伴们》（*Company*）。这部剧从 3 月 2 日开放预演，计划于 3 月 22 日斯蒂芬·桑德海姆（Stephen Sondheim）90 岁生日那天正式首演。不过，疫情的蔓延逐渐引起了政界人士的重

视。我开始还在想，桑德海姆有可能会缺席首演夜；但不光是我，所有剧组成员都没想到的是——《伙伴们》根本没坚持到首演夜。辛西娅·尼克松（Cynthia Nixon）曾竞选过纽约州州长，拥有一定的政治身份。她曾来观看过一场预演。演出结束后，辛西娅坐在帕蒂的化妆间里，跟帕蒂和该剧的制作人克里斯·哈珀（Chris Harper）聊了会儿天。辛西娅谈道，自己其实有首演场的票，但还是来看了预演场，因为她"想趁这个城市被彻底封锁前，再做些有意思的事情"。[1]

3月10日，业界的贸易组织——百老汇联盟（The Broadway League）宣布了新的规定：清洁工人需要在每场演出结束后为剧院做彻底的消杀工作；此外，演员也不得于演出后在舞台门口与观众当面交流。3月11日，纽约州州长安德鲁·科莫（Andrew Cuomo）禁止了500人及以上规模的聚集活动。随即，百老汇官方宣布，他们需要关停演出——但只关一个月。

2020年3月24日，81岁的高龄剧作家特伦斯·麦克纳利（Terrence McNally）因新冠肺炎去世，这个消息震惊了整个百老汇。那一阵，新闻报纸上全是他的名字。几天后，我引用麦克纳利写的一段台词，给他的伴侣汤姆·基尔达伊（Tom Kirdahy）发了封电子邮件。汤姆回信道："这些天，麦克纳利撰写过的故事如浪潮般涌入脑海。可直到现在，我都实在笑不出来。"

我希望，当你以后再看到麦克纳利写的台词时，还能像从前那样开怀大笑。

现在是2020年5月初，我正在写这篇序言。此刻的百老汇仍在停业之中，没人知道它何时才能恢复如初。官方的说法是，百老汇将于今年秋天重新开放，但许多剧院人士认为明年春天的可能性更大。百老汇的年度产业规模达20亿美元，长期关停所带来的损失不可估量。很多舞台作品恐怕都会永远消失在观众的视野之中。那些票房大作——《魔法坏女巫》（Wicked）、《摩门经》（The Book of Mormon）、《狮子王》

(*The Lion King*)、《汉密尔顿》(*Hamilton*)不会消失，但昔日每星期两三百万美元的票房光景也将不复存在。在百老汇的观众构成中，游客大约占三分之二；而如今世界上已有两万多人因新冠肺炎离世，何时才能有这么多游客回到纽约？答案无人知晓。

但《名声大噪》讲述的是一个更快乐的年代。我的第一本书《乱花渐欲迷人眼：百老汇的斗争》(*Razzle Dazzle: The Battle for Broadway*)记录了几位大师扭转乾坤，将百老汇从20世纪七八十年代时代广场的黑暗历史中拯救出来的故事，主要围绕着舒伯特集团的伯纳德·B.雅各布斯[①]和杰拉尔德·舍恩菲尔德[②]、詹姆斯·M.尼德兰德（James M. Nederlander）、迈克尔·贝内特（Michael Bennett）、安德鲁·劳埃德·韦伯（Andrew Lloyd Webber）和卡梅隆·麦金托什（Cameron Mackintosh）这几位核心人物展开；该书的内容也随着伯纳德·B.雅各布斯的离世而止于1996年。

在那之后，我并没有想过要再去写一本关于百老汇的书，但后来，我的编辑本·勒嫩（Ben Loehnen）建议我接着写一部续集。我这才意识到：从1993年到1998年在《纽约每日新闻》(*New York Daily News*)担任戏剧专栏作家，再从1998年来到《纽约邮报》(*New York Post*)一直工作到如今因新冠肺炎疫情而被解雇之时，我已经记录了近30年百老汇的各种奇闻趣事，它们或刺激、或悲伤、或搞笑、或激烈。我报道过帕蒂·鲁普恩和安德鲁·劳埃德·韦伯在《日落大道》(*Sunset Boulevard*)中的争执；我在《吉屋出租》(*Rent*)的创作者乔纳森·拉尔森（Jonathan Larson）去世后的那几天，回到剧场重温了这部音乐剧；我看了20分钟《金牌制作人》(*The Producers*)的彩排，听完内森·莱恩（Nathan Lane）演唱《百老汇之王》(*The King of Broadway*)，飞奔回我

[①] 伯纳德·B.雅各布斯（Bernard B. Jacobs, 1916—1996年），生前任舒伯特集团总裁。——译者注

[②] 杰拉尔德·舍恩菲尔德（Gerald Schoenfeld, 1925—2008年），生前任舒伯特集团董事长。——译者注

在《纽约邮报》的办公室,"码"完一篇专栏,呼吁纽约城的人立刻去买票;我也曾在我位于西村区的住处,亲眼看到了双子塔的倒塌。

但《名声大噪》不是一本回忆录。为了再现那些百老汇经典剧目和业界明星背后的故事,我亲自采访了 100 多人。在这个过程中,我一度惊讶于自己的无知。以前,我经常是用一些零星的信息来拼凑专栏文章;但在花了大把时间与创作这些剧目或是缔造历史的人交谈过后,再回头看之前那些我不知道、不理解或是弄错了的东西,我甚至觉得有点好笑。专栏作家们有时会很自以为是——说的大概就是我了。写这本书最有趣的地方在于,它对我来说是个虚心求知的过程。

我原计划写到《汉密尔顿》就收笔,但转念一想,那《名声大噪》的长度岂不是快要赶上罗伯特·卡罗①的书了!但我不是罗伯特·卡罗。所以我决定把本书的重点放在 20 世纪 90 年代——百老汇日新月异的 10 年。所有类型的大众娱乐产业都历经过这样的时期。电视直播的黄金时代大约从 1947 年一直持续到 20 世纪 50 年代末,直到后来,业界追求收视率,预录情景剧急速发展,这一黄金时代才落幕。百老汇的黄金时代始于 1943 年理查德·罗杰斯(Richard Rodgers)和奥斯卡·汉默斯坦二世(Oscar Hammerstein II)的《俄克拉荷马!》(*Oklahoma!*),而落幕于 1959 年同为这两个人合作的《音乐之声》(*The Sound of Music*)。好莱坞的鼎盛时期要更久一些,大约从 1930 年一直到 1948 年左右片厂系统衰落为止。60 年代末,罗伯特·奥特曼(Robert Altman)、斯坦利·库布里克(Stanley Kubrick)、迈克·尼科尔斯(Mike Nichols)和罗曼·波兰斯基(Roman Polanski)等一众导演对于自己电影的控制权不断加强,得以与制片厂老板一较高下,一个新的时代也随之来临。

20 世纪 90 年代初,来自英国的作品在百老汇盛极一时,但随着《日落大道》的轰然垮台,这种英式风气戛然而止。1995 年,《日落大

① 罗伯特·卡罗(Robert Caro, 1935—),美国记者、传记作家,曾获美国国家人文奖章、两次普利策传记奖、两次国家图书奖。——译者注

道》获得了托尼奖"最佳音乐剧";一年后,美国的现代背景音乐剧《吉屋出租》也摘得了同一奖项,而其制作成本远低于前者。《为你疯狂》(*Crazy for You*)和复排版《红男绿女》(*Guys and Dolls*)重新掀起了美国本土音乐喜剧的浪潮,这股美式风情也随《金牌制作人》的成功而达到了顶峰。一直以来,话剧在百老汇都几近消亡,但托尼·库什纳(Tony Kushner)的《天使在美国》(*Angels in America*)彻底扭转了这一局面。一批新的制作人逐渐崛起,进而挑战长期以来在百老汇独揽大权的剧院老板们。与此同时,越来越多的公司逐渐意识到了存在于现场戏剧演出中的商机:迪士尼(Disney)和加思·德拉宾斯基(Garth Drabinsky)的莱文特公司(Livent)进驻时代广场,翻修了许多废弃已久的剧院,一扫往日萧条景象。罗西·欧唐内(Rosie O'Donnell)凭借其日间电视节目的知名度,将百老汇重新推向了美国流行文化的主流。

然而,纽约世界贸易中心的那场袭击差点让这一切付诸东流。在那段消沉的日子里,人们的心中充满了对未知的恐惧。时代广场正位列时任纽约市市长鲁迪·朱利安尼(Rudy Giuliani)所确定的纽约五大潜在袭击目标名单之中。人们担心恐怖分子可能会突然占领某个百老汇剧院,将台下的观众押为人质。[①] 但是,在袭击发生的两天后,百老汇就重新开张了。其重振速度之快,出乎所有人的意料。百老汇在此次事件里的运营策略及营销案例,在本书当中亦有记录。

百老汇总有自己的生存诀窍。大萧条时期,它在李·舒伯特(Lee Shubert)和雅克布·J. 舒伯特(Jacob J. Shubert)这两位剧院老板的带领下逆流而上;之后,它同样经受住了影视业发展的猛烈冲击;到了20世纪70年代,它差点被纽约市的财政危机毁于一旦,却借助彼时的"我爱纽约"宣传活动等方式反败为胜;在20世纪80年代,百老汇自己

① 人们之所以有这样的担忧,是因为在 2002 年 10 月,一个车臣激进军事团体曾在莫斯科杜布罗夫卡剧院(the Dubrovka Theatre in Moscow)挟持了 850 名人质,最终有 170 人丧生。

也卷入了艾滋病大流行危机，而当绝大多数美国人都忽视了这个曾被称为"同志癌"的绝症之时，它创立了"百老汇关怀／平等抗击艾滋"（Broadway Cares/Equity Fights AIDS）组织，为数以千计饱受艾滋病之苦的戏剧工作者们带来希望。

对于百老汇来说，每轮危机都是一次独特的挑战，此次新冠肺炎疫情亦然。曾于1995—2006年任百老汇联盟主席的杰德·伯恩斯坦（Jed Bernstein）说："'9·11'事件后，人们想要待在一起，去看演出支持纽约，这在当时是一种爱国行为。但现在，人们不想待在一起了；事实上，他们也不能待在一起了。"[2]

但百老汇可不是一个普通的地方，这里群英荟萃，人才辈出：乔纳森·拉尔森（Jonathan Larson）、格伦·克洛斯（Glenn Close）、罗科·兰德斯曼（Rocco Landesman）、朱莉·泰莫（Julie Taymor）、爱德华·阿尔比（Edward Albee）、大卫·黑尔（David Hare）、威廉·伊维·朗（William Ivey Long）、苏珊·斯特罗曼（Susan Stroman）、梅尔·布鲁克斯（Mel Brooks）、马修·布罗德里克（Matthew Broderick），还有许多其他人物也会出现在书中。一个能够吸引这般才俊的行业，是不会倒下的，它一定能重整旗鼓——毕竟，这是百老汇的拿手好戏；只不过，这次的时间可能要久一些。但我相信，印在这本书封皮上的"名声大噪"一词，终有一日，将摆脱它的讽刺意味。

目 录
CONTENTS

第 一 章　韦伯先生，我已经准备好拍我的特写了！　001
第 二 章　梦碎大道　015
第 三 章　格林威治街508号，4层　039
第 四 章　百老汇的生活　067
第 五 章　赌　徒　087
第 六 章　我要赌这匹马　103
第 七 章　展翅高飞　121
第 八 章　谁害怕爱德华·阿尔比？　137
第 九 章　乱花渐欲迷人眼　155
第 十 章　韦斯勒秀　171
第十一章　罗西，一切如你所愿　183
第十二章　论大亨的诞生　205
第十三章　别废话，给我去午场　217
第十四章　狮子女王　239
第十五章　论大亨的退场　269
第十六章　百老汇与话剧家　291
第十七章　登上王座　305

后　记　精彩必将延续　339
致　谢　361

第 一 章

韦伯先生，
我已经准备好拍我的特写了！

B R O A D W A Y

本章名取自《日落大道》的经典台词"好了，德米尔先生，我已经准备好拍我的特写了！"（All right, Mr. DeMille, I'm ready for my close-up!）——译者注

1991年9月20日，年轻有为的作词人艾米·鲍尔斯（Amy Powers）拿起当天的《纽约时报》，直接跳到了由记者亚历克丝·威彻尔（Alex Witchel）执笔、影响力巨大的星期五戏剧专栏。

头条新闻的标题处赫然写着："韦伯音乐剧的歌词污点"。鲍尔斯心头一怔，再往下读："你真的没听说过赛德蒙顿（Sydmonton）？亲爱的，说出去会丢人的：这是安德鲁·劳埃德·韦伯在英国的一处庄园。每至夏末，他都会在那里举办一场不对外开放的音乐节，借此向圈内好友引介最新的作品……《日落大道》是韦伯改编的一部音乐剧，其电影版由比利·怀尔德（Billy Wilder）执导、葛洛丽亚·斯旺森（Gloria Swanson）主演，这无疑会是今年的焦点。"

威彻尔还写道，丽莎·明尼利（Liza Minnelli）和雪莉·麦克雷恩（Shirley MacLaine）是在该舞台剧版本中饰演过气默片女星——诺玛（Norma）的最热竞争人选（不过这两位女星都未出现在音乐节的现场）。此外，威彻尔的线人还传来消息称，韦伯为此剧所谱曲目乃《贝隆夫人》（*Evita*）后之最佳。"甚至有人说，这部戏里的音乐是韦伯到目前为止最好的作品。"

读到这里，鲍尔斯感觉还行。

但她随即就看到:"俗话说'甘瓜苦蒂,天下物无全美',这部戏也不是完美的——全剧的污点在于新人艾米·鲍尔斯所作的词……庄园观众对这部剧歌词的反应不温不火,据传,韦伯先生现已将鲍尔斯女士解雇。"

鲍尔斯倒吸了一口气——她刚从赛德蒙顿回来,当时韦伯还说,自己对他们在这部剧上的合作非常满意。

"回家吧,"他说,"好好休息几个星期,回来后咱们开始做第二幕。"

然而她现在却在《纽约时报》上读着自己被解雇的消息。多年后,艾米·鲍尔斯回忆道,"我都分不清到底什么更糟了,是得知自己已经不在这个剧组,还是发现《纽约时报》的报道内容也没有可信度——没有任何人给我打过电话。"

威彻尔在这篇文章的最后写道,鲍尔斯的问题"不是缺乏天赋,而是缺乏经验"。她还引用了别人的话说,韦伯先生现在在作词方面需要的是"像比利·怀尔德一样的名家"来与之匹配。

鲍尔斯拿起电话,打到了劳埃德·韦伯的伦敦办公室。

"这是真的吗?"她对着电话的那头问道。

"我们还不知道呢,"接电话的员工说,"需要确认一下再给你答复。"她挂掉电话,跑到厕所,吐了。

那天晚些时候,办公室给鲍尔斯回电确认了她被解雇的消息。嗯,她不在音乐剧版《日落大道》的首创名单里了。

演艺界人士都喜欢《日落大道》这部电影。怀尔德笔下这个曾经风华绝代的女影星人气渐失的故事,让那些身处风云变幻的娱乐圈的人们心有戚戚焉。这部 1950 年的电影可谓群英荟萃.葛洛丽亚·斯旺森饰诺坞·德斯蒙德(Norma Desmond)——过气女星,成天躲在自己位于日落大道那荒废的文艺复兴式公寓里;威廉·霍尔登(William

Holden）饰乔·吉利斯（Joe Gillis）——见利忘义的年轻编剧，同时也是诺玛的情人；埃里希·冯·施特罗海姆（Erich von Stroheim）饰麦克斯·冯·梅耶林（Max von Mayerling）——诺玛神秘的德国管家。其中不乏名垂影史的经典台词，譬如："我依旧是荧幕女王，走下坡路的是电影业！"[①]"没有我就没有今天的派拉蒙影业（Paramount Studio）。"以及"好了，德米尔先生（Mr. DeMille），我已经准备好拍我的特写了！"

1971年，曾一同合作《春光满古城》（*A Funny Thing Happened on the Way to the Forum*）的斯蒂芬·桑德海姆和伯特·谢弗洛夫（Burt Shevelove）产生了创作音乐剧版《日落大道》的想法，他们选取了电影中诺玛和管家在庄园里埋葬宠物黑猩猩的场景作为第一幕的开场。

"我试着写了一些音乐，旋律都比较阴森。"桑德海姆回忆道，"然后，在一次鸡尾酒会上，我遇到了比利·怀尔德。我害羞地走到他面前，说我正在和朋友一起写一部改编自《日落大道》的音乐剧。"

"这可不行。"怀尔德说。

桑德海姆以为是因为版权问题所以不行。

"哦，我不是那个意思，"怀尔德接着说，"我是说，你们不要把它改编成一部音乐剧，它应该是一部歌剧。"

几年后，曾为包括《富丽秀》（*Follies*）和《小夜曲》（*A Little Night Music*）在内的多部桑德海姆音乐剧担任导演和制作人的哈尔·普林斯（Hal Prince），也萌生了将《日落大道》从好莱坞搬到百老汇的想法。他想让安吉拉·兰斯伯里（Angela Lansbury）在剧中扮演一位过气的音乐喜剧明星，并找上桑德海姆和《小夜曲》的剧作者休·威勒（Hugh Wheeler）来编写这部剧。

桑德海姆告诉他："但比利·怀尔德说了，这必须是一部歌剧。"

普林斯若有所思："其实，他说得有道理。"

[①] 原文是"I am big. It's the pictures that got small!"，本书此处系意译；这句台词也可直译为："我还是大明星，变小的是电影业！"——译者注

之后，普林斯从派拉蒙影业那里谈来了版权，又去找韦伯，问他有没有兴趣为《日落大道》作曲。

"普林斯想在剧情设定上稍做改进，将诺玛塑造成多丽丝·戴（Doris Day）那样的形象：一位 50 年代成天隐居在无窗房里的音乐巨星。"韦伯回忆道，"但这部电影在英国其实没有那么流行，所以我当时还没看过它呢。为此，普林斯还安排了一场放映活动。看完后，我脑子里产生了两个想法：首先，我不想改变剧情设定的时间；其次，既然他一直都在和桑德海姆合作，为什么又要让我做这件事？"

所以韦伯拒绝了普林斯。

但韦伯的确很欣赏这部电影，几年后也开始想着将它改编成一部歌剧风格的音乐剧。毕竟，他最负盛名的作品是《歌剧魅影》（The Phantom of the Opera）。

曾创作《危险关系》（Les Liaisons Dangereuses）的英国剧作家克里斯托弗·汉普顿（Christopher Hampton），也认为《日落大道》可以被改编为一部歌剧。几年前，他在创作话剧《好莱坞往事》（Tales from Hollywood）时曾采访过比利·怀尔德。（《好莱坞往事》这部剧讲述了 20 世纪 30 年代欧洲移民在电影业的处境，而怀尔德也正是在 1933 年希特勒上台后从德国来到好莱坞的。）汉普顿向英国国家歌剧院（English National Opera）提出了这个想法，而后者在调查这部剧的版权状态时，却发现它已另有所属。

在一次与韦伯聚餐的时候，汉普顿提起了《日落大道》。他因得不到这部剧的版权而十分沮丧，不想，韦伯指了指自己，笑着说："版权在我手里。"原来，这位精明的作曲家在普林斯放弃版权后，抢先一步接手了。

劳埃德·韦伯并没有立刻让汉普顿参加到这个项目中来，而想先写出一些歌曲，但他需要一个作词人。这时，韦伯的朋友、实力雄厚

的舒伯特集团董事长杰拉尔德·舍恩菲尔德［其公司曾在百老汇出品过《猫》（Cats）等音乐剧］向他推荐了艾米·鲍尔斯。鲍尔斯女士是名律师，但一直有志于写音乐剧。她的姨妈认识舍恩菲尔德，想着可以让他给自己的侄女提提建议，便给他看了看她曾创作过的一些歌词。年轻女性不凡的魅力从字里行间跃然纸上，给舍恩菲尔德留下了深刻的印象。

不久后，艾米·鲍尔斯便接到一通电话。"一个英国口音的人说，他是安德鲁·劳埃德·韦伯。我说，'你是在逗我吧？我可不信。'但这个人并不是在开玩笑。"

"这个周末你有什么计划？"韦伯问道，"想不想来一趟法国南部？我在制作一部新剧，正缺人手，杰里·舍恩菲尔德①向我推荐了你。"

几天后，鲍尔斯受韦伯之邀，登上飞往巴黎的协和式飞机，来到了他位于费拉角（Cap Ferrat）的别墅。

当天下午，鲍尔斯和韦伯坐在他的三角钢琴旁一起工作了两个小时。韦伯从他较冷门的曲库中摘了一段旋律出来。这段旋律来自1986年他与蒂姆·赖斯（Tim Rice）为伊丽莎白女王（Queen Elizabeth）60大寿所合作的音乐剧——《蟋蟀》（Cricket）。鲍尔斯和韦伯都认为，这段旋律很适合电影中诺玛在她的职业生涯黯然落幕后，再次回到派拉蒙影业时的场景。

韦伯又为诺玛谱写了一首意气高昂的曲子，以施展她作为一名默片时代明星而拥有的才华：她不必张嘴说话，只需一个手势或眼神，便能让观众为之倾倒。鲍尔斯随即想出了一个曲名：《短短一眼》（One Small Glance）。鲍尔斯非常喜欢与韦伯合作，也喜欢从他身上不断学习；但她感觉，韦伯对他们的合作好像并不是那么满意。"我觉得韦伯想找的是一个能够为他的曲子量身定做歌词的人——就像是做填空题那样。"

① 此处的"杰里"（Jerry）指的是杰拉尔德，"Jerry"是"Gerald"的爱称。——译者注

在他们合作了 6 个月后,也就是《日落大道》在赛德蒙顿首演的几个星期之前,韦伯告诉鲍尔斯,他的朋友唐·布莱克(Don Black)将要加盟创作团队。布莱克是一位资深的作词家,曾为多部电影的同名主题曲作词,包括但不限于《狮子与我》(*Born Free*)、《吾爱吾师》(*To Sir, with Love*)、《007 之霹雳弹》(*Thunderball*)、《007 之金刚钻》(*Diamonds Are Forever*)和《007 之金枪人》(*The Man with the Golden Gun*);他还曾与韦伯合作过音乐剧《轻歌妙舞》(*Song and Dance*)和《爱的观点》(*Aspects of Love*)。布莱克为人风趣和蔼,办事干净利索,他写歌的座右铭是:"如果你从早上 10 点开始工作,到晚上 6 点还没弄完,那你就是个废物。"

"唐的到来真的是及时雨,"鲍尔斯回忆道,"他教会了我很多关于钩子①(hook)和曲名的知识。"二人在诺玛重回派拉蒙影业时唱的这首歌上花了很多工夫。他们一同探讨诺玛的情绪,想象她刚看到有声摄影棚时的兴奋;他们甚至来到海德公园(Hyde Park)亲临其境,但就是怎么也想不出这首歌的钩子——一个合适的曲名。

第二天一早,鲍尔斯接到了布莱克的电话。

"我想到曲名了,"他说,"《仿佛我们从未说再见》(*As If We Never Said Goodbye*)。"

这几个词,"完美地概括了我们一直在讨论的关于这首歌的一切,"鲍尔斯后来回忆道,"真的是精妙绝伦。"

1991 年夏天,劳埃德·韦伯在他的大庄园里为受邀来宾们设午宴,拉开了赛德蒙顿音乐节的帷幕。餐后,大家鱼贯而行,来到一座被韦伯改造成剧院的教堂,观看《日落大道》的第一幕。剧中诺玛的扮演者是曾在伦敦西区主演《贝隆大人》的里娅·琼斯(Ria Jones)。即便

① 钩子(hook),一种音乐表现形式,引申开来,指一首歌曲中最吸引人的部分。——译者注

戴着诺玛的头巾，琼斯对于这个角色来说还是太过年轻了；但她的嗓音备受韦伯青睐。

由于布莱克刚来剧组没几个星期，当时的许多歌词沿用的仍是鲍尔斯的版本。英国音乐剧的头号女明星伊莱恩·佩奇（Elaine Paige）不喜欢《短短一眼》这首歌的词。她对布莱克小声说："你真的得改一改这些歌词。"[1]

演出结束后，韦伯向来宾们寻求意见。大家的观点非常一致：作词的任务应该交给唐·布莱克。

就这样，艾米·鲍尔斯被请出了剧组，而《纽约时报》又向全世界公布了这个消息。她曾想就此向法院提出诉讼，还去咨询了一位业界知名的戏剧领域律师，得到的回答却是："事已至此，徒劳无益。如果你试图与之对抗，那么安德鲁手上有着无尽的资源可以封杀你，然后你就再也别想回到这个行业工作了。"

最后，她与剧组达成了和解。在节目单上她将以一行小字的形式出现："艾米·鲍尔斯对作词亦有贡献。"而至于鲍尔斯的劳动报酬，她说："少到你要用显微镜才看得见。"[2]

1991年秋，劳埃德·韦伯邀请克里斯托弗·汉普顿加入了剧组，他们的合作于费拉角正式开启。"那是《日落大道》真正的破茧成蝶之时，"韦伯回忆道，"这对我们三人来说，都是一次激动人心的挑战。唐和克里斯[3]是好莱坞专家，而我当时则疯狂沉迷于研究《日落大道》这部电影。我想以一个大胆而极端的方式来呈现这部作品的音乐剧版，

[1] 最终，他将这首歌的歌名从《短短一眼》改为了《只需一瞥》（*With One Look*）。他认为"一瞥"要比"一眼"更加犀利。
[2] 在那之后，韦伯和布莱克再也没有同艾米·鲍尔斯联系过；同样，也没人邀请她去观看《日落大道》在伦敦或是百老汇的演出。鲍尔斯去了由格伦·克洛斯主演的2017年复排版《日落大道》首演，当时她看到了韦伯，"但是他没有看到我。"鲍尔斯回忆道。
[3] 此处的"克里斯"（Chris）指的是克里斯托弗，"Chris"是"Christopher"的爱称。——译者注

我们所挖掘的要比电影版深得多。"

布莱克说："我们会在每天早晨见面——这时安德鲁一般已经写好了一段旋律；午后，当他在花园里散步或是检查自己的藏酒时，我和克里斯就在屋里写歌词或场景；晚些时候，当我们再碰面时，会说，'搞定啦！'然后把写好的歌词或曲名给他——安德鲁总是很喜欢看到这些曲名，我到现在都还记得当我给他《完美的新年》（*The Perfect Year*）时，他是多么兴奋——他转头就去谱曲了。"

韦伯的工作速度给汉普顿留下了极其深刻的印象。"我记得我进来吃饭的时候说，我们需要一首赞美无声电影的歌，用来刻画处于电影业发展初期时的青年诺玛的风范。"汉普顿回忆道，"第二天早上，安德鲁就坐在钢琴前，演奏了《新梦想之路》（*New Ways to Dream*）——这是他那天晚饭后写的。"

6个月后，这版《日落大道》的雏形已定。韦伯打算在1992年夏天的赛德蒙顿音乐节上首演这两幕。

韦伯的老朋友、音乐总监大卫·卡迪克（David Caddick）非常欣赏这部剧中的音乐。"它将两个世界结合了起来，"他说，"诺玛的世界里有那种非常巴洛克的感觉，一切都是那么低沉、奢华又阴暗；而乔和他那些年轻朋友们所处的却是一个明亮的真实世界，充斥着一种加利福尼亚的气息，好像一串轻盈的爵士乐。安德鲁用两种不同的音乐风格来区分这两个世界。"

卡迪克心中早已有了在赛德蒙顿扮演诺玛的最佳人选——曾以《贝隆夫人》中伊娃·贝隆（Eva Perón）一角斩获1980年托尼奖的帕蒂·鲁普恩。鲁普恩立刻应了这份邀请，她当时正在洛杉矶参加美国广播公司（ABC）的电视剧《生活要继续》（*Life Goes On*）第四季的拍摄工作。"无聊得令人窒息"，她在《帕蒂·鲁普恩回忆录》（*Patti LuPone: A Memoir*）中如是写道，"我想唱歌。我好怀念站在舞台上的日子。"

乔·吉利斯一角则由鲁普恩的好朋友凯文·安德森（Kevin

Anderson）出演。安德森不仅是一位优秀的演员，同时也是一名实力派歌手。二人相识于伦敦，当时鲁普恩在演音乐剧《悲惨世界》（*Les Misérables*），安德森则在演话剧《孤儿》（*Orphans*）。他们两个在伦敦一起排练了几天，然后就直接飞往了赛德蒙顿。在那里，躁动的人群让她感到有些不安。"我跟凯文都以为我们只是要去一个小型的音乐剧工作坊表演，"她说，"我们完全没想到他们还要进行录制，而且台下坐着来自全伦敦和百老汇的所有制作人！"[1]

台下的确是大腕云集：百老汇两大巨头——舒伯特集团和尼德兰德集团的代表、迪斯尼公司董事长迈克尔·艾斯纳（Michael Eisner）、金牌制作人卡梅隆·麦金托什、戏剧大导演特雷弗·纳恩（Trevor Nunn）、娱乐界大亨罗伯特·斯蒂格伍德（Robert Stigwood），以及梅丽尔·斯特里普（Meryl Streep）。

那天下午，鲁普恩的表演无可比拟，轰动全场，甚至让斯特里普在最后潸然泪下。"所有人都觉得，《日落大道》有望成为一部极负盛名的作品。"劳埃德·韦伯旗下真正好集团（the Really Useful Group）的首席财务官比尔·泰勒（Bill Taylor）说，"我们认为它会比《歌剧魅影》更加成功。"

在演出过后的豪华晚宴上，韦伯对鲁普恩说："你开个条件吧。"

"凯文·安德森。"鲁普恩回答道。劳埃德·韦伯当场便跟安德森签下了乔·吉利斯的角色。鲁普恩得意扬扬地回到了洛杉矶。然而，真正的谈判才刚刚开始。

"他们丢给我的数是 198 万（美元），不留任何讲价空间，说接不接受全由我！"鲁普恩回忆道，"我说：'且慢，安德鲁在赛德蒙顿音乐节的时候就主动提出让我演这个角色了，你们好歹放尊重些！'那是一场十分丑恶的谈判，我早就该知道娱乐圈的氛围好不到哪里去。"

这笔交易就这样敲定了。鲁普恩将先后在伦敦和百老汇饰演诺玛·德斯蒙德这个角色，中间相隔一年。但有件事却让她感到隐隐的

不安：据传，在《日落大道》的百老汇版首演前，这部剧会首先于洛杉矶登陆美国。这种说法不无道理，因为《日落大道》本身讲述的就是电影圈的故事。可是，真正好集团并没有邀请她来洛杉矶演出的意思。鲁普恩心想："我要在伦敦领衔这部剧的世界首演，结果第一个在美国首演这部剧的人却不是我？""你们这分明是要在两名女演员之间挑起战争，而我们当中必定有一个人会输。"她就此质问真正好集团的高层。后者向她保证，这是绝对不会发生的事情。

"我就这么上当了。"鲁普恩回忆道。

在劳埃德·韦伯的号召下，一众资深人士加盟剧组：执导过《猫》和《悲惨世界》的特雷弗·纳恩、为《猫》做舞美设计的约翰·纳皮尔（John Napier）以及服装设计师安东尼·鲍威尔（Anthony Powell）。这部来自英国的巨制蓄势待发，誓要亲启一段音乐剧史的新时代。《猫》的舞台上有一个可以旋转的大轮胎，乘上它便能升往九重天（Heaviside Layer），凤凰涅槃；《歌剧魅影》里有一盏等待坠落的巨型吊灯；《悲惨世界》里有移动的街垒，舞台中央还有个大转盘；《西贡小姐》（*Miss Saigon*）则把直升机搬进了剧院；而《日落大道》将标配诺玛的豪宅，包括一整个盘旋式楼梯和一架让《歌剧魅影》舞美设计者看了都会嫉妒的精致管风琴。纳皮尔设计的这座洛可可式公馆重约3.3万磅，能够"起飞"：一个专门为《日落大道》定制的软件将通过IBM电脑，支配一个液压悬架和几捆同捆绑玛丽九世的绳子一样结实的缆绳，来将这栋豪宅提升至剧院的天花板，随即控制它盘旋于剧中那些造价高昂的布景——派拉蒙影业的大门、一个录音室、施瓦布的药房（Schwab's Pharmacy）之上。[2]

对韦伯来说，资金从来都不是问题。《猫》和《歌剧魅影》的版权收入从世界各地纷至沓来，为他的音乐剧王国源源不断地输送着黄金。"每当在例行董事会议上被问到集团的银行账户里还有多少现金时，都

会有人回答一个 2 000 万英镑以上的数字。"泰勒如是说,"然后我们就开香槟庆祝一番。"

真正好集团的实力之雄厚,甚至让劳埃德·韦伯动了发行股票的念头——虽然最后又将其全部买了回来。他曾向荷兰的娱乐业巨头宝丽金集团(PolyGram)出售真正好集团 30% 的股份来筹集资金,这后来成了一个让他十分后悔的决定。

《日落大道》的预算达 700 万美元,是伦敦西区有史以来成本最高的演出。当这部剧在伦敦开启排练后,真正好集团便筹划起了这部剧的第二个版本——耗资 1200 万美元的洛杉矶版。他们的计划是,让鲁普恩于 1993 年 7 月在伦敦的阿德尔菲剧院(Adelphi Theatre)领衔《日落大道》的世界首演,5 个月后,再将这部剧搬上洛杉矶舒伯特剧院(Shubert Theatre)的舞台。那么,找谁来在洛杉矶演诺玛·德斯蒙德呢?

克里斯托弗·汉普顿给大家推荐了一位名副其实的电影明星——格伦·克洛斯,她最近刚在电影版的《危险关系》中成功塑造了恶毒的侯爵夫人梅特伊(Marquise de Merteuil)一角。

克洛斯曾参演过两部百老汇音乐剧。1976 年,她在理查德·罗杰斯的《国王》(Rex)中扮演了玛丽公主(Princess Mary),她的戏份里有一首甜美动听但非常普通的小曲——《汉普顿宫的圣诞节》(Christmas at Hampton Court)。1980 年,她又在赛·科尔曼(Cy Coleman)的《马戏大王》(Barnum)中扮演了 P.T. 巴纳姆(P. T. Barnum)的妻子夏丽蒂(Charity)。她的嗓音条件不差,但没人会拿她的唱功同埃塞尔·默尔曼(Ethel Merman)相比较。

韦伯相信克洛斯有演好这个角色的能力,但不确定她能否唱好这个角色。于是,韦伯将她请往自己在伦敦伊顿广场(Eaton Square)的公馆,亲自为她试镜。在她快到的时候,韦伯把汉普顿拉到一边,说:"这样,我在附近的意大利餐厅给我们 7 个人订了张桌子,如果一切顺利,我们就去那里用餐;如果不顺利的话,我还在多尔切斯特酒店

（Dorchester）订了个两人位，到时候你就单独请她去那里吃饭吧。"

克洛斯被引到公馆的书房里，韦伯正坐在钢琴旁恭候她的到来。在演唱完《只需一瞥》和《仿佛我们从未说再见》这两首曲目后，韦伯站起来，夸奖道："简直是无与伦比！你刚刚的演唱让你之前在《汉普顿宫的圣诞节》里的表演黯然失色。"

克洛斯放声大笑。"安德鲁·劳埃德·韦伯，你个坏蛋！"

那天，他们去那家意大利餐厅共进了晚餐。

在官宣格伦·克洛斯将在《日落大道》的美国首演中出演诺玛·德斯蒙德一角的消息之前，真正好集团的高层认为有必要找个人去跟鲁普恩交代这件事。这项重任最终落到了负责韦伯美国区业务的埃德加·多比（Edgar Dobie）头上。在他把电话打过去的时候，鲁普恩已经收拾好了东西，正在家里等着大轿车接她去机场，飞往伦敦开启排练。

多比知道这通电话将会十分棘手，但他可是一名勇者。"你将在伦敦为这个角色缔造历史，并接着去百老汇续写这个传奇，"他说，"但我还是想告诉你，我们在洛杉矶版的《日落大道》里签下了格伦·克洛斯。"

电话那头突然安静。半晌，鲁普恩说："格伦·克洛斯？她唱起歌来跟驴叫一样，而且人送绰号'乔治·华盛顿'，因为如果你从侧面看她就会发现她的鼻子和下巴都长在一起！"

在 2020 年的一次采访中，鲁普恩否认了多比口中的这件事。她说："他压根就没给我打过电话，这事是我的经纪人告诉我的。而且我从来没有说过关于格伦的那些话，我真的从来都没说过，这完全是他编造出来的。"多比则耸了耸肩，说："鉴于当时我们对她的所作所为，现在随她怎么说我都不去反驳。但你想想，我怎么可能想出这样的话来呢？"

唯有一点，二人都不予置否。当接鲁普恩去机场的司机到达时，

她直接把机票塞给他,说:"把它们带回给真正好集团那些人吧,我不去了。"

她后来回忆道:"我的自尊心受到了极大的伤害。真的,我太受伤了。"他们紧接着又进行了3天热火朝天的谈判,之后,鲁普恩才同意去伦敦。

"我当时为什么要上那架飞机呢?"她说,"是因为我有5个大箱子都已经送到伦敦了,我想如果我不去那里,可能永远都不能把它们拿回来了。"

第二章

梦 碎 大 道

BROADWAY

本章名取自绿日乐队（Green Day）的同名歌曲《梦碎大道》（*Boulevard of Broken Dreams*），该曲曾于 2006 年获格莱美奖"年度最佳制作"。——译者注

1991年是安德鲁·劳埃德·韦伯人生的鼎盛时期，《猫》和《歌剧魅影》的成功令之前所有的音乐剧表演相形见绌，仅在百老汇，这两部作品加起来每星期都能带来超过100万美元的收入，这在当时几乎是闻所未闻的。韦伯同曾参与制作《猫》《歌剧魅影》《悲惨世界》和《西贡小姐》的卡梅隆·麦金托什，共同引领了20世纪80年代美国百老汇的英国作品风潮。二人出品的大型音乐剧在世界各地演出多年，经久不衰，在票房和媒体反响上也都胜过了大部分美国本土音乐剧①。但与此同时，反对声也在悄然发酵。

　　这股抵制势头最早渐显于《西贡小姐》。该剧将普契尼歌剧《蝴蝶夫人》（*Madama Butterfly*）的情节搬到了越南战争中，讲述了一名美国士兵和一位越南妓女之间的爱情悲剧，在伦敦一经开演就收获了热烈的反响。乔纳森·普雷斯（Jonathan Pryce）饰演剧中的工程师，同时也是一个梦想着移民美国的老鸨、滑头和骗子。普雷斯在剧中的表演获

① 在1988年的托尼奖颁奖典礼上，斯蒂芬·桑德海姆的《拜访森林》（*Into the Woods*）赢得了"最佳音乐剧剧本"奖和"最佳词曲创作"奖；但《歌剧魅影》斩获了更为重量级的奖项——"最佳音乐剧"。百老汇是不会将一部在开演前就售出了1800万美元门票的剧目拒之门外的。

得了所有观众的一致好评。由于这个角色的设定是欧亚混血,所以剧中的他扮着斜眼,还打了黄色的粉底液。伦敦的观众并没感觉有什么不妥。但后来,麦金托什宣布,他要将该剧搬至纽约,并会在那里续用普雷斯出演这个角色;这时,亚裔群体以及一众纽约戏剧界人士都震惊了:厚厚的黄色底妆像是一种明晃晃的侮辱;再者,为什么不聘请一位亚裔的美国演员,而是让一个来自英国的高加索人在百老汇扮演这个角色呢?

剧作家黄哲伦(David Henry Hwang)曾创作过托尼奖"最佳话剧"《蝴蝶君》(*M. Butterfly*)[①],他和在该剧中扮演京剧演员的黄荣亮(B.D. Wong)将此事举报到了演员权益协会(Actors' Equity Association)。然后,让整个百老汇都没想到的是,该组织真的就驳回了普雷斯来纽约演出的许可。他们表示,"这事关人性道德",绝对不会"姑息这种让高加索人扮演欧亚人的选角方式"。麦金托什连人带剧一起被扣上了种族主义的帽子,一怒之下,他直接取消了《西贡小姐》的百老汇演出计划。当然,也只有像他这样有钱又有势的制作人才能一下子砍掉一部已经在前期投入了 2500 万美元的演出。

而事实证明,这是个高明之举。《西贡小姐》演出计划取消的新闻占据了全美的报纸头条。"如果卡梅隆真的已经定好演出计划并预付了部分款项的话,那就再好不过了。"该剧的编剧之一小理查德·迈特比(Jr. Richard Maltby)如是说,"我们甚至上了什里夫波特(Shreveport)的当地新闻。几乎每一个美国人都听说了这个饱受争议的音乐剧,而且惊叹于剧中那台实体的直升机。"

百老汇的大牌经纪人联合起来,无一例外地选择为麦金托什站队,谴责演员权益协会砍掉一部能为纽约市带来数百万美元的营业收入且雇用众多演员(包括 30 多名亚裔)的音乐剧。时仕朱贯姆辛演艺集团

① 在该剧中,一名法国外交官爱上了一位让他误以为是"女娇娥"、后来却发现是"男儿身"的京剧演员。

（Jujamcyn Theaters）总裁的罗科·兰德斯曼（Rocco Landesman）在接受《纽约时报》采访时说："关于演员权益协会的这项决定，我能说的最客气的话就是——这真的是太愚蠢了。"[1]

就这样，演员权益协会的立场开始站不住脚了，甚至有很多内部会员都因担心失去工作机会而纷纷抗议起来。两个星期后，该协会便做出了让步：允许普雷斯在百老汇演出，但有一个前提条件——不能在脸上涂黄色粉底液。此次事件让那些最早抵制《西贡小姐》的数百名演员颜面扫地，这也是当时英国人在百老汇处尊居显的又一佐证。

然而没多久，麦金托什又在百老汇引起了另一场轩然大波：他将《西贡小姐》的最高票价提到了一个百老汇史无前例的价位——100 美元。要知道，当时的美国正处于严重的经济衰退之中。弗兰克·里奇（Frank Rich）甚至在《纽约时报》上称，"这部剧里的某些东西，让所有人都喜欢不起来。"[2]

在 1991 年的托尼奖颁奖典礼上，《西贡小姐》与《威尔·罗杰斯的生平》(*The Will Rogers Follies*) 对阵。后者是一部由汤米·图恩（Tommy Tune）执导的美式人物赞歌，独具魅力却立意稍浅，但在开演之时，恰逢美国刚在"沙漠风暴"行动中击败了萨达姆·侯赛因（Saddam Hussein）。于是，这部剧虽说在投入的财力上远不及《西贡小姐》，但仍然通过挥舞着爱国主义的大旗，一举斩获 6 项托尼大奖，甚至摘下了当年的"最佳音乐剧"桂冠；而《西贡小姐》却只获得了 3 座奖杯。不管怎样，终于还是出现了一部完胜英国作品的美国本土音乐剧。①

虽然一些关心着本国利益的戏剧爱好者可能已经看腻了来自英国的音乐剧，但至少从票房数据上来看，仍有许多人的口味还跟原来一样。1990 年，安德鲁·劳埃德·韦伯的《爱的观点》从伦敦引进纽约时，

① 《威尔·罗杰斯的生平》共演了 981 场——这是一个非常了不起的数字；《西贡小姐》的确是在百老汇驻演了 10 年，但跟《猫》和至今仍在上演的《悲惨世界》《歌剧魅影》相比，要短命得多。

光是预售的票房就达到了 1200 万美元。该剧改编自布鲁姆斯伯里圈[①]的重要成员——大卫·加内特（David Garnett）的一部短篇小说，讲述了发生在法国南部一群人之间打破世俗陈规的爱情故事。在如此浪漫的剧情背景下，韦伯也写了一些十分浪漫的歌曲，其中还包括《爱改变一切》（*Love Changes Everything*）——这首歌一度冲至英国单曲排行榜的第二名。在当时，几乎每一部英国音乐剧都必须是大制作，《爱的观点》自然也不例外。该剧的预算达 800 万美元，在其中的一幕场景里，甚至还将比利牛斯山脉"复刻"到了舞台上。

这些山脉道具凹凸不平、棱角分明，跟着传送带台上台下不停地移动。"这一幕的舞台设计非常危险，"曾在韦伯纽约办公室工作的亚历克斯·弗雷泽（Alex Fraser）日后回忆道，"道具师曾跟我讲，'虽然这剧讲的是美好的爱情，但若是你在演出过程中不小心跌倒了，那这就成了上西天的故事了。'"[②]

韦伯纽约办公室的成员集体去看了一次彩排。"整部剧给人的感受就是——非常的华而不实，我们的心都碎了。"弗雷泽回忆道，"大家都觉得，这部剧必须要再好好改一改。"韦伯和该剧导演特雷弗·纳恩之后还在第二幕中添加了一个农民歌颂土地的唱段。不久，为这首歌专门定制的一批新服装和 30 个供农民们搬运的水果篮子也陆续送达。按弗雷泽的话说，这首歌的确足够"炫丽多彩"，但"只会让整场戏变得更加冗长乏味"。

首演夜光鲜亮丽，真正好集团随后还在洛克菲勒中心的彩虹厅里

① 布鲁姆斯伯里圈（Bloomsbury Circle），又名"布卢姆斯伯里团体"（Bloomsbury Group），是 20 世纪上半叶一个由作家、知识分子、哲学家和艺术家组成的小圈子，主要成员包括弗吉尼亚·伍尔夫（Virginia Woolf）、约翰·梅纳德·凯恩斯（John Maynard Keynes）、E.M. 福斯特（E. M. Forster）和莱顿·斯特拉奇（Lytton Strachey）等人，他们曾在伦敦布鲁姆斯伯里附近一起生活、工作或做研究。——译者注
② 该剧的舞台设计的确是龙潭虎穴。在伦敦的一场演出上，女主演安·克鲁姆（Ann Crumb）的脚被传送带卡住并轧了过去。事后，她告诉记者："当时乐池里传来了巨大的尖叫声，那是因为有乐手亲眼看到了刚发生的这一幕。"

举办了一场奢华派对；但这仍不能彻底消除剧组成员对该剧舆论反响的担忧，尤其是《纽约时报》对这部剧的看法。弗兰克·里奇一直在兴风作浪，带头批评韦伯的音乐剧。他曾这样评论《歌剧魅影》："论其专业性和旋律感，整部剧就是一个流行音乐的产物，缺乏艺术层面的个性与激情。"在这篇评论的最后，他还称，希望安德鲁·劳埃德·韦伯的音乐剧王国"做好迎接衰亡的准备"。

为《爱的观点》作词的唐·布莱克刚赶到首演夜派对，就把导演纳恩拉到一边，说："如果里奇真的讨厌这部戏，那我倒会很高兴。"但事实上，当里奇的评论发出来后，没人看了还笑得出来。"安德鲁·劳埃德·韦伯，这位曾写出过《猫》和《坠落大吊灯》这种杰出音乐剧作品的作曲家，做出了一个看似严肃，实则可笑的职业决定……他写了一部'关于人'的音乐剧，而《爱的观点》究竟是不是一部'为人'而写的音乐剧，那又要另当别论了。"他将韦伯的配乐喻为"休闲的流行乐"，称歌词"直接从原书中挑了一些转换过来"，还评价舞台布景"十分压抑"。

布莱克回忆道："我还记得看到这篇评论的时候，安德鲁简直是面如死灰。"最终，《爱的观点》仅在百老汇驻演了10个月，亏损得一塌糊涂；而那800万美元的预投资，也让它成为当时百老汇历史上亏损最严重的作品。

《日落大道》首演日的降临令真正好集团的每一个人都激动万分，同时也驱散了《爱的观点》失败的阴影。在纽约的集团办公室里，大家都将这部新晋百老汇之作称为"女版魅影"。

虽然电影版的原导演比利·怀尔德既没有这部电影的版权（版权在派拉蒙影业手里），也没有其舞台版的版权，但韦伯最好的朋友、真正好集团的公关总监彼得·布朗（Peter Brown）还是希望能够得到怀尔德的祝福。他对怀尔德的讽刺天赋早已有所耳闻，诸如什么"他有凡·高

的音乐之耳"①"总是马后炮第一名"②"拍几场失焦的戏,我想去国外拿电影大奖"等。布朗担心怀尔德会对这部音乐剧也作出些什么犀利的评价,让媒体抓住把柄,借机批评韦伯。

布朗和韦伯专程飞到洛杉矶,想要亲自给怀尔德看鲁普恩在赛德蒙顿音乐节上的演出录像。为此,他们特地购买了昂贵的视频音响设备以及一个大屏幕。当怀尔德到达他们在贝莱尔大酒店(Hotel Bel-Air)下榻的套房时,一直对音响质量放不下心的韦伯,开始捣弄起了设备。"为什么韦伯先生总是走来走去的?"怀尔德操着他浓重的德国口音问道。"他太紧张了,"布朗回答说,"这是一部影史奇迹,而您则是名垂影史的伟大导演。"这时,韦伯按下了播放键——屏幕没有任何反应。最后,他终于能让这个设备放出东西来了,但只有黑白画面。布朗回忆道:"安德鲁都已经抓狂了。怀尔德却毫不介意,甚至还打趣说,'请告诉韦伯先生,我就喜欢看这段录像的黑白版本。'"

布朗后来说,怀尔德对这段录像的评价"很客气"——"没有到赞不绝口的地步,但是很客气"。

在伦敦,排练正式开始了,但氛围并不融洽。对克洛斯火气未消的鲁普恩带着一长串要求来到剧组,其中第一条就是:克洛斯不能来看她在伦敦的首演,也不能在她塑造这个角色的时候以任何方式靠近她。³

"那段时间,剧组的每个人都如履薄冰,"韦伯回忆道,"坦率地讲,我当时真的是心烦意乱、不知所措。很多排练中要做的工作都没能够完成,因为我们害怕会惹到帕蒂。在这种情况下,人们便会希望剧组

① 原文是"He had Van Gogh's ear for music.",此处系直译。这句话用于嘲讽他人是音痴,没有乐感。——译者注
② 原文是"Hindsight is always 20/20.",此处系直译,这句话的含义类似于"事后诸葛亮"。"20/20"意味着站在20英尺(6米)之外依旧能看清视力表,指一个人的视力达到正常标准。——译者注

里有一个像卡梅隆·麦金托什这样手腕强硬的制作人。换作是他的话，可能早就把我们的女主角给换掉了。现在回想起来，早在帕蒂说她不想来的时候，我们就应该这么做了。"

虽然韦伯通过他的真正好集团制作了《日落大道》的音乐剧版，但他的首要任务还是创作。然而，在创作的过程中，也并不是什么都由他说了算。韦伯的合作制作方派拉蒙影业滴水不漏地守着它这部看家作品。而除了在剧组的工作之外，韦伯还需要费心管理他那不断扩张的音乐剧王国，并让他那持股 30% 的合作伙伴宝丽金对真正好集团的资金周转感到满意（在 2003 年之前，宝丽金都有权收购真正好集团 50% 的股份）。

"那段日子对我来说真的很艰难，"后来，韦伯回忆道，"我感觉随时都有可能失去自己的公司。"

在纳恩的指导下，排练进行得还算顺利；但当剧组搬进阿德尔菲剧院后，用鲁普恩的话说，"那简直是狗屎撞上了风扇。"她很不喜欢布景中的这栋豪宅："它很重，整个布景对于一种胶片时代的艺术形式来说，真的过重了。"

这座豪宅也的确抢去了诺玛·德斯蒙德的风头。在技术彩排中，它经常会在没有任何预兆的情况下突然飞进来然后再突然飞出去——连带着里面惊恐万状的演员。后来才有人发现，原来用于操作布景的无线电频率与出租车调度员使用的频率相重合了。正如鲁普恩日后所言："任何路过阿德尔菲剧院的人，只要拿起电话，就能给我来一场刺激的空中大兜圈。"[4]

1993 年 7 月 12 日，《日落大道》在阿德尔菲剧院正式拉开帷幕。几天前，真正好集团的首席财务官比尔·泰勒去看了复排版《油脂》（Grease）的首演（令大家都没想到的是，《油脂》在伦敦西区越演越火）。"真的很有意思，整场剧洋洋大观且色彩鲜明，非常巧妙地抓住了时代的脉搏。我觉得它拥有《日落大道》所没有的一切。"

怀尔德带着他的妻子奥黛丽（Audrey）出席了《日落大道》的首演，彼得·布朗陪他们坐在一起。在第一幕结束后的中场休息期间，他们去吧台随便点了杯酒水，当时怀尔德什么都没说。但到了第二幕，当听到鲁普恩唱《仿佛我们从未说再见》的时候，奥黛丽哭了。演出结束后，怀尔德跟布朗讲道："韦伯先生做得很棒。"他还跟布莱克和汉普顿说："你们很明智，没有改掉这部剧的味道。"

首演夜的招待会还算是热闹，但没有那种欢呼雀跃的氛围。泰勒当时觉得，这部剧大概没能完全得到观众的认可。在去街对面的萨沃伊酒店（Savoy Hotel）参加聚会的路上，卡梅隆·麦金托什跟他说："这部剧的问题是，它的曲子的确写得很好，里面却没有一个能让我真正喜欢上的角色。"

外界对这部剧的评价有好有坏，大多数评论员都夸赞了鲁普恩对于诺玛的演绎；然而，最重要的一位——弗兰克·里奇，却并不这么认为。他写道："鲁普恩的确在模仿葛洛丽亚·斯旺森的讲话声音上下了功夫，而且对乐谱里还比较宏大的叙事曲进行了有力的演绎，但她根本不适合这个角色，她的表演并不能打动人。"里奇批评她的演技和打扮像是一个"精力过于充沛的40多岁的人"，还不忘补一句，说她未能向观众展现出诺玛那种影史传奇人物的派头。在诺玛发疯的那段高潮戏中，鲁普恩同样也未能够"表演出那种布兰奇·杜波依斯（Blanche Dubois）式的悲剧"。

在里奇这篇评论发出来的几天后，《综艺》（Variety）杂志的戏剧专栏编辑杰里米·杰勒德（Jeremy Gerard）报道说，韦伯决定在百老汇抛弃鲁普恩。很快，韦伯的广宣人员便对外否认了这一点。但《综艺》杂志依旧坚持自己之前所报道的内容。至此，鲁普恩和韦伯原本就有些僵持的关系变得剑拔弩张。

同年8月，洛杉矶版《日落大道》的排练工作正式开始，气氛十

分欢快轻松。创作团队删去了拖沓的场景，加强了台词的张力，深化了人物的特征。除此之外，整部剧的外观也迎来了大变：伦敦版的主色调取自大卫·霍克尼（David Hockney）画笔下 19 世纪 60 年代的洛杉矶，里面明亮夺目的橘红色、浅黄色、青绿色无不充斥着生机和活力，却与整个故事的阴森恐怖大相径庭。受自南加州落日时分细长影子的启发，剧组的设计师将整部作品的色调全部调暗了。怀尔德的《日落大道》是一部黑色电影，而韦伯的音乐剧版《日落大道》亦将如此。

洛杉矶版还将拥有伦敦版所没有的东西——一辆 1929 年的伊索塔·弗拉西尼（ISOTTA FRASCHINI），诺玛将乘着这辆豪车来到派拉蒙影业的大门前。在伦敦版的制作当中，这辆车只是被投影到了屏幕上。但比利·怀尔德跟韦伯说："这部剧一定要有这辆车。"于是，这位作曲家花了 9 万美元，照着这辆车的模子订制了一个精美绝伦的玻璃纤维复刻品。[1] 5

排练的场地设在了好莱坞费尔法克斯大道（Fairfax Avenue）一座教堂的地下。格伦·克洛斯对演绎这个角色的态度可以说是"无所畏惧"，扮演贝蒂·谢弗（Betty Shaeffer）的朱迪·库恩（Judy Kuhn）这么评价道。"她没有一点儿架子，完全不在意自己的形象。要知道我们可是在洛杉矶——任何一个电影明星或是娱乐圈的人都可能会看到她，在这里扮演一个年老的女演员是非常需要勇气的。"

克洛斯以沃尔特·马修（Walter Matthau）的妻子卡罗尔（Carol）为原型，塑造了诺玛怪诞的形象。克洛斯本身并不认识卡罗尔，但听说，她年轻时的肌肤如瓷器一般光滑美丽；而随着年龄的增长，她开始在脸上涂白色的底妆——这让她看起来很奇怪，甚至有些吓人。"但我相信，"克洛斯说道，"当她站在镜子面前时，眼里看到的仍是曾经那白嫩如霜

[1] 制作团队本来找到了 1950 年电影版中使用的真车，并将它放置在舒伯特剧院的大厅里进行展览。但据埃德加·多比回忆说，这让特雷弗·纳恩很不高兴，因为他不想让人们在复刻品与真车之间进行比较。纳恩当时说："赶快把它给弄走！"

的肌肤；诺玛的妆容虽然日渐诡异，但她在镜子里看到的自己，也还是她在20世纪20年代时的模样。"

在伦敦时刻绷紧着脑袋里那根弦的韦伯，来到洛杉矶，终于松了口气。他带着新任妻子玛德琳（Madeleine）和他们的孩子搬进了位于比弗利山庄北阿尔卑斯路一栋租来的豪宅里。一次，韦伯还让一名员工牵了只骆驼到他家里。这只骆驼是工作人员为复排版《约瑟夫的神奇彩衣》（Joseph and the Amazing Technicolor Dreamcoat）的宣传活动所找来的，当时，这部剧正在潘太及斯剧院（Pantages Theatre）演出。那天，每个人都骑上骆驼绕水池转了一圈。

首演夜即将来临，一个个巨大的广告牌在日落大道上拔地而起，甚至有人打趣道："德米尔先生，我已经准备好迎接我的广告牌了。"几乎每天，人们都能在报纸上看到关于这部剧的文章。2 000人来到淘儿唱片店（Tower Records），排队让韦伯在伦敦版《日落大道》的录音室专辑上面签名。"日落大道上的这些街头广告牌再大，红酒再多，派对再火爆，也承受不住观众的热情。"负责该剧宣传工作的里克·米拉蒙特兹（Rick Miramontez）如是说，"一切都是那样的万众瞩目。"

全好莱坞都好奇克洛斯是否能演好这个角色。在一个星期一的晚上，舒伯特剧院为少数观众开放了一次带妆彩排。当时，克洛斯坚持要大家都坐在二层前排。米拉蒙特兹注意到一个女人脸贴着玻璃门，站在剧院外面。"我能进来吗？"那个女人问——原来是梅丽尔·斯特里普。米拉蒙特兹随即将她引入座席。

洛杉矶版《日落大道》定于1993年12月13日正式开演。在这之前，20世纪福克斯公司（20th Century Fox）的所有者马文·戴维斯（Marvin Davis）的妻子芭芭拉·戴维斯（Barbara Davis）接手了一场预演，为其慈善机构筹捐。当晚，彼得·布朗放眼望，发现观众席上坐满了好莱坞的所有大人物。我的天哪，他心想，戴维斯他们把风头全给抢走了！今晚所有能来的大腕全都来了，那首演夜他们就不会再来了。所

以布朗决定为《日落大道》的首演准备一些特别的东西，誓要超越戴维斯的这场慈善预演。他的一位朋友想出了一个办法：为什么不找一个曾活跃于好莱坞的黄金时代，却很久没再出现过的人呢？这位朋友提到了一位 20 世纪 40 年代米高梅电影公司（MGM）的美丽女星——拉娜·特纳（Lana Turner），她当时正隐居在世纪城（Century City）。特纳曾卷入好莱坞最臭名昭著的丑闻之一：1958 年，在特纳与情人约翰尼·斯坦帕纳托（Joey Stompanato）在她位于比弗利山庄的豪宅里发生了激烈争吵后，斯坦帕纳托当场被特纳的女儿刺杀身亡。这与诺玛在《日落大道》的结尾处对乔·吉利斯开枪的情节可谓异曲同工。[在此次事件中，特纳和她十几岁的女儿谢丽尔·克莱恩（Cheryl Crane）被免除了所有指控。] 布朗还与另一位来自旧好莱坞的明星南希·里根（Nancy Reagan）的交情很深，于是他便跟米拉蒙特兹二人分工："我去请里根夫妇，你去请拉娜·特纳。"

米拉蒙特兹要到了特纳的女儿谢丽尔的联系方式，盛情邀请她和母亲一起出席首演夜。谢丽尔却说："我母亲最近身体不太好，恐怕不能出席。"但没过几分钟，她便回了电话："我母亲简直太激动了！"首演当晚，当大部分观众都落座后，特纳出现在了席间的过道上。人们开始窃窃私语："这是拉娜……"南希·里根转头跟布朗小声说道："真正的诺玛·德斯蒙德来了。"

在原电影的拍摄地——派拉蒙录音室里，洛杉矶版的首演夜派对如期举行。特纳在演出结束后就离开了，但里根夫妇留下参加了派对。当他们到达时，一位记者喊道："总统先生，您觉得怎么样？"

里根说："这是我看过最棒的演出。"[1]

[1] 彼时，里根还未公开他患阿尔茨海默病的消息。但在克里斯托弗·汉普顿看来，他当晚似乎显得有些晕乎乎的。"您一定记得那部电影吧！"汉普顿说道。"还有部电影？"里根问。"是的，比尔·霍尔登（Bill Holden，指威廉·霍尔登，也有人叫他"比尔"。——译者注）主演的那部电影。"里根转头跟他的妻子说："南希，比尔·霍尔登要演这部音乐剧的电影版，我都等不及要去看看呢！"

布朗迅速帮他们避开了媒体；毕竟，他刚刚已经从里根口中得到了完美的宣传话术。

外界对这部剧的评价有好有坏，但针对克洛斯的演技，全都是清一色的夸赞。彼时，弗兰克·里奇已经离开了《纽约时报》的戏剧版块，去社论版的对页开了专栏。《纽约时报》的长期影评人文森特·坎比（Vincent Canby）取代了他的位置。"当大幕落下时，"坎比写道，"格伦·克洛斯一跃成为 90 年代美国音乐剧舞台上的璀璨新星。"

"这篇评论，是压垮帕蒂的最后一根稻草。"米拉蒙特兹回忆道。①

那天，唐·布莱克刚上床，电话就响了。

"唐，唐！"

一个近乎疯狂的声音在电话那头喊着，布莱克回忆道。

原来是鲁普恩。

"怎么啦？"

"让格伦·克洛斯去百老汇演吧！我不去了！"

"先冷静一下，冷静一下……"布莱克说。

"冷静？我接下来的 6 个月都会气得不停发抖！"

虽然几个月来，坊间都流传着关于鲁普恩将要退出剧组的传言，但韦伯的公关人员一直都否认了这一点。然而，在纽约的一个早晨，鲁普恩的经纪人罗伯特·杜瓦（Robert Duva）拿起利兹·史密斯（Liz Smith）的八卦专栏，读到了克洛斯将领衔主演百老汇版《日落大道》的消息。史密斯在文中没有写明具体的消息来源，但百老汇业界的每个人都知道，史密斯绝不会直接刊登一则真假不明的新闻。

现在，杜瓦不得不去向他的女明星坦白这个消息。在他把电话打

① 除此之外，让帕蒂崩溃的还有另外一个因素。派拉蒙影业派来的一位舞台剧质监人员在看完伦敦版的《日落大道》后，跟韦伯说："我完全听不懂那个女人在台上说些什么。"（鲁普恩的发音有时的确很含糊，多年来也一直是诸如娱乐舞台剧《百老汇禁曲》（*Forbidden Broadway*）等各类喜剧节目里的滑稽演员和变装皇后们争先恐后模仿的对象。）

过去的时候，帕蒂正在为星期三的午场演出化妆。

"我开始尖叫，"鲁普恩回忆道，"我简直不敢相信这一切。他们完全没有亲自通知过我，也没有来找我谈过，而是直接对外宣布了这个消息。之后我就在我的化妆间里开始了'击球练习'——我把一盏落地灯扔出了窗外。"然后她便扬长而去。

第二天，真正好集团在纽约证实了这一说法。彼得·布朗跟《纽约时报》的记者说："考虑到这部剧的制作成本，以及我们赞助商对此的明确意见，我们不得不最终决定在百老汇——这个对于所有音乐剧作品来说最重要的舞台，选用格伦。"6 克洛斯对此没有发表任何回应，布朗说她不想被人们当作"夏娃·哈灵顿（Eve Harrington）一样的人"，也就是《彗星美人》（*All About Eve*）中那位为了上位而不择手段的狡猾替身演员。

克洛斯对此没有发表任何回应，布朗说她不想被人们当作"夏娃·哈灵顿①（Eve Harrington）那样的人"。克洛斯与鲁普恩被解雇一事并没有直接关联，并立誓永不谈及这个问题。但她对布朗替她发表立场而感到不满。她给他打电话说："你没有权力替我说话。"7 布朗后来道歉了。

与此同时，这位"被废黜"的音乐剧天后正一个人待在紫杉树旅店（the Yew Tree Inn）——一家距伦敦市区约 1 小时车程的 17 世纪纽伯里酒吧客栈。在这风景优美的居所里，鲁普恩整天"以泪洗面"。她做出了一个关键性的决定——她知道，在演艺界，如果你主动退出，那你什么都得不到；但如果你是被解雇的，那通常都能够争取到一个和解方案。所以，那个星期五，鲁普恩重回伦敦参加了当晚的演出。

鲁普恩的经纪人杜瓦建议她去聘请最厉害的戏剧类律师——约翰·布雷利奥（John Breglio）。布雷利奥的客户不乏迈克尔·贝内特

① 《彗星美人》（*All About Eve*）中那位不择手段的替身演员。——译者注

（Michael Bennett）、斯蒂芬·桑德海姆以及剧作家奥古斯特·威尔逊（August Wilson）这样的人物。为了鲁普恩的案子，这位顶级律师专程飞往了伦敦。在那段日子里，鲁普恩无时无刻不感到深受冒犯，时常难压心中怒火，在演出前的半小时从剧院里给布雷利奥打电话。

"这不是你上台前的最佳状态，对吧？"布雷利奥问。

"我要的就是现在这种状态！"鲁普恩说。

没用几天，布雷利奥就在位于塔街（Tower Street）的真正好集团总部敲定了一项和解方案。他是与公司的高层之一帕特里克·麦肯纳（Patrick McKenna）谈判的，韦伯当时待在另一间屋子里。布雷利奥日后回忆道，"帕特里克一直在来回踱步。"

当时有媒体报道，鲁普恩共获赔 100 万美元；不过后来，这名女星身边的一位人士透露说，赔偿金额不止这点儿。[①]1994 年 3 月 12 日，鲁普恩结束了她的最后一场《日落大道》演出。谢幕时，全场起立，掌声如雷。

在之后的很多年里，帕蒂·鲁普恩和安德鲁·劳埃德·韦伯之间的这桩恩怨纠葛都是戏剧界人士们茶余饭后的谈资。

2017 年，韦伯曾再次被记者问及这段恩怨。他说："我知道我在她心中肯定是一个反派角色。但我真心希望，当她刚到伦敦参加排练时，能跟大家和睦共处，而不要摆那么大的架子。当时受她的影响，整个剧组的氛围真的非常糟糕。"

鲁普恩则说："与其说要言归于好，我更愿跟他一直恩怨分明下去——这真的要有趣很多；但我老公不会愿意这样。人们经常讨论说，若是见到安德鲁·劳埃德·韦伯，你会怎么做。我每次都说，不是我

① 鲁普恩用其中一部分赔偿金在她位于康涅狄格州的房子里修建了一个游泳池，将其命名为"安德鲁·劳埃德·韦伯纪念池"。

会怎么做，而是我的老公会怎么做——他会把他打趴下。"①

洛杉矶版的《日落大道》大获成功，在舒伯特剧院，这部剧每周都能刷新前一周的票房纪录。1994年6月26日，克洛斯完成了她在这里的最后一场演出。至此，新的问题产生了：找谁来接替她的位置好呢？就这一问题，各类八卦栏目将五花八门的女明星们猜了个遍：梅丽尔·斯特里普、麦当娜（Madonna）、戴安娜·罗斯（Diana Ross）、米歇尔·李（Michelle Lee）、黛汉恩·卡罗尔（Diahann Carroll）、洛丽泰·扬（Loretta Young）、黛比·雷诺兹（Debbie Reynolds），甚至是奥莉薇·黛·哈佛兰（Olivia de Havilland）。

"我们当时列了一串很长的名单，"《日落大道》的广宣人员里克·米拉蒙特兹如是说，"虽然大部分都是编进来凑数的，但我们还是会把她们都给写进来！"

克洛斯的成功给韦伯上了重要的一课：扮演诺玛·德斯蒙德的人应该是一名电影明星，而不是百老汇歌星——尤其是在加利福尼亚这种地方。此时，一位真正的电影明星，同时也是20世纪70年代的巨星之一——费·唐娜薇（Faye Dunaway），对此表示很感兴趣。剧组里的每一个人都认为，她会是扮演诺玛的完美人选。但是，唐娜薇真的能唱好这个角色吗？为此，韦伯特意飞到洛杉矶，跟他信赖的音乐总监大卫·卡迪克一同亲自为她试镜。卡迪克说："她的音域没有格伦的音域广，但她唱得还不错。"唐娜薇离开后，韦伯跟卡迪克说："你懂的，对诺玛这个角色来说，最重要的显然还是表演能力。如果我们没能刻画出诺玛的神韵，那这部作品就会丧失它的灵魂。"

在业界被传极难相处的唐娜薇，在《日落大道》的剧组里却是人

① 2018年1月24日，在鲁普恩彩排格莱美奖（Grammy Awards）颁奖典礼的演唱曲目《阿根廷，别为我哭泣》（*Don't Cry for Me Argentina*）时，二人又见过一面。只见鲁普恩傲慢地走进来，说："你好呀，安德鲁。"之后她转向屋子里的其他人，说："我们和好了，女士们，先生们。"

见人爱的开心果。她每天都开着一辆潇洒的奔驰跑车来剧院排练,"看上去简直像个百万富翁",米拉蒙特兹回忆道。她对于剧中具有戏剧张力的场景有着独到的演绎,完全跳出了克洛斯曾有的模式而开创了一套自己的方法。

"难怪镜头都喜欢拍唐娜薇——她能够用丰富的面部表情为角色赋予生命力,着实打动人。"卡迪克如是评价道。"但她的缺点是,在演唱中不具备这般对等的天赋。"卡迪克向韦伯表达了他的担忧。之后,他和唐娜薇飞往伦敦,以确保她的演唱依旧能通过韦伯这关。但卡迪克说,那次,韦伯仍是一再强调表演能力的重要性。

当他们回到洛杉矶后,唐娜薇开始在一位舞台经理的指导下进行彩排。这时,她的整体表演能力都变得停滞不前,偶尔可以唱得很好,但不能一直保持下去。"这让她变得很没有信心。"卡迪克回忆道。

特雷弗·纳恩在 7 月 12 日开幕前又来到洛杉矶对唐娜薇的表演进行了最后的微调把关。当时,这位女演员的演技给他留下了深刻的印象,但她的演唱让他有些失望。同样,以她为头牌的票房也没能给剧组的会计留下深刻的印象——克洛斯主演的版本,光是预售票房就超过了 1 000 万美元;而唐娜薇主演的版本,预售票房停在 400 万美元就开始原地踏步了。

米拉蒙特兹曾偷偷观摩了唐娜薇在舒伯特剧院的第一次彩排。她的表演"令人震惊而痛心",他回忆道,"唐娜薇好像迷失了自己一样,完全找不到感觉。"

[剧院里的一名工作人员偷偷录下了彩排过程;几个星期后,这段视频便在音乐剧界的所有大人物中疯传开来。鲁普恩的经纪人杜瓦看到了这段视频——唐娜薇让他想到了弗洛伦斯·福斯特·詹金斯(Florence Foster Jenkins)。1944 年,这位爱好声乐却又十分业余的社会名流,曾自费在卡内基音乐厅(Carnegie Hall)举办了自己的专场音乐会,因此受到了来自评论员们铺天盖地的挖苦。]

彩排结束后，纳恩给韦伯打了个电话。"咱们真的不能让她这么演下去，"纳恩说道，"观众会喝倒彩，整个剧都会沦为笑柄的。"[8]

就这样，《日落大道》再次陷入危机之中。这部耗资1200万美元的新版洛杉矶大制作没能带来一点盈利。如果接着让唐娜薇来领衔主演，那么这部剧会被评论员们的唾沫星子喷死；当然，韦伯也可以解雇她，然后再去重新寻找一个明星，与此同时先让替补演员来唱这个角色——但这么做的成本则会很高。最后，他选择解雇唐娜薇，并直接关停了洛杉矶版的演出，全部损失超过600万美元。[9]

韦伯刚处理好了跟上一位复仇女星的官司，还没来得及松口气，结果现在又来一人，怒气冲冲地要找他算账。唐娜薇给鲁普恩打电话询问建议。鲁普恩说："告他！"①

在韦伯对外宣布唐娜薇不能胜任这个角色后，唐娜薇在自家后院召开了一场新闻发布会。当天，她将自己打扮得光彩照人，从头到脚都散发着电影明星的光彩。她在镜头前对记者们讲："当我为韦伯先生试镜时，我完全是在自己的音域中演唱的；他选我，正是因为我在这个音域里唱得好。但后来，他让我挑战更高的音域。这简直就是一个任性之人的任性作为。"

各大媒体乐此不疲地报道着《日落大道》的又一场内斗，来自各方的批评向韦伯劈头盖脸地砸了过去。《纽约时报》形容韦伯"有着令人不寒而栗的性情和麻木不仁的内心，多年来呼风唤雨，尽享富贵荣华，早已不再关心演员们的感受和需求，更不惜伤害他们脆弱的自尊心"[10]。

唐娜薇听取了鲁普恩的建议，将韦伯告至法院，要求赔偿600万美元。他们最终达成了和解，但这对与日俱增的演出成本来说，无疑又是一次雪上加霜。回顾唐娜薇事件，韦伯后来说："我当时应该按原

① 米拉蒙特兹偷听了这通电话。"帕蒂彻底煽动了她的怒火，"他说，"这两位战友宛若同舟共济，不停地给对方加油打气。"

计划让她上台演出，然后再看看会发生什么。我真希望，我当时是这么做的。"

1994年11月17日，《日落大道》终于在纽约的明斯考夫剧院（Minskoff Theatre）拉开了百老汇版的帷幕，仅预售票房就达到了3750万美元，一举打破整个百老汇的历史纪录。评论界对克洛斯的表演赞不绝口，而绝大部分的评论员对待韦伯的这部作品也要比对待他之前的作品友善得多。开演后，这部音乐剧每星期的票房收入接近80万美元——它如愿成为"女版魅影"。但在幕后，剧组仍有着担忧：解雇鲁普恩和唐娜薇的行为容易让人觉得，好像只有格伦·克洛斯才能演好诺玛这个角色；不过，她的合同将在明年7月到期。没了她，人们还会花大价钱去看这部剧吗？

1995年3月，剧组迎来了第一次挑战。当时克洛斯休了两个星期的假，她的候补演员凯伦·梅森（Karen Mason）暂时顶上了诺玛一角。《综艺》杂志的戏剧栏目记者杰里米·杰勒德每星期都会搜集票房数据更新到杂志上。他在调查完《日落大道》最新的票房数据后，惊讶地发现，梅森主演版本的周总票房大约为73万美元——这个数字不仅与克洛斯版本的没差太多，甚至还在下一星期有所上升。《综艺》杂志随即刊登了这组数据。

没多久，杰勒德就收到了一份匿名传真件，里面是明斯考夫剧院的真实票房数据。原来，在克洛斯离开后，每周的总票房金额都下滑了15.5万美元；候补演员场的门票全都打了折，但韦伯的公司并未上报打折的情况。真正好集团为了营造出《日落大道》在没有克洛斯的情况下依旧畅销的假象，夸大了这些数字。

杰勒德随后写了一篇名为《日落大胡扯》（*Sunset Bull-evard*）的文章来披露这一行为。真正好集团纽约办公室的负责人埃德加·多比背负了此次事件的责任，并提出了辞职。不过，在2018年的一次采

访中，多比说自己是在伦敦总部的批准下才做出了这样的决定。韦伯在向媒体发表的声明中称这一伪造事实的决定"愚蠢至极"，但他拒绝接受多比的辞职。韦伯为虚报票房数据道了歉，最后不忘赞扬一番凯伦·梅森的演技，说她在每场演出结束时，都能让台下观众为其起立鼓掌。

没过几天，杰勒德又收到一份匿名传真件。这次，里面是一封格伦·克洛斯写给安德鲁·劳埃德·韦伯的信，整整两张纸，没有空行。

"我感到愤怒无比，深受冒犯。"克洛斯写道，"有人说我的表演为《日落大道》扭转了乾坤，而我认为这一说法毫不为过。是我把这部剧演火的，这是我的功劳……然而，贵公司的代表们却不顾一切地讹言谎语，试图在公众面前掩盖我对这部剧的贡献，还说凯伦的表演水平同我相当，好像我这两个星期的缺席对那些损失掉的好几十万美元没有任何影响似的。被贵公司这样侮辱，委实让我感到深恶痛绝。"

在这封信的最后，克洛斯以极高傲的大腕儿姿态总结道："如果我能在明天就退出《日落大道》的剧组，我会直接扬长而去；如果我的合同可以让我在 5 月份退出，那么相信我，我也会头也不回地离开。但此时此刻，我选择留下来，为的是能对得起所有已经为 7 月 2 日之前的演出付了门票的观众。"

《综艺》又刊登了这次"收获"。第二天，各类报纸的头条全都充斥着新鲜的"日落"之争。《纽约每日新闻》惊呼："子弹横飞百老汇"①。韦伯的发言人说，这位作曲家对这封信的内容感到"心烦意乱、坐立难安"。之后韦伯发表了一份声明，说："我已身处绝境，无力还击。"克洛斯则对她的私人信件被公开发表而感到错愕不安，震惊不已。那天晚上，各路记者将剧院后门围了个水泄不通。无奈之下，克洛斯让

① 该新闻标题取自 1994 年伍迪·艾伦（Woody Allen）执导的美国喜剧犯罪电影《子弹横飞百老汇》（Bullets Over Broadway）。2014 年，艾伦又将该剧本改编成了一部音乐剧并于百老汇首演。——译者注

她的化妆师去唐人街的一家服装店买了装扮道具，只见她和剧组演员们戴着格劳乔·马克斯（Groucho Marx）经常戴的那种滑稽眼镜，从剧院撤离。《日落大道》又一次成为新闻的焦点。

当然，这段恩怨情仇最后还是解开了，克洛斯和韦伯在 6 月的托尼奖颁奖典礼上言归于好。那一年的音乐剧新作少得可怜，《日落大道》只有一个对手——《乔乐无穷咖啡馆》（*Smokey Joe's Cafe*），一部由杰里·莱伯（Jerry Leiber）和迈克·斯托勒（Mike Stoller）创作的娱乐舞台剧①。韦伯曾在私下开玩笑说："我们得尽快写出一部新的音乐剧，不用太好，随便写写就行。"[11] 甚至，这届托尼奖中的两项大奖——"最佳音乐剧剧本"和"最佳配乐"，除了《日落大道》之外都没有别的剧可以提名。

最终，《日落大道》获得了"最佳音乐剧"奖，克洛斯也赢得了"最佳女演员"奖项……该剧总共摘得 7 项大奖。颁奖仪式后，克洛斯的最后几场演出更是一票难求，每星期的票房收入一跃攀升至近 90 万美元。

几个月后，一桩丑闻让《日落大道》重回新闻头条。芭芭拉·沃尔特斯（Barbara Walters）在美国广播公司的新闻节目《20/20》（*20/20*）中单独介绍了韦伯，同时盛赞了《日落大道》的成功。几天后，我去纽约州总检察长办公室查阅了该剧的财务文件（所有百老汇演出的票据都会在总检察长那里存档），当时我还是《纽约每日新闻》戏剧专栏记者，我发现文件的最后一页列出了所有投资者的名字。

"这些内容是不应该出现在这里的，别看了。"总检察长办公室的一位员工说；但随后，他就去另一间屋子里接电话了。我瞥了一眼这份

① 娱乐舞台剧（revue）是一种结合音乐、舞蹈、对白等表演形式的舞台剧，通常没有一个总的故事情节，而由一个共同主题之下的歌舞片段组合而成。其主题具有多样性，可以是纪念某位艺术大师，也可以是影射某种社会问题从而带些讽刺意味，但终以娱乐性为主。一些词典上将其单独译为"时事讽刺剧"，容易造成误解。——译者注

名单，一个名字让我眼前一亮——芭芭拉·沃尔特斯；她的投资金额就写在名字旁边——10万美元。但在《20/20》节目中，她并没有跟观众透露这笔投资。

于是，我给美国广播公司的一位发言人打了电话，寻求回应，后者试图把这件事压下去，回答道："你真的觉得10万美元对芭芭拉·沃尔特斯来说有那么重要？"第二天，头条新闻便是——《沃尔特斯的利益之网》。[12] 同周，沃尔特斯就在《20/20》节目中向观众道歉了。

在克洛斯的合约到期后，其位置由贝蒂·巴克利（Betty Buckley）接手，再后来是伊莱恩·佩奇，这两位女演员对于诺玛的演绎也都广受好评。韦伯相继推出了德国和加拿大版的《日落大道》，并组织了该剧的美国巡演。在当时澳大利亚的一版制作当中，还有一位名叫休·杰克曼（Hugh Jackman）的不知名小演员扮演了乔·吉利斯。

韦伯又写了一部新剧——《微风轻哨》（*Whistle Down the Wind*）。该剧改编自1961年由海莉·米尔斯（Hayley Mills）主演的英国电影。韦伯原计划先在华盛顿特区试演这部剧，然后再于1997年6月将其搬至百老汇正式公演；不想华盛顿特区的评论员们给了他当头一棒：在他们看来，这部剧"沉闷""冗长""浮肿""古怪"。随后，韦伯关停了华盛顿版《微风轻哨》，一并取消了其百老汇的演出计划。为向该剧的投资者们表示歉意，韦伯向他们退还了共计1000万美元的投资。

与此同时，《日落大道》也在不断地亏损。仅在百老汇，它每星期的开销就高达50万美元；而自从克洛斯离开后，这部剧就再也没能有过座无虚席的场面。至于剩下的城市，演出状况也没好到哪里去。克里斯托弗·汉普顿说："安德鲁和他的会计人员进行了一次令人震惊的谈话。当时，他们跟安德鲁说，这部剧永远、永远都不能达到收支平衡了。"

1997年3月22日，韦伯宣布，他将在《日落大道》百老汇第997场演出后关停该剧。汉普顿恳求韦伯再让它演一个星期，他说："让它在百老汇演够1000场该多好呀！"与此同时，《日落大道》的伦敦、加拿大以及全美巡演版也在逐渐被压缩场次；澳大利亚版亦复如是，仅在开演的8个月后，便草率收兵。

　　最终，《日落大道》因前期投入过高，没有一个版本能收回成本。弗兰克·里奇抓住这一点，又对韦伯进行了疯狂抨击，称《日落大道》是"史无前例的'热门'大败笔——因为它曾在长达两年的时间内常驻剧院"[13]。

　　韦伯患上了抑郁症。"我被帕蒂所说的一些话，以及人们对我的看法深深刺痛了。"他后来讲道，"我当时真的差一点点就要把我的整个公司都卖掉了。所有的快乐都与我无缘，我不想再靠近剧院一步了。"

　　后来，韦伯走出了低谷，重拾旧笔，又先后创作出《美丽游戏》（*The Beautiful Game*）和《白衣女人》（*The Woman in White*）等音乐剧作品。但直到2015年的《摇滚校园》（*School of Rock*），韦伯才又有了一部百老汇的热门招牌。可见，由英国大型音乐剧统领的时代早已残灯破庙。

第三章

格林威治街
508号，4层

B R O A D W A Y

1971年,一个住在纽约州白原市的女孩——朱莉·拉尔森(Julie Larson),她买了一张韦伯和蒂姆·赖斯的专辑——《耶稣基督万世巨星》(*Jesus Christ Superstar*)。她在客厅用立体声音响反复循环着里面的曲子。有时她11岁的弟弟乔纳森,也会溜达过来跟她一起听。突然有一天,小乔纳森坐在家里的钢琴旁,仅凭记忆力就将全剧的乐谱演奏了出来。朱莉说:"那大概是我们第一次意识到,乔恩①具有真正的音乐天赋。"

乔纳森·拉尔森于1960年2月4日出生在纽约州的芒特弗农,是南妮特·拉尔森(Nanette Larson)和艾伦·拉尔森(Allan Larson)之子。这是一个温馨的中产阶级家庭,一家之主艾伦,是一名直销主管。在乔纳森出生后不久,这家人就搬到了纽约白原市。有一年夏天,全家人一起去了科德角(Cape Cod)度假。在那里的科德剧院(Cape Playhouse),小乔纳森看了人生中的第一场戏——《绿野仙踪》(*The Wizard of Oz*)。之后,朱莉、乔纳森和亲朋好友一起,又在海滩上排演了家庭版的《绿野仙踪》。

① 此处的"乔恩"(Jon)指的就是乔纳森(Jonathan),"Jon"是"Jonathan"的爱称。——译者注

9岁时，小乔纳森看了他人生中的第一部百老汇音乐剧——《毛发》（*Hair*），从此便迷上了百老汇。但是，"我们没钱经常去百老汇看演出，"艾伦·拉尔森说道，"所以，我们总是买各种专辑回家听。"美妙的音乐弥漫在拉尔森一家的每个角落。朱莉学钢琴和单簧管，常在家练习；艾伦喜欢歌剧，每星期六下午准时收听大都会歌剧院（Metropolitan Opera）的现场直播；而家里的唱片机上，也经常放着织工乐队（The Weavers）、伍迪·格思里（Woody Guthrie）和鲍勃·迪伦（Bob Dylan）的民谣与政治歌曲①。除此之外，朱莉和乔纳森还经常在家听新出的百老汇音乐剧专辑，比如《歌舞线上》（*A Chorus Line*）、《安妮》（*Annie*）……然后，乔纳森会用钢琴把这些音乐剧的乐谱逐一弹出来。母亲南妮特也是斯蒂芬·桑德海姆音乐剧的忠实粉丝，她最喜欢的作品是《太平洋序曲》（*Pacific Overtures*）。

1979年，乔纳森·拉尔森去现场看了桑德海姆的《理发师陶德》（*Sweeney Todd*）；之后，这位作曲家便成了他的偶像——当然，这不妨碍他同时喜欢比利·乔（Billy Joel）和艾尔顿·约翰（Elton John）。拉尔森不光热爱音乐剧，还沉迷于摇滚乐和流行乐；但若是这三者同时摆在他面前，他往往还是会选择音乐剧。高中时，拉尔森最好的朋友马修·奥格雷迪（Matthew O'Grady）曾让他帮忙去买彼得·弗兰普顿（Peter Frampton）的演唱会门票。结果，拉尔森却买了两张《理发师陶德》的票回来。

拉尔森学过两年钢琴，但后来就不学了，因为他的老师总让他弹那些古典音乐——相比之下，他还是更喜欢流行音乐。拉尔森的朋友们都管他叫"钢琴师"②，因为他太喜欢比利·乔了，而且看见钢琴就走

① 政治歌曲（political song），又名抗议歌曲（protest song），指在内容上与社会变革运动有关的歌曲。——译者注
② 该外号取自比利·乔的歌曲《钢琴师》（*Piano Man*）。该曲是乔最出名的几首歌之一，在2004年入选《滚石杂志五百大歌曲》（*Rolling Stone's 500 Greatest Songs of All Time*），排名第421位。——译者注

不动道，非要坐下弹一曲不可。拉尔森的性格散发着主角的魅力，他却长着一副配角的外貌：他又瘦又高、笑起来憨态可掬，还长着一头乌黑的头发和一双大耳朵。他曾在《屋顶上的小提琴手》(Fiddler on the Roof)里扮演裁缝莫特（Motel），在《西区故事》中扮演里弗（Riff），某年夏天，他还在社区剧院排的《跷跷板》(Seesaw)中出演了汤米·图恩的角色。这一角色的戏份里包含一个重要的舞蹈片段——《如何开始不重要》(It's Not Where You Start)。拉尔森不是很擅长跳舞，但这无伤大雅。他的姐姐说："他总有办法让观众爱上他的表演。"

拉尔森高中毕业后获得了表演类奖学金，来到纽约长岛的阿德尔菲大学读本科。当时，该校的戏剧系主任是雅克·伯迪克（Jacques Burdick）——罗伯特·布鲁斯坦[①]在耶鲁大学的得意门生。很快，拉尔森的钢琴天赋便引起了伯迪克的注意。他当时正在为中世纪西班牙诗歌《真爱之书》(El Libro de Buen Amor)创作舞台剧版本，并邀请拉尔森为这部剧写配乐。就这样，拉尔森拾起笔，开始了音乐创作。一串串美妙的音符就这样诞生了，而这次，他弹的是属于自己的曲子。之后，他受贝托尔特·布莱希特（Bertolt Brecht）的影响，写了一部讽刺道德多数派的剧——《神圣道德》(Sacrimmoralinority)。1981年，阿德尔菲大学戏剧系将这部剧搬上舞台。

虽然拉尔森在音乐创作方面极具天赋，但他有着一个演员梦。为了成为美国演员权益协会的正式会员，拉尔森一毕业就来到了密歇根州奥古斯塔的谷仓剧场（Barn Theatre）。在那里，他结识了一众朋友，其中就包括后来获得了3次托尼奖提名的玛琳·梅兹（Marin Mazzie）。1982年秋天，拉尔森与几位朋友一同搬往纽约市，成立了一个三重唱

[①] 罗伯特·桑福德·布鲁斯坦（Robert Sanford Brustein），美国戏剧评论员、制作人、剧作家、作家和教育家。2010年，布鲁斯坦被巴拉克·奥巴马（Barack Obama）授予美国国家荣誉艺术奖章。——译者注

组合,叫作"J. 格利茨"(J. Glitz)。这支小乐队演遍了全城的小酒吧,而他们无论去到哪里,台下总会有两名观众——南内特·拉尔森和艾伦·拉尔森。有时,他们也是全场仅有的两名观众。

就像许许多多在温饱线上苦苦挣扎的演员一样,拉尔森也当起了服务员。他曾打工的那家餐厅建在一节翻修过的铁路车厢里,名叫"月舞小馆"(the Moondance Diner)。餐厅正位于纽约第六大道,两旁挨着格兰街和坚尼街。拉尔森住在格林威治街 508 号一个昏暗破旧的 4 层公寓里,楼里甚至都没有电梯。公寓的拐角处就是纽约最古老的酒吧——成立于 1817 年的耳朵酒吧(the Ear Inn)。这片街区位于纽约西村区以南、苏豪区以西,平时鲜有人光顾。拉尔森和他的朋友们把这里称作"讨厌鬼"(Assho)。

这间公寓虽然破旧不堪,但好在比较宽敞。一面临时搭建的墙将一个大房间分成了两间不带窗户的卧室;浴缸则摆在厨房;站在客厅里,能够俯瞰格林威治大街。拉尔森把他的廉价卡西欧键盘、电脑和电视机也安置在了客厅里。门铃是坏的,所以若是有人想来访,不得不先去街对面用公用电话呼叫拉尔森,然后再等他把钥匙装到袋子里从窗户上扔下来。每至寒冬,暖气都时有时无(房子里放着一个禁用的柴炉);但春暖花开时节,拉尔森便可以爬到屋顶上,观赏哈德逊河上空的日落。同屋的两三个室友来了又走,有一些是拉尔森的好朋友,包括艺术家安·伊根(Ann Egan)和电影制片乔纳森·伯克哈特(Jonathan Burkhart);也有一些跟拉尔森不怎么熟,其中还有一个嗑海洛因上瘾的人,最后被大家给赶走了。这些舍友们一同分担着这里每月 1050 美元的租金。[1]

每年圣诞节前后,拉尔森都会邀请他的朋友们到格林威治街 508 号来参加一场特殊的聚餐——他和伊根将其戏称为"农民宴":每个人都自带一道菜,再备上一堆啤酒和廉价的葡萄酒。大家凑到一起,大口喝酒,大碗吃肉,聊他们各自在做的项目,谈自己对未来的憧憬。

随着拉尔森认识的朋友越来越多，"农民宴"的规模也越变越大。他们后来不再只请那些最要好的朋友来"赴宴"了，而有时，拉尔森和他的室友们还会直接邀请自己当天在街上碰到的陌生人。[2]

拉尔森的演员事业并无起色，于是他开始专注于音乐创作。他根据《1984》（*1984*）写了一部剧，却没能从乔治·奥威尔（George Orwell）的遗产中获取版权。之后，他将里面的歌曲改编成了一部野心勃勃、极具现代感的音乐剧——《傲慢》（*Superbia*）。拉尔森在这部剧的作曲上巧妙地结合了摇滚、新浪潮、泰克诺和百老汇元素，描绘了一个被畸形娱乐氛围笼罩的社会，剧中的人们全都被大企业营造的导向牵着鼻子走，深陷其中，百无聊赖。这部剧集结了《1984》和《电视台风云》（*Network*）两部电影的元素，极具先见之明，但内容过于庞杂，很多地方晦涩难懂。拉尔森通过美国作曲家、作家和出版商协会（ASCAP）发行了这部作品，并为一个由斯蒂芬·桑德海姆等百老汇专家组成的咨询组表演了其中的一些歌曲。

桑德海姆回忆道："我当时感觉，参加过这么多戏剧工作坊，唯独这一部最具独到见解，也最有意思。"在那次工作坊表演上，拉尔森问桑德海姆，能否找个时间跟他深入地聊聊这部剧。之后，桑德海姆邀请了拉尔森到他的海龟湾大别墅做客。

《傲慢》的音乐的确给他留下了很深的印象，但其情节漏洞百出，"很难讲得通"，桑德海姆如是说。

拉尔森还是将这部剧坚持了下来。在接下来的几年里，他全身心地投入到这部剧的创作之中。他在领先的非营利性外百老汇剧院——剧作家地平线剧院（Playwrights Horizons）那里，争取到了一个工作坊版本的制作机会。但这一版本依旧反响平平，剧作家地平线剧院也放弃了这部剧。拉尔森的朋友维多利亚·利科克（Victoria Leacock）在格林威治村的寨门俱乐部（the Village Gate）制作了一个音乐会版本，希

望能有制作人相中它。然而,并没有。"拉尔森非常受打击,"朱莉·拉尔森回忆道,"当时大家都跟他说,《傲慢》对于外百老汇来说编制过大,而对于百老汇来说理念过新。"拉尔森倍感挫败,开始着手准备新的剧目——在这部剧中,将只有他、一架钢琴和一个小型乐队。这样就没有人再说他创作的剧编制过大了。

拉尔森将这部剧命名为《30/90》(*30/90*):1990 年,拉尔森即将迈入 30 岁大关,他为此感到十分焦虑。彼时,他的朋友们都已在事业上小有成就,唯独他还在月舞小馆里当服务员,整天骑个自行车或是开着一辆从前女友那里买来的旧达特桑 810(Datsun 810)在市里瞎转悠。³ 拉尔森就把那辆车停在街上,也不锁车门,希望有人把它偷走算了。⁴ 他的姐姐和朋友们看在眼里,急在心里。他们帮他找过几份有稳定工资的工作,却都被拒绝了。

拉尔森认为自己肩负着重要的使命。20 世纪 80 年代的百老汇让他大失所望。他曾抱怨说,《悲惨世界》和《歌剧魅影》这些来自英国的流行剧目都是为游客和老年人准备的,百老汇与他这代人早已失去了联系。他立志写出继《毛发》和《耶稣基督万世巨星》后的第一部摇滚音乐剧,重建百老汇与年轻一代之间的联系。

《30/90》是一部声乐套曲①,记录了一个艰苦奋斗的作曲家在两种人生选择之间做思想斗争的故事:是继续追求梦想,留下来写音乐,还是放弃梦想,转到广告业谋生?其中还有一首十分凄美的歌曲,讲述了主人公最要好的朋友被检测出艾滋病的故事。(当时,拉尔森刚得知他的朋友马特·奥格雷迪②感染了艾滋病。)后来,拉尔森又将《30/90》改名为《波希米亚的日子》(*Boho Days*)。终于,这部剧引起了萝宾·古德曼(Robyn Goodman)的注意。古德曼是外百老汇小型戏剧公司——

① 声乐套曲(song cycle)是一种声乐作品体裁。一部声乐套曲内含有多首歌曲,它们或要表达同一主题,或统一于某种风格。——译者注
② 此处的马特(Matt)指的是马修。"Matt"是"Matthew"的别称。——译者注

第二舞台（Second Stage）的艺术总监。拉尔森见到她的第一面时，就跟她说："我要把摇滚乐带回百老汇。"

"他不是以那种很自负的口气说的，"古德曼回忆道，"他是真这么想的——他想让百老汇变得更现代。他每天都在兴奋地谈论着这些东西。那是一种真正的痴迷，一种向往美好的痴迷。"古德曼找了个周末，在第二舞台举办了几次剧本朗诵会。她非常欣赏《波希米亚的日子》里的那些摇滚歌曲，但觉得故事情节还需做进一步调整。而且，拉尔森坚持要以演员的身份来参加每次的朗诵会。古德曼说："我想找一个演员来扮演这个角色，这样他就可以坐到幕后，以剧作家的身份来审视这部剧。我还觉得他需要再给剧本添加几个角色。"但拉尔森不同意。最后，古德曼放弃了这部剧。"拉尔森很不高兴，但我们的确是建立了一些交情。"古德曼说道，"他人很可爱：大耳朵，瘦高个儿，长胳膊——那么可爱，又那么有才华。我见到他的第一面，就觉得他将来肯定能搞出点名堂。"

杰弗里·塞勒（Jeffrey Seller）时年25岁，是一名抱负不凡的制作人。那个周末，他去参加了一场《波希米亚的日子》的剧本朗诵会。拉尔森走上台，开始唱起主人公的故事——主人公年近30，写的音乐剧仍然没有一个制作人看得上，他的经纪人也从不回他电话，他还交着一个不合适的女朋友，却因为自己害怕孤独而不能分手……塞勒开始掉眼泪。他说："这个人来到台上，开始讲述他的故事，而台下的我感觉，他就是在讲我的故事。而且，他是通过一部音乐剧来讲述这一切的——我当时起了一身的鸡皮疙瘩。"演出结束后，塞勒去参加了拉尔森他们的小派对。但他当时并没有勇气向拉尔森介绍自己。第二天，塞勒给他写了一封信。

"我去看了你的剧作《波希米亚的日子》，深受感动。你的这部创作，无论是其中的音乐、台词还是独白，都散发着一种我很少能够在剧院

里体验到的感情和张力。你真的很善于观察、富有见地，同时也很有趣。我写这封信是因为，我和你一样，也想在剧院里做一番事业出来——不过是以制作人和导演的身份。"塞勒注意到拉尔森"对于摇滚音乐剧的特殊偏爱"，便特意在信中提及，自己一直想做一部以摇滚乐为基调的音乐剧，讲述一个美式家庭遇到危机，而最后"美国梦破碎"的故事。他对于拉尔森的真实境况全然不知，写道："你的简历让人过目难忘，我想，你可能不需要跟我这般没有任何地位的低级人物打交道……但我很想跟你见个面，深入聊一聊。我脑袋里有一千个想法要与人诉说，我相信你也是。"

塞勒当时在百老汇制作人弗兰·韦斯勒（Fran Weissler）和巴里·韦斯勒（Barry Weissler）的公司里工作。韦斯勒的公司垄断了低成本复排音乐剧的市场，他们的看家大作都是来自上一时代的作品，如安东尼·奎因（Anthony Quinn）主演版的《左巴传奇》（*Zorba*）、乔尔·格雷（Joel Grey）主演版的《歌厅》（*Cabaret*）、托波尔（Topol）主演版的《屋顶上的小提琴手》。塞勒便负责统筹这些演出的全国巡演安排。他对事业有着雄心壮志，谈起生意好谋善断，为人总是胸有成竹，此外，还有些傲慢不逊——就连他自己也承认这一点。

"我思想很叛逆，讲起话来喋喋不休。"塞勒如是说。一直以来，他都梦想着找同龄的艺术家们一起做他的项目。在他看完《波希米亚的日子》的几个星期后，老板把他叫到会议室，说这份工作已经不再适合他了。对塞勒来说，是时候继续往前看了。当老板正在给他清算两周工资的离职补偿金时，对讲机里传来了秘书的声音："杰弗里，乔纳森·拉尔森来电。"

第二天，他们约在纽约大学旁边的一家酒吧里见了面。"我所做的一切，都是为了让自己开心，"塞勒说，"而乔纳森所做的一切，则是为了改变世界。他认为现在百老汇的音乐不属于我们这代人。他说，'我一定要改变这种状况。'"

在《波希米亚的日子》再遭失败后，拉尔森将注意力转向了手头的另一个项目——以纽约市为背景设定的现代版普契尼（Puccini）《艺术家的生涯》（*La Bohème*）。这部剧本身不是他的主意。年轻编剧比利·阿伦森（Billy Aronson）很喜欢普契尼的这部歌剧，并于1989年向剧作家地平线剧院表达了将其改编为一部现代作品的想法。当时，他正在寻找一位作曲家，所以剧院给了他拉尔森的联系方式。

二人约在格林威治街508号的屋顶上见面，对这部剧展开了深入交谈。歌剧中患肺结核的人物在音乐剧版中将改为患有艾滋病。阿伦森想把情节背景设在曼哈顿上西区，但拉尔森主张将背景设在东村区。拉尔森作为《纽约时报》的铁杆读者，在1988年夏天，通过报纸密切跟进了发生在汤普金斯广场公园（Tompkins Square Park）的那场暴乱。当时，这座公园被一群非法占房者、毒品贩子、流浪艺人、朋克玩家和无家可归的人霸占，其中一些人是为了抗议中产阶级化，而另一些人则是为了聚众吸毒。当警察到达现场驱散这群人时，双方发生了暴力冲突。《泰晤士报》（*Times*）当时跟踪报道了此次事件中许多起警察施暴的行为。拉尔森认为，剧本本来就是围绕那些挣扎过活的艺术家们所展开的，讲述的就是他们在一个日益贴合富人需求的城市中努力站稳脚跟的故事；而汤普金斯广场的那场暴乱，正好能为这个故事提供一个戏剧性的背景。他从一开始就想把这部剧命名为《吉屋出租》了。这个标题里有两层含义：剧中的人物都无力支付房租——拉尔森几乎每个月都会为这个问题头疼；而同时，这些人物的生活也都被"出租"给了艾滋病、毒品、贫困、中产阶级化和异化的浪潮。

阿伦森和拉尔森一起合作了大概有一年，写了一首主题曲和另外两首歌——《圣达菲》（*Santa Fe*）和《我应该告诉你》（*I Should Tell You*），但这些歌曲风格迥异。阿伦森可能是受到了电视剧《三十而立》（*Thirty*

something）的影响，为这些角色赋予了很多雅皮士①的色彩；而拉尔森则希望，剧中的人物能够影射他和他的朋友——一群在温饱线上苦苦挣扎的艺术家们，因无处施展自己的才华而倍感沮丧。[5]

于是，二人不欢而散，都各自转向了自己的其他项目。然而，仅仅在一年时间内，拉尔森便又有 3 位朋友被确诊了艾滋病。他的好友马特·奥格雷迪加入了一个名为"真正的朋友"②的病友互助小组。那里面的成员都秉承同一个理念：与艾滋病共生，而不是等死。拉尔森经常和奥格雷迪一起去参加这个组织的活动。拉尔森看着这些面临死亡的人们一同高歌生命，带着尊严向死而生，内心受到了深深的触动。

1991 年 10 月，拉尔森写信给阿伦森，请求他允许自己单独接手《吉屋出租》的创作工作。同时，拉尔森还向他承诺，若是这部剧得以成功出品，那么他将声明阿伦森对此剧本的贡献。阿伦森同意了。

拉尔森全身心地投入到了《吉屋出租》的创作之中。他给自己制定了一个严密的月舞小馆工作时间表，保证自己上的班次足以支付房租，同时还能腾出些时间写剧本。他的本子和电脑里堆满了各种场景、人物和歌词。他还用一个 88 键的雅马哈电子键盘——他的好朋友乔纳森·伯克哈特送给他的礼物，弹奏出了大部分乐谱。当时，伯克哈特已经赚了点小钱。在这个电子键盘上，拉尔森得以自由探索各种节奏和风格的音乐——摇滚乐、流行乐、萨尔萨舞乐、雷鬼音乐、比波普爵士乐、嘻哈乐等。一次，他去圣莫尼卡探望他的姐姐朱莉，顺便去了一趟那里的公共图书馆，借走了《波希米亚人的生活情景》（*Scènes de la vie de bohème*）的英译本。[普契尼的《艺术家的生涯》就是根据亨利·穆杰（Henry Murger）的这本书改编的。]"他坐在后院，如饥似渴地把这本书读完了。"朱莉回忆道。

① 雅皮士（yuppie）指城市中那些受过良好教育、收入水平较高的职业人士。——译者注
② "真正的朋友"（Friends In Deed）于 1991 年由辛西娅·奥尼尔（Cynthia O'Neal）和迈克·尼科尔斯共同成立，是一个旨在帮助艾滋病患者及其家人和朋友度过危机的非营利性组织，总部设于纽约市。——译者注

回到纽约后，拉尔森给他的朋友萝宾·古德曼打电话，向她描述了这个新的音乐剧构思，还给她寄了一盘录有主题曲的磁带。那个演出季，纽约城市歌剧院（New York City Opera）正好制作了一版《艺术家的生涯》，所以古德曼带他去现场看了这部歌剧。在整场演出中，拉尔森一直在她耳边叨唠他要怎样在《吉屋出租》中呈现现在台上的场景。比如，当在歌剧中死于肺结核的咪咪（Mimi）出场时，拉尔森就凑到古德曼耳边说："她要吸毒了。"此外，他还在剧情上做出了另外一个改变：在《艺术家的生涯》中，咪咪最后病死了；而在他的版本中，咪咪不会死。拉尔森经常看到他那些患艾滋病的朋友们凑到一起，互相鼓励对方。一次，他跟姐姐朱莉说，咪咪"代表着希望"。

拉尔森创作得飞快，而且总是迫不及待地想与家人和朋友一同分享他新写的曲目。即使在凌晨 2 点写完一首歌，他都会立刻给他住在洛杉矶的姐姐打电话，往往连招呼都来不及打，就直接宣布歌曲的标题，然后把电话放到一边，开始在键盘上演奏。

同时，拉尔森也会在公寓里把台词读给朋友们听并给他们演奏新写的曲子。大多数人都表示非常支持，但有一天晚上，两个患艾滋病的朋友爆发了：他们即将面对死亡，在听了拉尔森被"真正的朋友"的理念洗脑而创作的一部强调生命和爱的作品后，他们跟拉尔森说，你不知道得了艾滋病是什么滋味——这跟什么"爱"完全不搭边。拉尔森把这两位朋友的愤怒写进了《吉屋出租》中艾滋病患者互助小组的场景里，为这个拥抱生活的剧作又增添了几分现实主义的色彩。[6]

1992 年夏天，拉尔森骑自行车路过东四街时，注意到了一个正在修建的新剧院。这是纽约戏剧工作室（New York Theatre Workshop）的新院址，西区佩里街的小剧院已经容不下它了。拉尔森停下车，进去参观了一番。在那里，他感觉像回到了自己的家。几天后，他把《吉屋出租》的剧本和一盘他自弹自唱的磁带寄给了纽约戏剧工作室的艺

术总监吉姆·尼古拉（Jim Nicola）。翻开剧本的第一页，一句话映入眼帘："这部剧需要一个乐池内的大型百老汇管弦乐队，以及一个位于台上的摇滚乐队。"尼古拉深受触动：《吉屋出租》的野心很大，大到能与纽约戏剧工作室的野心来一较高下。同时，这部剧的背景——东村区，也正巧是尼古拉刚搬进的新街区。他还很欣赏这些曲子：这种结合现代音乐和美式音乐剧的风格，不禁让他想起了《毛发》。他尤其喜欢《帮我点个蜡烛》（*Light My Candle*）——咪咪和苦苦挣扎的音乐家罗杰（Rodger）在第一次见面时唱的歌。"这是一首绝佳的流行歌曲，同时也讲述了一个完整的戏剧性事件，"尼古拉如是说，"歌曲里包含了事件的开头、过程和结尾。普契尼的音乐就带有这种天生的戏剧感；在我看来，乔纳森也有这份天赋。"

但是他并不是那么喜欢《爱的季节》（*Seasons of Love*）这首歌。"它给我的感觉就是非常的假大空。"他说，"这和本剧的情境完全不搭。"尼古拉可以看出，拉尔森在努力塑造多样化的角色；但实际上，大部分角色都很普通，而且相较他们在《艺术家的生涯》中的原型来说，并没有什么创新点。尼古拉认为，这部剧不仅剧本冗长、庞杂而混乱，结构也奇怪得很：第一幕发生在一个晚上，第二幕则直接切到了一个一年后的时间点。但是，这部音乐剧还是有希望的，而且拉尔森只是初出茅庐。

尼古拉邀请拉尔森加入了"普通犯罪嫌疑人"[①]——一个由纽约戏剧工作室的艺术家们组成的团体。1993 年 6 月，尼古拉让拉尔森在纽约戏剧工作室的剧院里举办了一次《吉屋出租》的剧本朗诵活动。杰弗里·塞勒当时正在一家名为"制作办事处"（The Producing Office）的小型演出公司工作。他带了两个朋友一起参加了这次活动，其中一个

[①] "普通犯罪嫌疑人"（Usual Suspects）的成员包括 500 多名纽约戏剧工作室的艺术家，其中有演员、剧作家、舞蹈编导、设计师和导演，所有成员都由纽约戏剧工作室的艺术领导亲自邀请加入。——译者注

人是彼得·霍尔姆斯·阿库尔（Peter Holmes à Court）。阿库尔来自一个澳大利亚名望家族，家族控制着伦敦的斯托尔·莫斯剧院集团（Stoll Moss Theatre Group）。塞勒心想：如果这次一切顺利的话，我可以请彼得来当投资人。按照塞勒的话说，开场曲——《租》（Rent）可以说是"来势凶猛"，"但之后，剧本朗诵就变成了东村区的生活大杂烩，完全没有叙事的逻辑，就这么一直演了3个小时。"塞勒回忆道。中场休息时，阿库尔就先行离开了。同行的另一个朋友跟塞勒说："告诉乔纳森，他应该着手创作下一部作品了。"

几天后，塞勒与拉尔森约了顿晚饭，直言不讳地跟他讲了大家对于那次剧本朗诵会的看法。"你想要做的是什么？是想写一场音乐会，还是想写一部戏剧？如果你想写的是一部戏剧，那就必须要有一个充实的叙事逻辑。"拉尔森听了以后很是失落，而且不服气，一直在狡辩。

尼古拉对《吉屋出租》也有着不满意的地方——他认为剧本对那些无家可归者来说，有些高高在上的感觉。"你不能就这么直接把演员们放到台上，让他们扮演可爱的'无家可归者合唱团'，"尼古拉说，"这是一种贬低和侮辱，会伤害到别人的尊严。"[7]拉尔森听了以后非常生气。尼古拉也不准备在这部剧上再耗费时间了，他不愿把自己有限的精力都花在一个工作坊版本的制作上，于是便跟拉尔森说，要想把这部剧搬到别处演就请便吧。

面对来自各方的批评声音，拉尔森变得愈加戒备，不停生闷气——但到头来，他还是会仔细考虑那些让他不高兴的批评，进一步改进剧本。精诚所至，金石为开：1994年春天，他在斯蒂芬·桑德海姆的帮助下赢得了理查德·罗杰斯奖金（Richard Rodgers Fellowship），共计4.5万美元。这笔钱足以支付他在尼古拉的剧院里继续制作工作坊版本所需的一切开销。现在，这部剧还需要一个强有力的导演。于是，尼古拉找上了迈克尔·格雷夫（Michael Greif）。格雷夫刚执导了公共剧院（Public Theater）的复排版《机械时代》（Machinal），业界评价非常好。

他工作起来细致入微、纪律性强，在必要时也不乏强硬手腕。最重要的是，他知道该如何组织一场演出——这正是《吉屋出租》所迫切需要的。于是，尼古拉把剧本和一盘乐谱的录音带寄给了他。

"里头的一些歌曲写得非常棒，另一些则比较一般，"格雷夫说道，"但对我来说，好听的歌曲已经足够多了。我很期待与他一起见面聊聊。"在他们第一次见面的时候，拉尔森就告诉他："我是为了那些患病的朋友们而写的这部剧。"虽说剧本的逻辑一塌糊涂，但在格雷夫看来，里面无不暗藏着一种"狂野的激情和深刻的忧伤"。于是，他应邀成为《吉屋出租》工作坊版本的导演。**8**

当他们一同为工作坊的排练做准备时，尼古拉和格雷夫一再要求拉尔森将他那些东村区人物们写得再真实、具体一些。拉尔森的确很懂剧中这些沮丧的艺术家们的心理——毕竟他自己就是他们当中的一员；但他对这些社会边缘人物和无家可归者的描绘一直停留在十分模糊的状态。他设置了马克（Mark）这个角色：一名来自韦斯切斯特①一个温馨中产阶级家庭的男孩，梦想是成为电影制片人——这显然是在讲他自己。马克以叙述者的身份出现，串联起了整部剧的情节。他的室友罗杰（Roger）患有艾滋病，是一名在生活中苦苦挣扎的作曲家，总是顾影自怜。咪咪是位独具异域风情的舞者，安吉尔（Angel）则是名异装癖者。尼古拉建议把这两个角色"设定为拉丁裔的美国人，但也只是初步想法"。哲学家柯林斯（Collins）是安吉尔的情人，设定为白人。马克的女友莫琳（Maureen）是个没什么天赋的表演艺术家。莫琳的设定原本是个异性恋：在最早的剧本中，她为另一个男人而离开了马克。但尼古拉认为，在拉尔森的这幅东村区生活剪影中，还缺少一种角色——女同性恋者。于是，拉尔森又将情节改为：莫琳为另一个女人

① 韦斯切斯特（Westchester）位于纽约大都市北部，是一个富人聚居区。拉尔森童年时所在的白原市就隶属韦斯切斯特县。——译者注

而离开了马克。这个女人是名来自上层黑人家庭的律师,名叫乔安妮(Joanne)。

接下来的选角,又进一步帮拉尔森深化了这些角色。选角导演温迪·埃廷格(Wendy Ettinger)想去寻找真正的东村区艺术家,而不是那些拥有卡内基梅隆大学音乐剧学位的专业演员。于是,她将选角通知张贴到了各种夜总会、表演场所、街头酒吧和小餐馆。其中一位来试镜的演员引起了埃廷格的注意:达芙妮·鲁宾-维加(Daphne Rubin-Vega)。鲁宾-维加出生于巴拿马城,现居格林威治村,既唱歌,同时也演小品和电影。当她的经纪人给她那紫色传呼机发信息的时候,她正在跟喜剧团体"美国邻里"①排练。在电话中,经纪人告诉她,有一部基于《艺术家的生涯》的现代摇滚音乐剧正在进行海选。鲁宾-维加对演音乐剧没什么兴趣,因为她一直都把自己看作一名摇滚歌手;不过她的父亲很喜欢这部歌剧,所以她还是决定去试一试。她试镜时穿的衣服是在街上随便买的:一件 T 恤衫,一条天主教女校学生穿的那种保守的校服裙,还搭了双破洞的渔网袜。她唱了一首《罗克珊》②,还跳了"自创版本的'闪电舞'③"。试镜结束后,剧组塞给她一盘录有剧中《今夜外出》(*Out Tonight*)这首歌的磁带,让她回家后练练这首歌。

在格雷夫和尼古拉看来,鲁宾-维加嗓音撩人,气质性感,简直就是演咪咪的完美人选。但据尼古拉说,拉尔森"被她吓坏了"。他在创作咪咪这个角色时想到了他的一位朋友——一位训练有素的音乐剧演员,还曾在巡演版的《西区故事》中扮演过玛丽亚(Maria),她的声

① "美国邻里"(El Barrio USA)是一个专攻西班牙语的单口相声、小品和即兴表演的纽约喜剧团,同时也提供西班牙语的喜剧课程。——译者注
② 《罗克珊》(*Roxanne*)是英国警察乐队(The Police)的一首歌曲,在2004年入选《滚石杂志五百大歌曲》,排名第388位,并于2008年入驻格莱美名人堂(Grammy Hall of Fame)。——译者注
③ 《闪电舞》(*Flashdance*)是一部1983年的美国音乐爱情电影,由阿德里安·莱恩(Adrian Lyne)执导、派拉蒙影业出品,获1984年第56届奥斯卡奖"最佳原创歌曲"。鲁宾-维加在为《吉屋出租》试镜时所选的就是这部电影里面的舞蹈片段。——译者注

音也要比鲁宾-维加的更有力量感。拉尔森坚定地认为，百老汇的精华正是这种专业演员，而绝不是什么野生的东村区歌手。"我创作了一些足以名垂美国音乐剧史的歌曲，我希望演员的嗓音与之交相辉映。"拉尔森说，"她是唱不出这种感觉的。"⁹

鲁宾-维加回到家，打开《今夜外出》的磁带，播放器里传来的是一位白人女高音的声音——这是拉尔森找他的一位朋友来录的。鲁宾-维加觉得，这个人唱得并不出彩。《今夜外出》让她想起了谁人乐队（the Who）的《巴巴·奥赖利》①，而他们却用一个女高音来录制这首歌。鲁宾-维加心想：老子一定得把这首曲子给拿下，唱出它真正的感觉。——她在复试时也的确做到了。最终，鲁宾-维加得到了咪咪的角色，但拉尔森依旧对她保持着戒备心。

安东尼·拉普（Anthony Rapp）得到了马克一角。他曾在百老汇参演过约翰·瓜尔（John Guare）的《六度分离》（*Six Degrees of Separation*），但之后便进入了职业生涯的低谷期。一天，他正在星巴克打工，突然接到了《吉屋出租》剧组的回访电话：他完美地演绎出了马克的神经质性格和对于失败的深刻恐惧。

同时，创作团队也迎来两个人的加入，他们在塑造《吉屋出租》的音乐和视觉效果上，都发挥了关键性的作用。一个是音乐总监蒂姆·威尔（Tim Weil）。威尔是一位摇滚乐和流行乐通吃的多面手，他可以把拉尔森的旋律转化成真实的摇滚乐、流行乐、雷鬼音乐或是嘻哈乐。威尔和拉尔森很快就聊到了一起：他们年龄相仿，处于事业的同一阶段，都从事着自己所热爱的工作，却又无法以此为生。威尔对拉尔森的干劲儿深感钦佩：如果哪首歌写得不够好，拉尔森会立刻把它丢掉，回去重新写一首，再带着新写好的歌回来。同时，他也感叹于拉尔森

① 《巴巴·奥赖利》（*Baba O'Riley*）是谁人乐队的巅峰作品之一，曾于2004年入选《滚石杂志五百大歌曲》，排名第159位，同时也是摇滚名人堂（The Rock and Roll Hall of Fame）选出的"500首定义摇滚乐的歌曲"（500 Songs That Shaped Rock and Roll）之一。——译者注

身上那种背水一战的决心。"他真的是在拼尽全力做这部剧,"威尔回忆道,"他承受着巨大的精神压力。"在无数个一起喝酒的晚上,拉尔森都会跟他说,如果《吉屋出租》再没能成功,那他就该重新规划一下自己的人生,做点别的事情了。威尔回忆道:"对于《吉屋出租》,他真的是放手一搏了。"

对于这一工作坊版本的服装设计,剧组找来了安吉拉·温特(Angela Wendt)。由于他们没钱再去请专业的布景设计师了,所以温特又挑起了布景设计的担子。[在完整版的大制作中,格雷夫请来了保罗·曼利(Paul Manley)。]温特为《吉屋出租》的布景和服装所做的预算,加起来一共500美元。舞台布景将直接采用剧院的后砖墙、破旧的脚手架,还有一些桌子和椅子。至于服装,温特去东村区的古装店里翻了一些旧衣服出来,又去戴伊思(Day's)和21世纪百货(Century 21)等折扣店里选了一些廉价服饰。她在设计风格上参考了让·保罗·高提耶(Jean Paul Gaultier)、川久保玲(Rei Kawakubo)和雷夫·波维瑞(Leigh Bowery)的服装作品。此外,她还从演员的衣柜里直接挑了些衣服出来。比如,鲁宾-维加那里有为咪咪的《今夜外出》量身定做的爆闪绿紧身裤。温特还为安吉尔找到了一套复古的圣诞老人套装,因为第一幕的时间设定在12月24日平安夜。第二幕从新年前夜开始,于是,她打算让柯林斯和安吉尔分别打扮成詹姆斯·邦德(James Bond)和邦德女郎普斯·格罗(Pussy Galore)的样子去参加派对。一开始,温特还不知道拿普斯·格罗的服装怎么办;但一天早上,她在浴室里看到的一样东西让她灵感迸发——一块浴帘。异装爱好者安吉尔完全可以用这块浴帘围成一件外套。温特做了一条能穿过浴帘孔的腰带,给这套服装打造出了一种20世纪70年代的怪异感。①

拉尔森并没有什么时尚细胞,平时穿的都是那些便宜的牛仔裤、T

① 温特设计的这件邦德女郎浴帘外套的原件现收藏于史密森尼国家自然历史博物馆(Smithsonian National Museum of Natural History)。

恤衫和破旧的运动鞋,但他对自己音乐剧的服装设计可有着极大的抱负。他告诉温特:"我希望《吉屋出租》能够引领新的时尚潮流。"

1994年10月,《吉屋出租》工作坊的排练正式开始。由于剧情仍有些零散,格雷夫决定在舞台设计上参考一些音乐会版的音乐剧演出,以此冲淡观众的戏剧观感体验。

鲁宾-维加说:"有时候我都搞不清楚自己要干什么。"比如她有首歌叫《情人节》(*Valentine's Day*),里面的歌词是这么写的:"打她,直到她变黑,变青,变灰,然后再画一颗小心心。/ 画一根小箭头,再采一点血,这就是情—情—情—情人节。"之后,这首歌就直接过渡到了马克和乔安妮唱的那首关于莫琳的《没有你》(*Without You*)。这种歌与歌之间的关联实在让人摸不着脑。鲁宾-维加说:"简直搞得我晕头转向。"但总体来说,她还是感觉这部剧"像是在跟我交流"。她说:"我在剧院的舞台上,还从来没有跟哪个角色产生过这样强烈的共鸣,这种被包裹的感觉很特别。"

拉尔森那位有志于当制作人的朋友——杰弗里·塞勒,来看了工作坊版《吉屋出租》的第一次演出,还带上了自己当时的老板——创办制作办事处的凯文·麦科勒姆(Kevin McCollum)。在演出开始前,塞勒跟麦科勒姆说:"这剧要么会演得特别好,要么会演成 坨屎。"

在前20分钟里,麦科勒姆完全看不懂台上在演什么。但当咪咪和罗杰唱起了《帮我点个蜡烛》时,麦科勒姆靠近塞勒,低声说:"这是我这么久以来,看过最优秀的一部用音乐剧讲故事的作品。"

中场休息时,麦科勒姆去见了拉尔森。他动作夸张地从大衣口袋里掏出了他的化学银行(Chemical Bank)支票簿,说:"演得真不错。"拉尔森露出了笑容,问他:"期不期待第二幕?"蒂姆·威尔还邀请他的朋友朗尼·普莱斯(Lonny Price)来看了工作坊的演出。普莱斯当时是一名百老汇演员,后来逐渐发展成为一位德高望重的导演。中场休息时,威尔跟他在剧院外碰了一面。"永远不要退出这个剧组,"普莱

斯跟他说，"你们做的这部剧，不亚于《歌舞线上》。"①

但并非每个人都如此看好《吉屋出租》。韦斯勒公司的一名员工在媒体上公开发表言论称，这部剧就是"一坨屎"。¹⁰ 纽约戏剧工作室进行了一项观众调查。大家的反馈总体上是很积极的，但很多人都搞不懂一个问题：剧中这些人为什么不去直接找份工作呢？②

制作完整版《吉屋出租》的预算为 25 万美元，塞勒和麦科勒姆准备出其中的一半，以此来换取该剧的商业制作权。尼古拉在正式跟他们俩签这份合作协议前，先与纽约戏剧工作室的董事们一起开了个会。尼古拉认为《吉屋出租》将会成为下一部《歌舞线上》。当时，迈克尔·贝内特通过公共剧院创作了该剧，之后公共剧院又为其制作了百老汇版，一举赚得数百万美元。董事会中的好几个人都有能力当即开出几张巨额支票，然后纽约戏剧工作室就能成为《吉屋出租》的独家制作商了。尼古拉在董事会议上发表了激情演讲："在戏剧界，没有什么事情有着 100% 的确定性。我肯定不能骗各位说，《吉屋出租》一定会大红大紫，或者如果我们做了这笔投资就一定会有所回报什么的——我不能打这个包票。但我确定的是，相比于其他所有我参与过的项目，我最愿在《吉屋出租》这部剧上下赌注。"那天，董事会否决了他的提议。

就这样，塞勒和麦科勒姆成了尼古拉的合伙制作人。唯一的问题就是，他们两个凑不够 10 万美元。塞勒几乎是身无分文。麦科勒姆在银行里大约存有 6 万美元；但由于他刚刚买断了制作办事处合伙人的股权，所以现在财务状况也很紧张，甚至连自己的工资都发不出来。不过，他们认识一个很有钱的人——艾伦·S. 戈登（Allan S. Gordon）。戈登和他的兄弟爱德华（Edward）经营着纽约市最大的房地产帝国之一；此

① 当威尔把普莱斯的话告诉拉尔森时，拉尔森说："好啊，那他打算投多少钱？"
② 艾伦·拉尔森认为罗杰这个角色是"一个流浪汉"。他在给儿子写的信中说："你笔下的英雄不应该是这样的。"

外，他还在纽约证券交易所拥有 6 个席位。戈登的性格有些古怪——身价上亿，但每天下班后都从麦迪逊大道坐着公交车回家。在他眼里，大多数人都是"傻子"，但麦科勒姆不是，他甚至还在关键时刻帮过他。当时，麦科勒姆制作的舞台剧版《脱线家族》(The Brady Bunch)在巡演中资金提前告急，多亏戈登出手相助才得以解困。塞勒和麦科勒姆带戈登去看了《吉屋出租》。戈登往里投了 6.25 万美元，成为他们的合伙人。之后，塞勒和麦科勒姆从朋友和各路小投资商那里顺利地筹集到了其余的资金。

1995 年 10 月 21 日，拉尔森辞去了他在月舞小馆的工作。在那里，他已经当了近 10 年的服务员。

工作坊的演出结束后，尼古拉和导演格雷夫找到拉尔森，跟他说，《吉屋出租》里面的歌曲确实非常棒，但剧本还是不太行。他们在拉尔森面前摆了两个选择：要么与一位剧作家一起合作改剧本，要么他们聘请一位剧本指导来教他写剧本。拉尔森选择了后者。于是，尼古拉请来了曾任教于纽约大学的林恩·汤姆森(Lynn Thomson)。那个夏天，纽约戏剧工作室在达特茅斯学院开展了为期两个星期的驻场演出。汤姆森和拉尔森仔细整理了一遍格雷夫、尼古拉、塞勒和麦科勒姆对《吉屋出租》的所有批评与建议，发现他们都提出了一个共同问题：拉尔森笔下的这些人物缺乏具体性；他们只是拉尔森对于死亡、艺术、中产阶级化和贫穷状况的杂乱想法的传声筒罢了。汤姆森告诉拉尔森，他写的这是"动画片"，而她要教他如何去写剧本。[11] 在她的帮助下，拉尔森对整部剧再次进行了大调。他写了新的歌曲——《莫琳探戈舞》(Tango: Maureen)、《新年快乐》(Happy New Year)、《你所拥有》(What You Own)。他还把一首名为《右脑》(Right Brain)的歌改为《一曲辉煌》(One Song Glory)，这样一来，染上艾滋病的罗杰毕生为写出一曲好歌而做出的那些挣扎与努力，便都蒙上了一种悲情色彩。

但在最后，汤姆森成了《吉屋出租》团队里最不受欢迎的人。当这部音乐剧在百老汇大放异彩后，她对拉尔森的遗产进行了起诉，声称自己是该剧的共同作者，要求获得 16% 的版税收入。最后，她被法院驳回，但与剧组达成了庭外和解。作家与社会活动家莎拉·舒尔曼（Sarah Schulman）也跑出来声称，自己对《吉屋出租》的内容亦有贡献。1990 年，舒尔曼曾出版过一本小说——《遇到麻烦的人》（*People in Trouble*），讲述了她与一位已婚妇女的婚外情，故事的背景就设定在东村区。拉尔森在写莫琳和乔安妮之间感情故事的时候曾读到过这本书。舒尔曼抓住这一点，宣称拉尔森从她的小说中提取了人物和事件。不过，她没有就此事向法院起诉过。

那些曾与拉尔森一道孵化这部剧的人都非常反感这些说法。"我得给拉尔森说句公道话。曾有一尊鬼斧神工的雕塑，美到几乎是栩栩如生。这尊雕塑的打磨工作历经多人之手，光是她的鼻子就变了 88 个模样。"格雷夫讲道，"但是，乔纳森的这部音乐剧，完完全全是他自己一个人雕琢出来的。"

纽约戏剧工作室计划于 1996 年 2 月开始首演《吉屋出租》。在工作坊版本里扮演马克的安东尼·拉普得以直接继续饰演这个角色；但鲁宾-维加却不得不重新为咪咪试镜——拉尔森想听她唱《没有你》，因为他把这首歌从马克和乔安妮的戏份里拿出来给了咪咪和罗杰。鲁宾-维加问拉尔森："我需要怎么做才能演咪咪？"他回答说："唱这首歌，要把我唱哭。"试镜结束后，鲁宾-维加收拾东西离开了剧院。尼古拉追了出来。在街上，他跟鲁宾-维加说："你不用回家等电话了，咪咪这个角色是你的了。"

该剧的新选角导演伯尼·特尔西（Bernie Telsey）也亲自来到了俱乐部和街头表演场所，寻找非专业的百老汇演员。一个人引起了她的注意——伊迪娜·门泽尔（Idina Menzel）。门泽尔梦想着当摇滚明星，

却只能靠在受诚礼上唱歌谋生。她在试镜的时候唱了一首《当男人爱上女人》(*When a Man Loves a Woman*)，唱得很好，的确很有摇滚明星的风范。于是，她被选为了莫琳的饰演者。对于乔安妮一角，剧组最后选了弗雷迪·沃克 (Fredi Walker)，这位女演员曾在外百老汇 (off-off Broadway) 参加过一些小成本的演出。威尔逊·杰曼·赫雷迪亚 (Wilson Jermaine Heredia) 当时还是一个苦苦挣扎的小演员，在紧急维修人员调度站打工。按特尔西的话说，他们最终把安吉尔的角色给了他，是因为赫雷迪亚"唱起歌来就像个天使①"。**12** 哲学家柯林斯这个角色很难选。特尔西一直在为这个角色面试各种白人演员，但突然有一天，她决定让黑人演员杰西·L. 马丁 (Jesse L. Martin) 来试试这个角色。马丁与拉尔森曾是月舞小馆的同事。最后，他顺利得到了柯林斯一角。另一位黑人演员——塔伊·迪格斯 (Taye Diggs)，被选为房东本尼 (Benny)。刚刚从乐队中离开的摇滚歌手亚当·帕斯考 (Adam Pascal) 参加了罗杰的试镜。当时，帕斯考唱起歌来一直闭着眼睛，因为他觉得摇滚歌手就应该闭着眼睛唱歌，然后就被评委告知要睁开眼睛。于是，他又重新演唱了一遍。这次，他得到了罗杰的角色。

拉尔森本来需要在1995年9月之前完成剧本的改编工作，但苦于手头资金紧张，所以在同年春天，又去接了一份为《摩根救国》(*J. P. Morgan Saves the Nation*) 谱曲的工作。这是一部在华尔街联邦厅国家纪念馆的台阶上进行的专场先锋音乐剧。《纽约时报》认为拉尔森的配乐"活力十足"。

1995年10月，拉尔森完成了《吉屋出租》的改编工作。当时距正式的排练开始只剩下两个月了。他筋疲力尽、身无分文，而且心烦意乱。两名跟他十分要好的朋友都在这期间因艾滋病去世。而且，这次的改写并不理想。他的确深化了人物形象，但也因此增添了许多转折，导

① "安吉尔"的英文 (Angel) 同时有"天使"的含义。——译者注

致有些地方令人费解。塞勒说："我们已经大难临头了。"尼古拉一度产生了取消演出的念头。塞勒把这部剧所有严重的问题整理成了一份清单，由尼古拉交给拉尔森。据塞勒说，拉尔森在看到这张单子的时候，"当场崩溃"。随后，拉尔森便去给他的偶像斯蒂芬·桑德海姆打电话寻求帮助。桑德海姆告诉他，既然他已经选好了合作者，那就要跟他们好好合作；如果不想合作的话，"那你也可以去当瓦格纳（Wagner），让巴伐利亚的国王亲自支持你，然后你就能为所欲为了。"[13] 几天后，拉尔森跟塞勒约了顿晚饭，说："我做定这部音乐剧了。"

在排练正式开始前，拉尔森为他的演员们举办了一场"农民宴"。那天，帕斯考里面穿着海盗衫①，外面套着工装；而鲁宾-维加则打扮得像个"该死的精灵"。她看到这身行头的帕斯考，立刻就沦陷了。哦，我的天呐，她心想，我简直要爱上这个家伙了。在餐桌上，拉尔森对演员们说，他们所代表的，是他的好朋友们——而其中的很多位，都染上艾滋病，去世了。说着说着，他就哭了。

塞勒参加了《吉屋出租》的第一次新剧本朗诵会。他不知道拉尔森改写得究竟如何，心里很是忐忑。但结束后，他找到拉尔森，说："你做到了，现在情节一点儿问题都没有了！"

现在，全剧还差一首为莫琳和乔安妮写的歌，用来描绘她们俩之间一点即燃的恋爱关系。拉尔森把缺少的这部分称为"莫琳与乔安妮的顶级之歌"。他试着写过几首，但按格雷夫的话说，听起来全都像是"吵架歌"。

排练进行得非常顺利。但当预演日逐渐逼近之时，气氛变得越来越紧张。每天的排练，拉尔森都要亲自到场——他过去以后倒也不干别的，就一个人待在排练厅的后面，把一头浓密的黑发埋进《纽约时报》

① 海盗衫（pirate shirt），又名诗人衫，裁剪宽松，拥有完整的主教袖，通常在胸前和袖口上还带有大大的褶皱装饰。——译者注

"认真地"读着报纸。他的出现让一些演员感到十分紧张。正如威尔所言:"如果你去排练一部斯蒂芬·桑德海姆的音乐剧,过去后发现斯蒂芬也在——那一会儿你就该找不到他了。因为他知道,如果自己跟演员一起待在排练厅里,那整间屋子的氛围就变了。"于是,一天早上,格雷夫把拉尔森拉到一边,说他应该去别的地方待着,演员们需要自由呼吸的空间。

"我今天下午就回来。"拉尔森说。

"不,你不用回来。"格雷夫说,"别来这里了,去做你该做的事就行。"

结果午饭后,拉尔森就回来了。他还带来了录音机和一盒自己刚录的磁带。他把磁带里的这首歌称为《要么接受,要么走人》(Take Me or Leave Me)。录音一放,威尔就被朗朗上口的曲调吸引住了。只听拉尔森学着莫琳的腔调唱道:"每一个白天,我走在街头。/ 都会听到'宝贝真甜'。"简直是见鬼了,威尔想,他居然把这首歌给搞定了。《要么接受,要么走人》巧妙地抓住了莫琳和乔安妮之间一触即发的关系,受角色驱动,非常具体。而且,这首歌配合着门泽尔强有力的高音和沃克复古的福音音乐[①]演唱风格,珠璧交辉,简直像是为她们的声音量身定做的一样。威尔回忆说,当这首歌放完的时候,拉尔森的脸上闪过了"那种贱贱的笑容"——每当他搞定什么难题时,就会露出这种表情。

《吉屋出租》首演日的脚步越来越近了。纽约戏剧工作室的广宣专员理查德·科恩伯格(Richard Kornberg)和唐·苏马(Don Summa)开始制订营销方案。《吉屋出租》是一部全新的美国摇滚音乐剧,这的确

① 福音音乐(gospel music)是一种宗教音乐,兴起于20世纪初的美国,强调有节奏的器乐伴奏和即兴演唱,曲风起源于基督教圣歌和黑人灵歌,演唱技巧方面多用单音节装饰音,时而高声喊唱歌词。——译者注

是个抢眼的招牌；但又有谁听说过乔纳森·拉尔森呢？苏马问拉尔森想去哪里接受采访，拉尔森说道，他想参加一个关于新式音乐的广播节目，就是他每天晚上听的那种另类的小型广播电台。好吧，苏马想，这肯定是带不来什么曝光度的。最终，他们决定让他上《纽约时报》。恰好，1996年2月1日是歌剧《艺术家的生涯》在意大利都灵世界首演的100周年纪念日。于是，苏马向《纽约时报》的歌剧评论员安东尼·托马西尼（Anthony Tommasini）建议道，为什么不写写《吉屋出租》呢？那样正好可以将这部音乐剧同激发它创作灵感的著名歌剧的周年纪念日给联系起来。这个提议奏效了，托马西尼同意在《吉屋出租》的最后一次彩排后采访拉尔森。

1996年1月21日，星期日，剧组进行了整整一天的技术彩排。傍晚时分，大家精疲力尽，正准备去吃饭。他们邀请拉尔森一起来，但他已经跟格雷夫和尼古拉约好去街角的一家小餐馆了。饭后，拉尔森回到排练厅，演员们正在串演第二幕的歌曲。他看了一会儿，就起身去了大厅。突然间，他感到一阵剧痛袭上胸部，一时间竟无法呼吸。"帮我叫个救护车吧……我觉得我犯心脏病了。"他跟剧院的一名工作人员说道，然后挣扎着走回剧场，躺在地板上，四肢僵硬地伸展着。当时，演员们正在排练《你所拥有》这首歌。他听到他们正唱着他写下的歌词："于千禧年的尽头，/ 在美国去世……"[14]

据鲁宾－维加回忆，当弗雷迪·沃克进来告诉演员们拉尔森刚刚被救护车送往医院的消息时，大家正在后台忙着排练。沃克说："拉尔森说他头晕目眩，感觉随时就要昏过去一样。"那天晚上，演员们一起举办了一次小型的守夜祈祷活动。帕斯考跑进来，说："哎哟，我的天呐！你们这也太小题大做了！又不是说他要死了。"[15]

卡布里尼医疗中心的医生们给拉尔森做了心电图。一位医生记录道："无心脏疾病……刚执导完一场戏……心理压力过大。"[16] 医生最终诊断拉尔森为食物中毒，给他洗了胃，然后就让他回家了。第二天，

拉尔森跟格雷夫和尼古拉说，他感觉好像得了流感，就不去参加彩排了。"别担心，"格雷夫安慰他道，"这两天是技术彩排，很无聊的，你不来正好呢。"

1月23日晚上，拉尔森又一次感到胸口刺痛，于是朋友们将他送到了西村区的圣文森特医院。那里的医生将拉尔森的症状诊断为流感，然后就让他回家了。

次日便是最后的彩排日。拉尔森虽然感觉很不舒服，但坚决不愿错过它。格雷夫在剧院门口接他的时候，感觉他"表现不大正常，而且冒了一身的汗"。苏马还回忆说，那天的拉尔森看起来面无血色。鲁宾－维加问他感觉怎么样，他说："还好，可能是吃坏了什么东西吧。"

"你看，这就是你那天不来和我们一起吃饭的后果。"她开玩笑道。

那天晚上，演员们第一次从头到尾连续地串演了《吉屋出租》。拉尔森对音响系统有些不满意，但总体来说，那晚的表演还是相当成功。当安吉尔穿着圣诞老人的衣服上场时，拉尔森抓住温特的胳膊，跟她小声说道："我真的太喜欢这个服装创意了。"在那次彩排谢幕时，台下的人们全都站起来鼓了掌。之后，拉尔森跑去跟格雷夫为《纽约时报》的报道配图合了影，然后赶到售票处，会见了托马西尼——这是剧院里唯一可以用于采访的安静空间。

那天晚上，当苏马离开剧院时，他看到拉尔森正透过售票处的窗沿仔细地往剧院里端详着。他看起来疲惫而紧张，有些心不在焉，但又是那么兴奋，那么富有生命力。毕竟，他刚接受完《纽约时报》的采访。

第四章

百老汇的生活

BROADWAY

本章名"百老汇的生活"（La Vie Broadway），改自《吉屋出租》第一幕的终曲名——《波希米亚的生活》（*La Vie Boheme*）。——译者注

1月25日，星期四。早上，杰弗里·塞勒在他的衣柜里挑了半天。当晚就是《吉屋出租》的第一次预演了，他想打扮得精神一点。塞勒先去看了精神分析师，然后才前往制作办事处。当他到达公司的时候，没有人跟他打招呼，甚至都没有人抬头看他一眼。一位同事把他拉到一边，说："杰弗里，我得告诉你件事：昨天晚上，乔纳森·拉尔森去世了。"

1月25日，凌晨0时30分左右。拉尔森独自一人回到了公寓，发现了他的室友布莱恩·卡莫迪（Brian Carmody）给他留下的一张字条——卡莫迪来看了那晚的带妆彩排，给拉尔森写了张字条以表祝贺，还邀请他到耳朵酒吧喝庆功酒。但拉尔森感觉很不舒服。他用炉子烧了壶茶，然后就倒下了。凌晨3点30分，卡莫迪回到家，发现躺在地板上的拉尔森，立即拨打了911。但为时已晚，35岁的拉尔森，去世了。尸检显示，他死于"主动脉剥离"——他身上的主要血管发生了撕裂；但此前两次去急诊，都没人发现这一点。

当天早上7点30分，吉姆·尼古拉从他的舞台经理那里得知了拉尔森的死讯，随即让员工打电话联系剧组人员，把他们都召集到了剧院。他没能联系到导演迈克尔·格雷夫，不过那天早上，他们本来约

好要在时间咖啡馆（Time Cafe）跟拉尔森见面的。于是，尼古拉又去那里找了格雷夫。格雷夫刚一落座，尼古拉就告诉了他这一消息。这位导演立刻从座位上弹了起来，跑到剧院去找他的演员们。剧院里寂静一片，没有任何人讲话。突然间，"有人开始号啕大哭，哭得异常惨烈"，达芙妮·鲁宾-维加回忆道。原来是音乐总监蒂姆·威尔——他跟拉尔森，早就成了特别要好的朋友。

广宣专员理查德·科恩伯格和唐·苏马给戏剧专栏记者们打电话告知了这一消息。资深的《纽约时报》戏剧评论员梅尔·古索（Mel Gussow）拼凑了一份讣告，称《吉屋出租》是"这位作曲家在纽约城的首次重大突破"。但并不是每位记者都这样。当理查德·科恩伯格给当时正在《纽约每日新闻》工作的我打电话时，我说："很抱歉听到这个消息，但我还是不能给你们留太多的版面。因为，没有人听说过乔纳森·拉尔森。"

尼古拉取消了当晚《吉屋出租》的第一次预演。格雷夫希望能为拉尔森的家人和朋友举办一次简单的剧本朗诵会。当时正在新墨西哥州的南妮特·拉尔森和艾伦·拉尔森在得知儿子的死讯后，立刻赶了最近的一班飞机飞到纽约。到达后，两位老人直接去剧院参加了剧本朗诵会。"我不知道我的父母在来的路上是否已经做好了心理准备，"朱莉·拉尔森说，"但他们还是去了。"

"要问我记得什么……"多年后，艾伦·拉尔森回忆道，"那天，雪下得特别大。剧院的门口堆满了雪。"

演员们坐在一张桌子后面，读完了第一幕的剧本。没用麦克风，没穿戏服，没有走位，也没拿道具。"我想让他们全身心地活在乔纳森的文字和音乐之中，不必去想着接下来要做的动作，或是要换的服装，"格雷大说，"我希望他们能置身于纯粹之中。"但是，当演员们读到第一幕的终曲——《波希米亚的生活》时，都坐不住了。鲁宾-维加心想：呸，如果我死了，我肯定想让你们给我跳到那张桌子上去。然后她就

这么做了，其他演员也紧随其后。中场休息时，格雷夫来到后台，让演员们戴上麦克风，换上戏服。他说："咱们把第二幕完整地演一遍吧。"

演出结束时，全场安静了许久。突然间，有人喊道："谢谢你，乔纳森·拉尔森。"然后台下观众们都站了起来，开始鼓掌。艾伦·拉尔森告诉塞勒和麦科勒姆："你们一定不要放弃《吉屋出租》。"他和他的妻子也去见了演员们，跟他们讲："这部剧能不能成功，就靠你们了。"[1]

第二天早上，剧组的核心艺术团队——尼古拉、格雷夫、威尔和剧本指导林恩·汤姆森一起开了个会，商量了《吉屋出租》这部剧的未来。他们的确讨论到了取消演出的问题，但都不打算这么做，因为他们知道，拉尔森会希望《吉屋出租》顺利开演。但这部音乐剧还不够成熟，正如尼古拉所言，"故事中仍存在着漏洞。"他们也曾考虑再去雇一位剧作家，但最后还是决定让《吉屋出租》顺其自然，保持它原有的样子。

《吉屋出租》的首场预演开始了。观众们热情高涨，但许多百老汇的业界人士，都不看好这部剧。塞勒清楚地记得，他们的眼神好像在说：很遗憾，你们的朋友死了，但还是很遗憾，你们这部剧确实一般。

《纽约时报》的编辑们知道，他们手上正攥着一个绝佳的报道题材。他们记录了拉尔森生前的最后几句话，还拍了他的最后一张照片。2月11日，星期日，也就是首演夜前的倒数第二天，《纽约时报》在其"艺术与休闲"（Arts & Leisure）版块发表了托马西尼写的关于拉尔森的文章。文中还引用了斯蒂芬·桑德海姆的话来赞扬拉尔森对于融合摇滚乐与音乐剧所做出的尝试："他正在努力寻找一个真正的综合性戏剧表达方式。"托马西尼笔下的拉尔森"又瘦又高"，还"带着几分忧虑"。在这篇文章的结尾，有段话感动了许多从未听说过乔纳森·拉尔森和《吉屋出租》的读者们："在拉尔森先生生命中的最后一晚，他谈到了自己从一位患有艾滋病的朋友那里学到的东西：'生命在于质量，而非长

短.'在某种程度上，这也算是这部音乐剧的主题之一。"[2]

3天后，《纽约时报》的评论员本·布兰特利（Ben Brantley）称《吉屋出租》为一部"令人激动的、具有里程碑意义的摇滚歌剧"，是那些"做作的……百老汇复排版音乐剧和娱乐舞台剧"的出路和解药。在最后，布兰特利总结道："那些抱怨美国音乐剧正在走向衰亡的人，只是没看对剧罢了。拉尔森先生，干得漂亮！"[3]

资深评论员克莱夫·巴恩斯（Clive Barnes）在《纽约邮报》上写道，他对《吉屋出租》的剧本——一个"杂乱、戏谑、激进与潮流的混杂物"，持保留意见；但他表扬了这部剧的作曲和作词，称它们是"在说唱和科尔·波特①之间找到的一个巧妙的平衡点。"巴恩斯认为，《吉屋出租》的前身正是《毛发》。他还预言说，这部后起之秀将会取得跟其前身一样的巨大成功。《纽约每日新闻》的霍华德·基塞尔（Howard Kissel）同样给予了这部剧极高的赞扬："《吉屋出租》的特点不是它对艺术和生活的某种高深理解，而是剧中那种对生活的希望和振奋人心的力量。歌剧《艺术家的生涯》只会让你感到悲伤，而音乐剧《吉屋出租》则能直击你的内心深处。"《综艺》杂志也评价道，《吉屋出租》"或许是整整十年来最具轰动性的音乐剧"。

《吉屋出租》成了全纽约最火的音乐剧。连汤姆·克鲁斯（Tom Cruise）和《服饰与美容》（*Vogue*）杂志的编辑安娜·温图尔（Anna Wintour）这样的明星人物都想亲自来一探究竟。在评论出炉的当天，这部剧在接下来一个月内的所有场次便售卖一空。于是，剧组又加演了一个月，而新放出来的票很快就又被抢得一张不剩。现在，毫无疑问，《吉屋出租》需要搬到一个更大的剧院里。那么，去哪里好呢？在

① 科尔·波特（Cole Porter）是美国著名的音乐家、词曲作家，活跃于20世纪中早期的百老汇舞台。其曲风诙谐迷人，充满异域情调。由他同时担任作曲和作词的音乐剧包括获托尼奖"最佳音乐剧"的《吻我，凯特》（*Kiss Me, Kate*），以及《璇宫绮梦》（*Du Barry Was A Lady*）、《万事成空》（*Anything Goes*）、《康康舞》（*Can-Can*）等。——译者注

拉尔森去世之前,大家讨论的都是东村区的一些小众表演场所;但现在,大家开始在外百老汇和百老汇之间做选择。建议搬到外百老汇的人认为,一个讲述东村区吸毒者故事的音乐剧将很难吸引百老汇那些上了年纪的、处于中上层社会阶级的白人观众群体;而至于那些年轻的戏剧爱好者——他们可能很想来看这部剧,但百老汇的票价对他们来说又太贵了。

塞勒知道,拉尔森肯定希望《吉屋出租》能够在百老汇上演。但对此,剧组新请来的总导演和顾问——伊曼纽尔·阿森伯格(Emanuel Azenberg)有些犹豫。阿森伯格是一位资深的制作人,代表作有尼尔·西蒙(Neil Simon)的《百老汇一家》(*Broadway Bound*)和《迷失在扬克斯》①。阿森伯格并不是那么清楚《吉屋出租》好在哪里,但他十几岁的女儿特别喜欢这部剧。而且,确实没人能够否定它的成功。"它在开票 5 分钟内就全场售罄了。"阿森伯格如是说。在他看来,《吉屋出租》虽然更适合外百老汇,但它的势头倒也不错,也许有能力进军百老汇,毕竟百老汇才是最赚钱的地方。广宣专员理查德·科恩伯格也建议将该剧搬至百老汇继续演出。"外百老汇没有百老汇那么酷,"科恩伯格说道,"你唯一能想到的外百老汇音乐剧就是《异想天开》(*The Fantasticks*)——而它居然是在一个只有 149 个座位的小破剧院里上演的!"

最后,站百老汇的一方胜利了。下一步:寻找合适的百老汇剧院。几位制作人找上了在百老汇规模最大、最具影响力的舒伯特集团。舒伯特集团的董事长杰拉尔德·舍恩菲尔德建议,把《吉屋出租》放在托尼奖颁奖仪式后的夏天于百老汇开演。这样,它就不会跟《大》(*Big*)撞档了。《大》是一部根据汤姆·汉克斯(Tom Hanks)主演电影所改编的音乐剧,在舒伯特集团看来,它将在来年的春季大热。舒伯特集团是《大》的投资者之一,而且,这部剧还将在他们的重点剧院之一——

① 《迷失在扬克斯》(*Lost in Yonkers*),其电影版译名为《我的天才家庭》。——译者注

纽约的舒伯特剧院里上演。舍恩菲尔德跟塞勒和麦科勒姆讲述了1988年《歌剧魅影》和《棋王》(Chess)之争，以示警醒：当年，《歌剧魅影》实在是太受欢迎了，甚至是全方位碾压了舒伯特剧院制作的《棋王》。舍恩菲尔德说，《大》将会是这个乐季的《歌剧魅影》，所以如果《吉屋出租》不跟这部剧发生档期上的冲突，那应该也会卖得不错。

"舍恩菲尔德先生，请恕我直言。《大》不是《歌剧魅影》，而《吉屋出租》也不是《棋王》。"塞勒说。① 舍恩菲尔德为他们提供了自己旗下的贝拉斯科剧院（Belasco Theatre）——一个位于时代广场东面，名气没那么大的小剧院，而且一般只演话剧。

朱贾姆辛演艺集团是百老汇领土最小的"地主"，它非常热情地为《吉屋出租》抛出了橄榄枝。当时，时代广场的重建工作正如火如荼地进行着，西四十二街一带的许多老剧院都已荒废，破败不堪，等着被人改造成别的场所。朱贾姆辛演艺集团的总裁罗科·兰德斯曼想要买下其中的塞尔文剧院（the Selwyn Theater），专门为《吉屋出租》来进行装修。兰德斯曼向他们保证，装修工作能在6个星期内完成。塞勒和麦科勒姆都动了心；但阿森伯格把他们拉出来，说："你们都傻了吗？他们怎么可能在6个星期内修完剧院？而且就算修完了，那里面也只有1050个座位啊！"

詹姆斯·尼德兰德表示愿意为《吉屋出租》提供尼德兰德剧院（Nederlander Theatre）。该剧院是以詹姆斯的父亲D. T.尼德兰德的名字命名的，位于第七大道和第八大道之间的西四十一街，却是尼德兰德集团最破旧的剧院。时代广场的翻新大业还没有进行到这个街区。白天，它看上去就荒废失修；到了晚上，甚至会把路过的人吓得脊背发凉——而且，它已经荒废了近3年的时间。但尼德兰德告诉阿森伯格，

① 舍恩菲尔德可能很看好《大》这部剧，但当月正在底特律进行试演的剧组成员可能并不这么认为。"我们对试演期间一些工作的进展并不是很满意，"该剧的词作者小理查德·迈特比说道，"所以当我们看到《吉屋出租》的媒体评价时，都意识到，这将会是一场激烈的竞争。"

他们正打算将它重新修葺一番。出来后，阿森伯格说："他这是要往里投入 100 万美元，让这里看上去像个不那么破的破剧院。"

一天，艾伦、南妮特和朱莉前去考察了那些愿意演《吉屋出租》的剧院，还带了拉尔森生前最要好的一位朋友——乔纳森·伯克哈特。尼德兰德剧院是他们的最后一站。这时，伯克哈特突然想起来，1992 年夏天的一个下午，他和拉尔森溜进了这个空旷的剧院。当时，拉尔森跳上舞台，随便唱了两句，然后就开始鼓掌。他还说，希望有人能给他一个像尼德兰德剧院这样的演出场所，然后他就能在里面上演自己的作品了。拉尔森说，一个这么好的剧院，不应该就这么闲置着荒废。[4]

于是，塞勒和麦科勒姆开始重新考虑这个破旧的剧院。"其实，这不失为一个完美的方法——名义上是在百老汇演，但实际上又不是完全地在百老汇演，"塞勒说，"既在市中心，同时又有市郊的感觉。"

最后，这笔交易在剧组的绝对优势下尘埃落定。詹姆斯·尼德兰德的确需要《吉屋出租》这部戏。于是，阿森伯格拟定了条件：在剧组收回成本之前，尼德兰德将不能向他们收取场地租金；此外，尼德兰德还得把预售票款的一半都让利给剧组——这相当于是超级霸王条款了，要知道，剧院老板是很少会与人分享预售票款收入的。尼德兰德剧院共有 1232 个座位，比舒伯特集团的贝拉斯科剧院多出近 200 个。阿森伯格算了一笔账：至少在未来的一年内，《吉屋出租》都能够保证场场售罄，那么光是这些多出来的座位就能带来 400 万美元的额外票房收入。

交易刚一达成，麦科勒姆就打电话给尼德兰德集团的人，告诉他们"不用再接着给剧院刷墙了，我们就喜欢它现在的样子！"《吉屋出租》的舞美设计师们探讨了很多种将剧院环境本身融合到观剧体验里的办法。"我们希望它能有一种夜总会的感觉。"麦科勒姆说。他们在剧院的外墙上喷绘了东村区随处可见的街头涂鸦，又请工人来为剧院的地面铺上了一层豹纹地毯——甚至一改引座员传统的白衬衫、西装背心加黑领带的制服，给他们换上了牛仔裤和 T 恤衫。

阿森伯格做好了预算:《吉屋出租》预计耗资 280 万美元,若是头几个月没法吸引传统的百老汇观众的话,则还需要 70 万美元作备用资金。在最早的工作坊版本中,安吉拉·温特所做的服装预算仅为 500 美元,而现在,剧组给服装拨了 12 万美元——虽然对阿森伯格来说,这钱花得有点不值。

"这些衣服也太破了!"他说。

"哎呀,咱们的服装设计师们要的就是这种感觉……"麦科勒姆安慰他道。[5]

那年春天,《吉屋出租》的总预算仅有 350 万美元,是同一演出季里成本最低的音乐剧:由朱莉·安德鲁斯(Julie Andrews)主演的《雌雄莫辨》(Victor/Victoria),预算为 1500 万美元;而被看作新晋"歌剧魅影"的《大》,预算为 1000 万美元。

《吉屋出租》进军百老汇的消息让那些怀疑者们分外眼红。那段时间,人们经常能在八卦专栏看到很多质疑这部剧的匿名文章。但正如一位制作人在《纽约每日新闻》上所讲的那样:"不管你喜不喜欢,能上百老汇的就是主流。这部剧是为那些 20 多岁的人准备的演出,而我们在很早之前就失去了这些观众。"[6] 塞勒和麦科勒姆也并不气馁。塞勒说:"就这么说吧,如果连这部音乐剧都不配在百老汇上演,那我也就不配在百老汇工作了,因为这就是我的审美。"

《纽约邮报》带头抵制《吉屋出租》进军百老汇。专栏作家沃德·莫尔豪斯三世(Ward Morehouse III)总是不忘在文章里指出西四十一街是多么的肮脏和危险。他甚至打电话给《吉屋出租》的宣传组,质问他们:观众去那里看戏有这样的"担忧"该怎么办?唐·苏马气坏了,跟他说:"沃德,这可是《吉屋出租》。我们就算在火星上演,人们还是会来的。"

剧组的宣传策略很简单:让《吉屋出租》的名字一天不落地出现在公众视野里。对于苏马和科恩伯格来说,这是很大的工作量。拉尔森

的去世足以引起全世界的关注，但科恩伯格处处谨慎，生怕这个悲剧被人滥用。他说："我们的宣传重点应该放在如何歌颂他的生命上。"不过，演员身上倒是有很多地方可以用来进行宣传——他们风华正茂、魅力四射，而且尚名不见经传，正值被挖掘的好时机。他作出了一个重大的决定：《吉屋出租》将在百老汇首演之后，立即登上美国《新闻周刊》（*Newsweek*）的封面。《新闻周刊》的周发行量为 350 万份，而且自从 1975 年的《歌舞线上》问世以来，其封面上还没刊登过任何其他百老汇演出。杂志社的编辑们选择了亚当·帕斯考和达芙妮·鲁宾-维加来做封面图。（这两人的恋情也已经从舞台上发展到了舞台下。）事实上，他们同剧组的其他演员一样，早已筋疲力尽。从《吉屋出租》的纽约戏剧工作室版末场到尼德兰德剧院版首场之间的这 3 个星期，演员们几乎天天都在参加各种彩排、拍照和采访，忙得不可开交。

科恩伯格和苏马认为，剧组里的每位演员都需要得到同样多的曝光度。因为，若是聚光灯只照在少数人身上，那么剧组内部很快就会产生矛盾。《时尚》（*Cosmopolitan*）的编辑表示，他们打算对卡司里的 3 位女演员进行拍摄，于是苏马推荐了鲁宾-维加、伊迪娜·门泽尔和弗雷迪·沃克。但《时尚》拒绝了沃克。他们的一位编辑对苏马说，只要杂志为黑人拍特写，其销量就会受到影响。苏马说："要么你让弗雷迪跟她们俩一起拍，要么干脆三个人都别拍了。"最后，杂志社妥协了——是《时尚》更需要《吉屋出租》，而不是《吉屋出租》更需要《时尚》。

温特所设计的下东区风格的戏服也是一个绝佳的营销点。布鲁明戴尔百货店（Bloomingdale's）的时尚总监卡尔·鲁滕斯坦（Kal Ruttenstein）很喜欢这部音乐剧，打算以温特的设计为灵感来打造一系列服装。他还表示，自己愿意为剧组提供莱克星顿大道沿线的所有布鲁明戴尔百货店的橱窗空间，专门用来陈列《吉屋出租》的展品。对此，剧组的一些人表示反对：《吉屋出租》歌颂的是下东区的波希米亚风格，而

布鲁明戴尔百货则是上东区富足生活的缩影。换个角度看，这会是有力的票房保证，而《吉屋出租》运营的重点说到底还是促进门票售卖。正如剧组广告业务的负责人南希·科伊恩（Nancy Coyne）所说的那样："为什么放着免费的布鲁明戴尔百货店橱窗不用，而要花大价钱去时代广场买一块广告牌呢？"①

科恩伯格利用媒体的影响力推进了对于拉尔森死亡原因的调查。之前，纽约州卫生部似乎并不打算深入调查拉尔森两次急诊的就诊情况，南妮特和艾伦因此感到非常沮丧。而科恩伯格在《纽约观察家报》（New York Observer）上发表了一篇关于此次误诊事件的文章，并通过他在美国广播公司的人脉，在《黄金时间现场》（Primetime Live）上安排了一次专题报道。果真，舆论的压力起了作用。卫生部门启动了一项专门调查，最后得出结论：当时卡布里尼医疗中心和圣文森特医院没有对拉尔森进行造影扫描或核磁共振成像检查，所以才导致了这次医疗事故。卡布里尼医疗中心最终支付了1万美元的罚款，而圣文森特医院则赔偿了6000美元。②7

考虑到《吉屋出租》并不是一部典型的百老汇音乐剧，塞勒和麦科勒姆打算为它打造一种不同风格的营销策略，重点在于能够传达出这部剧的青春活力和现代感。在《吉屋出租》于市中心开演的几天后，塞勒的朋友汤姆·金（Tom King）前来观演。金是《华尔街日报》（Wall Street Journal）的记者，当晚他还带了一位朋友——电影制片人、唱片制作人大卫·格芬（David Geffen）。中场休息时，格芬把《吉屋出租》

① 安吉拉·温特本人对于布鲁明戴尔百货店与《吉屋出租》剧组之间合作的具体情况并不知情。她说："我是在报纸上读到这个消息的。"她还表示，自己其实不怎么喜欢百货店受她启发新出的这一系列衣服，"但橱窗这个创意还是很不错的"。
② 拉尔森的主动脉撕裂是由马方综合征（Marfan Syndrome）引起的。这种病在一个30多岁的人身上很难查出来，但不是治不好的绝症。为引起人们对这种疾病的关注，拉尔森夫妇在后来成立了乔纳森·拉尔森基金会（Jonathan Larson Fund）。

的所有问题都挑出来跟塞勒讲了一遍。但这些问题都不妨碍他对这部剧的喜欢。他还表示,自己想为它灌录一张专辑,并为剧组提供力所能及的帮助。于是,塞勒跟他说:"我们现在需要解决商标的问题。"没过几天,曾为格芬唱片公司(Geffen Records)做商标设计的德鲁·霍奇斯(Drew Hodges)就出现在了《吉屋出租》宣传组的会议上。霍奇斯是一位33岁的平面设计师,按他的话说,自己不是一个"戏剧狂人",而更像是一个"去麦迪逊广场花园听滚石乐队演唱会的人"。

霍奇斯当晚去看了《吉屋出租》。他很喜欢这个音乐剧,但他觉得剧组对于"摇滚"的宣传色彩太重了——无论怎样,《吉屋出租》都还是一部音乐剧。于是,他给塞勒和麦科勒姆写了一封信,告诉他们应该把宣传的侧重点从"摇滚"上移开。他说,不要把这部剧当作一场伊基·波普(Iggy Pop)的音乐会来营销。[8] 塞勒和麦科勒姆都跟拉尔森一样,对百老汇还只是初来乍到,在读了霍奇斯的信后,认为他讲得非常有道理。于是,他们将他请来做商标设计和广宣工作。霍奇斯告诫他们,要尽量减少广告的投放。"现在所有人都在谈论你们的音乐剧,"他讲道,"他们会自发地跟朋友讲述自己对这部剧的看法。所以,我们不能透露过多的信息——永远不要告诉他们这部剧讲的是什么,而是要让这些人自己讨论这一点。"

这也成了《吉屋出租》的核心营销理念:它到底是歌剧、音乐剧,还是摇滚演唱会,抑或是摇滚歌剧?制作方绝不应该在商标、营销和广告中透露这些问题的答案。霍奇斯曾在他的《百老汇生存指南:从〈吉屋出租〉到全新变革》(*On Broadway: From Rent to Revolution*)一书中写道:"我们需要的是'反广告'(un-ad),即只包含有极少信息的广告。这样,制作方不但能给购票群体一种胸有成竹的印象,还能激发他们亲自来剧院里填补信息空缺的欲望。"[9]

按照霍奇斯的话说,《吉屋出租》在《纽约时报》上投放的第一个广告,用的是"你在五金店就能买到的"那种字体模板。标题的旁边

也没有放任何照片，只留下空白。上面唯一的文字信息就是售票电话、剧院名，以及拉尔森和格雷夫的名字——而这些用的都是最常见的印刷字体，让人感觉很随意，就好像是《吉屋出租》中的某个人物自己在家打印出来的一样。整张广告都没有提及"音乐剧"；在剧组购买的第一块时代广场广告牌上，同样也没有出现这个词。

他们也试着将广告投放到了别的地方。《吉屋出租》是第一部在地铁车厢里张贴大量广告的百老汇演出。一位年资较高的百老汇制作人跟霍奇斯说，这么做无异于浪费钱。"去百老汇看音乐剧的那些人是不会坐地铁的，"他说，"他们都坐出租车。"[10] 但《吉屋出租》所追求的并非典型的百老汇观众群体。相反，它那些年轻的受众每天都会乘地铁上下班。更让那些守旧派看不下去的是，塞勒、麦科勒姆和霍奇斯还在地铁广告中又添了一句话："你难道不讨厌'音乐剧'这个词吗？"这一营销策略的确奏效了。在门票刚放出来的第一天，票房收入就达到了75万美元。在接下来的几个星期内，《吉屋出租》的预售票房逐渐飙至1000万美元。

霍奇斯还在该剧的宣传图上搞了一些大动作。他想最大化地展现出演员身上的年轻活力，于是便请来了《滚石》（*Rolling Stone*）杂志的艾米·桂普（Amy Guip）为他们拍照。这次拍摄共花费了1.8万美元——剧组的会计们对此很不开心。桂普让演员们穿着戏服，先是对每人进行了单独拍摄，再取底片冲晒，做着色处理，最后，和霍奇斯一起将这些照片拼成了一个3×3的九宫格（Brady Bunch grid），并在中间放置了一个模板印刷的《吉屋出租》标志——"RENT"。这张九宫格图片也成了该剧的海报和录音室专辑封面。即使是在今天，它也依旧具有标志性意义。网格的拼贴方式有一个好处：它可以重新再拆成一张张单独的小图。于是，里面那些演员的肖像又被单独提出来，张贴到了公共汽车的侧面、地铁里以及尼德兰德剧院的门口。

并非所有关于《吉屋出租》的宣传都是经过精心设计的，有时，

也会有意外之喜。一天，霍奇斯接到了麦科勒姆的电话。"我的天呐！"麦科勒姆激动地喊道，"你看到尼德兰德剧院新装上去的门楣招牌了吗？那简直就是一场灾难！"霍奇斯挂下电话，火急火燎地赶到剧院——尼德兰德剧院的门楣招牌本来设计的是白色背景加黑色的标志性"RENT"文字；结果制作该广告牌的王牌展标公司①出错，将这个标志放到了一块透明的树脂玻璃上。这样一来，牌子后面的灯泡以及电路装置就一览无余地暴露在了人们的视线当中，显得破旧不堪，好像刚装完一半儿似的。但当霍奇斯和麦科勒姆仔细端详着这些裸露的灯泡时，突然意识到这个门楣招牌其实很完美。"这是一种对于《吉屋出租》的解构，"霍奇斯说道，"它与破旧的剧院外观简直相得益彰。"

1996 年 4 月 9 日，也就是百老汇版《吉屋出租》正式对外预演前的倒数第 6 天，麦科勒姆突然打断了尼德兰德剧院里正如火如荼进行着的彩排。他告诉演职人员，乔纳森·拉尔森获得了普利策戏剧奖（Pulitzer Prize for Drama）。艾伦·拉尔森后来跟《纽约时报》讲，他一直都还只是把乔纳森当作一个小男孩。他说，《吉屋出租》"就好像是他放学后，第一次带回家的全 A 成绩单一样"[11]。

1996 年 4 月 29 日，《吉屋出租》在尼德兰德剧院正式开演。媒体的报道铺天盖地而来，阵势不亚于一部好莱坞大片的首次公演。首演夜吸引来了一众大咖，包括西格妮·韦弗（Sigourney Weaver）、米歇尔·菲佛（Michelle Pfeiffer）、乔治·克鲁尼（George Clooney）和伊莎贝拉·罗西里尼（Isabella Rossellini）。在演出正式开始前，演员们先是一起来到了舞台上。扮演罗杰的安东尼·拉普说："让我们把这一场，以及之后的每一场《吉屋出租》都献给乔纳森·拉尔森。"话音刚落，全体观众都站起来鼓掌欢呼。

① 王牌展标公司（King Displays）是一家位于纽约的印刷品供应商，曾为诸多百老汇剧院提供门楣招牌、广告牌、横幅等设计与制作服务。——译者注

当然，批评家们也没闲着。但总体上讲，这次的评论要比上一次的更加中立。布兰特利在《纽约时报》上写道，搬到更大的剧院后，《吉屋出租》的缺点便暴露无遗。他认为第二幕里有些场景十分尴尬，还从歌词里面挑了几个错出来。但他同时也强调说，拉尔森是一个"原创性人才"，是"这个快要老成木乃伊的百老汇所迫切需要的青春之火"。[12]

现在，没人能再去否认《吉屋出租》将成为继《歌剧魅影》后最受欢迎的百老汇音乐剧这一事实。正如布兰特利所言，《吉屋出租》的最高票价达到了 67.50 美元的"天价"。因此，塞勒和麦科勒姆也担心，对于他们一直在试图吸引的那些年轻观众来说，这样的定价可能有点高。《吉屋出租》原本讲的就是那些买不起百老汇演出票的人的故事，比如当初的拉尔森本人。但塞勒注意到，《西贡小姐》在百老汇演出时，在剧院最后面的 3 排设置了 20 美元的学生抢购票位。他灵机一动：为什么不把这条规则倒过来呢？他们完全可以在尼德兰德剧院最前面的两排为学生开放 20 美元的票位，这样肯定能够激发那些年轻人的叛逆之情——他们的热情将从池座第一排一直放射到包厢最后一排。而那些对新式摇滚音乐剧秉持怀疑态度的年长人群，很难不受到眼前孩子们的热情感染，而重新审视自己对于《吉屋出租》的偏见。

这项举措一经推出便受到了热烈的追捧。年轻人为了抢票，带着睡袋，到剧院门口露宿——有时甚至要一连这么睡好几天。来排队抢票的人非常之多，剧院门口的睡袋大队甩到了街的另一侧。这些年轻人被称为"吉屋出租客"（Rent-heads）。新闻媒体又争先恐后地报道了此次事件：各路记者在报纸上贴出一张张这样的奇景，还去采访了很多睡在街头的"吉屋出租客"。尼德兰德剧院为了防止这些人在街上吸毒或过量饮酒，甚至还雇用了安保人员，当然，如何管控街头性行为，又是一大问题。一名保安说，当他发现一对年轻情侣正在科尔曼牌（Coleman）帐篷里做"双人运动"时，不得不尴尬地把头扭开。[13]随着

"吉屋出租客"的数量越来越多，制作人开始担心睡袋大队会把本来就乌七八糟的街区弄得更脏更乱，于是便创立了特惠票抽签制。粉丝们只需白天过来，在一张卡片上写下自己的名字，然后把它们交给工作人员。到了晚上 6 点，售票处的人便会在一顶帽子里抓取几张当天的卡片，再通过扩音器宣布幸运儿。①

首演夜的一个星期后，《吉屋出租》获得了 10 项托尼奖提名，包括"最佳音乐剧""最佳音乐剧剧本"和"最佳词曲创作"提名。亚当·帕斯考、威尔逊·杰曼·赫雷迪亚、达芙妮·鲁宾-维加和伊迪娜·门泽尔均获得了表演类奖提名。但提名者忽略了服装设计师安吉拉·温特。那时，托尼奖的"最佳音乐剧服装设计"更倾向于由塞西尔·比顿（Cecil Beaton）、劳尔·佩恩·杜·博伊斯（Raoul Pene Du Bois）和西奥尼·V. 阿尔德雷奇（Theoni V. Aldredge）等人所引领的华丽礼服风格；而一件用浴帘做成的衣服，实在难入评委的法眼。之后，当温特受邀参与美国戏剧委员会（American Theatre Wing）一个关于服装设计的评审小组时，她又一次经历了百老汇的势利。主持人伊莎贝尔·史蒂文森（Isabelle Stevenson）是一位住在公园大道、身世显赫的戏剧界名流。她在节目上问温特，之前是去哪里为剧组搜罗的戏服。当温特回答说是戴伊思和救世军（Salvation Army）等廉价折扣百货时，她"险些当场晕倒"，温特笑着回忆道。

《吉屋出租》最有力的竞争对手是一部同样出身于外百老汇的音乐剧——《踢踏春秋》（*Bring in 'da Noise, Bring in 'da Funk*）。这部音乐剧由乔治·C. 沃尔夫（George C. Wolfe）构思并导演、萨维恩·格洛弗（Savion Glover）等人主演，用说唱、踢踏舞和蓝调音乐讲述了美国

① 从那时起，特惠票抽签制便一直流行于百老汇。现如今，一场演出票价直逼 495 美元，而百老汇也面临着来自各方对于自己演出定价过高的指责。这种售票方式，俨然成了它的一块遮羞布。

黑人的斗争故事。该剧共获 9 项托尼奖提名。在激烈的商业音乐剧角逐之中，组委会并没有将本乐季成本最高的两部作品——《雌雄莫辨》和《大》提名到"最佳音乐剧"之列，取而代之的是两部现已不再上演的小制作音乐剧——《与我同行》（Swinging on a Star）和《一桩事先张扬的凶杀案》（Chronicle of a Death Foretold）。《雌雄莫辨》的主演朱莉·安德鲁斯为该剧争得了唯一一项托尼奖提名——"最佳音乐剧女主角"。但在提名名单公布后不久，安德鲁斯就在星期三午场的《雌雄莫辨》演出后，跟观众（以及围在剧院后门密密麻麻的记者们）声明，她将婉拒这项提名，坚定地"与被严重忽视的"全体剧组演员和创作团队站在一起，其中还包括她的丈夫——该剧的编剧和导演布莱克·爱德华兹（Blake Edwards）。这是一个极富戏剧性的表态，为不少人所津津乐道。至少在安德鲁斯宣布这个决定的那一天，《吉屋出租》黯然失色。

6 月 2 日，托尼奖颁奖典礼如期而至。这绝对是值得《吉屋出租》团队欢庆的一天——他们注定要把包括"最佳音乐剧"在内的多项托尼大奖收入囊中。但在幕后，一场恶斗正在悄然发酵。《华尔街日报》在头版刊登了对塞勒和麦科勒姆的介绍，将他们描绘成以"值得被载入演艺界历史的精彩本垒打①赌注"而震撼全百老汇的年轻制作人。**14**《华尔街日报》在文章旁边一并刊登了二人的肖像——一般只有世界领导人、商业大亨和演艺圈名流才得以在该报上享此殊荣。文中也提到了艾伦·戈登，称他是一位华尔街金融家。但文章的重点仍是塞勒和麦科勒姆——在他们俩的肖像图旁边，戈登只是被简短地提了几句。看到这篇文章后，戈登非常生气。

"他打电话给《华尔街日报》，说要去告他们。"理查德·科恩伯格

① 本垒打（home-run）是棒球比赛中一种精彩的进攻方式，指当击球员将对方的来球击出后，依次再跑过一、二、三垒并重新安全回到本垒。——译者注

回忆道,"最后,我们不得不把这个故事从媒体资料包①中撤掉——这可是一篇重量级的封面文章!"

"文章里说艾伦并没有参与《吉屋出租》实际的日常运营——虽然这就是事实。但他大概觉得,这么写不太尊重他。"塞勒说道,"他不开心,我很遗憾。但这文章又不是我写的,他来找我干什么?"

戈登坚信,塞勒和麦科勒姆在他们的朋友汤姆·金的帮助下,背着自己密谋了这一切。无论他们俩怎么解释,他都不信。在他们为参加托尼奖颁奖典礼做准备的时候,哥伦比亚广播公司(CBS)传来消息称,由于颁奖典礼各项进程安排紧凑,如果《吉屋出租》如愿获得"最佳音乐剧",时间将只够他们中的一个人上台发言。塞勒与拉尔森的关系最亲近,所以他觉得这个机会理应留给他。但戈登跟他说:"如果你不让我上去发言,我就把你从舞台上推下去。"**15**

幕布徐徐升起,第 50 届托尼奖颁奖仪式在马杰斯迪克剧院(Majestic Theatre)正式开始。一个穿着朱莉·安德鲁斯在《雌雄莫辨》中戏服的背影出现在了观众眼前。突然,那人转过身来——原来是主持人内森·莱恩。"拜托,你们真的觉得她会来吗?"他调侃道。

《吉屋出租》获得了"最佳音乐剧剧本"和"最佳词曲创作"奖。朱莉·拉尔森上台代领了这两个奖项。"我的弟弟乔纳森非常热爱音乐剧。他梦想着创造一部充满青春活力的作品,把新一代的年轻人带到剧院里来,"她上台讲道,"而这个梦想化作了《吉屋出租》。"威尔逊·杰曼·赫雷迪亚赢得了"最佳音乐剧男配角"奖。但《踢踏春秋》毫不示弱,一举斩获"最佳音乐剧导演"(沃尔夫)、"最佳编舞"(格洛弗)、"最佳音乐剧灯光设计"[朱尔斯·费希尔(Jules Fisher)和佩吉·艾森豪威尔(Peggy Eisenhauer)]以及"最佳音乐剧女配角"[安·杜克斯

① 媒体资料包(press kit)是用来向媒体成员提供有关公司项目、产品等信息的一套宣传材料。——译者注

奈（Ann Duquesnay）] 奖。

"最佳音乐剧"由去年凭《日落大道》摘得这项桂冠的安德鲁·劳埃德·韦伯颁奖，不出所料，《吉屋出租》获得了该奖项。塞勒发了言，但麦科勒姆、戈登和尼古拉也同样都上去发了言。谁都没有被从舞台上推下去。

那天晚上，大家一起前往下东区安吉拉·温特的公寓。温特由于没获得提名，就没去参加托尼奖颁奖典礼。但她在自己家里为获奖的《吉屋出租》举办了一场派对。

《吉屋出租》在百老汇驻演了 12 年，总收入接近 3 亿美元。在它的影响下，音乐剧界涌现了一批新生代作家：《Q 大道》（*Avenue Q*）和《摩门经》的词曲作者罗伯特·洛佩兹（Robert Lopez），《致埃文·汉森》（*Dear Evan Hansen*）的共同词曲作者本杰·帕塞克（Benj Pasek）和贾斯汀·保罗（Justin Paul），普利策戏剧奖获奖作品《近乎正常》（*Next to Normal*）的曲作者汤姆·基特（Tom Kitt）和词作者布莱恩·约基（Brian Yorkey）；以及林 - 曼努尔·米兰达（Lin-Manuel Miranda）——现在看来，他的《汉密尔顿》大概会一直演到世界末日。米兰达之前算过，他大概看了 30 遍《吉屋出租》。

乔纳森·拉尔森去世 24 年后，他的家人仍会经常收到来自世界各地的信。寄信人里有因《吉屋出租》而鼓起勇气"出柜"的同性恋青少年和接受子女真实性取向的父母，也有因这部剧而重拾戏剧梦想的剧作家和克服自杀倾向、重获生活希望的青少年……他们都有一个共同点，那就是被《吉屋出租》改变了人生轨迹。"我觉得很欣喜，我那朋克老弟做的这件小事居然会影响这么多人。"朱莉·拉尔森说道。之后，她又补了一句："因为，哈哈，他是我另类又搞笑的弟弟啊……"

第五章

· · ·

赌　　徒

B R O A D W A Y

当朱贾姆辛演艺集团的总裁罗科·兰德斯曼跟伊曼纽尔·阿森伯格提出，自己愿意买下破败不堪的塞尔文剧院，并在 6 个星期内将其为《吉屋出租》进行翻修时，阿森伯格拒绝他是对的。如他所言，在这么短的时间内去修复一个如此千疮百孔的剧院，是极其"疯狂"的想法。而对朱贾姆辛演艺集团来说，这也会是一场豪赌，因为没人能够保证《吉屋出租》一定能在百老汇存活足够长的时间，从而收回这笔投资。但兰德斯曼偏偏是个赌徒：他去争取《吉屋出租》，也就是想要将亏损中的剧院链[1]转化为百老汇巨头，并甘愿承担其中的风险。

对于一个演艺集团来说，"朱贾姆辛"是个奇怪的名字。兰德斯曼说："它听起来就像是某种抗生素的名字一样。"朱贾姆辛演艺集团的前身可追溯至 1957 年。当时，舒伯特集团刚从一场反垄断诉讼中败诉，被迫出售旗下的圣詹姆斯剧院（St. James Theatre）。明尼苏达矿务及制造业公司[2]的董事长威廉·麦克奈特（William McKnight）将其买了下来。

[1] 剧院链（theater chain）主要指剧院集团旗下的剧院，需与"剧院产业链"这一概念加以区分。剧院产业链指向剧院的生产营销，更为具体、可实施性更强，包括剧目制作、与明星艺人合作、营销宣传等。——译者注
[2] 明尼苏达矿务及制造业公司（Minnesota Mining and Manufacturing）简称 3M 公司，于 1902 年在美国明尼苏达州成立，是一家美国跨国企业。——译者注

1966年，麦克奈特又买下了位于第八大道西侧第四十五街无人区的马丁·贝克剧院（Martin Beck Theatre）。他把自己几个孙女和孙子的名字——"朱莉"（Julie）、"詹姆斯"（James）和"辛西娅"（Cynthia），拼到一起，以"朱贾姆辛"为自己的集团命名。麦克奈特的女儿弗吉尼亚（Virginia）嫁给了霍尼韦尔公司（Honeywell）的首席执行官詹姆斯·H.班热（James H. Binger）。班热是个戏剧爱好者，在1978年麦克奈特去世后，他接手了圣詹姆斯剧院和马丁·贝克剧院。在他的带领下，集团于20世纪80年代初进一步扩张，先后购入丽兹剧院（Ritz Theatre）、ANTA剧院①。后来班热以妻子的名字将其分别更名为"弗吉尼亚剧院"（Virginia Theatre）和尤金·奥尼尔剧院（Eugene O'Neill Theatre）。

朱贾姆辛演艺集团只拥有5家剧院，远远落后于百老汇的另外两大"地主"——掌控17家剧院的舒伯特集团和掌控10家剧院的詹姆斯·M.尼德兰德集团。但实际上，班热比这两位百老汇"地主"要更富有得多。他曾明确表示过，只要有剧院开放售卖，他就会把它买下来。正如一位百老汇业界人士曾跟《纽约时报》讲的那样："班热和他的妻子坐拥霍尼韦尔公司和3M公司的巨额财产，可以轻而易举地收购舒伯特集团和尼德兰德集团。对他们来说，这就是一点零头罢了。"[1]

班热住在明尼苏达州的明尼阿波利斯，除了戏剧之外还有很多其他的爱好，比如，去他位于佛罗里达州奥卡拉城的塔尔坦农场里，喂养肯塔基德比赛②的获奖马匹。他把朱贾姆辛演艺集团的日常运营工作

① ANTA剧院（ANTA Theatre），又名"美国国家戏剧制作与培训组织剧院"，其前身是吉尔德剧院（Guild Theatre），于1950年被美国国家戏剧制作与培训组织（American National Theatre and Academy）收购并第一次更名。美国国家戏剧制作与培训组织于1935年成立，是一家非营利性组织，曾赞助过许多巡演剧组，还协助建立了现林肯中心剧院（Lincoln Center Theater）的维维安剧场（Vivian Beaumont Theater）。但到了80年代，其影响力逐渐削弱。在班热去世后，美国国家戏剧制作与培训组织剧院被罗科·兰德斯曼收购至其名下，再度更名为"奥古斯特·威尔逊剧院"（August Wilson Theatre）。——译者注
② 肯塔基德比赛（Kentucky Derby）是每年于美国肯塔基州举行的赛马比赛，同时也是美国三冠大赛（American Triple Crown）的第一关［其余两关为普利克内斯锦标赛（Preakness Stakes）及贝尔蒙特锦标赛（Belmont Stakes）］。——译者注

交给了长期担任票房财务主管和剧院经理的理查德·沃尔夫（Richard Wolff）。总有人担心，朱贾姆辛会成为舒伯特集团和尼德兰德集团的竞争对手，但这样的预测从未成真过。鹬蚌相争，渔翁得利：舒伯特集团和尼德兰德集团几乎为每一部戏的版权都会开战，这时朱贾姆辛也能幸运地捡到一些漏网之鱼。在20世纪80年代初，整个集团所获得的演出订单还比较少，剧目的质量也一直没有太大起色。圣詹姆斯剧院的《我的唯一》（My One and Only），由汤米·图恩领衔主演，在当时热度很高；但马丁·贝克剧院的《溜冰场》（The Rink）则是由约翰·坎德尔（John Kander）和弗雷德·埃布（Fred Ebb）合作的一部失败作品，而弗吉尼亚剧院的复排版《保持警惕》（On Your Toes）同样反响平平。尤金·奥尼尔剧院的《慕斯谋杀案》（Moose Murders）更是成就了一个百老汇传奇——该剧在同一个晚上开演并停演，就像是一出神秘的闹剧，以一己之力在百老汇界定了失败的黄金标准。"自此，这个世界上的戏剧观众便可以被划分为两类——看过《慕斯谋杀案》的人和没看过它的人。"弗兰克·里奇曾这样写道。[2]

在1985年，朱贾姆辛演艺集团旗下的大多数剧院都是空着的。所以，当刚踏上制作人道路不久的罗科·兰德斯曼给理查德·沃尔夫打电话，询问他们是否愿意演一部根据《哈克贝利·费恩历险记》（Adventures of Huckleberry Finn）改编的音乐剧的时候，沃尔夫给了他尤金·奥尼尔剧院。兰德斯曼也是欣然接受，因为舒伯特集团和尼德兰德集团从不给他回电话。

罗科·兰德斯曼从小就在演艺界的环境里耳濡目染。他的父亲弗雷德·兰德斯曼（Fred Landesman）是名爱打扑克的画家、古董商和投资者，还与人合伙经营着水晶宫（Crystal Palace），这是一家坐落于圣路易斯煤气灯广场区的著名歌舞厅。20世纪50—60年代，来水晶宫演出过的大腕儿包括但不限于伦尼·布鲁斯（Lenny Bruce）、斯莫斯兄弟

（the Smothers Brothers）、迈克·尼科尔斯、伊莱恩·梅（Elaine May）和芭芭拉·史翠珊（Barbra Streisand）。兰德斯曼家的晚餐总是很热闹，弗雷德在餐桌上带领大家从政治、艺术讨论到哲学和体育。弗雷德总是跟他的儿子讲，一定要用自己的方式走自己的路。从父亲身上，罗科还领悟了一个道理——人生苦短，岁月无情。弗雷德·兰德斯曼在与癌症斗争的第 25 年去世，当时，罗科刚 20 岁出头。

学生时代的兰德斯曼一天也没闲着。他本科就读于威斯康星大学的英语文学专业，却跟戏剧系的师生打成一片，又是去上艾萨克·巴什维斯·辛格（Isaac Bashevis Singer）的编剧课程，又是加入学生报纸当艺术编辑。他跟父亲一样，沉迷于赌博游戏，经常找人打扑克，要不就是去赌马。本科毕业后，他来到耶鲁大学的戏剧学专业（批评方向）继续深造，师从罗伯特·布鲁斯坦。兰德斯曼跟恩师的关系很好。在他毕业后，布鲁斯坦帮他谋了一份教职，还让他当上了《耶鲁戏剧报》（yale/theatre）的编辑。兰德斯曼跟同在耶鲁大学任教的耶日·科辛斯基（Jerzy Kosinski）也有着很深的交情。1982 年，《村声周报》（Village Voice）刊文披露，科辛斯基会在暗中请人帮他一起写小说。兰德斯曼就是其中之一，曾经手过《妙人奇迹》（Being There）和《魔鬼树》（The Devil Tree）这两本书。兰德斯曼说："我们在拿到文本后，会对写好的段落进行调整，优化里面的辞藻和逻辑，其实就相当于对之进行深度编辑。"[3]

在耶鲁大学，兰德斯曼也认识了他后来的妻子——舞台设计专业的海蒂·埃廷格（Heidi Ettinger）。但慢节奏的学术生活并不适合他，所以他和海蒂一起搬到了布鲁克林。在那里，兰德斯曼开始运营一支互惠基金，并一心一意地饲养赛马，他的妻子则为百老汇和外百老汇的演出做着舞台设计。一天，他接到了来自爱德华·斯特朗（Edward Strong）的电话。斯特朗是他以前在耶鲁大学教过的一名学生，不久前跟几个朋友一起成立了一个制作人的小团队。团队成员还包括曾就职

于切尔西戏剧艺术中心（Chelsea Theater Center）并同样毕业于耶鲁大学的迈克尔·大卫（Michael David）、年轻导演德斯·迈克纳福（Des McAnuff），以及制作人谢尔曼·沃纳（Sherman Warner）。一天，4人把车停在布鲁克林，然后在车里成立了他们的小团队——"道奇队"①。他们的口号是："只做不会让我们的孩子觉得丢人的戏。"道奇队后来在布鲁克林音乐学院和纽约公共剧院制作了一些反响不错的作品，但没赚到什么钱，只能依赖于失业救济金过活。

他们梦想着当商业制作人，却连办公室都租不起。于是，兰德斯曼赞助了他们4万美元，供他们在商业制作人的集聚地——百老汇1501号，创办公司。现在，兰德斯曼自己也成了道奇队的一员。在他加盟后，道奇队得以成为外百老汇音乐剧《汽修工与女招待》（*Pump Boys and Dinettes*）的制作商。该剧于1982年引入百老汇，是道奇队第一部成功的商业作品。

同年，兰德斯曼和海蒂在孤独星球咖啡馆（the Lone Star Cafe）约见了罗杰·米勒（Roger Miller）。米勒是兰德斯曼最喜欢的歌曲作家，曾写过热门单曲《公路之王》（*King of the Road*）。之前，兰德斯曼的妻子曾提议说，可以基于兰德斯曼最喜欢的书《哈克贝利·费恩历险记》去创作一部音乐剧。于是，他便去跟米勒表达了这个想法。"简直是对牛弹琴，"兰德斯曼回忆道，"罗杰完全理解不了我在说的东西。"事实上，米勒根本就没看过音乐剧。他后来说："罗科当时想找我合作的这个东西，我压根就没听懂。"但在兰德斯曼的一再坚持下，米勒最后还是同意跟他在里诺一起听场音乐会。待到音乐会结束时，米勒已经困到精神恍惚了。其实，距离他上次写歌，已经有10年了。兰德斯曼仍不肯放弃，跟他说："但如果你那里还有一些之前的库存，也都可以拿

① 道奇队（the Dodgers）也指一支美国职业棒球大联盟（MLB）球队。该队成立于布鲁克林，原名为"布鲁克林道奇队"（Brooklyn Dodgers），于1958年迁至洛杉矶后更名为"洛杉矶道奇队"（Los Angeles Dodgers）。——译者注

来用嘛。"打这以后,兰德斯曼就会定期到米勒所在的圣达菲找他,每次都一杯杯地给他灌酒,等他醉过去了,再从他嘴里套出些歌来。这些歌写得都很好,巧妙地抓住了马克·吐温(Mark Twain)笔下的人物特征和密西西比州的地方风情。兰德斯曼还委托威廉·哈普特曼(William Hauptman)依照这个构思写一个剧本。哈普特曼是他在耶鲁大学认识的一个朋友,之前从没写过音乐剧,但剧本功底非常扎实。之后,兰德斯曼拿着哈普特曼写好的剧本去找了恩师罗伯特·布鲁斯坦。当时,布鲁斯坦正在哈佛大学管理着美国定目剧场(American Repertory Theater,简称 A.R.T.)。布鲁斯坦欣然同意在那里制作这部名为《大河》(*Big River*)的音乐剧。于是,兰德斯曼又找来道奇队的好哥们德斯·迈克纳福来执导这部剧。

此时,在美国定目剧场的版本中,《大河》里还只有几首歌曲。毫无疑问,这部剧还需要继续完善。于是,兰德斯曼把它引入了加利福尼亚的拉霍亚剧院(La Jolla Playhouse,迈克纳福前不久刚上任为该剧院的艺术总监)。《大河》收获了热烈的观众反响,媒体评价也都很友好,一人除外——杰克·菲特尔(Jack Viertel)。菲特尔在《洛杉矶先驱考察报》(*Los Angeles Herald Examiner*)上抨击道,这部音乐剧过于阳光,而对马克·吐温原著中所探讨的种族问题却避而不谈。这篇评论很刺耳,但兰德斯曼认为其中提出的很多问题都不无道理,他据此进一步对《大河》进行了润色。

威廉·戈德曼(William Goldman)在他的《秉笔直书百老汇:记录 1967—1968 演出季》(*The Season: A Candid Look at Broadway*)一书中曾谈到,百老汇业界人士会"通过该制作核心主创成员的能力与过往业绩"来判断一部新作品的潜力。[4] 戈德曼是在 1969 年写下这本书的。这就解释了当时的一种现象:一部由哈尔·普林斯或大卫·梅里克(David Merrick)制作的演出,刚一开票就有人去买;一部由尼尔·西

蒙编写、迈克·尼科尔斯执导的戏剧，能够轻而易举地卖出很多票；而任何在演员表里带有安吉拉·兰斯伯里、乔治·C. 斯科特（George C. Scott）或是小萨米·戴维斯（Jr. Sammy Davis）名字的作品，闭着眼都有人叫好。这肯定不是一个万无一失的方法——戈德曼在书中也列举过很多反例；但无论如何，一部作品的前景跟其主创团队的"血统"多少还是有点挂钩的。

但《大河》什么高贵"血统"都没有。正如兰德斯曼所言："作曲家罗杰·米勒从来没看过百老汇演出；迈克纳福从来没执导过百老汇作品；威廉·哈普特曼从来没写过百老汇剧本；海蒂和我连一部戏剧夏令营的演出都没制作过，更别提百老汇的了。剧中唯一有百老汇演艺经历的人是扮演公爵（配角）的勒内·奥贝尔若努瓦（René Auberjonois）。"这也是舒伯特集团和尼德兰德集团从不给兰德斯曼回电话的原因。

1985年4月25日，《大河》在百老汇正式开演。好评的确是有，但也只是凤毛麟角。权威评论员弗兰克·里奇试着去喜欢它，但发现自己做不到："如果《大河》的内容质量也能有里面那条'大河'的水位那么高，那这个演出季可能还不是那么无可救药……但有太多次……《大河》的舞台想象力也如同那涓涓细流，毫无汹涌之势可言。这部音乐剧就这样失去了它的希望。"[5]《纽约》（*New York*）的评论员约翰·西蒙（John Simon）听不惯米勒乡村音乐风格的作曲，又无情补刀："这东西于我的舞台音乐观来说，就像是一头猪冲着一首诗哼哼。"[6]

但《大河》在评论界有一个强大的支持者——沃尔特·科尔（Walter Kerr）。科尔在星期日的《纽约时报》上对《大河》发表了一篇非常正面的报道，称它是一部"温暖、迷人、富含智慧的音乐剧"，还呼吁其他评论员，不要再说"《大河》适合你带全家人去看"这样的话了。在他看来，《大河》是一部"当前罕见的、适合自己一个人去好好享受的音乐剧"[7]。

兰德斯曼说："那篇评论真的是雪中送炭，救这部音乐剧于水火之

中。"它非常应景地在托尼奖颁奖典礼当天出现在了公众的视野之中。《大河》的对手——《格林德》(*Grind*)、《帮主》(*Leader of the Pack*)和《先锋女性》(*Quilters*)都没有任何竞争力,全军覆没。在这样一个令人唏嘘的演出季里,《大河》一揽7项托尼大奖,其中还包括重量级的"最佳音乐剧"。

詹姆斯·班热得知自己剧院里的戏获得了托尼奖的最高荣誉,非常高兴,邀请兰德斯曼到贝尔蒙特跑马场来玩。二人在赛马道旁边一坐就是一下午。班热在一匹马上下注10美元,兰德斯曼则直接押了1000美元——"这与我们的资本净值刚好成反比。"兰德斯曼打趣道。

兰德斯曼告诉班热,他和海蒂正准备制作的另一剧目是斯蒂芬·桑德海姆的《拜访森林》。桑德海姆的新剧是所有百老汇制作人都梦寐以求的;而兰德斯曼夫妇之所以能得到这样宝贵的机会,是因为他们在耶鲁大学的时候就认识了该剧的编剧和导演——詹姆斯·拉派恩(James Lapine)。要知道,舒伯特集团和尼德兰德集团可都为《拜访森林》开出了环境优越的剧院和可观的投资数额,但兰德斯曼对班热毫无二心。他把《拜访森林》引进了班热已经闲置了一年多的马丁·贝克剧院。

这所剧院之所以正空闲着,是因为朱贾姆辛演艺集团错失了安德鲁·劳埃德·韦伯的《歌剧魅影》。之前,沃尔夫以为他已经拿下这部剧了;不想,狡猾的舒伯特集团比他还要精明。他们找韦伯说,《歌剧魅影》如果来他们最大的剧院之一——马杰斯迪克剧院,不但环境更好,而且肯定能赚到更多的钱。韦伯被说服了。对此,班热很不高兴。而让他更不高兴的是,朱贾姆辛演艺集团旗下正空着三家剧院,每年的亏损金额高达200万美元。

1987年6月,班热邀请兰德斯曼共进午餐。"你愿不愿意来经营朱贾姆辛?"他问。

"当然了,"兰德斯曼回答道,"我非常愿意。"

"那你打算什么时候来?"

"等劳工节①过后立刻就来。"兰德斯曼说。

几天后,《纽约时报》刊登了兰德斯曼任职的新闻,同时报道说,沃尔夫以后将另寻"担任独立制作人的机会"。**8**

1987年9月1日,兰德斯曼走马上任。他甚至都不知道自己的工资会是多少,因为他根本就没有费心去跟班热谈报酬的问题。②

兰德斯曼给朱贾姆辛演艺集团招来的第一个人就是杰克·菲特尔——那个曾带头抨击《大河》的评论员。"当时,你对《大河》的评价很刻薄,但角度深刻、眼光独到,所以我一直觉得你很有想法。来纽约吧,我愿意给你开出优厚的条件。"就这样,菲特尔成了朱贾姆辛演艺集团的创意总监。

兰德斯曼和菲特尔发现,要为集团旗下空空如也的剧院引进演出的话,首先需要有充足的资金投入,要能担得起制作人的角色。于是,兰德斯曼从班热那里拿到了共计125万美元的投资额度,其中100万美元用于音乐剧,25万美元用于话剧。兰德斯曼花费了50万美元,为朱贾姆辛那几座剧院引入的第一部音乐剧是《魔女嘉莉》(*Carrie*)。该剧改编自斯蒂芬·金(Stephen King)的同名小说,其音乐剧版本在之前就已经在筹划之中了,但"我们接手了",兰德斯曼如是说。这部音乐剧的第二幕还在舞台上复现了原著中杀猪的情节,其效果可想而知。百老汇版的《魔女嘉莉》在5场正式演出后就停演了。兰德斯曼跟《纽约时报》说,"这是从阿里斯托芬(Aristophanes)时代开始,世界戏剧史上最大的失败。"这句玩笑话难免会得罪这部剧的主创人员,但为兰德斯曼赢来了诚恳坦率和风趣幽默的声誉。**9**

① 美国的劳工节(Labor Day)在每年9月的第一个星期一。——译者注
② 在朱贾姆辛演艺集团由亏损转为盈利的数年后,兰德斯曼曾向班热提出了股权要求。班热不想要合伙人,但表示,在自己百年后,愿意优先让兰德斯曼以账面价值买下朱贾姆辛演艺集团。二人就此握手定约。2004年,班热去世,诺言兑现,兰德斯曼得到了朱贾姆辛演艺集团。

接下来他们引进了话剧《蝴蝶君》。该剧在尤金·奥尼尔剧院驻演了近两年的时间。

兰德斯曼和菲特尔刚刚来到舒伯特巷①，一直想着见见老一辈的人，深入了解一下这个行业。阿瑟·坎特（Arthur Cantor）自20世纪40年代以来一直在百老汇的剧院里担任广宣人员，后来成了一名制作人。一天，坎特路过他们的办公室，顺便进来看了看。坎特是出了名地节省谨慎，专攻小成本的单人表演。曾有人问过他，为什么不做大规模的剧，他只是回答说："我不做大戏。"那天，兰德斯曼和菲特尔问他，在戏剧圈待了这么多年，明白了什么道理。"这个行业风云变幻，叫人难以捉摸，"他说道，"很多事情给人的感觉都是摸不清，看不透。你永远猜不到什么会成功，什么会失败——永远，永远都猜不到。欢迎来到百老汇，但你们正在迈入一个让人无法理解的世界。"他走后，兰德斯曼和菲特尔愣了一会儿，然后都乐了起来。"这个行业才不是像他说的那么复杂呢，"他们说道，"我们肯定有办法把它弄明白的。"

但很快，二人就开始重新思考坎特说的话了。他们接到了一场新演出——《天使之城》（*City of Angels*）。这是一部音乐喜剧，背景设定在20世纪40年代，讲述了一个编剧和他创造的虚构侦探之间的故事。赛·科尔曼为其创作的音乐，著名电视剧《陆军野战医院》（*M*A*S*H*）的编剧拉里·盖尔巴特（Larry Gelbart）为其写的剧本。《天使之城》的剧情很复杂，在表现现实中的真实场景时，灯光采用的是彩色色调；而表现电影中的虚拟场景时，用的则是黑白色调。兰德斯曼和菲特尔去弗吉尼亚剧院观看了第一场预演。他们和其他的观众一样，整整3个小时看得云里雾里。演出结束后，他们去街对面的加拉赫牛排馆（Gallaghers Steakhouse）喝了杯小酒。兰德斯曼安慰菲特尔道："嗯，我

① 舒伯特巷（Shubert Alley）位于纽约市百老汇剧院区的中心，是一条长约91米的狭窄人行小巷。——译者注

们不会就这么完了的……这只是一场失败而已。咱们都别再难过了，这只是一场失败而已……"

一个星期后，他们又去看了一遍《天使之城》。不想，该剧大变模样。导演迈克尔·布莱克莫（Michael Blakemore）把整部剧的逻辑都捋顺了。重新编排后的版本紧凑而有趣，能顺利地带领观众切换于真实世界和虚拟世界之中。《天使之城》广受好评，还赢得了当年的托尼奖"最佳音乐剧"。

后来，兰德斯曼和菲特尔铤而走险，差点又栽在一部剧上——汤米·图恩的《大饭店》（*Grand Hotel*）。这部音乐剧在波士顿试演的时候，简直是处于水火之中，图恩甚至是一再坚持去港口附近的一艘船上为其举行首演夜派对——这样就没人能在第一时间读到评论了。然后，他解雇了《大饭店》原本的编剧，请了他的朋友莫里·耶斯顿（Maury Yeston）和彼得·斯通（Peter Stone）来修改剧本。《大饭店》从波士顿来到纽约后，刚一开演就好评如潮，拿下当年的5项托尼大奖，使马丁·贝克剧院一改往日的萧条，在这里驻演了两年多。

多年来，舒伯特集团的伯纳德·B. 雅各布斯和杰拉尔德·舍恩菲尔德一直在百老汇呼风唤雨，独占鳌头。但两人都已年过七旬。他们的老对头詹姆斯·尼德兰德也已70多岁，还刚经历了中风，处于康复阶段。而兰德斯曼时年39岁，风华正茂，年富力强，为百老汇带来了无尽的活力与色彩。他一身粗花呢大衣、牛仔裤和牛仔靴，口袋里还总揣着10 000美元的现金，因为他觉得，"你随时可能会遇到一个人，然后决定去阿根廷度过你的余生。"[10] 无论何时、何地，他都兴奋地想着要赌点什么东西。一位制作人曾说："如果你和罗科走在街上，突然看到一只蟑螂，那他都会立刻和你打赌，这只蟑螂一会儿是要往右拐还是往左拐。"

兰德斯曼的办公室在圣詹姆斯剧院的顶楼（这间办公室曾属于另一

位多才多艺的制作人大卫·梅里克)。去那里找他的制作人都会惊讶地见到兰德斯曼的随身经纪人——邋遢先生(Mr. Dirt)。之所以叫他"邋遢先生",是因为他总是污头垢面的,连手指甲缝都是黑的。邋遢先生是兰德斯曼的全职赌注登记经纪人,专门收集有关马种、赛马训练师和骑师的信息。而兰德斯曼办公桌上的电脑,也整天都闪烁着股票市场浮动的价格信息。

兰德斯曼也引起过争论。他在上任的几个月后,给《纽约时报》写过一篇文章,将矛头尖锐地指向了林肯中心剧院。林肯中心剧院是一个非营利性组织,里面上演的都是那些非常成功的百老汇剧目,如音乐剧《万事成空》《奔向骄阳》(Sarafina!)和大卫·马梅特(David Mamet)的话剧《快耕》(Speed-the-Plow,而且还是麦当娜领衔主演)。在兰德斯曼看来,林肯中心过于养尊处优,早就偏离了真正的剧院之道:风险创造价值,制作那些并不是万无一失的作品,才能收获更高的百老汇票房回报,才有机会亲自登上托尼奖的荣誉殿堂。他指出,朱贾姆辛演艺集团用自己的钱承担了巨大的风险,而林肯中心则直接从政府、市委和各种基金会那里拿钱,坐享其成。此外,由于它非营利性的定位,演员和舞台工作人员的工资也要比商业制作人的低。兰德斯曼承认他之前也与非营利性剧院有过交集(他的《大河》就是在一家非营利性剧院里成长起来的),但他抨击林肯中心为"独善其身的80年代最大赢家:起点就是成功"[11]。

这篇文章一经刊出,对兰德斯曼的指责就犹如洪水般从四面八方涌来,塞满了《纽约时报》的读者信箱。其中一篇来自保罗·利宾(Paul Libin)的文章尤其尖锐。利宾经营着非营利性的方中圆剧场(Circle in the Square Theatre)。兰德斯曼之前没怎么听说过这个人,于是邀请他来共进晚餐。当晚,兰德斯曼惊喜地发现,利宾深谙剧院经营之道:他了解每部剧合同的来龙去脉,也谈成过很多成功的合同;他有能力去管理一部剧的票房,甚至还会钻进管道,亲自修理剧院的空调。一天晚

上,兰德斯曼又邀请利宾来他在布鲁克林的褐砂石别墅喝酒。兰德斯曼当面问他,想不想来朱贾姆辛演艺集团工作。利宾有些犹豫。几天后,兰德斯曼再次出现在利宾的办公室,说:"要么你跟我走,要么你再给我找来一个跟你一样的人。"利宾回答说:"没有跟我一样的人了。"自此,他正式加盟朱贾姆辛演艺集团。

兰德斯曼之后又从林肯中心挖走了明星导演杰里·扎克斯(Jerry Zaks),气得他们牙痒痒。扎克斯才高八斗,他执导的科尔·波特版《万事成空》、约翰·瓜尔版《六度分离》等,评价全都非同凡响。兰德斯曼给扎克斯安排了一间独立办公室,还开出了诱人的薪水,让他来为朱贾姆辛的剧院培养话剧和音乐剧导演。

兰德斯曼的团队现已就位,他把核心成员叫到一起,讲了自己拯救朱贾姆辛的计划。菲特尔问他,该如何去与舒伯特集团和尼德兰德集团抗衡。他回答道:"我们没必要这么做。"舒伯特集团已经拉拢了伦敦西区的大势力。他们不仅跟安德鲁·劳埃德·韦伯和卡梅隆·麦金托什维持着非常稳定的合作关系,还跟话剧作家彼得·谢弗(Peter Shaffer)来往甚密。[谢弗给了他们两部大作——《恋马狂》(*Equus*)和《莫扎特传》(*Amadeus*)。]而被兰德斯曼的一些朋友称为"粗鲁帮"①的尼德兰德集团,则与皇家莎士比亚剧团(Royal Shakespeare Company)达成了合作协议。(该剧团在美国巡演的最后一站,以低廉的场地费租到了尼德兰德集团的剧院。)所以,朱贾姆辛演艺集团需要反其道而行之,将重点放在美国人写的话剧和音乐剧新作上。在这方面,他们还可以跟非营利性剧院一同合作。

当然,朱贾姆辛演艺集团也并不是百发百中,万无一失。他们曾非常想得到温迪·瓦瑟斯坦(Wendy Wasserstein)的外百老汇热门剧目《海蒂编年史》(*The Heidi Chronicles*)。对此,他们可以说是信心十足,毕竟,

① "Neanderthal"(粗鲁的)音近"Nederlander"(尼德兰德)。——译者注

这部剧就是以瓦瑟斯坦最好的朋友——海蒂·兰德斯曼的名字来命名的。一切都进行得很顺利，直到他们带瓦瑟斯坦去看了丽兹剧院——当时，剧院隔壁的公寓楼正在修建，所以整个剧院都被脚手架围起来了；而剧院内部，也已经多年没有重新刷过漆了。瓦瑟斯坦最后选择了舒伯特集团。后者为她提供了普利茅斯剧院（Plymouth Theater）——他们最好的剧院之一。

（不过伯纳德·雅各布斯本身就跟瓦瑟斯坦很熟。他在很早之前就发掘了瓦瑟斯坦创作剧本的天赋，随即就跟她建立了联系。"伯尼①总是能先于我们入手。"菲特尔如是说。）

为了保证自己的竞争优势，朱贾姆辛演艺集团不得不去翻修自己旗下的剧院。菲特尔从舒伯特集团的档案中找到了丽兹剧院原来的修建计划，随后，朱贾姆辛演艺集团出资200万美元对其进行了翻修。兰德斯曼将其更名为"沃尔特·科尔剧院"（Walter Kerr Theatre）——以此来纪念这位当初以一己之力拯救了《大河》的评论员。第一个来沃尔特·科尔剧院租场地的是话剧《钢琴课》②，即奥古斯特·威尔逊（August Wilson）后来广为人知的"匹兹堡系列剧"（Pittsburgh Cycle）中的第4部。威尔逊曾写过百老汇热剧《莱尼大妈黑臀舞》③和荣获1987年托尼奖和普利策戏剧奖的《藩篱》（Fences）。他的上一部剧作《乔·特纳的来与往》（Joe Turner's Come and Gone）脍炙人口，却没能收回成本。菲特尔曾在耶鲁定目剧场（Yale Repertory Theatre）看过最早版本的《钢琴课》首演，从那以后就认识了威尔逊。他很喜欢这部剧，但觉得它仍有不足之处。"我给他写过很多封信，盛情夸赞了他的作品。但同时我也有疑问，"菲特尔说道，"比如，最后谁得到了那架钢琴？

① 此处的"伯尼"（Bernie）指的是伯纳德（Bernard），"Bernie"是"Bernard"的别称。——译者注
② 《钢琴课》（The Piano Lesson），其电影版译名为《琴韵深情》。——译者注
③ 《莱尼大妈黑臀舞》（Ma Rainey's Black Bottom），其电影版译名为《蓝调天后》。——译者注

而结局又是怎样的？"

威尔逊从来没给菲特尔回过信，但每次他来纽约的时候，就会跟菲特尔约在波兰茶室（Polish Tea Room，曾是一家位于爱迪生酒店卜面的咖啡店，很受戏剧界人士的欢迎）见一面。"他跟我见面的时候，同样不愿回答我那些问题，"菲特尔说，"他也不会跟我讲，看了我提的那些问题后又有了什么想法。他只会跟我分享他对于下一部戏的构思。但当他的新剧本写出来时，有时我会发现，自己跟他提的一些东西其实的确激发了他的某种思考。我这才意识到，如果你想帮助剧作家优化他们的创作，那你最好把这些建议以提问的方式表达出来。毕竟，这不是你的作品，而是他们的作品。"

《钢琴课》斩获1990年的普利策戏剧奖，并被提名为托尼奖的"最佳话剧"。兰德斯曼和菲特尔向威尔逊许诺：朱贾姆辛演艺集团将义不容辞地制作他写的所有话剧。

在百老汇这种地方，威尔逊所有的话剧，包括《钢琴课》在内，都是赚不到什么钱的——但这无关紧要，因为朱贾姆辛所追求的就是经典的美式作品。"如果你放着奥古斯特·威尔逊的戏不做，那你到百老汇是来干什么的？没有人会在意这部剧的营收状况，我就不记得我们通过这些剧赚了多少钱。"兰德斯曼说道，"重要的是，我记得我们制作过每一部重要的奥古斯特·威尔逊戏剧。"

朱贾姆辛演艺集团对于美国本土作品的重视，将很快得到回报。他们赌中了两部作品：其中一部在当时受英国作品主导的百老汇，唤醒了美国人对于本土音乐喜剧的热情；而另一部，则成为20世纪最有名的话剧之一。

第六章

我要赌这匹马

B R O A D W A Y

本章名"我要赌这匹马"（I got the horse right here），是《红男绿女》里第一首歌——《献给自命不凡人士的赋格曲》（*Fugue for Tinhorns*）的第一句歌词。——译者注

朱利安·马什（Julian Marsh）在《第四十二街》（*42nd Street*）中有一句台词——音乐喜剧是"英语中最光鲜亮丽的词汇"。的确，音乐喜剧是美国对于戏剧艺术的贡献。意大利盛产富丽堂皇的正歌剧，有着催人泪下的情节和体型肥胖的女高音；维也纳的轻歌剧遍地开花，观众们听着轻松愉悦的滑稽曲，举着香槟欢庆生活；而美国的沃土则养育了《黑钩子》（*The Black Crook*）——一个集歌曲、戏剧和舞蹈元素于一身的生动组合。学者们普遍认为，这是世界上的第一部音乐剧。1866年，《黑钩子》于纽约王子街的尼布罗花园剧院（Niblo's Garden）上映，在百老汇驻演了16个月，并在接下来长达40年的时间中来往于全美各个城市之间进行巡回演出，历久弥新，续写着传奇。

爱德华·哈里根（Edward Harrigan）和托尼·哈特（Tony Hart）把纽约的移民文化带上了音乐剧的舞台。二人创作的爱尔兰社交俱乐部"穆里根卫队"（Mulligan Guards）系列作品大受欢迎。评论员威廉·迪恩·豪威尔斯（William Dean Howells）曾写道，他们笔下的这些角色都是那些"当代纽约的街道清洁工和承包商、杂货店老板、讼棍、政客、洗衣女工、女仆、卡车司机、警察和崛起的爱尔兰人"。哈里根和哈特

会为这些舞台作品写角色歌曲①和推动情节发展的歌曲。维克多·赫伯特（Victor Herbert）学古典音乐出身，内心却有着一个通俗音乐的灵魂，他毕生致力于将高雅音乐推向普罗大众，创作过很多曲调优美的轻歌剧，诸如《玩具国历险记》（Babes in Toyland）、《莫迪斯特小姐》（Mlle. Modiste）和《红磨坊》（The Red Mill）等。1904年，乔治·M.科汉（George M. Cohan）为《小约翰尼·琼斯》（Little Johnny Jones）所作的一首《向百老汇致敬》（Give My Regards to Broadway）奠定了百老汇在音乐剧中的地位。没过几年，欧文·柏林（Irving Berlin）、杰罗姆·克恩（Jerome Kern）、格什温兄弟（George and Ira Gershwin）、理查德·罗杰斯、拉里·哈特（Larry Hart）和科尔·波特等人相继出现在观众的视野中，乐坛可谓是群芳竞艳，百鸟争鸣。这些人在20世纪20年代和30年代的作品高雅而不失诙谐。但是，除了杰罗姆·克恩的《演艺船》②之外，剩下这些音乐剧的原剧本都失传了，唯有里面的歌曲得以保留至今。

1943年，理查德·罗杰斯和奥斯卡·汉默斯坦二世所作的《俄克拉荷马！》继往开来，标新立异。在此后的20年里，充分融合了戏剧元素的美式音乐喜剧在百老汇百花齐放：《彩虹仙子》（Finian's Rainbow）、《锦城春色》（On the Town）、《安妮，拿起你的枪》③《吻我，凯特》、《南太平洋》（South Pacific）、《睡衣仙舞》（The Pajama Game）、《窈窕淑女》（My Fair Lady）、《一步登天》（How to Succeed in Business Without Really Trying）、《玫瑰舞后》（Gypsy）、《屋顶上的小提琴手》《你好，多莉！》④……

20世纪70年代，受过专业音乐喜剧训练的哈尔·普林斯和斯蒂芬·桑德海姆独树一帜，开创先河，为观众带来了《伙伴们》《富丽秀》

① 角色歌曲（character song）是由（一个或多个）角色自己演唱，讲述自身故事的歌曲。这些歌曲主要用于向观众展现角色的身份信息。——译者注
② 《演艺船》（Show Boat），其电影版译名为《画舫璇宫》。——译者注
③ 《安妮，拿起你的枪》（Annie Get Your Gun），其电影版译名为《飞燕金枪》。——译者注
④ 《你好，多莉！》（Hello, Dolly!），其电影版译名为《我爱红娘》。——译者注

和《理发师陶德》这样的作品，再为传统的美式音乐喜剧增添了几分现实主义与悲观色彩。鲍勃·福斯（Bob Fosse）的《芝加哥》（*Chicago*）第一次在音乐剧的舞台上展现出了愤世嫉俗的黑色幽默。而迈克尔·贝内特在一部以当代社会为背景的音乐剧《歌舞线上》中，又将演艺界的精神内核赤裸裸地摆到了台面上——成则为王，败则为寇。

20世纪80年代初，百老汇诞生了两部杰出的音乐喜剧——《第四十二街》和杰里·赫尔曼（Jerry Herman）的《一笼傻鸟》①。这两部剧全都是对于另一个时代的回溯。观众的口味正在发生变化，而艾滋病也开始在戏剧界逞凶肆虐，夺走了包括迈克尔·贝内特、查尔斯·勒德兰姆（Charles Ludlam）和阿尔文·艾利（Alvin Ailey）在内一众大师的性命，吞噬了无数可能会成为下一个迈克尔·贝内特的合唱团少年的未来。英国人乘虚而入，占领市场。《猫》《悲惨世界》和《歌剧魅影》在百老汇开演，又重新为这条大街注入了生机与活力。但在这些来自英国的音乐剧里，却再也找不到美式作品中那些妙语连珠的对白、风趣横生的歌词和风流潇洒的舞蹈（《猫》的拟人化舞蹈设计除外）。美国的本土音乐剧正处于衰落期。那段日子里，百老汇传统的编舞与导演风格在汤米·图恩领衔主演的《九》（*Nine*）和《我的唯一》里依稀可见；但正如弗兰克·里奇所言，图恩是当时"纽约城里唯一的看头"[1]。

1990年，零售商罗杰·霍肖（Roger Horchow）以1.17亿美元的价格将他的目录邮购业务——霍肖专购（The Horchow Collection）卖给了尼曼·马库斯（Neiman Marcus）。这样一来，他便有了足够的资金和时间去制作乔治·格什温（George Gershwin）的音乐剧了。在6岁那年，霍肖就成了格什温的小粉丝。一天晚上，他回到辛辛那提市的家中，正要睡觉，突然听到楼下传来一阵琴声——那旋律不像他母亲平时弹的巴赫（Bach）或肖邦（Chopin），而是如此的欢快动人、顿挫抑

① 《一笼傻鸟》（*La Cage aux Folles*），其电影版译名为《虚凤假凰》。——译者注

扬、朗朗上口。霍肖蹑手蹑脚地走下楼，看到一个高大英俊的男人在弹钢琴——那便是乔治·格什温。当晚，霍肖的母亲独自去听了一场格什温刚举办的音乐会。结束后，霍肖的母亲去剧院后门找他要签名。格什温顺嘴提到，他要去芝加哥，但火车一直等到凌晨1点才开。"要不到我家来吧？"霍肖的母亲提议道，"我们就住在火车站旁边。"如此，格什温便出现在了霍肖的家中。

成年以后，霍肖收集了所有他能找到的与格什温有关的东西。在卖掉公司后，他的银行账户里多出了1.17亿美元——现在，他想制作复排版的《疯狂女孩》（Girl Crazy）。这是乔治·格什温和他的兄弟艾拉·格什温（Ira Gershwin）一起写的一部音乐剧，里面的知名曲目包括《与你相拥》（Embraceable You）、《却不为我》（But Not for Me）和《我有节奏》（I Got Rhythm）。他的合作伙伴伊丽莎白·威廉斯（Elizabeth Williams）建议他不要光听音乐，同时也要去看看剧本。读完剧本后，霍肖感叹道："简直是太可怕了……"若是想要出品这部音乐剧，则必须围绕着格什温的这些曲子再重新写个剧本出来。于是，霍肖花重金组建了一支超强团队：导演麦克·奥克伦特（Mike Ockrent），曾执导过热门音乐剧《我和我的女孩》（Me and My Girl）；编剧肯·路德维希（Ken Ludwig），曾写过流行的百老汇滑稽剧《借我一个男高音》（Lend Me a Tenor）；舞蹈编导苏珊·斯特罗曼，年纪轻轻就因在约翰·坎德尔和弗雷德·埃布的娱乐舞台剧《一切照旧》（And the World Goes 'Round）中的编舞而有口皆碑；服装设计师威廉·伊维·朗（William Ivey Long），曾通过《九》一剧获托尼奖"最佳音乐剧服装设计"；布景设计师罗宾·瓦格纳（Robin Wagner），代表作包括但不限于《歌舞线上》和《追梦女郎》（Dreamgirls）。

"我不在意花掉多少钱，我就希望能把这部剧做到最好，"霍肖说道，"我不想以后回头看时，再后悔说'如果我们当时这样做就好了'。"最后，他耗资750万美元，打造出"全新的格什温音乐喜剧"——《为

你疯狂》，几乎跟《歌剧魅影》一样昂贵。这部剧在华盛顿特区刚进行完第一场试演，就收获了热烈的反响。虽然里面的音乐都来自另一个时代，而且"全新"剧本的背景也设定在了 20 世纪 30 年代，整个制作却能给人一种焕然一新的感觉。斯特罗曼在编舞中巧妙地利用了舞台道具，惊艳了全场观众。在《我现在没工夫》(I Can't Be Bothered Now) 中，合唱团的女演员们从一辆豪车中鱼贯而出，跳起了踢踏舞；在《弹起贝斯》(Slap That Bass) 中，她们又拉出一根长长的粗绳子，将其垂直地拽过头顶，演绎"人形贝斯"；在《我有节奏》中，一群住在内华达州农村小镇上的乡下人拍着铁屋顶，挥着挖矿镐，擦着洗衣板，敲着平底锅，上演了一出喧闹而又欢快的舞蹈。

1992 年 2 月 19 日，《为你疯狂》来到舒伯特剧院，在百老汇掀起了一股新的热潮。正如弗兰克·里奇所言："若是未来有历史学家研究，百老汇究竟是在具体哪一天揭竿而起，将音乐剧从英国人手中重新夺回的，那他们可能会得出这样的结论：革命正是从昨夜开始。"《为你疯狂》完美地再现了美式音乐剧所独有的融合了音乐、舞蹈，与欢乐、伤感和表演技巧的混合体，为美国本土音乐剧注入了振奋人心的新鲜血液。而这些真正的百老汇精髓，在由《猫》主导的那 10 年里，早已被抛到九霄云外。"[2] 噢耶，干得漂亮！

当罗杰·霍肖正忙着重排他的"全新"格什温音乐剧时，迈克尔·大卫将目光瞄准了《红男绿女》——一部众多戏剧界人士眼中的音乐喜剧典范。

达蒙·雷恩 (Damon Runyon) 的短篇小说之于纽约人，就好比科莱特 (Colette) 的短篇小说之于巴黎人。雷恩笔下的故事都发生在 20 世纪 20—30 年代的时代广场，场景一般设定在日落之后或日出之前，主人公则是一帮黑社会、赌徒、走私商和合唱团姑娘。每个角色都有着一个吸引眼球的名字："僵硬查利"(Rusty Charley)、"俊仔杰克"

(Handsome Jack)、"蚊虫马尔敦"(Midgie Muldoon)、"小丑乔"(Joe the Joker)、"午夜女郎罗莎"(Rosa Midnight)……百老汇制作人赛·费尔(Cy Feuer)和欧内斯特·马丁(Ernest Martin)认为,这些故事可以改编成一部音乐剧。1946年——也就是在雷恩去世的几年后,二人得到了这部剧的版权。他们聘请了弗兰克·勒塞尔(Frank Loesser)作配乐,找来乔·斯沃林(Jo Swerling)写剧本[后又委托一位在电台工作的喜剧作家——阿贝·伯罗斯(Abe Burrows)在斯沃林的基础上修改了剧本],并请来乔治·S.考夫曼(George S. Kaufman)当导演。

舞台版的《红男绿女》是基于《莎拉·布朗小姐的田园牧歌》(*The Idyll of Miss Sarah Brown*)和《血压》(*Blood Pressure*)这两个故事改编的。前者讲了赌徒斯凯·马斯特森(Sky Masterson)和一名修女之间的爱情故事,后者则围绕着内森·底特律(Nathan Detroit)所经营的一间赌坊展开。为了给内森·底特律赋予一些浪漫色彩,考夫曼又设计了阿德莱德小姐(Miss Adelaide)这个角色。阿德莱德小姐是一名在暖包厢夜总会(Hot Box nightclub)工作的脱衣舞娘。在最初的剧情设定中,阿德莱德因为跳脱衣舞而感冒了;后来,伯罗斯将她的病改为了一种由心理压力造成的疾病,追其病根,是因为她的未婚夫底特律一直不想结婚。著名的喜剧歌曲《阿德莱德挽歌》(*Adelaide's Lament*)就此诞生。³

1950年11月24日,《红男绿女》于百老汇开演,好评如潮,反响热烈。约翰·查普曼(John Chapman)在《纽约每日新闻》上写道:"这是属于纽约人自己的音乐喜剧,它就像是地铁站井盖里的硬币那样晃眼,像人行道上的鸽子那样聪明,像乔·迪马吉奥①那样专业,像曼哈顿的天际线那样迷人,像你手中的报纸那样与时俱进。"几乎每

① 乔·迪马吉奥(Joe DiMaggio)是一名美国传奇棒球运动员。他自1936年起效力于纽约扬基队(New York Yankees),12次进入全明星赛,9次夺得棒球联盟总冠军,3次获得"美国职业棒球大联盟最有价值球员奖"(MVP),是历史上第一位身价过百万的棒球球员。——译者注

首曲子都成了经典:《红男绿女》《献给自命不凡人士的赋格曲》《我会知道》(I'll Know)、《一蒲式耳和一配克》(A Bushel and a Peck)、《我从未有过爱情》(I've Never Been in Love Before)、《赌运》(Luck Be A Lady)。《红男绿女》一举摘得包括"最佳音乐剧"奖在内的5项托尼大奖,共完成了1200场演出。好莱坞以100万美元买下了该剧的电影版权,请来弗兰克·辛纳屈(Frank Sinatra)和马龙·白兰度(Marlon Brando)分别饰演内森·底特律和斯凯·马斯特森,可惜选角不当,电影拍得让人很失望。

《红男绿女》风靡了全国的高中戏剧社和业余剧团,却只在百老汇复排过一次——1976年的全黑人演员版。无数制作人前仆后继,希望能得到这部音乐剧的版权,但弗兰克的遗孀乔·苏利文·勒塞尔(Jo Sullivan Loesser)誓死守护着它——她深知其价值所在,不愿去冒一丁点毁掉口碑的风险。

在一个夏天,十几岁的迈克尔·大卫在密歇根州特拉弗斯城的一家夏季剧场里观看了《红男绿女》,立刻就着了迷。他和道奇队的伙伴们为这部剧设计出了一个全新的构思。大卫说:"我们研究了很多百老汇的复排版音乐剧,发现它们基本都是一部剧在全国巡演当中的最后一站或是首站,而且通常会邀请影视明星加盟演员阵容。"在他看来,传统的百老汇复排版音乐剧是一种"巴士卡车表演"①,在质量上无法与原作媲美。但道奇队想制作的,是一部能够带来全新观感的《红男绿女》。"我们不是要做一部简简单单的复排版音乐剧,"大卫说道,"而是从零开始,让一部经典之作绽放二次生命。"

于是,大卫开始殷勤地找上寡妇勒塞尔,去她的公寓里串门,还

① 巴士卡车表演(bus-and-truck)是一种戏剧或音乐的巡回表演。表演者会乘坐巴士(现如今还包括飞机)转战于各个城市之中,布景、道具、服装、灯光和音响设备组的人员则乘卡车随行。——译者注

把她约到俄罗斯茶室^①吃午餐。这两个人站到一起，总有那么些违和感——勒塞尔，一副优雅的上东区贵妇人形象；而大卫，总是戴着棒球帽，穿着牛仔裤，不喜欢剃胡子，连他自己都说自己看起来"不修边幅、吊儿郎当的"。但是，他们却能相处得非常融洽，还曾一起在托尼奖行政委员会（Tony Awards Administration Committee）任职。在勒塞尔看来，新版《红男绿女》的阵容里需要有明星。她提议请曼迪·帕廷金（Mandy Patinkin）和贝尔纳黛特·彼得斯（Bernadette Peters）来担当主演。但道奇队的成员想要聘用青年演员——而至于具体多年轻，按大卫的话说，就是"要比曾在老版本里出现过的任何演员都年轻。"勒塞尔也觉得这个想法很不错——但真正让她动心的，还是大卫在托尼奖行政委员会上的表现。"我很欣赏他看待各种剧目的眼光，"她在接受《纽约》的采访时讲道，"不过我想，我最欣赏的，还是他每次投票时的选择——我投什么，他就投什么。"[4]

最终，勒塞尔以 2.5 万美元的预付款将《红男绿女》的版权卖给了道奇队。大卫高兴坏了。但当人们纷纷向他表示祝贺，并强调说"这是我最喜欢的音乐剧"时，他开始感到一丝丝不安——他知道，这句话的意思是："可别把它给我演砸了。"

朱贾姆辛演艺集团打算把《红男绿女》放到马丁·贝克剧院上演。同时，他们还决定让公司刚从林肯中心挖来的内部创意顾问杰里·扎克斯来执导这部剧。原因很简单——道奇队想要"从零开始"让这部剧"绽放二次生命"，而扎克斯正好没看过这部剧。"我小时候对音乐剧毫无兴趣，"扎克斯如是说，"我当时沉迷于摇滚乐，做梦都想成为山姆·库克（Sam Cooke）。"

① 俄罗斯茶室（The Russian Tea Room）是一家从 1927 年起便开始营业的高档俄式餐厅，坐落于卡耐基厅塔（Carnegie Hall Tower）和大都会大厦（Metropolitan Tower）之间。——译者注

扎克斯是犹太大屠杀幸存者的后代,在新泽西州长大,高中毕业后顺利地来到达特茅斯大学读医学预科:"因为我是一个聪明乖巧的犹太男孩。"在大二那年的一个冬夜,他第一次和对象约会,便去看了学校戏剧团的《大城小调》(*Wonderful Town*)。他后来回忆道:"那场戏非常有趣。轻歌曼舞,光芒四射,余音袅袅,岂不乐哉!它彻底地改变了我的人生。"那天晚上从剧院出来后,扎克斯便立志要成为一名演员。当他跟父母讲,自己打算去史密斯学院①攻读艺术硕士学位(MFA)的时候——"他们觉得我疯了。在他们眼里,戏剧是吉卜赛人、妓女和小偷才会接触的东西,而剩下的人都应该离它远远的。"

从史密斯学院毕业后,扎克斯来到纽约继续学习表演,不久就被选为百老汇版《油脂》中肯尼基(Kenickie)的替补演员。他还获得了巡演版《屋顶上的小提琴手》中裁缝莫特一角,而在这一版本里演特伊(Tevye)的,正是著名演员泽罗·莫斯特尔(Zero Mostel)。莫斯特尔很喜欢扎克斯,教给了他许多演喜剧的技巧——经常是在每晚的正式演出中,在台上直接言传身教。

一天晚上,扎克斯的父母在后台遇到了莫斯特尔。老扎克斯用意第绪语问他:"我的孩子能在这个破生意中混下去吗?"莫斯特尔用意第绪语回答道:"相信我,他不仅能混下去,而且能混得非常好。"

扎克斯最终由演员转型成了导演。他为很多克里斯托弗·杜兰(Christopher Durang)的作品做过舞美设计,还在林肯中心执导过好评如潮的复排版约翰·瓜尔的《蓝叶之屋》(*The House of Blue Leaves*)、《万事成空》《头版》②和《六度分离》。他开发了一套被他称为"演出傻子的凝重"(seriously silly)的喜剧表演方法,大概可以总结为:喜剧中的人物不知道他们活在喜剧之中。"(在反转发生之前)他们的整个生命可能都岌岌可危,"扎克斯说道,"我们是在以局外人的身份享受这种恶作

① 史密斯学院本身是一所私立女子学院,但其研究生课程也对男性开放。
② 《头版》(*The Front Page*),其电影版译名为《满城风雨》。——译者注

剧的，所以这对我们来说无关痛痒；但对他们来说，眼前可能正是无助的生活和死亡的威胁。"

扎克斯为剧组引进的第一个人是托尼·沃尔顿（Tony Walton）。沃尔顿曾为扎克斯在林肯中心执导的热门剧目当过布景设计师。一天下午，扎克斯去沃尔顿位于萨格港的家中做客，随手翻开了一本沃尔顿的画册——里面的画面让他眼前一亮。《红男绿女》"要的就是这种感觉"，他不假思索地跟沃尔顿说道。威廉·伊维·朗也加入了这个团队，开始着手为新版《红男绿女》起草服装设计。这些衣服不仅颜色鲜艳明亮，同时还配有浮夸的翻领、领带、软呢帽和纽扣。

原版《红男绿女》的设计者们是按20世纪40年代的舞台机制为每一个场景进行特定设计的：每当一个场景结束，舞台技术人员便会放下一块画有图案的幕布，待台上的布景更换完毕，再将幕布重新升起，由此进入下一场景的演出。扎克斯希望能在新版《红男绿女》中呈现一个更流畅的舞台，但不知道具体该怎么办，便去向原版的制作人赛·费尔求助。"听我的，"费尔跟他讲，"这个音乐剧本身的舞台结构非常合理，如果你要与之对抗，或是彻底改变它，是会遭报应的。"这时扎克斯才意识到，改编这部经典的诀窍在于——将现代化元素注入老式的舞台设计。因此，沃尔顿便设计了一系列描绘下一场景的纱幕，并全部使用了深褐色系，当这些色调单一的纱幕在场景换好后徐徐升起时，观众便能看到其后色彩缤纷、生活中随处可见的场景，好像这些纱幕带有什么魔力，让舞台突然复活了一般。

在面试舞蹈编导的时候，扎克斯让他们为该剧创作一支舞蹈。克里斯托弗·查德曼（Christopher Chadman）交上来了一段为《雷恩之城》（*Runyonland*）所设计的群舞。这段舞蹈时长7分钟，动感十足，欢乐不失艺术感，与旋律也配合得天衣无缝。于是，查德曼顺利地成为新版《红男绿女》的舞蹈编导，而这段《雷恩之城》也将用于全剧开场。

现在，到了选角环节。扎克斯从一开始就想着让彼得·加拉格尔

（Peter Gallagher）来扮演赌徒斯凯。加拉格尔身上不仅有着令人着迷的阳刚之气，同时又带着一丝温柔的敏感；而且，他前一阵刚主演了电影《性、谎言和录像带》（*Sex, Lies, and Videotape*），还带有一定的热度。对于莎拉·布朗一角，扎克斯早已为卡罗琳·米尼尼（Carolyn Mignini）预留好了位置。米尼尼是他的老朋友了，两人曾一同出演过1980年的百老汇音乐剧《锡版》（*Tintypes*）。米尼尼要比加拉格尔年纪大一些，但扎克斯觉得这段"黄昏恋"也没什么不妥。菲斯·普林斯（Faith Prince）是个古怪的红发女郎，曾是1991年的"糊剧"《尼克和诺拉》（*Nick & Nora*）中唯一的亮点。从她掐着玛丽莲·梦露般的小猫嗓唱出《一个人可以这样感冒》（*A Person Can Develop A Cold*）的那一刻起，阿德莱德的角色就非她莫属了。内森·莱恩来试镜了内森·底特律的角色。莱恩演的底特律风趣横生，笑倒了在场的所有人。但当他离开后，有几个人表示，莱恩不符合要求，因为"他不是犹太人"。在他们眼中，内森·底特律的演员一定要是个犹太人。毕竟，萨姆·莱文（Sam Levene）在原版中的形象早已深入人心。于是，扎克斯又给莱恩安排了一次复试。这一次，他又让所有人都笑得前俯后仰，但仍有人拿他不是犹太人这一点说事。扎克斯站出来，说："如果他需要在舞台上表演犹太人的割礼，那可能还真不行。可是，剧本里的哪一页规定了内森·底特律一定要是个犹太人呢？"①

针对雷恩之城的那些居民，扎克斯选来了各种各样体型不一的演员——厄尼·萨贝拉（Ernie Sabella）、露丝·威廉森（Ruth Williamson）、J. K. 西蒙斯（J. K. Simmons）、赫歇尔·斯帕伯（Herschel

① 莱恩并不是唯一一个扮演内森·底特律的非犹太演员。弗兰克·辛纳屈也吃猪肉丸子，不吃犹太面包球，但还是在电影中演了底特律这一角色。当萨姆·戈德温（Sam Goldwyn）告诉弗兰克·勒塞尔，西纳特拉（Sinatra）要来出演这部电影时，勒塞尔说："太好了！他演的斯凯·马斯特森肯定会很出彩。"
"不，他要演的是内森·底特律，"戈德温说。
"让萨姆·莱文来演底特律多好啊，"勒塞尔非常惊讶，"这个角色就是为他量身打造的！"
"萨姆·莱文呀，"戈德温想了想说，"不行——犹太味太浓了。"

Sparber)、约翰·卡彭特（John Carpenter）。"好好约翰逊"[1]这个角色的原版扮演者是斯塔比·凯耶（Stubby Kaye）。凯耶个子不高，胖胖的，还有点谢顶。扎克斯一改大家的固有印象，为这一角色选来了他的朋友——又高又瘦，还顶着一头茂密秀发的沃尔特·鲍比（Walter Bobbie）。鲍比后来说："我当时成了百老汇每一位体型肥胖的男高音的眼中钉。"

当扎克斯在面试演员时，大卫则在筹集资金。在 1992 年，制作一部百老汇复排版音乐剧的成本一般在 200 万美元左右。但新版《红男绿女》不是简简单单的复排音乐剧，而是要花样新翻，老戏新做。光是威廉·伊维·朗做的服装预算和托尼·沃尔顿的布景预算就分别需要 70 万美元和 87.5 万美元。最后，新版《红男绿女》的总成本达到了 550 万美元，成为百老汇历史上花费最高昂的复排版音乐剧。但筹资工作进行得还算顺利。一天，在华尔街金玉满堂的罗杰·伯林德（Roger Berlind）突然出现在大卫的办公室，他当即就开出了一张 100 万美元的支票。

在排练的第一天，扎克斯跟演员们说：不要评价彼此的表演——夸奖或是建议都不行；同时也不能在私下讨论这部音乐剧。"如果你有任何想法，请直接来告诉我，"扎克斯说，"不要跟除了我之外的任何人说。"

按莱恩的话说，"所有人都小心翼翼地遵守着杰里定下的规则。"但莱恩和普林斯却"铤而走险"——他们觉得底特律和阿德莱德的那首二重唱《去告我吧》（Sue Me）不应当只是一个搞笑的小唱段，而值得拥有更好的表现形式。但扎克斯天天日理万机，跑上跑下，他们也不好意思打扰他，便在私下里重排了这首曲子——每次都跟做贼一样，

[1] "好好约翰逊"（Nicely-Nicely Johnson）性格天真，待人真诚，是《红男绿女》中最善良、开朗的赌徒，也因此译者将其名意译为"好好约翰逊"；但若参考"Nicely-Nicely Johnson"的发音规则，也可音译为"尼斯-尼斯·约翰逊"。——译者注

生怕被扎克斯给发现了。

时间一天天过去，大家对于自己的角色和工作越发驾轻就熟，得心应手；唯独鲍比一人，天天忧心如焚，愁眉苦脸——他扮演的"好好约翰逊"没有任何喜剧效果。"这个角色就像是给斯塔比的个性和外貌量身定做的一样，"鲍比说道，"他总是一边啃着三明治，一边拿着酒进来；但换我这么做的话，就没有人会觉得好笑。"在其中的一场戏中，"好好约翰逊"需要拎着一袋零食上台。这时，胖胖的凯耶总能把观众逗乐；但没有人会嘲笑一个抱着一堆零食的瘦高个鲍比。他想尽了一切办法，还曾尝试从袋子里不小心掉出几个小香肠来——但排练厅仍然是一片安静，没人有一点儿反应。在剧组搬进马丁·贝克剧院的前一天，扎克斯把鲍比拉到一边，问他是不是担心自己要被解雇了。嗯，鲍比的确成天都在担心这件事。扎克斯建议他在演出的时候穿一件增肥装，但鲍比仍是不抱任何希望。他垂头丧气地说："如果我已经尝试的那些方法都没用的话，那再怎么努力大概也无济于事了。"鲍比当时的服装的确没能对他的角色塑造有任何帮助——硬草帽、白球鞋，"看起来就像是《音乐男》①里的人物一样。"

在百老汇，有这样一条法则：在一部剧真正迎来花了钱买票的观众前，谁也不知道它能否成功；而若是你忽视了这些观众的反馈，那便会陷入极其危险的处境。果然，《红男绿女》的首场预演进行得非常顺利，杰克·菲特尔站在剧场后面的黑暗处看着眼前的一切，心满意足：这部剧火定了。但第二天，"台上就出现了冷场，"他说，"而且那段冷场还持续了很久。"那一场的观众反响非常差，许多人都很不耐烦，甚至在中场休息时便纷纷收拾东西，提前离场；还有一位投资商直接撤回了她的钱。那个星期三的午场《红男绿女》，演了一半，观众也走了一半。

① 《音乐男》(*The Music Man*)，其电影版译名为《欢乐音乐妙无穷》。——译者注

菲特尔看在眼里，急在心里。马丁·贝克剧院的经理——一位从《俄克拉荷马！》时期[①]就来到这座剧院工作的资深人士，给了他一个拥抱，说："这部戏是肯定会成功的。但要想在百老汇混下去，你得要学会看淡短期的失败。"

在一次演出后，扎克斯召集剧组开了个会。按莱恩的话说，刚接到通知时，大家以为扎克斯是要来给他们鼓舞士气的；结果在会上，他们都被他给"臭骂了一顿"。莱恩回忆道："他说我们还不够努力。我就想，如果我再努力一点的话，就要大出血了。"结果，他突然就听见扎克斯叫了自己的名字："内森和菲斯现在要来给你们表演一遍《去告我吧》。他们俩的这首歌才唱出了《红男绿女》应该有的感觉。我希望你们都能坐在这里好好看一看，学一学。"

"我们当时全都吓得发抖，准备好跳河自尽了，"伊维·朗回忆道，"但就在这样一个时刻，这两名出色的喜剧演员以极其完美的配合为大家表演了一段两个社会边缘人物之间的爱情故事。所有人都被深深地感动了。"原来，莱恩和普林斯背着扎克斯和剧组的所有人，偷偷地把一个搞笑的小唱段变成了一段感人肺腑的二重唱，生动地演绎了二人之间尽管有着分歧，却谁也离不开谁的美好爱情。"这不是一部动画片。"伊维·朗如是说。一直以来，剧组的其他演员都在努力地去逗观众笑——他们的确演出了这些喜剧人物的"傻"，但没能"演出傻子的凝重"。连最早提出这个方法的扎克斯，都把这一点给忘了。莱恩和普林斯帮助包括他在内的剧组所有演员找回了正确的感觉。

迈克尔·大卫还注意到了另一个问题。在一次较早的预演后，他曾在给扎克斯的一份演出笔记中提到了卡罗琳·米尼尼的问题："没有性张力，也没有戏剧张力。既然演不出激情，那她有演出幽默吗？她既不年轻，也不性感，所以她的优势在哪里？斯凯到底爱上了她的哪

[①] 1943年3月31日，《俄克拉荷马！》首演于圣詹姆斯剧院。——译者注

一点?而我们又是因为哪一点而选择了她?"最后,大卫得出结论:米尼尼"僵硬得像块板子"。《红男绿女》之所以会陷入现在的困境,是因为主演之间没有任何情感火花。

扎克斯对这个问题心知肚明,也耗费了大量的排练时间来培养主演之间的两性吸引。米尼尼是他非常要好的朋友,所以他不得不帮助她"一个个地解决掉所有问题"。一天晚上,扎克斯突发奇想,打算从一个外人的视角去看一遍《红男绿女》。于是,他买了张票,装成一名普通观众,在台下看了一场正式的演出。那时候,他才深刻地意识到问题的严重性。观众给予了这场演出"礼貌性地反馈,而这意味着——这部剧在他们看来很烂"。扎克斯清晰地看到了自己因为花费了太多精力在米尼尼身上,而忽略掉的很多别的问题。之后,在米尼尼谢幕的时候,他听到了这辈子在百老汇从未亲身听到过的声音——有人对着台上发出了嘘声。扎克斯后来回忆道:"我真的被吓坏了,但也下定了最终的决心。"他知道,是时候去亲自解雇自己的好朋友了。

他花了一个星期的时间,背着米尼尼为莎拉·布朗一角的替身乔西·德·古兹曼(Josie de Guzman)进行了闭门训练。这样,米尼尼一走,她就能顶上去了。在星期三的晚场演出结束后,他终于做好了面对这一切的准备。他鼓起勇气,推开米尼尼化妆间的门,却发现她已经从剧院回家了。于是,那天晚些时候,扎克斯又忐忑不安地给她打电话说了这件事。他刚一放下电话,就又有人给他打了过来。原来是米尼尼的丈夫。他恳求扎克斯再给她一次机会。但扎克斯把心一横,拒绝了他。①

第二天晚上,德·古兹曼成了新的莎拉·布朗。她朝气蓬勃、才华横溢而富于吸引力。在这晚的演出中,斯凯和莎拉之间真的如愿产

① 沃尔特·鲍比后来承认,当他得知米格尼尼被解雇的消息时,松了一大口气。"这可能很自私——但是坦诚地讲,我现在安全了。因为我知道,他们是不可能同时开掉两个演员的。"他说。

生了火花。现在，扎克斯可以集中精力解决其他问题了。比如，查德曼所编的 7 分钟开场舞《雷恩之城》有些过长了，很多观众都表现出了不耐烦，迫不及待地想看之后的故事。于是，扎克斯跟查德曼说："我必须要把这段舞的时长缩减些，然后直接切到'我要赌这匹马'这里。"而查德曼正好也早就想把这段舞压缩一下。没用几天的工夫，他就完成了一个两分半版本的《雷恩之城》编舞设计。这段新编的开场舞，像火箭一样快速地把观众带入后面的故事里。

扎克斯在看完鲍比的表演后，做出了一个简单的决定：删掉他抱着零食袋进场的那一段。确实，因为鲍比一点都不胖，所以他演的这一段完全没有好笑的感觉。此外，鲍比还换上了一套新服装：格子西装、蝶形领结和报童小帽。他跟那些"赌徒朋友"（尤其是 J. K. 西蒙斯）配合得非常默契。观众们很喜欢看他们之间的各种互动。在一次晚场的演出上，在鲍比唱完《坐下，放心，问题不大》（*Sit Down, You're Rockin' the Boat*）后，观众席爆发出了经久不息的掌声。那时，站在台上的鲍比突然意识到，自己已经走出了斯塔比·凯耶的阴影。在新版《红男绿女》正式开演的前一天，扎克斯从剧院里溜出来，想去透透气，结果一抬头，发现查德曼正站在人行道上。二人相互对视了片刻，都哭了起来。扎克斯说："咱们已经一起经历这么多了……"

1992 年 4 月 14 日，新版《红男绿女》在百老汇正式开演。当晚 9 点 50 分左右，剧组一名刚入职不久的广宣人员约翰·巴洛（John Barlow）溜到西四十三街的《纽约时报》大厅去取刚出炉的报纸。他拿起其中的一份，忐忑不安地打开——在头版的下半页，正贴着一张普林斯和莱恩扮演的阿德莱德小姐与底特律的照片。巴洛喜出望外，蹦到大街上，边跑边喊道："上封面了！我们上封面了！"

弗兰克·里奇为这部剧作出了极高的评价："这是一部百老汇经典之作的重生。"他把剧组里的每个人都夸了个遍，但最后仍不忘挑个小

刺——"他说我不是犹太人。"莱恩回忆道。

第二天,买票的队伍从西四十五街一直排到了第九大道。当天,《红男绿女》一共卖出了 396 709.50 美元的门票,比《歌剧魅影》在 1988 年创下的单日票房纪录还要多出 3.5 万美元。[5]

菲斯·普林斯一夜成名,而内森·莱恩就此开启了他的百老汇星路。在 20 世纪 90 年代初,复排版《红男绿女》的成功无疑振奋了这个处于低迷状态的城市。时代广场的翻新大业才刚刚开始,大卫·丁金斯①政府管控无能,皇冠高地(Crown Heights)发生了暴乱,可卡因肆虐街头,犯罪率随之飙升。《红男绿女》的首席广宣专员阿德里安·布莱恩-布朗(Adrian Bryan-Brown)清楚地记得,一次,她刚出马丁·贝克剧院就一脚踩上了一支可卡因小药瓶。而仅仅一门之隔,剧院里的观众却正沉浸于一个明亮欢乐、充满希望的"时代广场"。当然,这终归只是一部音乐剧罢了。正如罗斯·韦茨泰恩(Ross Wetzsteon)在《纽约》杂志中所写的那样:"人们喜欢去马丁·贝克剧院看《红男绿女》,或许是因为,当序曲中第一个微弱的音符响起时,他们亦真亦幻地看到了纽约市重生的希望。"[6]

① 大卫·诺曼·丁金斯(David Norman Dinkins, 1927—2020),美国民主党政治家、律师、作家,于 1990—1993 年担任纽约市第 106 任市长,也是这一职位上的首位非洲裔美国人。
——译者注

第七章

展翅高飞

BROADWAY

1992年3月的一个早晨，杰克·菲特尔翻开当天的《纽约时报》，找到弗兰克·里奇从伦敦发来的"评论员笔记"（Critic's Notebook）专栏文章。里奇对英国国家剧院（National Theatre）制作的一部话剧赞不绝口——托尼·库什纳的《天使在美国》。菲特尔听说过这部戏——他在洛杉矶的时候，知道马克·谭普剧场（Mark Taper Forum）正在排练这部剧，但没想到它会如此出色。在48小时之内，菲特尔就出现在了伦敦的英国国家剧院，观看着当晚的《天使在美国》。这的确是一部史诗级作品，围绕艾滋病、里根时代、摩门教和罗伊·科恩（Roy Cohn）展开，全剧长达3.5小时。菲特尔深受震撼，但结尾让他感到有些迷惑。一位天使撞破屋顶，来到一个奄奄一息的年轻艾滋病患者身边，说："伟业即将开始：信使已经到达。"菲特尔心想：然后呢？——库什纳还没有完成第二部分，而且可能还需要很久才能写好，但没关系。《天使在美国》的第一部——《千禧年降临》（*Millennium Approaches*），是"一部绝对的杰作"，菲特尔说。这种雄心勃勃、政治性强、充满爆发力的话剧，定能让朱贾姆辛演艺集团名声大振。同时，它也正是追求深度思考的戏剧爱好者在当时的百老汇所求之不得的作品。

嗯，大概是从百老汇的第一部剧以来，评论员们就开始抱怨百老

汇缺乏严肃剧①的问题了。布鲁克斯·阿特金森（Brooks Atkinson）在珍贵的《百老汇》（*Broadway*）一书中记录道：1905年，一名外国人在考察完不夜街②上的剧院后，曾预言说，"在未来的20年内，美国都不会拥有属于自己的戏剧艺术。"¹但很快，在20世纪20年代，美国的严肃剧便在一众轻浮的音乐喜剧中收获大批粉丝，站稳了脚跟。1920年，《天边外》（*Beyond the Horizon*）在百老汇的莫罗斯科剧院（Morosco Theatre）首演，尤金·奥尼尔（Eugene O'Neill）横空出世，一鸣惊人。在接下来的14年里，他接连写出一部又一部的佳作，不断巩固着自己在美国戏剧界的地位：《榆树下的欲望》（*Desire Under the Elms*）、《悲悼》（*Mourning Becomes Electra*）、《毛猿》（*The Hairy Ape*）、《奇异的插曲》（*Strange Interlude*）……1936年，尤金·奥尼尔成为第一位获得诺贝尔文学奖的美国剧作家。

20世纪30年代，美国的本土话剧水平突飞猛进，优秀的作品层出不穷，争奇斗艳：克利福德·奥德茨（Clifford Odets）的《等待老左》（*Waiting for Lefty*）、莉莲·赫尔曼（Lillian Hellman）的《莱茵河畔的守望》（*Watch on the Rhine*）、桑顿·怀尔德（Thornton Wilder）的《我们的小镇》（*Our Town*）、罗伯特·舍伍德（Robert Sherwood）的《伊利诺斯州的林肯》（*Abe Lincoln in Illinois*）、威廉·萨罗扬（William Saroyan）的《浮生岁月》（*The Time of Your Life*）、乔治·考夫曼和莫斯·哈特（Moss Hart）的《浮生若梦》（*You Can't Take It with You*）和《晚餐的约定》（*The Man who Came to Dinner*），等等。但好景不长，在第二次世界大战期间，音乐剧的风头又一次盖过了话剧。或许，观众们想多看些轻松愉快的作品，暂时逃离这个疯狂的世界——哪怕只有几个小时也好。正如罗伯特·舍伍德所言："在当今的美国剧院里，各个领域的潜在人

① 严肃剧（serious play）是戏剧的主要题材之一，又名正剧、悲喜剧，是在悲剧与喜剧之后形成的第三种戏剧题材。——译者注
② 不夜街（Great White Way）指百老汇和时代广场一带的剧院。那里入夜后依旧灯火辉煌，由此得名。——译者注

才都随处可见——除了在话剧创作方面。"[2]

不过,这种顾虑并没有持续太久。1945年,当田纳西·威廉斯(Tennessee Williams)的《玻璃动物园》(*The Glass Menagerie*)结束时,观众们坐在剧院里泣不成声。两年后,阿瑟·米勒(Arthur Miller)惊才绝艳,直面战争题材,推出《都是我的儿子》[①]。他笔下这个一生投机取巧,却在最后以自杀告终的商人,让台下所有观众目瞪口呆,震惊不已;甚至有很多人在离开剧院后,仍久久难以平息心中的怒火。20世纪40年代末到50年代的美国话剧院被威廉斯和米勒的杰作所统治着——《欲望号街车》(*A Streetcar Named Desire*)、《推销员之死》(*Death of a Salesman*)、《热铁皮屋顶上的猫》[②]和《萨勒姆的女巫》(*The Crucible*)。比二人热度稍低一级的是威廉·英奇(William Inge),他在《回来吧,小希巴》[③]中以极其动人的方式描写了酗酒和不忠行为,还带来了《野宴》(*Picnic*)和《楼顶的黑暗》(*The Dark at the Top of the Stairs*)这样的话剧作品。同期,奥尼尔大师逐渐淡出了戏剧舞台,于1953年与世长辞。他为百老汇留下的最后一部作品是《送冰的人来了》(*The Iceman Cometh*)。生前,奥尼尔曾嘱托妻子卡洛塔·蒙特利(Carlotta Monterey)永远不要出版或是制作他最私人的作品;但在他去世仅3年后,卡洛塔便不顾他的遗愿,出席了11月7日《长夜漫漫路迢迢》(*Long Day's Journey into Night*)的百老汇首演夜——奥尼尔最不愿公演的作品。

然而,评论员们还是觉得严肃剧不够多。阿特金森曾写道:"除了威廉斯、米勒和个别人的作品之外,剩下的话剧都差强人意、无足轻重。"他还补充说,百老汇"是一个用来度假放松的地方,无法通过它的戏剧给你带来深度思考"[3]。1962年,爱德华·阿尔比加入了奥尼

① 《都是我的儿子》(*All My Sons*),其电影版译名为《凡我子孙》。——译者注
② 《热铁皮屋顶上的猫》(*Cat on a Hot Tin Roof*),其电影版译名为《朱门巧妇》。——译者注
③ 《回来吧,小希巴》(*Come Back, Little Sheba*),其电影版译名为《兰闺春怨》。——译者注

尔、威廉斯和米勒的高端阵营里。他的《谁害怕弗吉尼亚·伍尔夫?》[1]尖锐地探讨了婚姻问题,极具冲击力;改编自卡森·麦卡勒斯(Carson McCullers)小说《伤心咖啡馆之歌》(*The Ballad of the Sad Café*)的同名话剧,委婉细腻,感人至深。随后推出的《小爱丽丝》(*Tiny Alice*)令人神魂颠倒,久久不能忘怀(虽然在当时没能激起浪花);《微妙的平衡》(*A Delicate Balance*)气势磅礴,震撼人心(但在当时依旧没能得到重视);《欲望花园》(*Everything in the Garden*)趣味横生,值得深入研究(虽然只是在各类小报上轰动一时)。

在英国剧作家哈罗德·品特(Harold Pinter)的笔下,喜剧与危险共生,轻松与恐惧并存。20世纪60年代,品特的《看房者》(*The Caretaker*)、《生日聚会》(*The Birthday Party*)和《归家》(*The Homecoming*)登陆百老汇(其中只有《归家》取得了不错的票房成绩)。彼得·魏斯(Peter Weiss)的话剧《马拉/萨德》(*Marat/Sade*)讲述了法国大革命期间让-保罗·马拉(Jean-Paul Marat)在精神病院被暗杀的故事,在被彼得·布鲁克(Peter Brook)拍成电影后,受到评论员们的高度赞扬,迅速火了起来。文化爱好者们为了去看这部电影的原版话剧,不惜在马丁·贝克剧院门口排上数小时的队。但这10年来,最大的票房赢家还是尼尔·西蒙,他的《吹响小号》(*Come Blow Your Horn*)、《赤脚走公园》[2]、《一对怪人》(*The Odd Couple*)和《普莱飒大饭店》(*Plaza Suite*),一部比一部受欢迎。

20世纪70年代,百老汇的经济日益衰退,时代广场也变得大不如从前,许多戏剧作品逐渐转向外百老汇和一些非营利性剧院,其中就有乔·帕普(Joe Papp)的纽约公共剧院。阿特金森一针见血地指出,一直到20世纪70年代中期,所有获得普利策奖的戏剧都首演于外百老汇。

[1] 《谁害怕弗吉尼亚·伍尔夫?》(*Who's Afraid of Virginia Woolf?*),其电影版译名为《灵欲春宵》。——译者注
[2] 《赤脚走公园》(*Barefoot in the Park*),其电影版译名为《新婚宴尔》。——译者注

这一时期的热门百老汇剧目，都是在非营利性剧院中诞生的，如《冠军季节》(That Championship Season)、《棍棒与骷髅》(Sticks and Bones)和《杰米尼》(Gemini)等作品。这股向外发展的趋势一直持续到了20世纪80年代。大卫·马梅特（David Mamet）和奥古斯特·威尔逊的戏剧也只是先在纽约城之外的非营利性剧院里获得成功后，才会被引入百老汇。与此同时，百老汇街头上大部分的话剧场，一空就是好几个月。

但有一人，势头依旧不减当年——尼尔·西蒙。20世纪80年代初，西蒙曾写过几部失败的作品，短暂陷入了低迷期，但很快便重整旗鼓，给他的制作人伊曼纽尔·阿森伯格寄了一个30页的剧本。他暂将这部剧命名为——《罗森斯的战争》(The War of the Rosens)。1937年夏天，西蒙曾与家人和亲戚们在纽约皇后区罗卡韦的一个小村舍里住过一阵子。他正是受这段经历的启发，写下了《罗森斯的战争》。在剧本中，他把故事发生的背景换成了布里顿海滩（Brighton Beach），并把里面那个年轻的自己命名为尤金·杰罗姆（Eugene Jerome）。

这部剧后来更名为《布里顿海滩回忆录》(Brighton Beach Memoirs)，由伊丽莎白·弗兰兹（Elizabeth Franz）、乔伊丝·范·帕滕（Joyce Van Patten）和马修·布罗德里克（Matthew Broderick，尤金饰演者）主演。阿森伯格先是带着剧本来到舒伯特集团，但在他们看来，该剧"过于片段化"。于是，阿森伯格穿过时代广场，来到詹姆斯·尼德兰德位于皇宫剧院（Palace Theatre）顶楼的办公室。"你想不想要尼尔的新剧？"他开门见山地问道。"我要了。"尼德兰德说。《布里顿海滩回忆录》首演于阿尔文剧院（Alvin Theatre），并在那里驻演3年之久。尼德兰德如获至宝，大喜过望，将阿尔文剧院更名为"尼尔·西蒙剧院"（Neil Simon Theatre）。弗兰克·里奇对该剧的评价好坏参半（但聊胜于无），还希望西蒙能再给这部剧写个续集。西蒙接受了这个建议，基于自己当兵时的真实经历，创作了《天才大兵》(Biloxi Blues)。布罗德里克再

次扮演了剧中的尤金，而西蒙则又收获了一次票房大卖。①

尼尔·西蒙"自传三部曲"的最后一部是《百老汇一家》，讲述了西蒙的父母婚姻破裂，同时自己还在为电台写喜剧小品的故事。在早期的一次剧本朗诵会中，第一幕的反响特别好。观众们非常喜欢母亲凯特（Kate）这个角色。但在第二幕中，这个由琳达·拉文（Linda Lavin）扮演的母亲退居幕后，取而代之的是新角色——尤金的女友。而且，第二幕中尤金和女友之间的一场戏略显拖沓。看到这里的时候，阿森伯格甚至低下头，开始数剧本的页数。西蒙给他递了一张纸条："别担心，我知道要怎么改这段。"那天他们吃晚饭时，阿森伯格说："我在第二幕的时候特别怀念母亲这个角色。""给我两个星期的时间，我很快就改好。"西蒙拍着胸脯保证道。两天后，他就带着修改好的剧本来到了排练厅。他去掉了女朋友的角色，并把她原先的戏份换成了凯特和尤金之间的一场对手戏。在这场戏中，凯特回忆起了她生命当中一个激动人心的夜晚——那晚，乔治·拉夫特②邀请她一同跳了舞。"弗兰克·里奇称这一幕是该剧"毋庸置疑的高潮"。拉文也以凯特一角赢得了那一年的托尼奖"最佳话剧女主角"。话剧《百老汇一家》在百老汇驻演了两年之久。③

西蒙写的下一个剧本——《黑帮路易斯》（Louis the Gangster）围绕一个黑帮分子和他的妹妹与母亲展开。他的妹妹患有精神障碍，而母亲则是一个没有任何亲和力的德国犹太移民。西蒙认为，艾琳·沃斯（Irene Worth）会是扮演这位母亲的合适人选。沃斯出生于美国内布拉

① 《天才大兵》获得了1985年的托尼奖"最佳话剧"。——译者注
② 乔治·拉夫特（George Raft, 1901—1980），美国电影演员、舞蹈家，以在20世纪30—40年代的犯罪片中扮演黑帮分子而为人熟知。——译者注
③ 一年后，西蒙和阿森伯格用乔治·格什温的一些歌曲又推出了一部音乐剧。该剧由一句舞台指令开始："幕布打开，舞台上到处是雾。"在一次剧本朗诵会上，杰森·亚历山大（Jason Alexander，曾在《百老汇一家》中扮演尤金的哥哥。——译者注）上台，开始唱《雾都伦敦的一天》（A Foggy Day in London Town）。这次，西蒙又给阿森伯格递了一张纸条："担心，我不知道要怎么改这段。"

斯加州，当阿森伯格和西蒙去拜访她时，她正住在伦敦。"她说的每句话都带着浓重的英式口音，一口一个'亲爱的'。"阿森伯格回忆道，"最后，我们问她：'你觉得你能演德国犹太人吗？'于是，她放弃了优雅的英音，开始模仿起了德国人讲话。"后来，《黑帮路易斯》更名为《迷失在扬克斯》，并于1991年为西蒙赢得了他的第一个（也是唯一一个）普利策奖。在该年的托尼奖颁奖仪式上，沃斯、凯文·史派西（Kevin Spacey）和梅赛德斯·鲁尔（Mercedes Ruehl）均获得了表演类的奖项，而《迷失在扬克斯》也击败了约翰·瓜尔的《六度分离》，荣获托尼奖"最佳话剧"。

但除了《迷失在扬克斯》和《六度分离》，那一演出季的百老汇话剧舞台也再没有别的亮点了。于是，又有人开始担心——美国的本土话剧要灭亡了。弗兰克·里奇在对该演出季作年度总结时，指责托尼奖忽视了外百老汇。里奇所言极是，在那一年的外百老汇里，一众全新的美国话剧正在茁壮成长，如乔恩·罗宾·贝茨（Jon Robin Baitz）的《欲火》（*The Substance of Fire*）和斯伯丁·格雷（Spalding Gray）的《箱子里的怪物》（*Monster in a Box*）。里奇写道："托尼奖似乎已偏离了其本意……而百老汇的人们，就甘愿自己的话剧场空空如也地荒废着。"[4]

而在1991年的公共剧院，话剧场的排期永远被预订得满满的。这个领先的纽约非营利性剧院——同时也是美国最接近国家剧院的组织，挑战了许许多多的话剧作品，其中有几部震古烁今，成了话剧史上浓墨重彩的一笔；也有几部一败如水，铩羽而归；但大部分都还很有意思。1991年1月，《一间名为"白昼"的明亮屋子》（*A Bright Room Called Day*）在公共剧院开演。这是托尼·库什纳写的新剧，围绕纳粹德国的崛起和里根革命展开，被公共剧院寄予厚望。

《一间名为"白昼"的明亮屋子》是一部愤世嫉俗的话剧。1984年，库什纳刚从纽约大学的导演专业研究生毕业，开始写这部作品。那是

他人生中的"至暗时期"⁵：本科时期在哥伦比亚大学最好的朋友因车祸而脑部受损；参与的剧团解散了；近亲去世；里根赢得了连任①。他说："可悲的政治氛围精准而又丑陋地影射了同样可悲的社会环境。"⁶这种可悲情绪直接反映到了他的这部作品上。在很多评论员看来，《一间名为"白昼"的明亮屋子》冗长无趣、令人厌倦；甚至有人认为，这部剧简直就是一种故步自封的左翼宣传鼓动。《纽约每日新闻》将其称为"一间名为'陈腐思想'的明亮屋子"；弗兰克·里奇则直接用了一个词来形容它："愚昧"。

库什纳看到这些评价，心如刀绞，却顾不上花太多时间思考这些事情了——《天使在美国》正等着于同年春天在旧金山的尤里卡剧院（Eureka Theatre）进行世界首演。这是一项庞大的工作，但已经拖了太久，最后的交稿期限迫在眉睫。这部剧的第一部分——《千禧年降临》，已经大功告成；但第二部分——《重建》（Perestroika），依旧雏形未定。库什纳想推迟首演，但尤里卡剧院的律师威胁他说，如果再不交出剧本，就去法院起诉他。⁷

1985年，库什纳做了一场梦，醒来后，脑子里浮现出了对于这部剧的构思。他梦到现实生活中一位刚死于艾滋病的朋友正躺在床上——突然间，天花板塌了下来，一个天使随之出现。库什纳为这个梦作了一首长诗，并为其起名"天使在美国"，反复品读几遍后，就把它藏了起来。他曾对《〈天使在美国〉的升天之道》②的作者说："没人能够找到这首诗。"

《天使在美国》这部话剧，是托尼·库什纳受尤里卡剧院的委托而创作的。剧院的艺术总监，同时也是库什纳的好朋友奥斯卡·尤斯提

① 托尼·库什纳从高中开始便热衷于政治，参与过很多政治性活动。——译者注
② 《如何面对未来：〈天使在美国〉的升天之道》（*The World Only Spins Forward: The Ascent of Angels in America*）是一本关于话剧《天使在美国》的口述历史。戏剧导演、作家艾萨克·巴特勒（Isaac Butler）和记者丹·科伊斯（Dan Kois）在2016—2017年间采访了数名该剧的创作人员和剧组成员，后撰写完成该书。——译者注

斯（Oskar Eustis），错失了拉里·克莱默（Larry Kramer）的《平常的心》（The Normal Heart），非常懊恼。这是一部讨论艾滋病危机的愤怒之作，具有强烈的情感冲击力，版权最后落到了伯克利定目剧院（Berkeley Repertory Theatre）手里。虽说丢了这部剧，但尤斯提斯并没有放弃，仍想在自己的剧院里制作一部有关艾滋病的剧。为此，他向美国国家艺术基金会（NEA）申请了5万美元的经费支持，并给了库什纳1万美元，让他写一部关于"五名同性恋者和一个天使"的两小时话剧，最好要像他的偶像贝托尔特·布莱希特的戏剧作品一样，带几首插曲。[8] 库什纳很快便构思出了各种角色：律师乔（Joe）和妻子哈珀（Harper）——乔是一个压抑自己同性恋倾向的摩门教徒，而她的品行不端的伴侣；艾滋病患者普莱尔（Prior）和他的健康情人路易斯（Louis）——路易斯因男友患病而抛弃了普莱尔，内心饱受折磨；埃塞尔·罗森堡（Ethel Rosenberg）的幽灵；护士伯利兹（Belize），同时也是一名异装癖和艾滋病患者；还有贪婪的共和党律师罗伊·科恩，在1986年死于艾滋病。科恩是一个很有意思的反派，库什纳用非常生动的方式呈现了他的聪明才智和个人魅力，甚至差点抢掉正面人物的光环。

他在1988年给尤斯提斯的剧本初稿长达240页，而且还一眼看不到结局。[9] 1988年秋天，《千禧年降临》在纽约戏剧工作室举办了第一次剧本朗诵会。当时，库什纳站在大厅里，就该剧的长度跟所有人道了歉，说如果看不下去的话，可以随时离开。但所有人都留下来看完了全剧。纽约戏剧工作室的艺术总监吉姆·尼古拉表示愿意制作这部话剧的完整舞台版，可库什纳早就跟尤里卡剧院有了约定。尤里卡剧院举步维艰，急需一个能够带来曝光度的作品。[10] 可是库什纳的创作工作却迟迟没能完成。若是没有洛杉矶中心戏剧团（Center Theatre Group in Los Angeles）精明的负责人戈登·戴维森（Gordon Davidson）的支持，尤里卡剧院可能已经放弃这个项目了。但戴维森与尤里卡剧院达成了一项协议：《天使在美国》将在他的剧院里发展成形（由尤斯提斯来负

责监督剧本朗诵会和戏剧工作坊版本的制作），不过这部剧的世界首演可以放在尤里卡剧院。而当库什纳正发愁该如何在这么短的时间里完成这部史诗级作品时，一位朋友跟他建议道：《千禧年降临》完全可以单独作为《天使在美国》的第一部而独立存在，为什么不把它的第一部先搬上舞台，然后再慢慢写第二部呢？于是，戴维森的洛杉矶中心戏剧团为《千禧年降临》的戏剧工作坊版本投入了 8 万美元——这在 1990 年的话剧圈里引起了很大的反响。伦敦的英国国家剧院派来探子观看了一场演出后抛来橄榄枝，表示愿意在 1992 年为其制作完整的舞台版，并让德克兰·唐纳兰（Declan Donnellan）来担当导演。

与此同时，库什纳正在争分夺秒地为尤里卡剧院的《天使在美国》世界首演创作第二部的初稿。他把自己关在加利福尼亚州俄罗斯河谷（Russian River Valley）的一间小屋里，10 天内写了 700 页出来。这些稿子疏于打磨，在逻辑上显得怪诞诡奇。在其中一个版本的结尾中，所有人物都围着帝国大厦站成了一圈，然后被一颗原子弹炸毁了。所以，《天使在美国》在尤里卡剧院的世界首演变成了第一部分的舞台版加第二部分的剧本朗诵会。尽管如此，该剧仍是一鸣惊人。从剧院出来后，有人说，第一部可谓精彩绝伦，第二部则粗制滥造；但也有人说，第二部独有一番风味，因为它是如此浑然天成，没有任何打磨的痕迹。尤里卡剧院为《天使在美国》投入了 25 万美元——对于一家本来就资金运转紧张的剧院来说，这无疑是一笔巨款。他们手握一部旷世佳作，却无法物尽其用。在《天使在美国》开演后不久，尤里卡剧院入不敷出，倒闭了。

于是，库什纳全身心投入跟英国国家剧院的合作。就像他对《泰晤士报》所说的那样，从布景设计到舞台调度，他每一个细节都不放过，而整个人的状态也有些混乱。之后，他回到纽约，想给自己放个假。在飞机上，他写下了 50 页的笔记，第二天就把这些东西给导演唐纳兰

传真了过去。[11] 几个星期后，他回到伦敦，开始监督预演，并观看了首演。功夫不负有心人，这次，他终于满意了。不光是他，伦敦的评论员们对这部剧也是赞不绝口。迈克尔·比林顿（Michael Billington）在《卫报》（The Guardian）上写道："《天使在美国》尽管有些潦草、冗长，却是一部史诗般的戏剧作品。它已经不只是振兴了美国戏剧，而是带着美国戏剧在全世界高调复出。"几个月后，弗兰克·里奇来看了这部作品，同样对其作出了高度评价。他的这篇评论文章，在纽约引发了一场对于该剧版权的激烈争夺。这场争霸赛的选手们分别是：朱贾姆辛演艺集团、纽约公共剧院［在乔·帕普于 1991 年去世后，该剧院现由新任艺术总监乔安·阿卡莱提斯（JoAnne Akalaitis）领导］和舒伯特集团。各方火力全开，正如罗科·兰德斯曼所言："这将是一场龙争虎斗。"

在洛杉矶，戈登·戴维森为马克·谭普剧场拿下了《天使在美国》的上下两部曲，并由奥斯卡·尤斯提斯和托尼·塔科内（Tony Taccone）共同执导。在洛杉矶版的首演夜，所有争夺该剧版权的纽约选手们齐聚一堂。但看到最后，他们都感觉自己受到了欺骗。"这版制作真的谈不上有多惊艳，"菲特尔说道，"我不知道该拿它的第二部怎么办——这两部之间的关联性很弱。但离开剧院的时候，我就想，我们还是要试着做一下。"弗兰克·里奇在他的评论文章中总结了百老汇观众的反应：《天使在美国》尤其是它的第一部，是"不可思议的"，但舞台设计非常"呆板"，而第二部目前还"没有成熟"。里奇称赞了剧中的几位演员，如扮演科恩的罗恩·莱布曼（Ron Leibman）和扮演普莱尔的斯蒂芬·斯皮内拉（Stephen Spinella），还说扮演路易斯的乔·曼特罗（Joe Mantello）"有非常大的潜力"。但他同时也否定了剧中其他一些演员的表现。[12] 里奇的这篇评论文章主要聚焦于库什纳的剧作天赋，但尽管如此，字里行间还是透露出一点：对于进军纽约来说，这个版本的制作还是不尽人意。

纽约公共剧院对自己最有信心，但最先被淘汰掉了。因为**戴维森**

跟库什纳说，《天使在美国》一定要去百老汇——虽然在那上演的也不全是最优秀的作品，但无论如何它都是美国戏剧的中心。舒伯特集团让库什纳从他们西四十五街一带的地盘里随意选剧院——那可是整个时代广场最抢手的地段；若是他看中的剧院正在上演别的剧，那他们就会立刻把那部剧撤下，给库什纳腾地方。深谙人心的伯纳德·雅各布斯还打出了感情牌，跟他讲起了自己与迈克尔·贝内特之间亲如父子的关系。当时，贝内特死于艾滋病一事的确对雅各布斯打击很大。[13]

舒伯特集团能为库什纳提供 5 家条件优越的大剧院，而罗科·兰德斯曼手上却只有一家——沃尔特·科尔剧院。那里已经完成了整修工作，像块宝石般熠熠生辉，但它的位置要比西四十五街再往北几个街区，离那些星罗棋布的百老汇剧院还有些距离。兰德斯曼在见库什纳的时候，开门见山地说："我想知道，你真正需要的是什么。请告诉我们，怎么才能让你来我们的剧院演这部戏。"

"我想要一个绝对的承诺，"库什纳说，"当《重建》写出来后，你们一定会演它。"

"好，包在我们身上了。"兰德斯曼说，"我现在还不知道具体该怎么做，但我们一定会做的。"他之后又补充道："现在所有人都看中了《千禧年降临》，但你的剧作家生涯还长。或许有一天，你不小心写出了一部普通的作品，没有制作人再愿意为其前仆后继，倾尽全力。但我们，制作过奥古斯特·威尔逊写的每一部戏。——我们完全不在意它是否能够盈利。我们演它，就是因为曾经这样答应过奥古斯特。而现在，我们也将对你做出这样的承诺。如果将来，你有哪部戏不被百老汇看好，我们仍会义无反顾地支持你。"就这样，库什纳选择了朱贾姆辛。①

对于《天使在美国》，大家都有着一个共同的想法——它需要一个

① 后来，朱贾姆辛演艺集团在《卡罗琳与零钱》（*Caroline, or Change*）这部戏上，为库什纳兑现了承诺。该剧于 2003 年在公众剧院首演，后被朱贾姆辛演艺集团引入到百老汇的尤金·奥尼尔剧院，但反响平平。

新导演。与朱贾姆辛演艺集团合作的制作人马戈·莱恩（Margo Lion）跟他们推荐了乔治·C.沃尔夫。沃尔夫曾自编自导过广受好评的音乐剧《杰利的最后一场爵士音乐会》(Jelly's Last Jam)，朱贾姆辛演艺集团曾在百老汇制作过这部剧。"我们对乔治非常有信心，"菲特尔说，"虽然他有时候不太好相处，但请他来绝对是一个可行的办法。而且，在马戈介绍托尼和乔治互相认识后，这两个人你一言我一语，聊得眉飞色舞——虽说他们都是那种反复无常、孤傲不群的性格。"

库什纳同意让沃尔夫执导《天使在美国》了。但这也就意味着，他抛弃了自己的朋友尤斯提斯。若是没有他当初的委托，可能也就不会有现在的《天使在美国》了。这无疑是一个痛苦的决定。剧组里有人说，库什纳在作品里高谈阔论，张口闭口都是人性道德和社会正义，结果在现实生活中却为了百老汇的名利出卖自己的朋友。甚至还有人指责他这种行为是在向强大的弗兰克·里奇低头。面对这些非议，库什纳总是回答说，他知道洛杉矶版的制作还不够好。"我得确保这部戏的质量。在弗兰克的那篇文章发出来之前，我就已经做出了这些决定。"[14]

但对于一个问题，库什纳一直不肯让步，甚至还因此与沃尔夫起了冲突：选角。他想把洛杉矶版的原班人马带过来。菲特尔说："他对那些人是够义气，却丝毫不顾及我们剧组里其他人的感受。"沃尔夫知道，他肯定可以在纽约找到更出色的演员。最后，他们各退一步，达成妥协——保留洛杉矶版的部分演员（主要是里奇在文章中夸赞过的那些），而给剩下的角色换一批新演员。

朱贾姆辛演艺集团计划先开演《千禧年降临》，同时准备《重建》的排练工作并于6个月后为其拉开帷幕，之后轮演这两部作品。但当会计人员做出总预算时，他们全都惊呆了。"这么做下来，总共要花费掉800万美元，"一名工作人员惊呼道，"这可该怎么办呀？"没办法，朱贾姆辛已经答应了库什纳，将同时为他制作这上下两部曲。

1993年5月4日，百老汇版《千禧年降临》正式开演，同时它也

打消了朱贾姆辛演艺集团内部的一切疑虑。这部剧迅速霸占了报纸的戏剧版面。从网络电视到《纽约书评》(New York Review of Books),所有人都在讨论它。弗兰克·里奇带头宣称《千禧年降临》是"多年来最令人激动的美国话剧"[15]。其他大多数评论员紧随其后,交口称誉。但一向言辞犀利、眼光独到的约翰·西蒙表示,在他看到完整的两部作品之前,暂不予置评。"好消息是——在3个半小时的时间里,这部剧都不会让你感到枯燥;但坏消息是——它还没有写完。我很难想象库什纳或其他任何人有能力将如此野心勃勃、包罗万象(甚至还触及同性恋话题)的题材联系到一起,组成一个逻辑缜密而又不会让人觉得难懂或涣散的整体。"[16]《千禧年降临》一举揽下当年的普利策奖和4项托尼奖,其中还包括"最佳话剧"奖;获奖后,更是一票难求。

现在,是时候准备《重建》了。排练开始的时候正是仲夏,这就意味着,剧组必须得把《千禧年降临》从每周8场减到每周4场,要不演员们会崩溃的。于是,原本220万美元的预算逐步攀升至300万美元。至此,《天使在美国》也成为百老汇历史上成本最高昂的话剧。1993年11月23日,《重建》在经历了一系列"昂贵的延误"后,终于在人们的质疑声中拉开了帷幕,开始在沃尔特·科尔剧院与《千禧年降临》轮流上演。里奇继续夸张地宣传着这部剧,称《重建》为"真正的千禧年艺术佳作"。然而,《天使在美国》的市场已经进入了疲倦期。约翰·西蒙承认,第二部中的确有一些亮点,但总的来说,"不管怎么讲,没人知晓《天使在美国》究竟该何去何从——我们本以为它的第二部将会给出一个答案;可是,它并没有。"[17]更有甚者,《新共和周刊》(New Republic)的公开同性恋编辑安德鲁·沙利文(Andrew Sullivan)讽刺道:"单论剧本……甚至比不上尼尔·西蒙的'西村剧'。"

《重建》并没有像《千禧年降临》那样大获成功。《天使在美国》继续在百老汇按部就班地演了一年,但其热度正在逐渐消失。"单论第一部的话,我们本来能有巨额的利润,"兰德斯曼说,"但加上第二部后,

我们几乎没能收回成本。"不过，对朱贾姆辛演艺集团来说，能否收回成本并不重要。他们通过《天使在美国》达成了自己的目的：论"领土面积"永远排在百老汇老三的朱贾姆辛演艺集团，至此已经成了百老汇主要的剧目生产力。菲特尔还记得，一次在《天使在美国》的排练现场，沃尔夫又跟他抱怨起了沃尔特·科尔剧院：舞台的纵深不够，这让沃尔夫无法去尝试一些大胆而富有戏剧性的出场设计。他因此非常暴躁，厉声责问道："我们究竟为什么要在沃尔特·科尔剧院里演这个戏？"菲特尔回答说："乔治，我们之所以要在沃尔特·科尔剧院演这个戏，是因为朱贾姆辛的声誉就是在这里慢慢积累起来的。"

第八章

谁害怕爱德华·阿尔比?

BROADWAY

本章名仿自爱德华·阿尔比的话剧名《谁害怕弗吉尼亚·伍尔夫?》。——译者注

在美国的戏剧圈里，很少有人能在被观众抛弃后东山再起。剧作家们的作品先是受到追捧，但随着观众的口味日新月异、变化迅速，加上作品的质量也会上下摇摆，跌宕起伏。于是，评论员们开始逐渐失望，甚至改口咨舌，反面无情。尤金·奥尼尔的确曾凭借《长夜漫漫路迢迢》重新在百老汇风靡一时，但已是在他去世后的第3年。阿瑟·米勒在1968年的《代价》（The Price）之后，再没有一部新剧重现昨日辉煌。当然，《萨勒姆的女巫》和《推销员之死》后来都有过成功的复排版，但《创世纪和一些新的细节》（The Creation of the World and Other Business）、《美国时钟》（The American Clock）和《碎水晶》（Broken Glass）早已入不了那些评论员的法眼了。这也是为什么米勒在20世纪90年代基本都待在伦敦——在那里，他的戏剧作品更受欢迎。在20世纪90年代末，由布莱恩·登尼希（Brian Dennehy）主演的复排版《推销员之死》大获成功，米勒又一次回到了观众的视野之中，但这也只能归功于曾经的老剧本。

相比之下，田纳西·威廉斯那伴随着酒精和毒品的缓慢衰落便更加令人唏嘘。威廉斯时常坐在剧院里发呆。他的传记作者约翰·拉尔（John Lahr）还记得1970年在一次复排版《皇家大道》（Camino Real）

的演出中见到他的情形。"毫不夸张地说,田纳西真的是被抬到座位上的。他整个人醉醺醺的,一点儿力气都没有。在演出结束后,他来到后台看望剧组。当时我们都震惊了,很难想象一个具有此般剧作天赋的人,在现实生活中竟会是这般模样。"[1]

在20世纪70年代,威廉斯新写的作品屡试不第,接连失败。他最后一部登上百老汇的话剧——1980年的《夏日旅馆的衣服》(*Clothes for a Summer Hotel*),在15场演出后就草草收官。按评论员沃尔特·科尔的话说,这部作品差得"让人心痛"。1983年2月25日,威廉斯被发现死于纽约爱丽舍酒店的套房里。尸检显示,他是被一个药瓶盖噎死的。

而爱德华·阿尔比的堕落是简单粗暴的。1975年,他的《海景》(*Seascape*)获得了普利策奖,却只演了65场。此后,他又写过两部名气不大的作品。但真正使他成为百老汇异类的还是《三只手臂的男人》(*The Man Who Had Three Arms*)。这部剧一经推出,便成了所有评论员们一致抨击的对象。"剧中大概有8分钟左右的时间都在不停重复一个对于女性极具侮辱意义的词汇,简直要把观众给吓跑了。"阿尔比曾经的情人和朋友——剧作家特伦斯·麦克纳利说道,"我们能想到的唯一一个女评论员就是[《纽约客》(*New Yorker*)]伊迪丝·奥利弗(Edith Oliver)了,但奥利弗从来就没怎么批评过他的作品,所以他为什么要对她恶言相向?说实话,我觉得他用这个词应该是为了反击所有的评论员。"于是,评论员们以牙还牙。弗兰克·里奇称该剧为"两幕的出气筒"。在开演的一个星期后,《三只手臂的男人》就停演了。

阿尔比没有理会这些评论,继续写着新剧本。可是,百老汇已经没人再愿意接他的戏了。阿尔比一直在休斯敦大学和约翰斯·霍普金斯大学任着教职,而且生活方式十分节俭(他唯一奢侈的方面就是收藏艺术品)。但在与美国国家税务局(IRS)的斗争中,他的资金还是慢慢变得紧张了起来,甚至一度需要卖掉他在20世纪60年代买的亨

利·摩尔（Henry Moore）雕塑。此外，阿尔比在很长一段时间里，都有着酗酒的问题。在 20 世纪 70 年代，他经常在酒后大发雷霆，不论是对朋友还是对敌人。一次，他醉醺醺地去看戏，先是在台下对着演员大喊大叫，然后又跑出了剧院。他的情人乔纳森·托马斯（Jonathan Thomas）一直在努力帮助他克服这个问题。终于，他在确诊了糖尿病后，把酒给戒掉了。但每隔一段时间，酒精的魔爪又会慢慢伸向他的生活。"有时我从书架上取下一本书，然后会发现一瓶上了年头的苏格兰威士忌——那是我之前背着乔纳森偷偷藏起来的。既然这样，我还能干什么呢？当然是从上午 11 点就开始品酒了。"[2]

就算阿尔比对纽约的评论员和制作人抛弃自己的行为感到愤恨不满，他也从未对别人表露过这种情绪，至少从未公开表露过。1993 年，他曾对《纽约每日新闻》说："我和纽约，嗯，好像一直都相处得不那么融洽，虽然本来不应该是这样的。"后来他又补充道，"对于我的下一部剧本……我大概会用一个假名把它交给制作人，看着它开演并接着为人所评论。这对我来说可能会很难，但我觉得，我是可以学会接受这一切的。慢慢来吧。"[3]

大概也是在 20 世纪 70 年代末，阿尔比与他的母亲弗朗西丝①的关系开始缓和了。"她就像《纽约客》上那些有名的卡通画里的贵妇一样，"麦克纳利回忆道，"走在公园大道上，戴着皮手套和网纱帽——高高在上、凛若冰霜，非常不友好。"阿尔比生于 1928 年 3 月 12 日。18 天后，弗朗姬和她的丈夫里德·阿尔比（Reed Albee）来领养了他。里德·阿尔比的父亲是著名的歌舞剧制作人、剧院老板——爱德华·富兰克林·阿尔比（Edward Franklin Albee）。阿尔比在拉奇蒙特和棕榈滩长大，就住在肯尼迪家族（the Kennedys）的隔壁。他从小到大一直都生活在优越的环境中，但并不快乐。父亲很少同他交流，而他和母亲

① 弗朗西丝·阿尔比（Frances Albee），但大家一般都叫她"弗朗姬"（Frankie）。

更是互相厌恶着对方。弗朗姬还曾对他说："只要你一到 18 岁，我就会立刻把你赶出这里，快到让你觉得头晕眼花。"[4] 在 20 岁那年，阿尔比因同性恋问题跟父母大吵了一架，之后永远地离开了这个家。在接下来的 20 年里，他再没和父亲说过一句话，跟母亲更是直接断绝了关系。阿尔比夫妇也毫不示弱，一举剥夺了他的继承权。但在阿尔比成名后，弗朗姬对他稍多了一些好感，还称他为"我的儿子——写过《谁害怕弗吉尼亚·伍尔夫？》的爱德华"。[5] 不过，他们仍然保持着距离，弗朗姬也一直拒绝接受儿子的同性恋性取向。在 20 世纪 80 年代，弗朗姬的健康状况逐步恶化。当时阿尔比曾去往她位于韦斯切斯特乡村俱乐部（Westchester Country Club）的公寓里探望过她。1989 年 3 月，92 岁的弗朗姬陷入昏迷，没过多久就在医院去世了。"除了司机和女仆，那间屋子里没有任何人。"阿尔比跟他的传记作者梅尔·古索讲道，"这是她最后的讽刺。"[6]

在弗朗姬去世一年后，阿尔比开始着手创作一部关于一位老太太的剧本。他笔下的这位老太太，富有而又专横，身上处处都带着她那个年代的偏见，但经受住了岁月的考验。跟之前一样，阿尔比没有事先构思过剧本。一天，他正沿着蒙托克的海滩散步，突然听到脑子里的一个女人在同他讲话，然后便找了张纸把她说的话记了下来。直觉告诉他，这个女人正是他刚去世的母亲。但他不想再提起自己与母亲的往事了。阿尔比后来说："当我开始写剧本时，我依然没有原谅我的养母。但是，我在剧本里加入了一点东西——怜悯。"[7] 在这部剧里，除了这位叫作"A"的老妇人外，他还另设置了两名角色：一位叫作"B"的女人，52 岁，是老妇人的护士；还有一位叫作"C"的女人，26 岁，是被派来为老妇人整理账目的律师。他把这出戏命名为《三个高个子女人》（*Three Tall Women*）。

阿尔比很快便把第一幕写出来了。在纽约，没有人对他的作品感兴趣，所以他便把这个剧本交给了曾演过他一些作品的维也纳英语剧

院（Vienna's English Theatre）。阿尔比请他的朋友迈拉·卡特（Myra Carter）来扮演 A。卡特是一位受人尊敬的地方剧团①女演员，曾演过复排版的《终结》（All Over）和《微妙的平衡》，但在纽约一直没什么名气。演员詹姆斯·可可（James Coco）曾对特伦斯·麦克纳利说："在地方剧团里，有一位伟大的女演员叫迈拉·卡特。我一直搞不懂，为什么在纽约没人听说过她。"**8**

卡特是个十足的怪人。她年轻时与一位华尔街银行家结了婚，但后来因为他想生孩子，所以又离婚了。她曾说："这就是资本家爱干的事情——繁殖，繁殖，再繁殖！"多年来，卡特一直住在格林威治村克里斯托弗街一家比萨店上面的小公寓里。她生活在艺术所带来的优雅的贫困之中，身边还有一些，按她的话说——"安迪给我的东西"。这个"安迪"就是指她的老朋友——安迪·沃霍尔②。在 20 世纪 60 年代，他们经常一起骑着她那辆哈雷·戴维森摩托（Harley-Davidson）在城市里兜风。

卡特对阿尔比的新剧并没抱太大的希望，一再重复道："他已经过气了。"嘴上是这么说，但她心里还是很喜欢这部剧的，即使第二幕还根本都没有写出来。1991 年，他们还是一起去了维也纳，开始准备《三个高个子女人》。当演员们排练第一幕的时候，阿尔比便在酒店里写第二幕。他想出了一个至今仍能够让全场观众目瞪口呆的转折——老妇人在第一幕结束时中风了。在第二幕开始时，她躺在床上，处于昏迷状态，而 B 女士和 C 女士正在谈论她。突然间，老妇人从舞台侧面走进来，加入她们俩的谈话当中——床上的女人是个假人！此时，舞台

① 美国的地方剧团（regional theater/resident theater）一般指纽约市以外的专业或半专业剧团，其性质同样有着非营利性和商业性之分。——译者注
② 安迪·沃霍尔（Andy Warhol，1928—1987），波普艺术的倡导者和领袖，其代表画作包括《玛丽莲·梦露双联画》（Marilyn Diptych）、《金宝汤罐头》（Campbell's Soup Cans）、《可乐樽》（Coca-Cola）等。同时，沃霍尔也是电影制片人、导演、作家、摇滚乐作曲家、出版商，在诸多领域均有建树。——译者注

上的 A、B 和 C 是处于生命中三个不同阶段的同一女人。

在维也纳英语剧院，《三个高个子女人》演了近 3 个小时。尽管演出时长如此之久，但阿尔比从纽约来的那些朋友们看完以后无一不感到印象深刻、回味无穷。不过，除那一小群人之外，也再没有其他人关心这部剧了。毕竟，阿尔比"已经过气"。1992 年夏天，伍德斯托克①的一家小剧院同意制作该剧。阿尔比和导演劳伦斯·萨查罗（Lawrence Sacharow）继续保留了卡特饰演 A 女士，又为 C 女士的演员重新面试了几位年轻女性，其中就包括亭亭玉立、美貌出众、金发碧眼的乔丹·贝克（Jordan Baker）。当时，她正在哀悼刚因艾滋病去世的哥哥，突然就接到经纪人的电话。在电话里，经纪人给她简单介绍了一下这个新剧的角色。"是这样的，这是爱德华·阿尔比的作品，现在已经没有人对他感兴趣了，"经纪人说道，"但他们那边的条件不错，你可以借这个机会去伍德斯托克玩一圈，他们会把你安置在一间可爱的小屋里，而且你还能有一些时间休息。"

在试镜时，贝克注意到了她的竞争对手——一个穿着 4 英寸（10.16 厘米）高跟鞋，婀娜多姿、身材曼妙的女孩；而自己穿着平底鞋就来了。于是，她逐渐变得有些忐忑不安，开始思考自己的身高对于一部叫作《三个高个子女人》的戏来说究竟够不够。她旁边坐着一位稍年长，但同样凤仪玉立的女演员。贝克并不认识她，不过，当那个踩着高跟鞋的女孩咔嗒咔嗒地走进排练厅的时候，这位年长的女演员侧过身来，跟贝克说："亲爱的，我想这个角色应该非你莫属了。"

这位女演员便是戏剧界的大人物——玛丽安·塞尔德斯（Marian Seldes）。她被选为 B 女士，并陪试演 C 女士的演员一起试读了剧本。塞尔德斯的一举一动、一颦一笑，无不流露着浓浓的戏剧化个性；她甚至管每一个人都叫"亲爱的"。她和阿尔比也是老朋友了，曾一同合作

① 伍德斯托克（Woodstock）是美国纽约州东南部的一个小镇。——译者注

过《小爱丽丝》和《终结》。此外，她还出演过《恋马狂》和《死亡陷阱》（*Deathtrap*）。塞尔德斯的敬业在业界人尽皆知：无论排期多长，她都不会缺席任何一场演出。她嫁给了著名的导演、剧作家加森·卡宁（Garson Kanin）。他们是戏剧界的贵族，但看起来不怎么般配：塞尔德斯又高又瘦，是一位窈窕淑女；而卡宁则又矮又秃，还喜欢留长胡子。

塞尔德斯果然没有看错贝克。那天，贝克在一个黑暗的小房间里跟阿尔比本人单独进行了试镜，读了一段"像宝石一般美丽的戏"，然后得到了 C 女士的角色。

在伍德斯托克排练的第一天，女演员们围坐在一张桌子旁，进行了剧本围读。这部剧长达 3 个多小时，却写得十分优雅流畅。老妇人 A 最后一段关于死亡的独白，深深触动了贝克。毫不夸张地说，死亡就在她的身边：她的哥哥不久前死于艾滋病，而她刚刚又得知，自己的经纪人也被检测出了艾滋病阳性。阿尔比在写这部剧的时候，也被死亡包围：不仅是他的母亲刚刚去世，与他长期合作的制作人理查德·巴尔（Richard Barr）也被艾滋病剥夺了生命；此外，他的密友——诗人霍华德·莫斯（Howard Moss），也因心脏病发作而猝然长逝。"是的，是这样的。既然你们问了。那我说，现在就是最幸福的时刻——当一切都结束的时候，当我们停下来的时候，当我们可以停下来的时候。"卡特读完全剧的最后几句台词，合上剧本，转身对阿尔比说："这绝对是你的下一个普利策①。"

排练一直进行得很顺利，但有个小插曲。一天，导演萨查罗突发奇想，决定让贝克和塞尔德斯在第一幕中像浸没在水底一样来回走动。"玛丽安走得很投入，但迈拉坐在椅子上像看傻子一样看着我们。她的表情仿佛在说：'这都是些什么鬼东西？'"贝克回忆道。阿尔比来看了

① 在此之前，阿尔比于 1967 年、1975 年分别凭借《微妙的平衡》和《海景》获得过普利策戏剧奖。——译者注

排练，结束后，把萨查罗拉到一边，说了几句话。之后，这位导演转过头来，对演员们说："女士们，今天下午的排练暂停一次。"第二天，大家来到排练厅后，萨查罗跟大家讲："这样，咱们从头再来一遍，我需要你们忘掉我之前讲的所有东西。咱们来用最直接的方法演这个戏。"

这就是阿尔比做戏的方式——简洁而有力；而不是让演员们在舞台上大吵大闹，哗众取宠，或是去刻意营造某种戏剧性的氛围。特伦斯·麦克纳利说："阿尔比是我见过最不'戏剧'的戏剧人。"他会毫不犹豫地给演员们提反馈意见，这些意见向来跟演技没关系，而都是关于台词的——他要求演员在台上讲的每句台词都要严格按照他写的来，多一字、少一字都不行。他来参加排练主要是为了听他的剧本——按麦克纳利的话说，要的就是"循环听广播剧"的感觉。一次，他把贝克拉到一边，说："乔丹，第4页，第3行，这里有一个逗号。"

塞尔德斯的演技也没得挑。她是一名非常专业的演员，能尽善尽美地完成所有导演提的要求。塞尔德斯还邀请贝克到她的住处吃饭，把她介绍给了卡宁认识。贝克在学校里学过他的作品，但从来都没想过他还健在。贝克惊呆了，一时不知所措，竟"开始掉眼泪"。塞尔德斯转向卡宁，说："亲爱的，看来她应该是知道你的！"

卡特的演技则有些变幻无常，时好时坏，叫人捉摸不透。她演的是全剧最重要的角色，同时也是最难演的角色。虽然她之前在维也纳已经演过一轮了，但仍有很多问题没能够完全克服。就比如，在第一幕刚开始没多久，她有一段哭戏。舞台指示[①]上写的是，"最开始因自怜而哭，之后变得为哭而哭，最后转为因暴怒和自我厌恶。就这样哭一阵子。"

"这是什么破玩意儿？"卡特抱怨道，"我要先开始哭，然后哭得越来越惨，并在最后号啕大哭。我这到底是在干什么？"

① 舞台指示（stage direction）即剧本中对于演员上下场、表演动作等的说明。——译者注

"她气坏了,"贝克说道,"但后来,我便能理解她的感受了。我觉得,这个角色需要让演员直面自己内心的恐惧。每天晚上,她都要重新调整心态,为第二天演这个角色做好准备。我说这些她可能会给我一巴掌,但我真的觉得,这个角色会给她带来恐惧感。"

阿尔比一点一点地把《三个高个子女人》缩减到了 2 个小时。当地的评论员去看过后,纷纷给出了非常正面的评价。之后,阿尔比的经纪人便开始尝试把这部剧推介给纽约的制作人,包括舒伯特集团和林肯中心剧院。但他们依旧不看好阿尔比。终于,一位纽约的制作人抛来了橄榄枝——道格·艾贝尔(Doug Aibel)。艾贝尔经营着一家位于联合广场的小型非营利性剧院——葡萄园剧院(Vineyard Theatre)。他很喜欢这个剧本,同意在 1994 年 1 月制作这部剧,并续用这 3 位女演员。刚得知这一消息时,贝克很是惊讶。她以为,当这部剧引入纽约后,他们就会把自己换掉,去找伊丽莎白·麦戈文(Elizabeth McGovern)这样的知名女演员。毕竟,麦戈文在普利策奖获奖剧目《绘画教堂》(*Painting Churches*)中,演过塞尔德斯的女儿。"麦戈文会是这个角色的绝佳人选。而且,她还很高。"贝克说道,"我跟玛丽安讲了我的顾虑,然后她说:'亲爱的,她是看不上这种小角色的。'"

伍德斯托克版的《三个高个子女人》并没有引起太多人的关注,但当葡萄园剧院版的演出评论发出来后,所有人都注意到了这部话剧。一些评论员在个别地方有所保留,但都无一例外地承认:一位伟大的剧作家回来了。就连曾称阿尔比为"臭名昭著的《三只手臂的男人》的肇事者"的约翰·西蒙,都一改往日对于阿尔比的看法,写道:"如果有人跟我说《三个高个子女人》有多好看……我是不会相信;而在台下,我也几乎是不敢相信自己的眼睛和耳朵。"他写道,卡特"在我看来,演技满分",塞尔德斯"达到了她演艺生涯的新巅峰",而贝克则"或多或少地在舞台上找到了真实的自己"。他总结道:"这 3 位女人既是独立的个体,又相得益彰、缺一不可。"

曾经绕着阿尔比走的制作人现在全都殷勤地围了上来，希望能把这部剧挪到自己的剧院里。伊丽莎白·I. 麦肯（Elizabeth I. McCann）是塞尔德斯的好朋友，因此成功走了个后门。麦肯曾去伍德斯托克看过这部剧，当时觉得它很一般。相比之下，她更喜欢葡萄园剧院的版本，尤其喜欢这副场场售罄、一票难求的架势。麦肯与阿尔比约在了阿尔比位于特里贝克区哈里森街道的住处见面。她之前从未见过这位伟大的剧作家真人，很是紧张。刚到的时候，她惊呆了：眼前全是阿尔比在他 20 世纪 60—70 年代的旅行中带回来的大量非洲艺术收藏品——鼓、长矛、木雕头像、巫医面具……"这些东西全都在那里，一动不动地盯着你。"麦肯回忆道。

他们先是随便寒暄了一会儿，之后阿尔比单刀直入，问："你想把我的剧搬到别的地方？"

"是的。"麦肯说。

"我希望它能在暂停演出后的 3 个星期内重新开演。"

"爱德华，3 个星期的时间可能不是很够。你看，给我 5 个星期怎么样？"

"4 个。"

"好的。"

"他提这个要求理所当然。毕竟，如果一部戏很火，你确实不能耽误太多时间。"麦肯后来说。

麦肯在筹资方面没有遇到任何困难。身价上亿的房地产开发商史蒂夫·罗斯（Steve Roth）在《华尔街日报》上读到了一篇热烈赞扬这部剧的评论文章。他的妻子达里尔·罗斯（Daryl Roth）刚走上制作人的道路不久，曾在外百老汇投中过一些反响不错的小作品，然后就在百老汇押上了一部非常失败的大作品——《尼克和诺拉》。读完那篇评论文章后，史蒂夫·罗斯跟她说："如果你非要在戏剧业里赔点钱出去，那还不如把钱都贡献给这样的剧呢！"于是，达里尔·罗斯成了麦肯的

合伙人，投资占比为三分之一。

现在的问题是：去百老汇，还是去外百老汇的商业剧院？阿尔比不想在百老汇演这部戏。至于原因，正如他在一次晚餐上跟贝克所讲的那样："他们是不会像对待田纳西那样对待我的。"

1994年4月12日，就在《三个高个子女人》在上西区的长廊剧院（Promenade Theatre）开演的前几天，阿尔比获得了该年的普利策戏剧奖。"我想，在接下来的一段时间里，我可以'翘翘小尾巴'，对自己好一点了。"他在接受《纽约时报》的采访时说道。当被问及他饱受非议的那段日子时，他回答道："一部作品受到追捧与否，跟它本身的质量好坏并无关联。当你明白了这一点后，就不会再被公众舆论或是评论员的批评而左右了。你需要做的，仅仅是告诉自己：你在做的东西是没有问题的，然后坚持下去。当然了，私下里你还是可以扎扎小人玩的。"[9] 一个月后，在那些被他"扎着玩"的"小人"的帮助下，阿尔比击败托尼·库什纳的《重建》，赢得了纽约戏剧评论员协会奖（New York Drama Critics Circle Award）的"最佳美国话剧"。

仅在4个星期内，《三个高个子女人》就收回了共计30万美元的投资。这部剧最终在长廊剧院驻演了一年半之久。年轻的乔丹·贝克得以与两位杰出的女演员朝夕共处。谢幕时，3个人一起上台鞠躬，但塞尔德斯和卡特会多等上几拍，让贝克先退场。之后，塞尔德斯再走上前鞠一躬，卡特紧随其后——大家都管贝克叫"小姑娘"，而"小姑娘"则需要时刻认清自己在团队中的位置。

一天晚上，当她们正在演第一幕时，舞台上的水管突然破裂。按贝克的话说，水"像尼亚加拉大瀑布一样"流了下来。观众们争先恐后地逃离了他们的座位，全场一片混乱。"啊，我的天呐！"贝克惊呼道。她转向塞尔德斯和卡特，发现她们两个依然沉浸在角色之中，于是便独自跑下了舞台。之后，塞尔德斯护送卡特从侧面退场，接着转身对

贝克说："给我记住：永远，永远都不要中断表演！我们一旦跳出了角色，再上台时就永远都得不到观众的信任了。"

卡特在剧中出色的表现引起了业界人士的注意。一天，麦肯接到了卡特经纪人打来的电话，问能否让她离开几个星期，去洛杉矶拍一集《欢乐一家亲》(*Frasier*)。麦肯爽快地答应了。结果，当晚在剧院里，她被卡特亲自找上来对峙。

"你意识到你做什么蠢事了吗？"卡特发问道。

"你是指什么？"麦肯有点懵。

"你居然放我去加利福尼亚拍戏！"卡特非常生气地说。

"啊，因为你的经纪人这么问我了。"麦肯解释道。

"所以你以为，我的经纪人就意识到他做什么蠢事了？我不想去。你有没有想过，如果让那个替补的婆娘来演3个星期我的角色，整个剧会变成什么样子？等我回来，可就有我受的了！"

卡特最后还是受邀去了洛杉矶，但刚一到就找不着人了。原来，美国全国广播公司（NBC）把她安排在了一家使用塑料门禁卡的高级酒店。但她讨厌塑料门禁卡，所以住进了一家用钥匙开门的老式酒店。虽然她非常古怪，但《欢乐一家亲》的剧组成员们还是很喜欢她。麦肯说："就像劳雷特·泰勒[①]突然来访了他们剧组一样。"他们还特意来看她演戏，并在演出前送上了花束。结果，卡特暴怒道："舞台经理一直都有着规定：永远不要在演出前告诉我谁会出现在台下！"

卡特的滑稽总能把阿尔比给逗乐——直到有一天，她得知，玛吉·史密斯（Maggie Smith）被选为了伦敦版《三个高个子女人》中A女士的扮演者。几天后，卡特在剧院里碰到了阿尔比，尖叫道："你干脆杀了我算了！我为你做了这么多……从维也纳，到葡萄园，再到长廊……一夜又一夜，一夜又一夜，不停地在台上哭、哭、哭！然后你

[①] 劳雷特·泰勒（Laurette Taylor, 1883—1946），美国默片、舞台演员，以在首版《玻璃动物园》中成功演绎阿曼达·温菲尔德（Amanda Wingfield）一角而名垂后世。——译者注

就这样往我的心上扎了一刀？你这个大混蛋！"阿尔比安静地听她吼完，只字未说，离开了剧院。

《三个高个子女人》获得了巨大的成功，同时也开启了阿尔比的复出之路——但他总是对"复出"一词嗤之以鼻。他在接受采访时说："我不明白为什么人们要用'复出'这个词，我可从来都没有去过哪儿呀！"当人们一遍又一遍地问起这个词的时候，他就一遍又一遍地重复这个回答。除此之外，他对另外一个问题也总有着固定的答案——"你的剧大概讲了什么？""大概讲了1个小时45分钟吧。"

在《三个高个子女人》于长廊剧院上演的同时，林肯中心决定在百老汇复排《微妙的平衡》。导演杰拉尔德·古铁雷斯（Gerald Gutierrez）和林肯中心的艺术总监安德烈·毕晓普（André Bishop）选中了罗斯玛丽·哈里斯（Rosemary Harris）、乔治·格里扎德（George Grizzard）和玛丽·贝丝·赫特（Mary Beth Hurt）来分别扮演艾格尼丝（Agnes）、托比亚斯（Tobias）和茱莉亚（Julia）。艾格尼丝和托比亚斯是一对上流社会夫妇，他们的女儿茱莉亚早已成年，但陷入了人生困境，所以回到康涅狄格州与他们住在了一起。对于艾格尼丝酗酒的妹妹克莱尔（Claire）这个角色，毕晓普想找因酗酒而导致事业下滑的演员伊莱恩·斯特里奇（Elaine Stritch）来演。斯特里奇现在已经把酒戒掉了，但始终都只能接到一些小活，比如去募捐义演中周而复始地演唱她的招牌歌曲——桑德海姆音乐剧《伙伴们》中的《午餐会的女士们》（*The Ladies Who Lunch*）。她还自嘲道："我就是义演之星。"

毕晓普跟斯特里奇约在了斯特里奇住的洛斯丽晶酒店（Regency Hotel）见面，那里正是公园大道和第六十一街的交汇点。"我们去吃点东西吧！"斯特里奇说，然后便大步流星地走上了麦迪逊大道，毕晓普赶快跟上她。他们最后一直走到了第七十六街，才在卡莱尔酒店（Carlyle Hotel）的餐吧旁停了下来。坐下后，斯特里奇点了杯咖啡。毕

晓普开门见山，邀请她来演克莱尔。"我不想演她，"斯特里奇说道，"真没意思。这不是很明显吗？谁不想看我演酒鬼克莱尔？我想演艾格尼丝，这才好玩。"然后毕晓普就告诉她，他们已经把艾格尼丝这个角色给罗斯玛丽·哈里斯了。"我不知道她说的话有多少是真的，又有多少是假的。但最后，我终归还是说服她来演克莱尔了。"毕晓普回忆道。

古铁雷斯和舞美设计师约翰·李·比蒂（John Lee Beatty）想要在复排版《微妙的平衡》里加入一点现代化元素——把布景从新英格兰的老式庄园改为由石头和玻璃制成的时尚公寓。毕晓普说："随着剧情演变得愈发阴森，雾气会从舞台四周慢慢升起。这时，坐在台下的观众便能够逐渐透过玻璃亲眼看到这种恐怖场景。"比蒂按照这个想法设计出了一个房屋模型。"设计图真的是一等一地漂亮，"毕晓普说道，"于是我们把它拿给爱德华看。他看了不到5秒钟，说：'很抱歉，不行。'"阿尔比深深了解他笔下的角色——他们住的是殖民地风格的房屋，而不是世纪中叶的时尚建筑。

当排练开始后，按毕晓普的话说，一切都变得"疯狂"了起来。斯特里奇是个棘手的人物；她整天为自己的糖尿病发愁，她会在排练厅里直接脱下裤子给自己注射胰岛素，还会演到一半突然停下来喊着要橙汁。她需要大量的关心，古铁雷斯就给了她大量的关心，因为古铁雷斯很理解她。"斯特里奇演的角色有着她曾经付出过极大努力才改掉的恶习，"毕晓普说道，"她戒掉了酒，却在台上演着一名酗酒者；她戒掉了烟，却又在台上演着一个老烟枪。对她来说，演克莱尔是需要勇气的。"

但哈里斯和格里扎德并不这么认为。他们受不了她丑态百出的样子，尤其看不惯古铁雷斯对她这些行为的一味纵容。

斯特里奇有着很多的要求，比如，她锁定了一楼的明星化妆间，非要这里不可。于是，髋部骨折的伊丽莎白·威尔逊（Elizabeth Wilson）每天晚上都要一瘸一拐地爬两层楼化妆。当这部剧开放预演后，人们

还经常能在开演前的几分钟,看到只穿着胸衣和内裤的斯特里奇跑进剧院大厅,去检查售票人员有没有把剧组专为她准备的保留座位偷偷卖掉。

在一天晚上,格里扎德爆发了,没有人知道发生了什么。那天的演出非常成功,谢幕时,观众们掌声雷动,经久不息。当大幕落下后,格里扎德突然给了斯特里奇一拳。斯特里奇誓要还击。只见那天晚些时候,她挥舞着卷发棒,追在格里扎德后面跑。

"在这座剧院里,唯一安全的时候就是——当大幕拉开以后,"毕晓普说,"那时,一切都显得相安无事。他们的演技个个都无可挑剔,这倒是没得说。"

复排版《微妙的平衡》引起了巨大的轰动。曾忽视这部作品的评论员们,无一例外地站出来称它为一部杰作。格里扎德、哈里斯和斯特里奇获得了表演类的托尼奖提名(最终格里扎德获奖),这部剧还荣获了托尼奖的"最佳复排话剧"。林肯中心本想让《微妙的平衡》再加演一段日子,无奈后台之战早已愈演愈烈。毕晓普说:"说实话,舞台经理已经被折腾得精神崩溃了。我估计,我也快要撑不住了。"于是,停演的消息被贴了出来。阿尔比津津乐道于这些后台故事,从不插手其中,似乎也并不在意这部戏能演多久。他的百老汇复出之战大获全胜,评论员们的确没有像对待田纳西那样对待他。

阿尔比后来又陆续写过几个成功的剧本,包括《山羊,或谁是西尔维娅?》(*The Goat, or Who Is Sylvia?*)。该剧于 2002 年在百老汇开演,同时也向世界证明——74 岁的爱德华·阿尔比,依然拥有着震惊观众的魔法。剧中,一位事业有成的建筑师在临近 50 岁之时,爱上了一只山羊。当这一切被他的妻子发现后,他们原本平静幸福、令人艳羡的上流生活随之陷入危机。

阿尔比把《山羊,或谁是西尔维娅?》的剧本给了伊丽莎白·麦肯。

在她看来，这部作品优雅诙谐，而又百感交集，是一部以家庭为背景的黑色喜剧。"它讲的不是人兽交媾的乱伦故事，"她说，"这部剧真正讨论的是爱的界限。"阿尔比想把这部剧放在外百老汇演出，但麦肯不赞成他的想法："选外百老汇的剧院，就好像是把它当成一个实验性的戏剧而打入冷宫，偷偷摸摸地上演。但事实上，这部剧不是一个污秽下流、无足轻重的戏剧作品，它理应登上百老汇的舞台。"

《山羊，或谁是西尔维娅？》在黄金剧院（Golden Theatre）的第一次预演可以说是热闹非凡。一些观众在中场时就离开了，而留下的那些则笑得前仰后合。当饰演妻子的梅赛德斯·鲁尔把死山羊抬上舞台时，台下的人们忍俊不禁，大笑了起来。阵阵的笑声让阿尔比有些不安，却又享受其中。正如该剧的广宣专员萨姆·鲁迪（Sam Rudy）所言："观众们能在他的剧里开怀大笑，就意味着他们已经很信任阿尔比了。"在阿尔比看来，全剧最大的问题是那只山羊演员——剧组找来的并不是他想象中的那种阿比西尼亚山羊。于是，鲁尔不得不在预演期间拖着不同品种的山羊试效果。一天晚上，她终于受不了了，说："要么山羊走，要么我走。"

在一些人看来，《山羊，或谁是西尔维娅？》是阿尔比最辉煌的作品。但他的一些老朋友认为，这部剧作比《三只手臂的男人》还要糟糕。这部 90 分钟的戏，能让观众们在演出后去附近的餐厅里讨论上好几个小时。一天晚上，两位女士在离开剧院后，在马路旁看到一名骑着马的警察。其中一位女士转过身，跟另一位说："你觉得那匹马帅吗？"[10]

评论员对这部剧的看法褒贬不一，但没有人会再用以前那样尖酸刻薄的话批评阿尔比了。当然，这时的他也再承受不住那样冷酷地批评了。阿尔比积极地参加了这部剧的宣传活动，隔段时间就会在谢幕时出现在舞台上，并在之后接受评论员们友好的采访。只要《纽约时报》刊登出一则带有他语录的广告，《山羊，或谁是西尔维娅？》的票就又会被抢购一空。在这一年的托尼奖开启评审工作后，萨姆·鲁迪经常

会遇到一些前来投票的人。他们会小声说:"其实,我真的很喜欢《山羊,或谁是西尔维娅?》。"鲁迪总会反问他们:"为什么要说得这么小声呀?"最后,他们还是把票都投给了这部剧。《山羊,或谁是西尔维娅?》赢得了 2002 年的托尼奖"最佳话剧"。阿尔比上台后,称赞他的制作人道:"感谢他们义无反顾地相信——百老汇已经能够接受一部讨论爱情的话剧了。这真的很勇敢。"

阿尔比的复出之战从未失败过。他晚期的外百老汇话剧作品《婴儿游戏》(The Play About the Baby)和《居住者》[Occupant,讲述了他的好友路易斯·内维尔森(Louise Nevelson)的故事]均收获了评论员的盛赞。2005 年,由凯瑟琳·特纳(Kathleen Turner)和比尔·欧文(Bill Irwin)领衔主演的复排版《谁害怕弗吉尼亚·伍尔夫?》在百老汇开演,又一次在戏剧界引起了轰动。在同年的托尼奖颁奖仪式上,阿尔比被授予了"戏剧终生成就奖"。2008 年 3 月 12 日,在阿尔比 80 大寿之际,纽约市长迈克尔·布隆伯格(Michael Bloomberg)在一场洛克菲勒中心彩虹厅的豪华晚宴上宣布:以后每年的今天都将是纽约市的"爱德华·阿尔比日"(Edward Albee Day)。

几天后,我来到阿尔比位于特里贝克的住处采访他。一进屋,我就发现,"爱德华·阿尔比日"的纪念板就靠着墙立在厨房地板上。他家的墙壁上,没有挂着他那 31 部话剧作品的海报;同样,我也没找到他曾获的那些托尼奖和普利策奖的奖杯。屋里最抢眼的,当属那一大堆他慢慢收集起来的非洲艺术品。

"小时候的我,每次去戏剧界人士的公寓里,看到挂在墙上的那一大堆作品海报,都会觉得很尴尬。"阿尔比说,"从那时起,我就决定:若是有朝一日我也有了什么作品或得了什么大奖,我坚决不会把它们给摆出来。"

说到这里,他笑了笑。

"哦,对了。或许我可以把《三只手臂的男人》给贴到墙上去。"[11]

第九章

• • •

乱花渐欲迷人眼

B R O A D W A Y

1996 年春。约翰·坎德尔和弗雷德·埃布在排练厅坐了一天，为他们的全新百老汇音乐剧——《钢栈桥》(*Steel Pier*) 面试了一批又一批演员。傍晚时分，他们离开排练厅，出席了纽约城市中心剧院①安可系列②的《芝加哥》首场预演。他们并没有对这个制作抱太大的希望，甚至连这部剧的一次彩排都没去过。城市中心剧院的安可系列主要制作一些老剧目的音乐会版本，尤其是那些曾被忽视的老作品。该系列音乐会的配置很简单：舞台上会有一个完整编制的管弦乐队，演员们排练一个星期左右，紧接着在一个周末内连演 4 场——穿着燕尾服、晚礼服，拿着剧本。"他们愿意做这部剧，我们很欣慰，"坎德尔说道，"但我们对一场音乐会并没有那么兴奋。"于 1975 年在百老汇开演的《芝加哥》，早已成为他们的过去；而《钢栈桥》——这部讲述大萧条时期大西洋城舞蹈马拉松的音乐剧，才是他们的头等大事。

① 纽约城市中心剧院（New York City Center）坐落于曼哈顿中城第六和第七大道之间的西五十五街，是一家专门上演复排作品的剧院。——译者注
② 安可系列（Encores!）是由纽约城市中心剧院推出的系列音乐会演出，曾获"**托尼卓越戏剧奖**"（Tony Honors for Excellence in Theatre）。安可系列主要致力于复排一些曝光率低的美国音乐剧，自 1994 年以来，复排过格什温兄弟、科尔·波特、欧文·柏林、斯蒂芬·桑德海姆等多位知名作曲家的小众作品，共发布了 19 张录音室专辑。——译者注

在演出开始前,他们跟约翰·米尼奥(John Mineo)约了杯咖啡。米尼奥是坎德尔和埃布的老朋友了,曾参加过他们的音乐剧——《左巴传奇》的复排版演出。他作为鲍勃·福斯最喜欢的舞者之一,也在《芝加哥》的歌舞团里。在演出开始前的30分钟,米尼奥接到了候场提示电话。这时埃布才问了他一句:"今晚的演出排得怎么样?"米尼奥意味深长地笑了笑,说:"嘿,我想你们会喜欢的。"

在坎德尔和埃布合作过的所有作品中,《芝加哥》是埃布的最爱。"因为里面没有任何让人肉麻的情歌。"他如是说道。在20世纪60年代,鲍勃·福斯和他的妻子格温·维尔登(Gwen Verdon)曾向莫琳·沃特金斯(Maurine Watkins)申请过《芝加哥》的版权,但被拒绝了。沃特金斯的舞台剧《芝加哥》,于1926年开演。她的剧本围绕两个被指控谋杀情夫的女人展开。在几场轰动性的审判后,这两名女人均被无罪释放。沃特金斯当时在《芝加哥论坛报》(*Chicago Tribune*)上跟踪报道了这两起案件。多年后,沃特金斯变成了一名非常虔诚的教徒,不愿再承认自己年轻时写下那部充满轻浪浮薄、玩世不恭肉体的话剧。但当沃特金斯于1969年去世后,她的后人意识到,一部由鲍勃·福斯执导、格温·维尔登主演的音乐剧肯定能赚到很多钱,于是便又找上他们,达成了这笔交易。

当福斯仔细研究话剧版的剧本后,有些失望——他想不出该如何在里面加入音乐元素;但维尔登仍坚持他们最早的想法。她的演艺事业已经进入瓶颈期,急需一个复出的机会。当时,福斯正对自己的出轨感到深深自责(他们前不久刚分居了),他还十分担心维尔登的经济状况,于是便遵从了她的想法。他找上了埃布求助。埃布很喜欢这部剧对于美国司法系统的批判眼光——美女命犯摇身一变,成了大明星。他思如泉涌,产生了一个绝妙的想法:把审判以一场舞台表演的形式展现出来,比如,可以把整个故事都放到一个歌舞厅的大背景中。福斯

小时候正好也在歌舞厅里工作过，欣然同意了这个想法。

基本构思一定，埃布和坎德尔便开始着手作曲。每天上午 10 点，他们会在埃布位于中央公园西路的圣雷莫公寓①里见面，先聊个半小时，然后埃布会提出一个关于作曲的想法，二人就此讨论一会儿，便去钢琴旁试奏。坎德尔一般会直接即兴演奏，而埃布则会随时跟他讲歌词。他们为《芝加哥》写的第一首歌是《美妙的爵士》（*All That Jazz*）。这个歌名的灵感来自"时代—生活"（Time-Life）出版的《咆哮的二十年代》（*The Roaring Twenties*）里的一个章节。当时，埃布正因《芝加哥》的作词工作读这本书。按坎德尔的话说，创作是"一种快乐"。美妙的歌曲一首首诞生了：罗克西（Roxie）的《古怪的宝贝》（*Funny Honey*），狡猾的律师比利·弗林（Billy Flynn）的《我唯一在乎的》（*All I Care About*），罗克西那老实丈夫阿莫斯（Amos）的《透明人先生》（*Mister Cellophane*），以及女舍监"莫顿妈妈"（Mama Morton）的《只要你对妈妈好》（*When You're Good to Mama*）。当他们在写《乱花渐欲迷人眼》（*Razzle Dazzle*）时，埃布提议道："咱们给这首曲子的开头加两个响指吧？博比②肯定会喜欢这个主意的。"嗯，博比确实很喜欢——坎德尔和埃布为这部剧写的所有曲子，他都爱不释手。

1974 年 10 月 26 日，《芝加哥：歌舞厅里的音乐剧》（*Chicago: A Musical Vaudeville*）正式开启排练。3 天后，福斯突发心脏病，情况严重，进行了开颅手术。于是，排练工作被推迟到了来年春天。而当福斯再次回到剧组后，整个人性情大变：易怒、胆小，还总是郁郁寡欢的。"他突然变得很严厉，尤其是对弗雷德。"坎德尔说道，"我后来才了解到，他在做完这种手术后，时常受到抑郁症之苦。"

① 圣雷莫公寓（San Remo）位于纽约市曼哈顿上西区中央公园西路，西七十四街和七十五街之间，里面曾居住过各界名流，包括格伦·克洛斯、丽塔·海华丝（Rita Hayworth）等。——译者注

② 此处的"博比"（Bobby）指的是鲍勃·福斯（Bob Fosse），"Bobby"是"Bob"的爱称。——译者注

虽然《芝加哥》是一部批判社会的音乐剧，但其本身趣味十足、角色都活力四射。可是，福斯想为它注入更多的痛苦、残酷，甚至是色情的元素。在他的执导下，《乱花渐欲迷人眼》彻底沦为一场纵欲狂欢，编舞的露骨程度，不亚于一场脱衣舞表演。[1] 在该剧于费城试演期间，福斯经常对埃布恶言相向，把排练中的所有问题都归咎于他写的剧本。事态一度发展到了很恶劣的地步。一天，坎德尔对埃布说："咱们为什么不干脆坐火车回纽约呢？这不值得。没有什么戏值得我们拿命去换。"[2] 评论员们对待这部剧同样是恶言相向。所以，福斯不得不去反思他自己的问题。他删去了《乱花渐欲迷人眼》中纵欲狂欢的部分，又让坎德尔和埃布再去写一首更加欢快的曲子作为全剧的尾声。他们两个回到酒店，迅速地完成了《当今》（Nowadays），"当天下午就收工休息了"，坎德尔如是说。

1975 年 6 月，《芝加哥》在纽约正式拉开帷幕，评论界观点不一，有好有坏。它与横扫当年托尼奖的《歌舞线上》撞了个正对头。此外，当维尔登病倒后，它一度陷入了停演危机，并面临着 80 万美元的亏损。关键时刻，丽莎·明尼利前来顶替维尔登演了一个月，成功带火了这部剧。当维尔登病好归来时，《芝加哥》已经势如破竹，最终在百老汇驻演 936 场。

当年那个在复排版《红男绿女》中挣扎着演"好好约翰逊"的沃尔特·鲍比，也去看了《芝加哥》首演场。他正好认识歌舞团里的某位演员，成功地搞到了一张楼座票。"我很喜欢里面的音乐，但或许是因为我不够聪明，我没能理解那个歌舞厅的设定，"鲍比说道，"实话实说，我根本没怎么看懂这部剧。"

20 年后，鲍比当上了纽约城市中心剧院安可系列演出的艺术总监。一次，在去缅因州拍摄斯蒂芬·金的电影《瘦到死》（Thinner）时，他从一大堆安可系列演出的候选剧目中挑出了《芝加哥》的剧本。那两年，鲍比碰巧在关注"辛普森（O. J. Simpson）案"，而当他开始读《芝加哥》

的剧本时，突然感觉：这简直就像是刚刚写出来的一样——它不仅仅是一部讽刺司法系统的艺术作品，它讲的正是美国人每天都能在电视上看到的东西。

纽约城市中心剧院的董事会并不想制作音乐会版《芝加哥》。毕竟，安可系列演的都是那些年代已久、被大众遗忘掉的剧目，而不是一部 20 世纪 70 年代的音乐剧。第一部安可系列音乐会做的是 1959 年的音乐剧《费奥雷洛！》（*Fiorello!*）；随后，安可系列陆续制作了 1947 年的《快板》（*Allegro*）、1950 年的《风流贵妇》（*Call Me Madam*）和 1939 年的《璇宫绮梦》。在董事会看来，现在是时候推出一部 20 世纪 20 年代的音乐剧了——最好是格什温兄弟的作品。但鲍比想尝试一些更现代的东西，而《芝加哥》又的确满足安可系列的两个要求：这部剧里面的曲子只有特别喜欢音乐剧的人才熟悉，并且它很少被复排过。[1] 最后，董事会非常不情愿地通过了他的提议。

鲍比请来安·阮金为音乐会版《芝加哥》做舞蹈编导，并跟她说："我不希望直接复刻鲍勃的这部剧。"阮金同意了，但同时也指出：她可以为这部剧重新编舞，但这些舞蹈仍需延续鲍勃·福斯的风格——绕肩膀、脚内扣、扭屁股、抓帽子、张手掌、打响指。"我们必须要按照这种风格来，"她说道，"因为，鲍勃是奠定整部剧基调的人之一。"阮金可能是全世界最懂"鲍勃·福斯风格"的人了：她曾参演过《彼平正传》（*Pippin*）、《舞》（*Dancin'*）和《生命的旋律》（*Sweet Charity*），在原音乐剧版《芝加哥》演出的后期取代维尔登饰演过罗克西——而且，她还在 20 世纪 70 年代做过 6 年福斯的情人，并在他的自传电影《爵士春秋》（*All That Jazz*）中本色出演。

[1] 《芝加哥》在 1975 年的百老汇首演版与 1996 年的百老汇复排版之间，还有过 1979 年的伦敦西区复排版、1981 年的澳大利亚复排版、1992 年的洛杉矶复排版。其中，洛杉矶复排版的舞蹈编导是安·阮金（Ann Reinking），而维尔玛（Velma）的演员是比比·诺维尔什（Bebe Neuwirth）。——译者注

原音乐剧版《芝加哥》的布景设计师托尼·沃尔顿想来继续为复排版做布景设计，但被鲍比拒绝了——他想组建一支全新的设计团队，制作一部全新风格的《芝加哥》。善解人意的沃尔顿表示理解。业界闻名的话剧布景设计师约翰·李·比蒂接受了这一职位，而曾在《红男绿女》中给鲍比换上了一顶可爱帽子的威廉·伊维·朗被请来做服装设计师。鲍比表示，他不想像传统的安可系列音乐会一样，让演员们穿着燕尾服和晚礼服上台。"我想让他们穿上鲍勃最喜欢的两种颜色——黑色和肉色，"他跟朗说道，"演员们要看起来像舞者一样性感，甚至直接穿内衣都可以。而且，一定要露出腿，我想要一舞台的大长腿。"然后，朗就得到了仅有 2000 美元的服装预算。

鲍比找来詹姆斯·诺顿（James Naughton）演比利·弗林。诺顿是一位高大英俊、演技娴熟的演员。早在 1977 年的电影《吾爱吾妻》(*I Love My Wife*) 中，鲍比便看中了这位演员。维尔玛一角则由资深演员比比·诺维尔什出演。诺维尔什曾参与过 3 部福斯音乐剧，同时也是百老汇最优秀的舞者之一。在鲍比告诉诺维尔什她入选的这一消息时，她感叹道："这是我人生中最幸福的一天了！"喜剧演员玛西娅·刘易斯（Marcia Lewis）来试演了女舍监"莫顿妈妈"。刘易斯个子不高，有些微胖，但性格很好。"玛西娅待人接物总是十分热情，"鲍比说道，"这个角色的设定就是一个妈妈的形象，而不是什么性感女郎或者女同性恋。我要找的是一个能让（监狱里的）姑娘们充分信任的人。"刘易斯在试镜时带了一条红色的皮草围巾，唱了一首滑稽歌曲——《美妙的中年生活》(*The Middle Years*)。她的演技一如既往地出色，但是有些过于妖娆了。于是，鲍比拿走她带来的红皮草道具，说："你可不可以重新唱一遍这首歌？这一次，试着把自己想象成一个手腕强硬、雷厉风行的女强人。"刘易斯照做了，而且"惊艳了全场"，鲍比回忆道。

对于阿莫斯一角，鲍比非常想让乔尔·格雷来演。格雷曾因在福

斯的《歌厅》中饰演司仪而获奥斯卡奖。但格雷当时正住在洛杉矶，不想为一部只演 4 场的音乐会特意飞回纽约，何况扮演的还是一个小角色。此外，他也不认为自己能演好汽修工阿莫斯。在原音乐剧版中饰演阿莫斯的是巴尼·马丁（Barney Martin）——一位又高又壮的演员；格雷的身材又矮又瘦。于是，他跟鲍比讲："我演不了一个大块头的蠢蛋汽修工。"但几天后，一位朋友劝他重新考虑一下，因为阿莫斯这个角色有一个绝佳的唱段——《透明人先生》。最终，格雷给鲍比打电话说："如果咱们能想办法不把阿莫斯演成一个倒霉的蠢蛋，而是把他塑造成一个为情所困、无条件地爱着罗克西的人，那我就可以去演他。"

其实，鲍比这么努力地邀请格雷加盟，是因为他跟城市中心剧院为罗克西一角相中的演员丽莎·明尼利，有着特别的关系：格雷和明尼利自《歌厅》以来的再次合作，肯定能够引起纽约戏剧界的注意。但在与明尼利一次次谈判的过程中，鲍比逐渐意识到，请她过来绝非易事。于是，他找上城市中心剧院的老板，直截了当地说："我们恐怕没能力把明尼利请过来了。我们没有足够的人手做她的后勤保障，满足不了她所提出的特殊待遇，而且无法依照她的日程安排来制订排练计划。"鲍比停顿了片刻，又补充道："还有一个原因——这么说可能会显得很自私，但我和安为这部剧付出了很多的心血，所以我不希望让丽莎夺走所有人的关注点。如果她真的来了的话，我担心的事情可能就要发生了。"

离排练开始仅剩几天的时间了，《芝加哥》还没有找到罗克西的人选。鲍比给阮金打了电话，说："你一定要来演罗克西。你是福斯风格的继承人，这个角色非你莫属，绝无仅有。"

"但我早就不在状态了！"阮金大声反驳道。

"亲爱的安，相信我，你肯定能够完胜这 4 场演出的。"鲍比安慰她说。

就这样，阮金临危受命，接下了罗克西的角色。此时，距离正式演出只有10天的时间了，而她现在既要执导舞蹈，又要亲自主演。

排练的第一天，鲍比召集起这个大概是有史以来最性感的演员团队，跟他们强调了几个要点。"我们要把这部剧演得像是我们在过去5年里看到的香水广告那样。"他接着比画道，"这样，叫'诱惑'；这样，叫'淫秽'。全剧的第一句唱词不是在喊你上床，而是'来吧，宝贝'（Come on, babe）。"鲍比还为演员们定下一条规则："坚决不能在跳舞的时候用手触碰自己或其他舞者的任何身体部位。你可以在台上尽情施展你的魅力，但注意千万不要乱摸乱碰。这个戏的性感之处就在于——近在咫尺，却又遥不可及。这种求而不得的感觉，才是最吸引人的。"

由于朗的服装预算只有2000美元，所以他让演员们尽量穿自己的衣服来；如果实在找不到合适的，那他这里也有迷你裙、胸衣、内裤和吉卜赛式披肩——全都是他从第十四街的二手服装店里翻出来的。朗严格遵循鲍比的想法，确保每人都能穿上一套性感而不失优雅的戏服。凯特琳·卡特（Caitlin Carter）——一名亭亭玉立、婀娜多姿、举止娴雅的金发女郎，为剧组奠定了这种基调。一天，她穿着黑色胸罩和内裤来到排练厅。虽然衣着暴露，但步履之间，无不流露着贵妇的气质。朗又在她身上加了些黑色的网纱，这样一来，她这套内衣行头，瞬间就多了一丝高级的优雅。诺维尔什穿来了她自己的帕特里夏·菲尔德（Patricia Field）黑色衬裙。阮金穿的是她在萨克斯第五大道精品百货店（Saks Fifth Avenue）买的小黑西装。刘易斯在她的衣柜里找到了一件黑色的高领毛衣和裤装。诺顿身着租来的阿玛尼燕尾服（也是全场唯一一件燕尾服），尽显绅士气质。咖格雷则带来了一套他在洛杉矶的马克斯菲尔德·布勒时装（Maxfield Bleu）里买的窄领西装；为了《透明人先生》这一曲，朗把他的裤子又改短了一些。

与此同时，阮金争分夺秒，按照福斯的风格设计着舞蹈。她记得，在原音乐剧版的《狱房探戈》（*Cell Block Tango*）中，"来自库克郡监狱的6位快乐女命犯"是在铁栅栏后表演这段舞蹈的。但现在，他们没有足够的预算采购铁栅栏了。阮金灵机一动，搬来了几把椅子——因为福斯在编舞中就很善用椅子。于是，这些椅子构建起了女犯人们的牢房。这段编舞让人情不自禁地联想到《歌厅》的著名选段——《我的先生》（*Mein Herr*）里，丽莎·明尼利与一把椅子热舞的情形。

鲍比想在剧场里营造出一种法庭的氛围。于是，比蒂为舞台上的乐队设计了一个陪审团席。鲍比还记得，福斯在《彼平正传》中曾用梯子当过道具，便跟比蒂讲了这个想法。"我只弄来了两把梯子"，比蒂说道，然后示意了一下，让人把这两个梯子分别固定在了舞台两侧的铰链上，这样它们就能够随时摆进或者摆出。在第二幕的开头，诺维尔什将以登其中一个梯子的姿态入场，同时说："嗨，愚蠢的人们！"①而另一侧的梯子则将出现在全剧最令人不寒而栗的时刻：从头到尾只会说"not guilty"（无罪）这两个英文单词的匈牙利女犯匈雅克（Hunyak）在准备接受绞刑时，登上了舞台另一侧的梯子。

随着排练的推进，鲍比越来越担心乔尔·格雷了。格雷试遍了各种能让观众对阿莫斯产生同情的方法，但无论是挂手杖，还是戴"透明人先生"的小帽，都无济于事。甚至，他还跟鲍比说，想在脸上化点白妆——这样就能让人联想到《歌厅》中的司仪了。鲍比吓坏了，阿莫斯和司仪可是两个大相径庭的角色啊！突然有一天，鲍比想出了一个办法：他给格雷配了副白手套，让他在表演时戴上。奇迹发生了——格雷刚一戴上这副手套，双手仿佛变活了。他轻轻摇摆了一下，仿佛有一股微风拂过他的身体。"乔尔就这样找到了感觉，"鲍比说道，"他从拿到手套的那一秒开始，就进入了状态。"戴上白手套的格雷，

① "嗨，愚蠢的人们！"（Hello, suckers!）是《芝加哥》第二幕的第一句台词。——译者注

已经准备好将阿莫斯打造成《芝加哥》中最讨人喜欢、最通人情的角色了。

但自从格雷提过想带白妆上台的想法后,鲍比就一直担心他真的会这么做。于是,在一场星期三下午的带妆彩排中,他把朗派到了格雷的化妆间里,传达他的指令——"不许化妆!"

"你也知道的,杰里·扎克斯总是说男演员不用化妆。"朗跟格雷说。

"但观众们肯定都想看到我把脸涂白。"格雷说。

"唔,但是我觉得,沃尔特想让他们看到你不化妆的样子……"

他们正聊着的时候,突然就听到带着弱音器的小号奏响了全剧的开场曲——《美妙的爵士》。紧接着,他们又听到了另外一种声音。这声音似曾相识。朗的大脑开始飞速运转了起来——原来,他曾在第四十六街剧院(46th Street Theatre)里听到过它。当时,他在《九》的剧组里工作,而与他们一墙之隔的帝国剧院(Imperial Theatre)里正上演着《追梦女郎》。每天晚上,当詹妮弗·霍利迪(Jennifer Holliday)唱完《听着,我绝不会离开你》(*And I Am Telling You I'm Not Going*)时,这种声音——观众们震耳欲聋的欢呼声,便会穿透墙壁,从帝国剧院一直传到第四十六街剧院里。而现在,《美妙的爵士》的第一个音符,竟也让观众们爆发出了这种穿云裂石般的吼声。当这一曲结束时,观众们掌声雷动,全都站起来喝彩。不光是这一首——在那天下午的每一个唱段后,他们都欢呼着起身,报以同样热烈的掌声。

第二天晚上,安可系列的《芝加哥》迎来了第一场正式的公开演出。格雷和诺顿躲在舞台侧面,看得目瞪口呆:诺维尔什唱了《美妙的爵士》,观众们欢呼雀跃,掌声雷动;阮金唱了《古怪的宝贝》,观众们热情似火,起立鼓掌;刘易斯唱了《只要你对妈妈好》,观众们声势鼎沸,掌声如潮;然后,诺顿从舞台侧面走出来,唱了《我唯一在乎的》,又一次将全场氛围推向高潮。格雷被"吓坏了"——他的那首歌,朴实又伤感,而且还排在第二幕;轮到他上场的时候,观众肯定就没了兴致,

怕是要冷场。但当他表演完《透明人先生》后,观众们的热情丝毫未减,掌声响彻剧院,经久不息。

坎德尔和埃布惊呆了。"那氛围简直就像是一场摇滚演唱会,"坎德尔说道,"而且,我们对那晚的演出居然毫无贡献。我们只是呆坐在台下,思考着:为什么这般美好不能永远持续下去呢?"第二天早上,纽约城的所有戏剧界人士都听说了一条消息:错过安可系列的《芝加哥》,你会后悔一辈子的。而当时,该版本只剩下3场演出了。

弗兰·韦斯勒与巴里·韦斯勒前来观看了星期六的午场演出。他们曾制作过《左巴传奇》和《歌厅》,所以一直跟坎德尔和埃布保持着很好的关系。阮金也曾在他们制作的复排巡演版《再见,伯蒂》①中与汤米·图恩对过戏。他们听说了关于这部戏一边倒的评价,但到现场主要还是为了支持他们的朋友。第一幕"让我们大吃一惊",巴里·韦斯勒回忆道。在中场休息时,一名男子心脏病发作。而拥有执业护士证的玛西娅·刘易斯在救护人员赶到之前,一直蹲在他旁边施救。所以,第二幕晚了45分钟才开始。一场精彩的演出怕是要提前告终了,刚刚落座的韦斯勒心想。在台下一名观众可能已经一命呜呼之时,怎么可能再把所有观众的注意力给转移回来?这时,剧院的灯光变暗,诺维尔什登着梯子出场,说:"嗨,愚蠢的人们!"观众们瞬间又回到了之前的疯狂状态之中。"那个可怜的人完全被大家抛到脑后了,"韦斯勒回忆道,"很神奇,这部剧的魅力竟能压过大家对于死亡的关注。"

那天晚上,弗兰·韦斯勒给弗雷德·埃布打电话表示了祝贺。"我们知道,肯定所有人都想得到这部戏的版权,"她说道,"但我们还是想来请求你,能不能就给我们其中一个小小的部分呢?我们甚至不在意自己的名字是否会出现在节目册上。"电话那头安静了几秒,然后

① 《再见,伯蒂》(*Bye Bye Birdie*),其电影版译名为《欢乐今宵》。——译者注

埃布说,"你们想要的话,整个剧都是你们的了。"弗兰惊呆了:"哦?这是什么意思?"埃布说:"这版制作的版权是你们的了,没有人想要它。"坎德尔和埃布那位在业界极具话语权的经纪人萨姆·科恩(Sam Cohn)的确是带着这版《芝加哥》先找上了百老汇的两大地主——舒伯特集团和尼德兰德集团,但都吃了闭门羹,因为它说到底还是一场音乐会。"没有坠落的大吊灯,没有旋转的街垒,也没有飞着的直升机,"舒伯特的一位主管跟科恩讲道,"没人会愿意花75美元去看一场音乐会的。"

于是,巴里·韦斯勒拨打了科恩的电话,进一步谈了这笔交易。但这两人的关系并不是很好。8年前,在《魔女嘉莉》势头稍有不对时,韦斯勒夫妇便先知先觉地提前撤回了资金。科恩作为剧方的负责人,一直耿耿于怀,从那以后便跟他们结下了梁子。更让他有气没处发的是,他居然找不到任何人来跟韦斯勒夫妇竞标这版《芝加哥》。所以,他愤而提出了高额的预付款和版税价格,同时还规定:他们必须想办法让这部剧在年底前开演,否则这笔交易作废。

韦斯勒夫妇为百老汇版《芝加哥》做了250万美元的预算——与同期大多数演出1000万美元左右的预算相比,这个数字并不高。罗科·兰德斯曼和朱贾姆辛演艺集团往里投入了125万美元,还为韦斯勒夫妇提供了马丁·贝克剧院——"这可是让萨姆心中的一块大石头落了地。"巴里回忆道。接下来,韦斯勒夫妇开始筹集剩下的一半资金。他们与一个又一个投资商取得了联系,却一次又一次吃了闭门羹。他们被拒的理由很统一:没人会愿意花着百老汇的门票价去看一场"老掉牙"的音乐会,尤其是这部剧在最初首演的时候就没能带来多么可观的票房收入。于是,韦斯勒夫妇拿出了他们"所有能拿出来的东西",四处借钱、卖债券、抵押贷款——就这么硬凑出了125万美元。万事俱备之时,他们接到了一通兰德斯曼打来的电话。原来,安德鲁·劳埃德·韦伯有意在马丁·贝克剧院演他的《微风轻哨》。兰德斯曼表示,他的前

任就是因为在跟舒伯特集团的竞争中丢掉了《歌剧魅影》才被解雇的。所以，他无论如何也不能再错失掉一部韦伯的音乐剧了。"我知道，咱们有约在先，"他说，"但我还是想以一个朋友的身份请求你们给我一条退路。"韦斯勒夫妇同意了。然后兰德斯曼就告诉他们，朱贾姆辛演艺集团同时也将撤回他们对《芝加哥》的投资。毕竟，这只是一场音乐会，不是一个胜算很大的赌注。

现在，韦斯勒夫妇不仅需要重新找一家剧院，还得再凑来125万美元，要不萨姆·科恩就该收回这部剧的版权了。他们又找上詹姆斯·尼德兰德，请求他为《芝加哥》提供理查德·罗杰斯剧院（Richard Rodgers Theatre）。这次，尼德兰德说："我可以把它给你们用9个星期。但下个演出季我要在这里演《钢栈桥》——这是新鲜的坎德尔和埃布之作，《芝加哥》已经老掉牙了。"他还不忘补充道，"9个星期已经完全够用了，我觉得你们3个星期都坚持不到。真的，没人会想来百老汇看音乐会的。"

韦斯勒夫妇只能又找上舒伯特集团，询问能否在罗杰斯剧院9个星期的档期结束后，把《芝加哥》搬到他们那里上演。届时，舒伯特集团旗下唯一可能空着的只有舒伯特剧院了，但它本来是要上演《大》这部音乐剧的，而且杰拉尔德·舍恩菲尔德还非常看好这部剧。"《大》是一部新鲜的作品，"他说道，"《芝加哥》确实已经老掉牙了。"

"截至目前，有太多人跟我们说'老掉牙'了，我们的牙早都掉得一颗不剩了！"弗兰打趣道。不过，舍恩菲尔德与他们达成了一项约定：万一《大》出现了什么闪失，《芝加哥》便可以搬到舒伯特剧院；但韦斯勒夫妇必须要自己承担共计48万美元的搬迁费用。

就这样，韦斯勒夫妇好不容易才为《芝加哥》找到了剧院——虽然只能用9个星期——但现在，他们仍需再凑出125万美元。无奈之下，他们接着跑上跑下拉赞助，并又无数次听到了"老掉牙"和"音乐会"这两个词。当时，他们在百老汇制作的复排版《油脂》很受欢迎。几

年来，这部剧已经为他们带来了几百万美元的收入。一天晚上，他们疲惫地爬上床，久久注视着对方，做出了一个打破演艺圈基本规则的决定——他们要把自己的积蓄投到这部剧中，占比高达75%。弗兰·韦斯勒熄了灯，心想：天呐，我们究竟做了什么？

第十章

韦斯勒秀

BROADWAY

韦斯勒夫妇绝大部分的制作人同行们不是出生在富贵人家，就是曾在别的行业赚过大钱，总之都是腰缠万贯、不差钱的主。对他们来说，在百老汇不小心丢掉个几百万美元，都不算什么大事。但韦斯勒夫妇在这个行业里是白手起家的。他们靠着制作巡演版的老剧目，一点点地积累起了现在的一切。他们会请快过气的明星加盟剧组，为他们开出丰厚的报酬，但在其他所有地方尽可能地压低成本。韦斯勒夫妇制作的演出大部分都成功了，至少是盈利了；但总有些势利眼看不起他们，甚至还有人称他们为"来自新泽西村的韦斯勒夫妇"。

巴里·韦斯勒出生在泽西城一个贫穷的家庭里，他的父母分别是从俄罗斯和波兰移民过来的劳工。高中时的韦斯勒是个不折不扣的差等生，成绩总在及格线上下徘徊，好不容易才进了乌普萨拉大学的东奥兰治分院（Upsala College in East Orange）。"这是瑞典一所非常好的大学的分校，"他说道，"但这里跟本部比，差得还是有点多。"韦斯勒喜欢踢足球，但由于个子太矮，没踢出什么名头。来到大学后，他的成绩依旧不是很好——一共6门科目，他有3门不及格，另外3门刚及格。终于，他被学校告知，如果平均分还无法提到70分以上，他就得退学了。一个下午，韦斯勒倍感"挫败、害怕和困惑"，在校园里漫

无目的地闲逛，偶然来到了校园剧场。在那里，一群学生正在排练莎士比亚的《一报还一报》(Measure for Measure)。"我太笨了，搞不懂他们在演什么，但我还是坐下来看了一会儿。突然之间，我感受到了一种这辈子从未有过的归属感。"韦斯勒回忆道，"我就坐在那里，看了很久的排练，一直舍不得离开。"很快，他便加入了这个学生话剧团，从演戏到布景绘制，把台上台下的工作做了个遍。韦斯勒总能把配角演得活灵活现，在几场剧本朗诵活动后，名气越来越响。第二年，他就登上了院长的荣誉名册。韦斯勒回忆说："那间小剧场救了我的命。"

大学毕业后，巴里·韦斯勒来到墨西哥打拼。在那里，他迷上了斗牛，梦想成为一名斗牛士，但"没有做到"，韦斯勒自己说道。重新回到纽约后，他开始跟随斯特拉·阿德勒（Stella Adler）学习表演。可是，没有人愿意雇用他做演员，所以他决定自己雇用自己。他创立了一家公司，还为它起了一个冠冕堂皇的名字——"国家莎士比亚剧团"(National Shakespeare Company)。他自导自演了一些莎士比亚的戏剧作品，还去美国东北部的一些小城市里开展了巡回演出。1965 年，时年 26 岁的韦斯勒正带着他的小剧团在新泽西州的西奥兰治演《驯悍记》(The Taming of the Shrew)。在剧院门口的售票处，他注意到了一位气质优雅的女子。演出后，韦斯勒去找她搭话。她的名字叫弗兰·韦勒（Fran Weller），是一名 37 岁的新泽西家庭主妇，有两个孩子。她来售票处工作是为了临时给朋友帮个忙。

在弗兰·韦勒跟巴里刚认识的那段日子里，她正准备跟丈夫离婚。起初，她并没有对这个男人产生多大的兴趣。"他没我前夫高，而且穷得叮当响。他唯一有的就是一个百老汇的梦想。"但他们一直保持着联系。有段时间，巴里跟他的合作伙伴产生了分歧，这时他发现，弗兰居然能给他提出一些很有价值的建议。她对于这些戏剧领域的商业往来很感兴趣，且十分善于学习。一天，她跟巴里说："咱们合伙做生意吧。"

于是，他们拿出 1500 美元，成立了"国家戏剧团"（National Theatre Company）。他们计划去公立学校演戏剧，但发现，法律规定演出团体不得向学生收取在校观演的费用。一天，弗兰给她最好的朋友打电话寻求建议，"一把鼻涕一把泪地"向她倾诉了自己的处境。这位朋友恰好是天主教徒，在听完她的情况后，建议他们把目光放到天主教学校上——这些学校都是私立的，有着自己的一套规定，可以跟学生收演出的门票费。

于是，弗兰开始一所所地给天主教学校打电话，跟校方推销他们的舞台演出。她和巴里成功约到的第一位修女来自泽西城圣阿罗依斯中学。"我们去的时候非常害怕，"弗兰说，"首先，我们是犹太人；其次，我们正在热恋中，而我马上就要离婚了；再者，我们当时真的是一穷二白。"不过，这位修女很赏识他们，欣然接受了他们的想法。她希望他们能演《人性的召唤》（*The Somonyng of Everyman*）。这是一部 15 世纪的道德剧，同时也是该校学生的必读书目，但有些晦涩难懂，这位修女便想着，如果能让学生观看表演的话，兴许教起来能容易些。

弗兰和巴里制作的《人性的召唤》由巴里执导，成功在一众天主教学校内开启了巡演，反响出奇地好。第二年，他们又巡演了两部契诃夫（Chekhov）的独幕剧——《熊》（*The Bear*）和《求婚》（*A Marriage Proposal*）。这时，他们意识到，剧团里需要一位像样的演员。于是，巴里打电话给他拜师斯特拉·阿德勒期间所结识的朋友——罗伯特·德尼罗（Robert De Niro）。"你们打算给我开多少的演出费？"德尼罗问道。"每星期 65 美元。"巴里回答道。"太棒了！我现在的工作每星期只能赚 50 美元。"就这样，弗兰、巴里和德尼罗开着一辆旅行车（用于演员乘坐）和一辆小货车（用于布景运输），开启了他们的巡演之路。

韦斯勒夫妇的小剧团从高中演到了大学。他们制作了很多独角戏，如莱斯利·尼尔森（Leslie Nielsen）主演的《克拉伦斯·达罗》（*Clarence Darrow*）、朱莉·哈里斯（Julie Harris）主演的《阿默斯特的美女》（*The*

Belle of Amherst）等。后来，他们还联系上了詹姆斯·厄尔·琼斯（James Earl Jones）这个大人物。琼斯同意出演独角戏《保罗·罗伯逊》（*Paul Robeson*）并进行全国巡演。韦斯勒夫妇跟他收了 20% 的保证金——当时，他们还从未亲手摸过这么多钱。结果，这部戏的版权落到了保罗·罗伯逊儿子的手里。他抗议起了这部剧中对于他父亲的刻画，威胁要收回版权。琼斯不想卷入争论之中，退出了剧组，并强迫韦斯勒夫妇退还了他的保证金——当时，韦斯勒夫妇全靠着这笔钱在生活。琼斯的经纪人跟他们说："他欠你们一个人情。"

"欠我们一个人情？"多年后，弗兰回忆道，"求求你别说这些了，把那些钱给我们就好。那一年对我们来说，真的是非常、非常地艰难。"

1981 年夏天，一名在康涅狄格州美国斯特拉特福德莎士比亚剧团（American Shakespeare Theatre in Stratford）工作的朋友邀请韦斯勒夫妇去看了克里斯托弗·普卢默①主演的《亨利四世（第一部）》（*Henry IV, Part I*）。中场休息时，他们得知，《亨利四世（第二部）》（*Henry IV, Part II*）的制作计划临时告吹了，而普卢默正在寻找新的角色邀约。詹姆斯·厄尔·琼斯正好欠他们一个人情，何不让他们两人来搭档主演《奥赛罗》（*Othello*）呢？斯特拉特福德莎士比亚剧团的人跟韦斯勒夫妇说，如果他们能找来琼斯，那么剧团愿意出资制作这版演出；如果这版制作成功了，那么韦斯勒夫妇可以为其组织巡演并制作百老汇版。琼斯答应了。但韦斯勒夫妇还得去请普卢默——他们当时跟他还完全没有过接触。在一场演出结束后，他们鼓足勇气，来到后台向普卢默推荐自己。巴里认为应该让弗兰来讲话。只见弗兰敲了敲普卢默化妆间的门——当化妆师来开门时，她急忙喊道："我叫弗兰·韦斯勒，我想见见克里

① 克里斯托弗·普卢默（Christopher Plummer，1929—2021），加拿大影视、话剧演员，也是唯一同时获得奥斯卡奖、托尼奖和艾美奖的加拿大人，曾在《音乐之声》中出演过冯·特拉普上校（Captain von Trapp）。——译者注

斯托弗·普卢默。"化妆师上下打量了她一番,说:"演出刚结束不久,普卢默先生还没卸完妆。当他可以见你们的时候,我再来开门。"

韦斯勒夫妇就这么在门口等啊等、等啊等。弗兰回忆道:"一位又一位演员走了出来,连舞台工作人员和后台技术工人都离开了,但克里斯托弗·普卢默依旧没从化妆间出来。"终于,化妆师打开了门。现在的弗兰,比刚才更紧张了。她进了屋,看到普卢默正坐在一张藤编孔雀椅上——他穿着一件缎面吸烟夹克[①],打着阔领带结,脚踩一双内野牌(Royal Crest)天鹅绒便鞋。

"什么事?"他问道。

"我叫弗兰·韦斯勒,我现在找来了詹姆斯·厄尔·琼斯,我丈夫和我想在这里制作《奥赛罗》,然后把这部剧引入百老汇,希望您演伊阿古(Iago),他演奥赛罗,如果您同意的话……"她结结巴巴地说道。

空气突然安静。

半晌,普卢默低声问道:"不好意思,您刚刚说您叫什么来着?"

"我叫弗兰·韦斯勒,我现在找来了詹姆斯·厄尔·琼斯,我丈夫——"

普卢默轻轻地举起一只手。"韦斯勒夫人,一位专业的制作人在想雇用某位演员的时候,不会直接闯入他的化妆间。一位专业的制作人会给演员的经纪人打电话,从他那里了解这名演员对这份工作是否感兴趣。我的经纪人是洛杉矶国际创造管理公司(ICM Partners)的卢·皮特(Lou Pitt)。顺便说一下,洛杉矶跟这里有着3个小时的时差。我建议您先给他打电话,从他那里您会得知我的决定。"

第二天,韦斯勒夫妇给卢·皮特打了好几次电话,但都未能打通。他们心烦意乱,如坐针毡。终于,卢·皮特接电话了。"我昨晚已经同普卢默先生谈过了,"他说道,"您也知道的,我们之间有着3个小时

① 吸烟夹克(smoking jacket),一种由丝绸或天鹅绒制成的翻领男装。——译者注

的时差，所以普卢默先生只能在他的演出结束后再给我打电话。我可以告诉您，普卢默先生很乐意同琼斯先生搭戏，在《奥赛罗》中扮演伊阿古。再见。"

《奥赛罗》定由音乐剧《雾都孤儿》（Oliver!）的英国导演彼得·科伊（Peter Coe）执导。科伊对普卢默十分友好，但不怎么喜欢琼斯。一天下午，弗兰走进斯特拉特福德莎士比亚剧团的剧场，看到琼斯垂头丧气地坐在舞台上的一个小凳子上。普卢默正在他旁边练习舞剑的片段，而科伊站在舞台脚下，使劲地用右手捶着左手，怒形于色。当弗兰从剧场后面沿着过道走过去的时候，她听到琼斯无比沮丧地问道："要不我直接把台词说一遍，你看效果，然后告诉我这段台词能不能过？"

"琼斯先生，我觉得你的问题不在台词上，"科伊厉声说道，"你的问题，琼斯先生，是普卢默先生全方位碾压了你。这才是你的问题，琼斯先生。"普卢默往这边看了一眼，说："啊，不要这么说呀！"

弗兰见状，走向科伊，说："我们现在有两名优秀的演员和一部伟大的作品，我们不应该去破坏这种和谐。所以，彼得，如果你能打心眼儿里告诉詹姆斯，刚才说的那些都不是有意的，那咱们就可以继续往下排练了。"

科伊看着她，说："你制作过多少部戏？"

"这是我在百老汇的第一部戏。"她回答道。

"没错。那如果你不介意的话，我想再重复一遍我刚才跟琼斯先生说过的话。普卢默先生在全方位碾压了他。所以如果我是琼斯先生，我会好好努力。这次你能听懂我的话了吗，菜鸟制作人小姐？"

弗兰惊呆了，但很快就重新振作了起来。"我可能的确是一个菜鸟制作人。但我知道，有一件事制作人可以做而导演不能做，"她说道，"制作人可以解雇导演。现在，你被我解雇了。"琼斯吓得抬起头来，普卢默也放下了他的剑。科伊什么都没说，收起东西便离开了。

那天，弗兰走的时候，看到很多演员围坐在一张野餐桌旁。当她经过这张桌子时，他们全都站起来开始鼓掌。原来，没有人喜欢彼得·科伊。

几天后，制作人罗伯特·怀特黑德（Robert Whitehead）和他的妻子——女演员佐伊·考德威尔（Zoe Caldwell）路过剧院，顺便进来跟普卢默打了招呼。当时，韦斯勒夫妇正好也在他的更衣室里。弗兰突然意识到，或许考德威尔可以接手《奥赛罗》的导演一职。她曾演过很多莎士比亚的戏，跟普卢默和琼斯也都打过交道。弗兰送他们来到停车场，跟考德威尔要了名片。第二天，她给考德威尔打电话，说明了他们的困境，邀请她来为这部戏做导演。但考德威尔婉拒了她："我不是一名专业的导演。"又过了几天，她突然又给弗兰来了电话："我的丈夫——同时也是我最尊敬的人，说我必须接手这份工作。我不能让莎士比亚失望，也不能让演员们失望。让我来做导演吧！"

这版《奥赛罗》在多个城市开展了巡演，也赚了很多钱。1982年2月，它登陆冬日花园剧院（Winter Garden Theatre），成功进军百老汇。在那个演出季，韦斯勒夫妇还制作了《美狄亚》（*Medea*），由考德威尔和朱迪思·安德森（Judith Anderson）分别饰演美狄亚和女护士。这两版制作均获得了托尼奖"最佳复排话剧"的提名。韦斯勒夫妇花了好几个星期的时间来准备他们的获奖致辞——虽然，当时还不知道自己能不能获胜。那天晚上，他们第一次出席了托尼奖颁奖典礼。巴里的左口袋揣着《奥赛罗》的获奖感言，右口袋揣着《美狄亚》的获奖感言。戏剧界的头号大人物——托尼奖的制作人亚历山大·H.科恩（Alexander H. Cohen），之前并没有听说过韦斯勒夫妇，所以把他们的座位安排到了帝国剧院的倒数第二排。在托尼奖颁奖典礼上，主持人哈尔·林登（Hal Linden）还当着全国电视观众的面，把他们的姓念成了"威斯勒"（Weesler）。当听到主持人宣布《奥赛罗》获奖时，韦斯勒夫妇赶忙起身，沿着过道从倒数第二排走向舞台——这是一段漫长的路程，巴里一直

小声跟弗兰说："别绊倒，可别绊倒了！"嗯，她没有绊倒。"那，便是一切的开始。"弗兰回忆道。

在百老汇，很少有演出像安可系列的《芝加哥》一样性感。无论是台上的舞蹈演员，还是全剧的编舞风格，甚至是乐池里的管弦乐队，无不散发着性感的气息——性感正是该剧的最大卖点，巴里·韦斯勒深知，他们需要继续挖掘这一点。韦斯勒夫妇非常欣赏《吉屋出租》的广告宣传，于是约见了德鲁·霍奇斯。霍奇斯前不久刚在《纽约邮报》辛迪·亚当斯（Cindy Adams）的专栏里读到了《芝加哥》要搬到百老汇的消息。在文中，亚当斯又一次强调了这部剧的致命缺陷："谁会花75美元去看一场豪华版的音乐会？"所以，《芝加哥》的广宣工作要能够渲染出它最大的特点——性感，并尝试消除它给人的"豪华版音乐会"这一印象。

霍奇斯认为，《芝加哥》的宣传策略应该跟这版制作的设计理念一样，采用极简主义。他建议为演员们拍摄黑白色调的照片。"从来没有人会说卡尔文·克莱恩（Calvin Klein）拍摄单色广告是为了节省预算，"霍奇斯跟韦斯勒夫妇讲道，"这是一种审美选择。我们必须要意识到一点——单色的时尚摄影能够很好地诠释极简主义。"于是，韦斯勒夫妇请来了被誉为"单色调之王"（king of black and white）的时尚摄影师——马克思·瓦杜库尔（Max Vadukul）主持拍摄工作。

此外，《芝加哥》还需要在《综艺》杂志上刊登一则简单的百老汇版开演公告。韦斯勒夫妇选择了一张性感俄罗斯女模的单色调摄影。她的腰部以上一丝不挂，嘴里还叼着一根香烟。一天，霍奇斯和汤米·图恩都出现在弗兰的办公室里，他们坐在两个矮沙发上。霍奇斯回忆道："我们两个都太高了，坐在韦斯勒办公室的沙发上，膝盖蜷得跟耳朵一般高。"

弗兰拿起那张赤裸着上半身的俄罗斯女模照片，问图恩："用这张

来作《芝加哥》的广告图怎么样？"

"亲爱的，我敢肯定，这张热图，女孩儿们喜欢，男孩儿们喜欢——所有人都会喜欢。"图恩说道。很快，这张照片便刊登在了《综艺》杂志上（露点的部位被切掉了）。整张图呈单色调，只有女郎口里叼着的烟头是红色的。

《芝加哥》的第一次广告拍摄是女演员专场。霍奇斯规定：不许用铁窗作为道具，任何人都不能看起来像是待在监狱里。"在拍摄期间可以让女孩儿们自己随便摆姿势，只要她们能够控制好这个度就行，"他说道，"如果她们被赋予了这项自主权，便能拍出很自然的照片；但如果她们被逼着去摆某些姿势，那就没有这种自然而然的性感气息了。"

弗兰·韦斯勒想让演员们在拍摄时穿大牌设计师的服装。威廉·伊维·朗花了好几个星期的时间来为百老汇版优化之前的服装设计，但弗兰并不喜欢这些新戏服。她说："威廉，我们要的是时尚。"她还派他去见了妮可·米勒（Nicole Miller）、唐纳·卡兰（Donna Karan）和卡尔文·克莱恩。他搭了几套服装，但都不怎么满意。最后，他找上鲍比告状："他们想给女孩儿们穿优雅的小黑裙！"不行，绝对不行，鲍比听到这一消息后，说："这可是我们的《芝加哥》！绝对不能有小黑裙！"

瓦杜库尔的这轮拍摄，选择了马丁·贝克剧院的后台采景。这是个非常英明的选择，因为无论成片是多么的高端时尚，人物旁边的环境仍在提醒着大家：《芝加哥》不是别的，而是一部百老汇音乐剧。拍摄当天，朗一直躲在化妆间里给姑娘们化妆。他不想面对韦斯勒夫妇——他们很快就会发现，女演员们并没有穿那些大咖们的设计。拍摄开始了，没有任何人来找朗对峙。他倒是听说，巴里的心情很不错。终于，他鼓起了勇气，打算亲自探探情况，结果刚一出去，就看到了弗兰和她的好朋友妮可·米勒正一起从过道往舞台走，于是又立马溜了回来。那天，一切都相安无事。朗后来才知道，米勒跟弗兰说："你尽可能地放心吧，朗设计得很不错。"

成片的效果惊艳无比。蒂娜·保罗（Tina Paul）站在一盏鬼火灯旁边，顺着她的目光望过去全是腿：拥有大家公认的"独一无二的身材"的丹尼斯·费伊（Denise Faye），侧靠在墙上，秀色可餐，勾魂摄魄；玛米·邓肯－吉布斯（Mamie Duncan-Gibbs）背对着镜头，用修长的手臂扶着墙，向左回眸一笑，一展曼妙身姿；安·阮金蹲在椅子上，右臂紧贴着左腿，嘴里半叼着一根烟；凯特琳·卡特再次轻装上阵，穿着紧身内衣和渔网 T 恤衫，大腿冲着镜头岔开，双手放在膝盖上——按霍奇斯的话说，全然一副"莎朗·斯通"（Sharon Stone）的风范①。

霍奇斯将这些单色调照片一张挨一张地拼到了红色的"CHICAGO"字样周围，来作为《芝加哥》的宣传主图。在这幅广告登上《纽约时报》"艺术与休闲"版块的那一天，全百老汇都迅速意识到：眼前这张图，是业界有史以来最性感的广告大片了。

1996 年秋天，《芝加哥》搬进了理查德·罗杰斯剧院，相对城市中心剧院的版本来说没什么大变。朗仍在对他的服装设计进行最后的微调。在第一次对外预演时，鲍比注意到，当阮金只穿着紧身衣上台时，观众"都不约而同地看向了她奇怪的部位"，朗回忆道。于是，他又给阮金搭了一件短款秋千裙②——就是凯瑟琳·德纳芙（Catherine Deneuve）在《白日美人》（*Belle de Jour*）中穿的那种，以此来转移观众的注意力。

《芝加哥》的首演夜派对选在了一个监狱装修风格的夜总会举办。派对上不仅有被关在"笼子"里的性感女郎，还有各种各样的"监狱食品"。在去参加派对之前，韦斯勒夫妇先和他们的广宣专员皮特·桑德斯（Pete Sanders）一起开车前往西四十三街的《纽约时报》大楼，取

① 霍奇斯说，那张"莎朗·斯通照"在《芝加哥》踏上巡演之旅时，"把很多人都吓坏了"。所以，一些商家把这张图从广告主图中撤了出来。但每当票房业绩滑落时，他们便又会把这张图再给放上去。
② 秋千裙（trapeze dress），一种肩部窄、下摆宽的连衣裙，相较于 A 字裙下摆要更宽。
　　——译者注

了新鲜出炉的剧评。他们于 9 点 45 分到达。桑德斯走进大厅，拿起了第一捆报纸最上面的一份。他瞥了一眼头条新闻，然后就回到了车上。他把报纸翻过来，一头扎了进去。头版的下半页贴着一张巨大的照片——比比·诺维尔什和库克郡监狱的快乐女命犯们的《狱房探戈》。标题写道："谋杀、贿赂和古老的迷幻术，重新回到了百老汇"。《芝加哥》是自《红男绿女》以来第一部登上《纽约时报》头版的音乐剧。桑德斯赶忙把它拿给韦斯勒夫妇看。他们激动得哭了出来。

第二天早上，詹姆斯·尼德兰德便给韦斯勒夫妇打电话，跟他们讲《芝加哥》可以一直留在理查德·罗杰斯剧院。"那《钢栈桥》怎么办呀？"他们问道。"去他的《钢栈桥》！"詹姆斯口出暴言。罗科·兰德斯曼也来了电话，说："你们现在肯定觉得，我是世界上最蠢的傻瓜！"（几个月后，当安德鲁·劳埃德·韦伯取消《微风轻哨》的百老汇演出计划时，他马上就要更难受了。）于是，韦斯勒夫妇又打电话给杰拉尔德·舍恩菲尔德，说《芝加哥》不需要搬到舒伯特剧院了。（那里的《大》开演没多久就"仆街"了。）电话那头突然没了声音。然后，舍恩菲尔德说："你们知道什么叫作'协议'吗？"韦斯勒夫妇别无选择，只得按期把《芝加哥》搬到舒伯特剧院，并自己承担了 48 万美元的搬迁费用。

但现在这点钱对他们来说是小意思。《芝加哥》在舒伯特剧院演了 6 年，后来在大使剧院（Ambassador Theatre）驻演至今。这一版本的《芝加哥》被翻译成了 12 种语言，足迹遍布 30 个国家，光是在百老汇的总票房营收，就达到了近 7 亿美元。"来自新泽西村的韦斯勒夫妇"，现在在韦斯切斯特坐拥一个 22 英亩（约 0.09 平方千米）的庄园以及一个露天剧场，想演什么就演什么。

第十一章

罗西，
一切如你所愿

B R O A D W A Y

本章名"罗西，一切如你所愿"（Everthing's Coming Up Rosie）仿自桑德海姆音乐剧《玫瑰舞后》第一幕的终曲名——《一切都会称心如意》（Everything's Coming Up Roses）。——译者注

到了 20 世纪 90 年代中期,《红男绿女》《天使在美国》《吉屋出租》和《芝加哥》等耀眼新星轮番抢占报纸头条,《猫》《歌剧魅影》和《悲惨世界》等老牌剧目也在全世界揽收着大量资金——彼时百老汇已经成了一桩惹眼的大生意。1989—1990 演出季的总观众人数达到了 800 万。这一数字虽在下一演出季下降至 700 万,但在接下来的几年内又再度回升。在 1996—1997 演出季内,百老汇共计迎来了 1000 万人次的观众,总收入创下了 4.99 亿美元的历史新高。

然而,这批新生代制作人普遍都有一种担忧:百老汇在自我营销方面做得不够好。的确,托尼奖颁奖典礼由哥伦比亚广播公司实况转播,家喻户晓,能够给剧目带来很高的曝光度,但毕竟一年只有一次。同样是一年一度的梅西感恩节大游行[①],也会安排百老汇的节目表演,十分引人注目。除此之外,百老汇在全国性电视台上就很少亮相了。百老汇的演出精彩绝伦,但其受众群体还需更广、更年轻化。

罗科·兰德斯曼、巴里·韦斯勒和迈克尔·大卫就认为,百老汇

① 梅西感恩节大游行(Macy's Thanksgiving Day Parade)始于 1924 年,由美国梅西百货公司主办,是全美最盛大的感恩节庆典。近年来,该活动线上线下的观看人数达上千万。
——译者注

需要去进一步提高自己在全国范围内的影响力。在他们看来，要做到这一点，首先要从业内的商业组织——美国剧院与制作人联盟①下手。该组织长期以来一直为舒伯特集团所掌控，早已沦为他们自己的俱乐部。那里的几名员工一只手就数得过来，他们负责劳资谈判以及托尼奖的相关事宜，没人会费心去把百老汇当成一个品牌来推广。制作人自己宣传自己的演出，再花钱去推广一个"百老汇品牌"，这么做意义何在？

1995 年，前戏剧广宣人、美国剧院与制作人联盟主席哈维·萨宾逊（Harvey Sabinson）即将退休。兰德斯曼开始四处寻找一位外圈人士接替萨宾逊的位置——这个行业急需一位能够带来新鲜视角的人才。经过一番调查，他瞄准了著名广告公司韦尔斯－里奇－格林（Wells Rich Greene）的高管——杰德·伯恩斯坦。伯恩斯坦是位狂热的戏剧爱好者，但一直没有在这个领域里工作过。他的第一次面试是在兰德斯曼的办公室里进行的。伯恩斯坦注意到，舒伯特集团的杰拉尔德·舍恩菲尔德坐的是兰德斯曼的工位，而兰德斯曼则坐在一旁。这表明，即使一批新的制作人正在崛起，舒伯特集团在整个行业里仍有最大的优势。在这次面试上，有人问伯恩斯坦看过多少场剧院演出。伯恩斯坦答曰："大概每年 150 场吧。"同在场的迈克尔·大卫听到这里，放声大笑，说："不管我们最后要不要你，都得先送你去看心理医生！"

几天后，兰德斯曼给伯恩斯坦打电话，建议他分别与百老汇的"两位元老"——舒伯特集团和尼德兰德集团单独约见一面。于是，伯恩斯坦在西四十六街的巴尔贝塔餐厅（Barbetta）与舍恩菲尔德共进了午餐。舍恩菲尔德跟他说："你绝对是万里挑一的人才，但如果我让吉米·尼德兰德知道你这么优秀的话，他肯定会给你投反对票的。"择日，

① 美国剧院与制作人联盟（League of American Theatres and Producers）是百老汇联盟于 1983—2007 年之间的曾用名。在此之前，该联盟还有过两个曾用名，分别是 1930—1973 年间的"纽约剧院联盟"（League of New York Theatres）和 1973—1985 年间的"纽约剧院与制作人联盟"（League of New York Theatres and Producers）。——译者注

伯恩斯坦又与尼德兰德在 21 俱乐部（21 Club）共进了午餐。尼德兰德跟他说："我真的非常欣赏你的才华，但我不能让舍恩菲尔德知道你这么优秀，否则他肯定不会投赞成票给你的。"

伯恩斯坦彻底被搞晕了。这时，兰德斯曼又来了电话。"跟你说，我们打算在下星期的新闻发布会上宣布这件事。"

"宣布哪件事？"伯恩斯坦问道，"罗科，你们到底要不要我？"

"噢，要，当然要。大伙儿已经决定要你了。"

伯恩斯坦去参加在 21 俱乐部举办的新闻发布会之前，先在朱贾姆辛演艺集团见了兰德斯曼、尼德兰德和舍恩菲尔德。当他们 4 人乘着一间小电梯下楼时，尼德兰德和舍恩菲尔德开始就一项有关舞台人员的谈判内容互相冲着对方大喊大叫。兰德斯曼站在旁边，假装什么都没听见。伯恩斯坦心想：我这是把自己给整到鬼差事里来了？在去往 21 俱乐部的路上，兰德斯曼走到他旁边，说："别担心，他俩一直都这样。没事的。"

在新闻发布会上，伯恩斯坦充分利用了他的广告业背景，说希望自己能够把大家凝聚到一起，共同举办一些营销活动，把百老汇推广给更广的受众。兰德斯曼在发言中讲道：伯恩斯坦之于百老汇，就好比"乔·帕普之于公共剧院。大家都希望他能成为全国乃至全世界剧院业的血液、肠道、心脏和灵魂"[1]。

伯恩斯坦刚一走马上任，便大动干戈，解雇了大部分老员工，引进了一批有营销背景的新人，给早已"俱乐部化"的美国剧院与制作人联盟彻底换了血。尽管《综艺》杂志在头版以《联盟血腥大屠杀》为题刊登了这一事件，但伯恩斯坦得到了许多戏剧制作人的支持。这些制作人的剧院老板遍及全国各地。伯恩斯坦开始主动联系这些老板，还称此为"一条必经之路"。之前的美国剧院与制作人联盟把重点全都放到了百老汇和纽约的剧院身上，而忽略了很多同样重要的人。伯恩斯坦讲道："如果要把百老汇打造成一个全国品牌，人脉这条路是一

定要走的。"

为了给百老汇创造全国性的曝光机会，伯恩斯坦可谓绞尽脑汁。作为一个体育迷，他每年都会观看超级碗大赛。多年来，超级碗的中场表演早已被美国国家橄榄球联盟（NFL）打造成了一个家喻户晓的活动；这给伯恩斯坦留下了深刻的印象。1998年，美国职业篮球联盟（NBA）全明星赛将于麦迪逊广场花园举行。伯恩斯坦给NBA总裁大卫·斯特恩（David Stern）打电话，提议道："你们也应该打造一个这样的中场表演。既然你们今年要在纽约举办全明星赛，那么还有什么比百老汇更能代表纽约呢？"斯特恩欣然同意。最终，二人商定，百老汇的中场表演将在美国全国广播公司（NBC）直播。共计10部百老汇演出参与了进来：比比·诺维尔什率领《芝加哥》的舞者们登台，表演了《美妙的爵士》；《悲惨世界》的演员们挥舞着旗子跑进球场，献唱了《只待明日》（One Day More）。而《歌剧魅影》差点没能得到入场机会。"那里面的歌曲都不太能带动现场氛围，所以我们想把'魅影'给藏起来，"伯恩斯坦说道，"但可惜'魅影'有幽闭恐惧症，所以我们没办法了。"最终，这场全明星赛的中场表演成了百老汇一次成功的营销案例，观看人次达1700万。

伯恩斯坦跟团队一起设计了一个标识——"Live Broadway"（享受百老汇生活）。一些人跳出来，对这个口号嗤之以鼻。更有甚者，将其戏称为"Dead Broadway"（过时的百老汇生活）。但纽约乃至全国各地的剧院老板不仅在剧院大厅里展出了这个标识，还把它插进了自己剧目的广告里。伯恩斯坦公开招募了企业赞助，最后拉来一个大客户——美国大陆航空公司（Continental Airlines）。该公司正希望开拓纽约市场，而有什么方法要比成为"Live Broadway"的官方航空公司还好呢？在双方的合作开启后，美国大陆航空公司创建了一个机上百老汇频道，

还在其杂志上刊登了许多关于百老汇的故事。① 伯恩斯坦算了一笔账：在他们合作的这 9 年，美国大陆航空公司为百老汇所做的免费宣传实际价值高达 1.3 亿美元。他说："我们本来给公司的人做的预算只有 300 万美元。所以……他们真的是很大方。"

但自始至终，百老汇最有力的营销工具一直都是托尼奖。该奖项由美国戏剧委员会（一个在"二战"期间经营着台口餐厅②的非营利性组织）于 1947 年创立，其名称来自女演员、制作人和共同创始人安托瓦尼特·佩里（Antoinette Perry）。第一届安托瓦尼特·佩里奖（很快便被人们简称为"托尼奖"）于华尔道夫·阿斯托利亚酒店的大宴会厅举行。海伦·海斯（Helen Hayes）、阿瑟·米勒和艾格尼丝·德·米勒（Agnes de Mille）分别获得了一卷羊皮纸奖状、一个钱夹（给男士的奖品）或一块粉饼（给女士的奖品）。当晚，到场嘉宾全部正装出席。戏剧界的淑女绅士汇聚一堂，共同欢庆这个属于自己的节日。彼时，托尼奖的竞争氛围还十分友好，毕竟其分量尚有限，而大多数戏剧爱好者对此也都不甚了解。

1956 年，杜蒙电视 5 台首次转播了纽约的托尼奖颁奖典礼。1967 年，意气风发的演出经纪人亚历山大·H. 科恩一眼看中了其中的商机，费尽心思请了 NBC 来直播舒伯特剧院的托尼奖颁奖典礼。那届颁奖典礼仅一个小时，由音乐剧《我情我愿》（*I Do! I Do!*）里的两位明星——玛丽·马丁（Mary Martin）和罗伯特·普雷斯顿（Robert Preston）担任主持人。就这样，科恩成了托尼奖的经理人，在接下来的 20 年里年复一年地制作这场颁奖典礼并让它在电视上播出。科恩事无巨细地监督这场晚会，从剧目选择、座位安排，再到现场所提供的食物饮品，全

① 他们还有过给一架飞机喷上百老汇涂装的想法，但那将耗资 50 万美元，实在是令人望而却步。而且，那架飞机一旦坠毁的话——"我们就彻底没救了。"伯恩斯坦如是说。
② 台口餐厅（Stage Door Canteen）于"二战"期间成立，在晚上为军人举办歌舞表演，售有各种餐食和非酒精饮料，时常还会邀请到名人来表演。这里的艺人们基本上不拿报酬，他们用这种方式为战场上的士兵们加油。——译者注

部亲力亲为；而他的妻子赫尔蒂·帕克斯（Hildy Parks）则负责为颁奖典礼写主持词。他们能从这场电视转播中获得巨大的利润，其数额之多让一些业界人士分外眼红。这场典礼有着全国范围内庞大的受众群体，因此，托尼奖很快就成了一个强大的营销工具。美国所有的戏剧爱好者都会准时收看这场直播。若是剧组能利用好托尼奖颁奖仪式上的 3 分钟表演时间，那很快就能使其票房大卖；而若摘得了托尼奖的至高荣誉——"最佳音乐剧"和"最佳话剧"，那不仅要赶快协调加演事宜，而且要着手准备全国巡演了。渐渐地，竞争取代了和谐，残酷取代了友善，昔日在华尔道夫·阿斯托利亚酒店大宴会厅举行的晚会早已面目全非，变成了一场明争暗斗。制作人们为拉票不惜使出浑身解数，或威逼利诱，或巧言令色，或卑躬屈膝。而大家心中的托尼奖投票原则，也一致演变成了"先给自己投票，再给对手投反对票，最后给朋友投票"。

三十年河东，三十年河西。1987 年，科恩通过托尼奖所赚取（也有人称为"掠夺"）财富的巨额数目引起了舒伯特集团的注意。紧接着，拥有托尼奖版权的美国戏剧委员会便与美国剧院与制作人联盟携手，创立了"托尼奖制作公司"（Tony Award Productions），专门制作这场盛大的电视转播。尽管收视率有所下降，但托尼奖自 1978 年开始的合作伙伴——哥伦比亚广播公司，仍未放弃这个节目。无论如何，托尼奖颁奖典礼都是最经典的电视颁奖节目，而其观众群体更是所有广告商做梦都想成为的人——坐飞机，开林肯，喷着香奈儿，还戴着劳力士。

伯恩斯坦认为，托尼奖颁奖典礼的价值有待进一步挖掘。1996 年是托尼奖的 50 周年纪念日。这是个里程碑式的事件，但伯恩斯坦惊讶地发现，根本没有人考虑过该怎样用它来做文章。最后，第 50 届托尼奖颁奖典礼由内森·莱恩主持，请来了一众前托尼奖得主到现场助阵——卡罗尔·钱宁（Carol Channing）、休姆·克罗宁（Hume Cronyn）、詹姆斯·厄尔·琼斯、南妮特·法布雷（Nanette Fabray）、罗伯

特·古雷（Robert Goulet）、比·阿瑟（Bea Arthur）和雷·沃尔斯顿（Ray Walston）。然而，媒体对这场晚会的评价却不高。尽管《吉屋出租》来势汹汹，无人不晓，但第 50 届托尼奖颁奖典礼整体的收视率很糟糕。美国全国广播公司在同一时段重播的《辩护律师》（Matlock）抢走了大部分电视机前的观众。于是，拯救托尼奖便成了伯恩斯坦和美国剧院与制作人联盟义不容辞的任务。他们深知，要解决这一问题，必须从美国戏剧委员会下手，彻底转变那些人对于托尼奖颁奖典礼的成见。

掌控着美国戏剧委员会的公园大道贵妇人——伊莎贝尔·史蒂文森，傲睨自若，对企业赞助不屑一顾。在她看来，这些商业化的赞助有损托尼奖的艺术价值。此外，科恩下台后，罗伊·索姆里奥（Roy Somlyo）默不作声地成为托尼奖的新任总制作人。索姆里奥不喜欢用戏剧圈之外的主持人，否掉了那些"过于为人熟知"的影视明星，而且还不愿事先为（戏剧圈的明星）主持阵容做广告。伯恩斯坦复述道，因为这样会"破坏惊喜"。此外，即使一些剧目同样取得了不错的票房成绩，阵容里也不乏各路明星，伯恩斯坦还禁止未获"最佳音乐剧"提名的剧目在这场电视转播上演出。伯恩斯坦曾给哥伦比亚广播公司的一位高管打电话，询问为什么没有国际转播的版权费进账，却得到答复：除非索姆里奥允许，否则不能向他透露任何信息。

"一切都有些本末倒置了，"伯恩斯坦回忆道，"对此，很多制作人都感到愤愤不平。托尼奖本该为他们的剧目服务；而现在，他们却要向那些具有投票权的人提供好几百张免费演出票，还要为了让自己的节目上托尼奖颁奖典礼而掏钱——并且，这一'门票费'还在不断飙升。到头来，他们无论付出多少，还是对这场晚会没有任何掌控权；这就好比电视业无从左右艾美奖，而电影业无从左右奥斯卡奖一样。"

义愤填膺的制作人们聚到一起，呼吁托尼奖能多给他们一些话语权。这意味着，索姆里奥必须下台。但他久经沙场，早就练成演艺圈的一名战士。当美国剧院与制作人联盟磨刀霍霍杀来之时，索姆里奥

已经整装待发，静候多时。他在私下拉拢了伊莎贝尔·史蒂文森，跟她讲，只有自己才能保护托尼奖这块完整的艺术瑰宝不受那帮唯利是图的制作人侵袭。于是，在索姆里奥被托尼奖正式开除的那一天，史蒂文森出来宣布：她已任命索姆里奥为美国戏剧委员会主席。对索姆里奥来说，这一新职意味着更多的权力。

即便如此，索姆里奥不可能永远一手遮天、独揽大权。他早先曾提出，可以将托尼奖颁奖典礼挪到无线电城音乐厅（Radio City Music Hall）举办，伯恩斯坦非常赞同这个想法，毕竟，无线电城音乐厅有着6000个座位，光是卖晚会门票就能大赚一笔。然而到了1997年，当美国剧院与制作人联盟开始推行这一改革时，索姆里奥却又唱起了反调。但这次，在罗西·欧唐内的绝对影响力面前，索姆里奥无能为力了。罗西·欧唐内——著名的女演员、脱口秀主持人，同时也是百老汇在美国心脏地带①的行业代表人物。1997年，欧唐内接受了托尼奖颁奖典礼的主持邀约，而唯一能与她的个性和地位相匹配的剧院只有无线电城音乐厅。²

罗西·欧唐内在纽约长岛的康马克县长大，从小就是个百老汇迷。6岁时，小欧唐内在韦斯特伯里音乐节（Westbury Music Fair）上看了《乔治·迈克尔》（George M!）。演出还没结束，她就跑上舞台，奔向了男主角的怀抱。欧唐内的妈妈也很喜欢音乐剧，经常在打扫房间时放百老汇的录音室专辑。欧唐内对《纽约时报》说，她"曾是整个康马克唯一熟知《南太平洋》所有歌词的二年级学生"。欧唐内十几岁时，甚至敢去父亲的钱包里偷钱，逃学去看百老汇的午场演出。欧唐内做梦都想成为百老汇的一员，但1981年桑德海姆音乐剧《欢乐前行》（*Merrily We Roll Along*）的演员海选让她突然意识到，自己想得太简单了——她

① 美国心脏地带（middle America）用于描述美国中产阶级、新教徒与白人居民的聚居地。——译者注

甚至都没有一张现成的大头照和履历表可以带给选角导演。欧唐内深知自己口齿伶俐、能言善道，于是便去试着讲单口相声。她在长岛的一些小型俱乐部里日复一日地磨炼着自己的口才，之后又在《明日之星》(Star Search)节目中过关斩将，初露锋芒。1992年，欧唐内主演电影《红粉联盟》(A League of Their Own)，正式进入娱乐圈。1994年，她在复排版《油脂》中扮演里佐（Rizzo），如愿登上了百老汇的舞台。评论界对欧唐内的表演褒贬不一，但都不否认一个事实：她是票房一大保证。

1996年，罗西·欧唐内推出了《欧唐内脱口秀》(The Rosie O'Donnell Show)。这档节目于每日早间在全国联播，同时也为她赢得了"友善女王"的称号。欧唐内在其脱口秀里谈天说地，但总是绕不开一个话题——百老汇。她会去看很多作品的首演场，然后在第二天早上拿着一本《戏单月刊》①，与电视观众分享自己昨晚的观剧体验。她还会去采访很多百老汇明星，邀请演员们带妆表演完整版的音乐剧片段。《欧唐内脱口秀》在美国很受欢迎，其收视率仅次于《奥普拉脱口秀》(The Oprah Winfrey Show)和《施普林格脱口秀》(The Jerry Springer Show)。在每个工作日的早晨，都有大概600万人会收看这一节目。巧的是，在看《欧唐内脱口秀》的那些人里，有很多女性观众愿意花钱去看百老汇演出。制作人们逐渐发现，那些被欧唐内在节目中夸赞的幸运作品，转眼就能迎来一场票房大卖。

"之前在很多人看来，百老汇都只属于少数精英群体。罗西让百老汇变得更加大众化了。"伯恩斯坦说道，"她本身就是一个具有非凡影响力的媒体焦点，同时又愿意尽己所能地帮助戏剧行业发展。"欧唐内改变了百老汇观众的结构，其影响力可见一斑。在20世纪80年代，

① 《戏单月刊》(Playbill)是一部面向戏剧爱好者的杂志，创刊于1884年。该杂志基本上是为特定剧目单独印刷，并作为节目册在剧院门口分发，但其订阅版也可以送货上门。
——译者注

不到一半的百老汇观众来自纽约市之外；而到了 20 世纪 90 年代中期，这部分观众的占比上升到了三分之二。百老汇正在步入主流娱乐之列，数百万人从"友善女王"——而不是那些"恶毒国王"（纽约的戏剧评论员们）那里了解到百老汇的演出。

1997 年，欧唐内主持了多年来竞争最激烈的一届托尼奖。彼时，唯一没有获奖悬念的就是号称"最佳复排音乐剧"的《芝加哥》。而隔壁，"最佳音乐剧"可谓龙争虎斗，排在竞争者之列的，有坎德尔和埃布的《钢栈桥》、赛·科尔曼的《生活》（*The Life*，讲述了善良的时代广场妓女的故事）、《泰坦尼克号》（*Titanic*）以及由朱莉·泰莫在林肯中心执导的《胡安·达里安：狂欢节弥撒》（*Juan Darién: A Carnival Mass*，一部附庸风雅的作品）。前三部商业音乐剧收到的评价褒贬不一，在票房上也是惨不忍睹；若获得托尼奖"最佳音乐剧"，定能起死回生，重掌票房大势。

1985 年，罗伯特·巴拉德（Robert Ballard）在大西洋深处发现了泰坦尼克号的残骸。同年，莫里·耶斯顿就开始创作音乐剧《泰坦尼克号》。"泰坦尼克号是爱德华时代的象征，"耶斯顿说道，"它的船身同当时的整个社会结构一样，被分为了一、二、三等。这种爱德华时代的社会等级制度，也与船一起沉入了海底。"

1986 年，挑战者号航天飞机（Space Shuttle Challenger）在空中遇难。"我当时就想，人们大概还是没能从上次的灾难中吸取经验，"耶斯顿说道，"人类过于相信技术，却导致了无辜的老师和可怜的宇航员被剥夺了生命。"耶斯顿断断续续地写了几年《泰坦尼克号》，期间总是有别的项目插进来。汤米·图恩还请了他和曾写过《1776》（*1776*）与《我的唯一》的剧作家彼得·斯通，一同拯救在波士顿"仆街"的《大饭店》。两位英才通力合作、妙笔生花，使这部剧登陆纽约之时，一经开演便好评如潮。在百老汇版《大饭店》的首演夜，二人又见了面。斯通问

耶斯顿接下来想做什么戏。

"我在写《泰坦尼克号》。"耶斯顿回答道。

"但这是我的剧！"斯通很是惊讶。

"才不是你的剧！我都写了很多年了。"

"但我一直都想写这部剧！"斯通说道,"要不咱们一起写？"

"好呀。"耶斯顿说。

他们会定期到上东区,在斯通住处附近的一家中餐馆碰面,探讨这部剧,"想象自己就置身于这艘邮轮之中。"耶斯顿回忆道。他们决定,这部音乐剧当中的每名角色都要出自那艘船上的真实人物。

在调查过程中,耶斯顿和斯通注意到了一名泰坦尼克号的幸存者——弗雷德里克·巴雷特(Frederick Barrett)。巴雷特是这艘邮轮上的一名司炉工,日后曾出来作证称,自己很早就发现了泰坦尼克号的行驶速度过快。当船只撞上冰山时,巴雷特正位于6号锅炉房。最终,他爬上了13号救生艇,幸存下来。于是,耶斯顿作下一首《巴雷特之歌》(*Barrett's Song*),歌颂在这艘豪华游轮的甲板之下辛勤工作的劳动者们——他们中的大部分人都被淹死了。

耶斯顿找来自己一位古怪的朋友——迈克尔·布朗(Michael Brown)担任《泰坦尼克号》制作人。布朗毕业于顶尖的道尔顿高中和哈佛大学,陪同披头士乐队(The Beatles)进行巡演,还协助大导演费德里科·费里尼(Federico Fellini)拍过《八部半》(*8½*),好像认识演艺圈里的每个人似的。布朗整天穿得像个流浪汉,但"所有人都觉得他是个百万富翁",耶斯顿说道。布朗之前没有在百老汇制作演出的经验,所以耶斯顿的经纪人弗洛拉·罗伯茨(Flora Roberts)又给迈克尔·大卫和道奇队打电话,问他们是否愿意担当共同制作人。大卫在电话那头说道:"做一部关于泰坦尼克号的音乐剧？认真的吗？"他并不是很看好这个项目,但还是同意与耶斯顿在他的公寓里碰上一面,听听乐谱。"那晚,莫里创造了一个奇迹。"大卫说道,"他个子不高,坐在钢琴前,

为我们描绘了《泰坦尼克号》里所有的场景,自弹自唱了好几首动听的歌曲。整部剧在他的表演下,显得格外生动。我光是回想当时的场景就感动得想哭。"于是,道奇队同意与迈克尔·布朗共同制作《泰坦尼克号》,投资比例为50%。

耶斯顿和斯通找上几位顶级导演——迈克·尼科尔斯、乔纳森·米勒(Jonathan Miller)、尼古拉斯·海特纳(Nicholas Hytner)、斯蒂芬·达德利(Stephen Daldry),甚至还有佛朗哥·泽雷利(Franco Zerelli)。但是,并没有人愿意接手《泰坦尼克号》。耶斯顿回忆道:"我在客厅里给特雷弗·纳恩表演了里面的片段,然后他说:'说实话,我不知道该怎么去执导这样一部戏。'那天,他还干了两瓶酒。"

最后,他们找来了英国歌剧与戏剧导演理查德·琼斯(Richard Jones)。琼斯有很多先锋派作品,评论员们对它们褒贬不一,经常产生分歧。"理查德的工作方式很与众不同,"耶斯顿如是说道,"我们举办了一次戏剧工作坊表演,这本来会是道奇队的好机会——邀请人们来剧院,看这部戏,爱上它,然后掏钱投资。好吧,最后事与愿违。理查德选来了一堆与角色形象完全相反的演员,比如他挑了一名矮小、年轻还留着金头发的女孩扮演船长。他可能不想让角色塑造受到演员形象的影响,而是想测试一下这部剧自身的效果。"果不其然,道奇队那天空手而归。但迈克尔·布朗在演艺圈的人脉很广,所以钱应该不是大问题。

当琼斯开始正式执导这部剧时,大卫逐渐意识到,《泰坦尼克号》将是一部巨制——大概是道奇队有史以来做过最为雄心勃勃的一部作品了。道奇队一直都奉行着一条原则:永远不在纽约直接开演一部戏,而是要预先在别的城市进行试演——如果在纽约冷场可就糟了。然而,随着预算从800万美元攀升至1000万美元,他们已经掏不出钱去外地试演了。"所以大伙儿决定破一次例,"大卫说道,"我们要直接把一个叫作'《泰坦尼克号》'的戏带到百老汇。如果真的冷场了,就自己编

笑话救场……"

用不着这帮人亲自出马,媒体就来渲染气氛了。《泰坦尼克号》将于1997年春天在伦特－方坦剧院(Lunt-Fontanne)首演的消息一经传出,各路媒体就开始大做文章。《纽约每日新闻》甚至写了一篇名为《看他们唱歌,看他们跳舞,看他们溺水》(*Watch 'em Sing, Watch 'em Dance, Watch 'em Drown*)的文章。[3] 耶斯顿和斯通已经准备好了暖场笑话。"当我在写《九》的时候,人们告诫我说,不要用这个标题。因为,评论员们会戏称《九》这部剧只能得'三'分,"耶斯顿跟《纽约每日新闻》讲道,"然后我跟他们说——那如果《九》成功了,或许评论员们还会说《九》这部剧能拿'十'分呢!所以说,如果评论员们不喜欢《泰坦尼克号》,就会说它'沉没'了;但如果他们喜欢这部剧,没准会说泰坦尼克号又'浮起来'了呢!"

《泰坦尼克号》的第一次排练定于上午9点开始。所有人都准时出现了——除了迈克尔·布朗。两小时后,布朗仍然没有到场。耶斯顿开始担心了。他跟大卫讲,"如果迈克尔·布朗没能准时来,那唯一的可能就是他死了。"于是,大卫便让一名舞台经理到布朗的公寓里找他。没人应门。随后,这名舞台经理叫来公寓管理员一起撬开了门锁,竟发现布朗死在了马桶上。耶斯顿同布朗的姐姐取得了联系,通知她这一消息,并核对了一些关于布朗生活的事实,打算在《纽约时报》上发一篇讣告。结果,布朗的姐姐在听完他说的这些"事实"后,笑出了声。她弟弟布朗从来没上过道尔顿或是哈佛。相反,布朗高中就辍学了,坐着一艘不定线货船漂去了欧洲,有几年完全没了音讯。当他再回到纽约时,甚至在外流浪了几个月。他与娱乐圈名人的联系的确是真实的,但除此之外,他生活中的其他一切都"是个弥天大谎",耶斯顿说。

更加雪上加霜的是,道奇队发现了关于布朗的另一事实:他占着

《泰坦尼克号》500万美元的投资份额，却连一个子儿都没有筹到。于是，在距首演夜仅剩4个星期的时候，道奇队承担起了全部1000万美元的投资。"我们东奔西走，分秒必争，"大卫回忆道，"我还记得，当时去一个朋友的公寓里，在他门卫的看守下坐在公寓大厅里等他；他不拿着支票下来，我就不走——当时真的已经绝望至此了。"但没多久，道奇队的财务状况就得到了改善——他们与来自荷兰的娱乐大亨乔普·范登恩德（Joop van den Ende）建立起了合作关系。范登恩德旗下的恩德摩尔公司（Endemol）曾制作过包括《老大哥》（*Big Brother*）在内的许多真人秀节目，而范登恩德本人也是个百老汇音乐剧爱好者。他一举买下了《泰坦尼克号》的大量股份。

耶斯顿和斯通在排练开始后，仍不断修改剧本和唱段。耶斯顿总觉得这部戏还少那么点东西，有可能缺一首概括主题的歌曲。正如他所讲的那样，"我们做梦，我们追梦，虽然有时会失败，但这并不意味着我们的梦想没有价值。"他为泰坦尼克号的总船体设计师托马斯·安德鲁斯（Thomas Andrews）写了一首歌，名为《在每个时代》（*In Every Age*）。这首歌从埃及的金字塔唱到中国的长城，纵览古今中外，歌颂了人类对于创造伟大与不朽的愿望。正如歌词所言，泰坦尼克号的建造者创造出了一个"漂浮的城市"。在一次排练结束后，耶斯顿"忐忑不安"地给琼斯和斯通演奏了这首歌。然后，斯通说："这是你为这部剧所写过最棒的一首歌曲了。我们要把它放在全剧的开头，而非结尾。"

"为什么要放在开头？"耶斯顿问道。

"因为它能给评论员们一个好印象。"斯通说道。这首歌是在告诉那些评论员们，尽管他们听到过很多关于《泰坦尼克号》的玩笑话，但这部剧说到底仍然是一部充满戏剧性的音乐剧。该剧讲述的是一个历史上的灾难性事件，言近旨远，引人深思。它不是一个笑话，更不是在哗众取宠。

《泰坦尼克号》在伦特-方坦剧院的第一次预演持续了4个小时之

久。由于特效技术问题，演出在中途被数次打断；而到最后，游轮竟然没有沉没，演员们只得在幕布前演唱终曲。喜剧演员兼编剧布鲁斯·维兰奇（Bruce Vilanch）转过身来，跟我说："一部关于泰坦尼克号的音乐剧，而船到最后却没有沉没？嗯，这的确很新颖。"

第二天，消息便在舒伯特大街上炸开了花：百老汇迎来了史上最拉垮的预演之一。那个星期，各路报纸围绕这部剧做了一篇又一篇文章，编出了一个又一个玩笑话，但始终都围绕着一个主题——《泰坦尼克号》完蛋了。乔·艾伦餐厅①的内墙上挂着很多失败作品的海报，而此刻，里面的服务员正在为《泰坦尼克号》的海报腾地方。为了尽可能躲避流言蜚语，道奇队在时代广场的希尔顿逸林酒店里设立了一间作战室，还备上了很多啤酒和三明治——只有在那里，他们才可以尽情地讨论这部剧的问题，而不会被剧院区餐厅里一些爱说闲话的服务员听到然后泄露给专栏记者们。随着预演一场场地推进，两位主创与导演之间的关系越来越紧张。琼斯继续慢条斯理、从容自若地工作；耶斯顿和斯通素来以"百老汇及时雨"闻名，最擅长在临正式开演的几个星期内拯救一部在外地试演时失败的作品。因此，他们对琼斯不慌不忙的作风感到十分不满，甚至不想再与他交流。"我们每天会在作战室里开两次会，"大卫说，"早上跟理查德开一次，晚上跟莫里和彼得开一次。"琼斯每次都说，他会从头开始，一个个地解决掉这部剧的所有问题——无论是技术问题还是其他问题。如果他说这句话的意思是，他的进度还没到第二幕后面的部分，所以船也只能在关键时刻先不沉下去——那也别无他法，只好委屈观众们能理解这部剧还没完全排好……"我们都火烧眉毛了，理查德却好像是缺乏对这种压力的感知功能一样。"大卫说道。

终于，《泰坦尼克号》挣扎着浮了上来。但在第二幕里，仍有一个

① 乔·艾伦餐厅（Joe Allen Restaurant）成立于1965年，坐落于纽约曼哈顿的百老汇剧院区，经常受到戏剧业内人士及爱好者们的光顾。——译者注

十分棘手的问题待解决。这个问题错在斯通——他描绘了一个人们登救生艇的场景，长达40页，却"连一句唱词都没有"，耶斯顿说道。演员们纷纷爬上悬挂在舞台台口两侧的救生艇。每艘救生艇上都有自己的戏剧片段，观众一会儿看向这边，一会儿看向那边，头晕眼花，不知所以。"有人在舞台右上方说着话，然后突然又有一人从舞台的左下方开始讲话，根本搞不清谁在说话，"耶斯顿说道，"舞台上混乱无比。"史密斯船长（Captain Smith）还会时不时地从舷窗里跳出来，拿着大喇叭对着七零八散的乘客们喊话，耶斯顿说："他看起来就像是猪小弟（Porky Pig）一样。"

但斯通对这一场景情有独钟，并跟他们保证自己一定能把这段改好，虽说当时离首演夜只剩两个星期了。这时，耶斯顿已经开始绝望了。"一次，我们在午夜时分收工。一回到家，我就与自己和解了。我跟自己说，'你以前也遇到过这种情况，有时事情就是难以成功。而这次，无论再怎么努力，百分之百都无法幸免于难了。'"然后他去冲了个澡，一边洗一边安慰自己："就算这是一个失败的作品，或许人们仍然会喜欢里面的某几首歌……而且，第一幕确实也还不赖。如果《泰坦尼克号》是别人的音乐剧，而我和斯通是被临时叫过去救场的，那我会怎么做呢……"想到这里，他突然意识到：救生艇的场景，是这部剧失败的致命因素。

"这个场景真的很矛盾，"耶斯顿说道，"因为正常人都会想到，那些登上救生艇的人幸存了下来，而那些没登上的人跟世界永别了。这是一种无法言说的无助感，不应该被搬上娱乐舞台。"

耶斯顿洗完澡，来到钢琴前，为约翰・B. 塞耶（John B. Thayer）和他的妻子谱写了一首歌曲。塞耶生前曾是宾夕法尼亚铁路公司（Pennsylvania Railroad）的董事。悲剧发生时，他和妻子正携年幼的儿子享受着三口之旅。耶斯顿的脑中不禁浮现出一幅幅塞耶夫妇在危难关头，用尽全力保护幼子的画面。只见母亲跪在甲板上，一边为儿子穿上救生衣，

一边唱道:"你和我将踏上这救生艇,但父亲需要先留下。别慌,这就会像是在九曲湖①里划船一样。"耶斯顿还想象着,小男孩跑向父亲,用手臂抱住父亲的膝盖,却被父亲轻轻地推开:"快和母亲一起上救生艇。"当他的妻子正要张口说话时,塞耶阻止了她,唱道:"莫须多言,我会平安无事。明天一早,我便去接你们两个——你和我亲爱的儿子。"耶斯顿继续为这首歌添加了一些别的人物——那些正与所爱之人含泪分别的乘客,明知再也无法重聚,却又无法亲口说出这样的事实。他给这首歌起了一个名字——《我们将在明日重聚》(*We'll Meet Tomorrow*)。

"一夜之间,我手头就多了一首15分钟的歌曲,可以替换掉那段40页不间断的对白了!"耶斯顿回忆道。他在凌晨5点钟完成了这首歌,然后立刻给迈克尔·大卫打了电话。大卫迅速赶到耶斯顿的公寓,听完这首歌,他说:"咱们说什么都要演你这段。"

但斯通久经沙场,早已磨炼成一名利口辩给的战士——大概只有梅特涅②的外交口才才能说服他。那天下午,大卫在作战室召开了一次会议。耶斯顿过来时,见斯通一个人坐在桌子的一端,而其他人都坐在另一端。大卫开口了:"彼得,你也知道,咱们最近卡在了第二幕的一个关键部分上。所有人全都发自内心地相信,你之前所写的,以及你正在努力改写的,最终效果肯定不赖——这一点,所有人都坚信不疑。但同时,大家也担心:这样按原计划做下来的话,时间可能会不够用。所以,莫里给咱们提供了一个备选方案。莫里,请展示一下咱们的备选方案。"

耶斯顿照做了,然后"屋里鸦雀无声",他回忆道。仿佛过了半晌,孤零零坐在桌子那头的斯通终于打破了沉默,他说:"好吧,你刚说我

① 九曲湖(the Serpentine)是位于英国伦敦海德公园内的一个人工湖,同时也是伦敦市民的一块休闲宝地,常有人来此划船或游泳。——译者注
② 克莱门斯·冯·梅特涅(Klemens von Metternich,1773—1859),19世纪奥地利著名的外交家,曾先后任奥地利驻萨克森、普鲁士、法国大使,以及奥地利外交大臣、奥地利首相。——译者注

写的东西肯定行得通,这一点我完全同意。但你还说,咱们时间可能不够了,这一点我也觉得有道理。也许,咱们的确应该采用备选方案。"

当晚,这首曲子就出现在了舞台上。其管弦乐谱还没有编配好,演员们在钢琴伴奏下为观众表演了这首曲子。曲终,台下声势鼎沸,掌声雷动。

现在,就差最后一个场景需要解决了。一直以来,琼斯都不知道该如何设计舞台画面,才能让这部以 1500 人的死亡而告终的音乐剧有一个正向的感情基调。他试着让那些幸存者披上"卡帕西亚号"(Carpathia)上的毛毯,上台复演《我们将在明日重聚》这首歌。这样做的效果——悲凉、凄惨,却并不发人深省。突然有一天,琼斯豁然开朗:他在生还者的队伍里,又穿插安排了遇难者。这些已故之人,身着刚上船那天清晨所穿的服装,走上舞台。当时的那艘游轮,还是这些人心中的不沉之船——而现在,一切均化作回忆,历历在目,却又恍如隔世。

剧中的一名演员——艾伦·科杜纳(Allan Corduner)回忆道:"在我们第一次上台表演这个结局时,观众们全都站起来了。"那天,当大幕落下后,"后台一片欢天喜地,兴高采烈。大家抹着眼泪,互相拥抱——那一刻,我们感觉自己好像是得到了平反一般。"[4]

4 月 23 日,《泰坦尼克号》正式首演。傍晚时分,观众们将信将疑地走进伦特-方坦剧院。正如报纸上所写,他们相信,演出开始后,舞台上将会上演一场灾难。但演出结束时,台下所有人都从座位上站了起来。他们鼓着掌,抹着泪,冲舞台呐喊着,演员们甚至不得不多次谢幕。平日里健谈无比的斯通默默无言,只是紧紧地抓住了不停擦泪的女伴劳伦·巴考尔(Lauren Bacall)。

在首演夜的派对上,耶斯顿欢天喜地,兴奋无比。但当评论出来后,大家都傻了眼。本·布兰特利在《纽约时报》上写道,该剧"的确没有沉没",但"不幸的是,这可能也是全剧唯一令人兴奋的一点了"。[5]

《纽约每日新闻》称这部剧"令人大失所望"(Titanic Letdown)①,而《纽约邮报》则讥讽道:"泰坦尼克号沉到水底了。"在首演夜无与伦比的胜利之后,这些评论"对我们来说有如天崩地裂",斯通说道。[6] "我们是不会关停演出的,"大卫说,"大伙儿已经准备好战斗到底了。"[7]

媒体死死盯住《泰坦尼克号》的票房走势,每天都满载而归,兴奋地报道着这部剧不断亏损的消息。压力之下,大卫反其道而行之——把内部财务记录展示给了记者。他承认,演出的确仍处于亏损状态,但门票销售额正不断增长,毕竟这部剧口碑很好。与此同时,耶斯顿正带领演员们灌录专辑。终于,一张包含 3 首歌曲的光盘被打包好,踏上了前往参加托尼奖提名委员会(Tony Award nominating committee)的旅途。过了几天,《纽约每日新闻》援引了一位不愿透露姓名的托尼奖提名委员会成员的话。此人说,他和同事们都很欣赏这部剧。很快,风向便开始转变。《泰坦尼克号》获得了 5 项托尼奖提名,包括"最佳音乐剧""最佳词曲创作"和"最佳音乐剧剧本"。

但《泰坦尼克号》的真正救星当属百老汇头号粉丝——罗西·欧唐内。她也来看了当天首演,回去就告诉她的数百万名观众,这部剧把自己感动哭了。她宣布:"我爱《泰坦尼克号》!"随后她便邀请剧组演员登场,表演了一首气势昂扬的大合唱——《泰坦尼克,一路平安》(*Godspeed Titanic*)。第二天,《泰坦尼克号》的票房直接翻了两倍。[8]

在第 51 届托尼奖颁奖典礼前几周,紧张的氛围到达了巅峰。光看票房数据,《泰坦尼克号》的确是领先于《钢栈桥》和《生活》,但也谈不上独占鳌头,仍要靠"最佳音乐剧"来扭转乾坤。为了拉票,道奇队给投票者们寄去了一篇《纽约客》文章的副本——这是《泰坦尼克号》收到的唯一一篇完全的好评。但在文中,评论员否定了《钢栈桥》和《生活》,这就得罪了制作人罗杰·伯林德。伯林德曾在《红男绿女》

① "Titanic" 作名词时指泰坦尼克号,作形容词时有"巨大"之义,此处《纽约每日新闻》的标题 *Titanic Letdown* 是一语双关。——译者注

这部戏里，给迈克尔·大卫直接开过一张 100 万美元的支票；而这次，他同时投资了《钢栈桥》和《生活》两部戏。在他看来，给投票者们寄《纽约客》这种行为，实在是两面三刀、无耻之尤。道奇队坚称自己并没想这么多，只是希望告诉托尼奖的投票者并非所有评论员都在试图击沉《泰坦尼克号》。

最终，《泰坦尼克号》接连拿下了所有被提名的奖项。在台上，斯通感谢道："感谢评论员们精辟得令人难以置信的评价。若是没有他们，谁又知道我们现在会怎样？"当大卫起身去领取"最佳音乐剧"的奖杯时，他穿过过道，先去找了罗杰·伯林德握手。大卫看起来就像是一名刚被批准缓期执行的罪犯。他说："这一演出季剧目繁多，琳琅满目，但也令人精疲力竭。我相信，不仅是《泰坦尼克号》的剧组成员——我们所有同行，都为迎接这一场战役而在战壕里辛勤奋斗了 365 天。"

而对于约翰·坎德尔和弗雷德·埃布来说，这一晚可谓苦乐参半，他们心中五味杂陈。复排版《芝加哥》一举摘得 6 项托尼奖，而《钢栈桥》却一无所获，空手而归。（这部剧在托尼奖颁奖典礼三周后就停演了。）坎德尔跟《纽约每日新闻》讲道："我感觉左半边心乐开了花，右半边心却承受着巨大的悲痛。"埃布则说："迎接《钢栈桥》的失败，有如割喉般苦痛。"[9] 有些人批评欧唐内那晚的主持略显僵硬，但这无伤大雅——那年托尼奖颁奖典礼的收视率上升了 50%。在百老汇，欧唐内的影响力已经超过了《纽约时报》。

但在幕后，"友善女王"欧唐内也有炸毛的时候。她跟托尼奖颁奖典礼的执行制作人——加里·史密斯（Gary Smith）发生了冲突。史密斯最早以一部《茱蒂·嘉兰秀》（*The Judy Garland Show*）打入影视圈，资历丰富，手腕强硬。欧唐内想提高服装预算，但遭到了史密斯的拒绝。她惊呆了，咆哮道："那你想让我穿什么？穿着 GAP 上台吗？"[10] 1998 年，欧唐内再度被邀请主持托尼奖颁奖典礼。这次，她提了一个要求：不要再让自己碰见加里·史密斯。史密斯就这样被托尼奖抛弃了。

第十二章

论大亨的诞生

BROADWAY

1975 年，马蒂·贝尔（Marty Bell）拿到了 E. L. 多克托罗（E. L. Doctorow）新小说——《拉格泰姆时代》（Ragtime）的校样本。这部作品以世纪之交为背景，围绕一个新罗谢尔市的富有白人家庭、一位哈莱姆区的成功黑人音乐家和一名下东区的犹太移民展开。多克托罗笔下这些虚构角色，很多都来自那个时代的真实历史人物，如：伊夫林·奈斯比特（Evelyn Nesbit）、艾玛·戈德曼（Emma Goldman）、J. P. 摩根（J. P. Morgan）、哈里·胡迪尼（Harry Houdini）、亨利·福特（Henry Ford）和布克·T. 华盛顿（Booker T. Washington）。当时，贝尔还是一名体育记者，但热爱着戏剧，梦想成为一名制作人。他刚读完这本小说，就跟妻子说："这肯定会成为一部伟大的音乐剧作品。我想把这本书改编成一部音乐剧。"

10 年后，贝尔已经在百老汇制作了一部戏。他邀请了彼得·斯通和杰里·赫尔曼来把《拉格泰姆时代》改编成一部舞台剧。斯通认识多克托罗，他们在汉普顿海滩（the Hamptons）都有度假别墅，所以立刻答应了贝尔的请求。但有一个问题：在贝尔看来，音乐剧必须要围绕一个重点人物展开，而《拉格泰姆时代》的主人公繁多。因此，贝尔在处理剧本时，删减了一些角色的戏份，把重点放到了新罗谢尔市的

富有白人母亲上。结果多克托罗不同意这样的改编方式，还是希望能在舞台剧版本中保留他所有的角色。贝尔说："我完全没想到这件事会弄成这样。"

又过了几年，贝尔接到了一通加思·德拉宾斯基打来的电话。德拉宾斯基是院线音乐厅公司（Cineplex Odeon Corporation）的前高管，如今正在多伦多经营一家名为"莱文特"的戏剧制作公司。德拉宾斯基在为公司寻觅一位创意总监，而哈尔·普林斯向他推荐了自己的朋友贝尔。"去吧，去给加思尽情地提你的想法吧！"普林斯跟贝尔说道，"他肯定不知道，世界上还有你这么聪明的人。"

就这样，贝尔来到了多伦多。面试时，他侃侃而谈，跟德拉宾斯基讲了自己对于 10 部潜在好剧的想法，还为这些剧的相关主创团队人员提出了建议，其中就有《拉格泰姆时代》。德拉宾斯基也读过这部小说，一边看，一边感叹这本书"字里行间都好似蕴藏着歌曲"。

此外，《拉格泰姆时代》具备一切德拉宾斯基自己喜欢，并相信其他观众也会喜欢的音乐剧元素——它将是一部具有社会意义的恢宏巨制，不仅需要庞大的演员阵容和管弦乐队编制，同时也可以搭配最绚丽多彩的舞台特效。毫无疑问，这样一部舞台作品成本十分高昂，但德拉宾斯基可不是一个被会计部门束缚的人，正如他曾经的一位广告主管伦·吉尔（Len Gill）所言："加思是我认识的唯一一个可以在不限预算的情况下仍然把钱花超支的人。"

加思·德拉宾斯基一直忘不掉童年时的一段记忆。1953 年的某一天，正值多伦多的炎夏，年幼的加思在一群花园喷淋设备之中撒着欢儿地跑着。虽然他当时只有 3 岁，但在长大后，仍能够清晰地回忆起"像钻石一样冰冷的水……午后炙热的阳光、嫩绿色的草坪"和"奔跑，奔跑，享受着奔跑的自由"，他在自己的回忆录《接近骄阳》（*Closer to the Sun*）一书中如是写道。之后，他就摔倒了。加思能记起的下一个场

景就是，父亲拦了辆出租车，火急火燎地正把自己送往附近的一家儿童医院。在那里，加思被确诊为患小儿麻痹症，伴左腿瘫痪。在接下来的 8 年里，他先后经历了 7 次大手术，但都于事无补。最后，他的左腿还是变成了一条无用的残肢。小德拉宾斯基被告知，自己将拖着这条腿，走完接下来的人生路。医生为他配备了矫形支具，但他那位意志顽强的母亲从未允许小德拉宾斯基用另眼看待过自己，雷打不动地逼他戴着这笨拙的矫形支具，一步一步走着去上学。

童年时，所有别的小朋友可以玩的游戏，都与小德拉宾斯基无缘。于是，他进而转向精神追求，将自己沉浸在了书籍和电影的海洋之中。小德拉宾斯基很快便发现了自己在辩论和演讲方面的天赋。他看了莫里哀（Molière）的《妄想的病人》（*The Imaginary Invalid*），然后爱上了戏剧。他执导了一部迷你版的彼得·乌斯季诺夫（Peter Ustinov）的《罗曼诺夫与朱丽叶》（*Romanoff and Juliet*），还让自己扮演剧中的男一号。

德拉宾斯基成立了一个炒股俱乐部，从朋友那里募集资金并拿来做市场投资，但从未给他的朋友们兑现过收益。音乐会筹办人、戏剧制作人迈克尔·科尔（Michael Cohl）认识德拉宾斯基，他们十几岁的时候经常在一家台球厅里碰见。科尔的一位朋友就在这个炒股俱乐部里。"我朋友跟我说，他们不得不去找德拉宾斯基算账，因为他买了一辆车，"科尔说道，"而从未买过任何股票。"

德拉宾斯基高中毕业后，来到多伦多大学学习法律，并创办了一部关于电影业的杂志《影响》（*Impact*）。他还写了一本关于娱乐法的畅销书——《加拿大的电影与艺术》（*Motion Pictures and the Arts in Canada*）。但他创办的杂志每天都在亏钱，于是转而求助纳特·泰勒（Nat Taylor）。泰勒是加拿大版的"好莱坞大亨"，坐拥多家影院和一个制片厂，同时也是多家电视台的主要股东。他还创建了北美洲第一家多厅电影院——位于渥太华的埃尔金影院（Elgin Theatre）。泰勒非常欣赏德拉宾斯基的野心和活力，但并不看好他创办的杂志。他让德拉宾斯基停办《影响》，

来给自己的杂志《加拿大电影文摘》（*Canadian Film Digest*）当编辑。泰勒倾囊相授，教会了德拉宾斯基无数电影行业的知识。

德拉宾斯基野心勃勃，固然不满足于给一部电影杂志当一辈子编辑——他想要亲身参与到电影行业中来。因此，他伺机而动，成为一名制片人。他参与制作的第一部电影是《伪善者》（*The Silent Partner*）。这是一部讲述抢劫的电影，演员阵容强大：克里斯托弗·普卢默饰一名邪恶的银行抢劫犯，埃利奥特·古尔德（Elliott Gould）饰一位温顺的银行职员。《伪善者》的预算为220万加元，是当时成本高昂的加拿大电影。这部电影扣人心弦，引人入胜，但未能在美国找到主要发行商，最终只收回了70%的投资成本。德拉宾斯基没有气馁，接着又制作了一部更昂贵的电影——《换子疑云》（*The Changeling*）。光是他给主演乔治·C.斯科特（George C. Scott）开出的报酬，就高达100万加元。这部电影的总预算为550万加元，为此德拉宾斯基决定向公众发行股票来筹资。一位卑街（多伦多版"华尔街"）尽人皆知的金融行家——梅隆·戈特利布（Myron Gottlieb），帮德拉宾斯基起草了招股说明书并筹集了资金。他们的动作引起了《麦克林》①杂志的注意。不久，该杂志便刊发了一篇严厉的批评文章，称德拉宾斯基为"傲慢、不受人待见"和"不长记性的好战者"。不仅如此，这篇文章的作者还质疑德拉宾斯基的融资计划的合理性，并指出他作为这部电影的制片人、律师和发行商，竟自己给自己开出了如此高额的酬金。德拉宾斯基一怒之下，将杂志作者一纸诉状告至法院，并获得了7.5万加元的赔偿。《换子疑云》得以顺利开拍，但最终预算超支，票房"仆街"。

德拉宾斯基又把兴趣点转向了百老汇。他从多伦多的投资者那里筹集了资金，在百老汇制作了《一部百老汇音乐剧》（*A Broadway Musical*）。该音乐剧由查尔斯·斯特鲁斯（Charles Strouse）作曲、李·亚当

① 《麦克林》（*Maclean's*）是一本加拿大的新闻周刊，主要报道加拿大的政治、经济、文化和时事，其风格类似美国的《时代周刊》（*Time*）。——译者注

斯（Lee Adams）作词，讲述了一个卑鄙的戏剧制作人的故事。该剧被评论员们批评得体无完肤，在正式开演的当晚就以超过 100 万美元的亏损停演收场。① "我学会了一个道理：永远不要在异地制作一部戏，"德拉宾斯基如是说，"我亲眼看着一部好好的作品一步步走向毁灭。我跟自己发誓，再也不会那样做了。"

1979 年，德拉宾斯基与他的恩师纳特·泰勒合作，在多伦多伊顿购物中心（Eaton Centre）地下停车场里开了一家 18 厅的电影院。这家影院主要放映一些艺术电影和外国电影，还为顾客提供卡布奇诺，很受当地人欢迎。于是，泰勒和德拉宾斯基共同成立了多厅院线公司（Cineplex），着手在加拿大多个城市开办多厅影院。戈特利布加入了他们的公司，任副总裁一职。戈特利布负责筹募资金，而德拉宾斯基又总需要钱。多厅院线公司在成立之初风生水起，迅速扩张，但在 1982 年遇到了危机，一度几近倒闭，靠着举债才勉强存活。当时，多厅院线公司在加拿大最大的竞争对手——影星公司（Famous Players）和加拿大音乐厅剧院有限公司（Canadian Odeon Theatres Ltd.），手握多家好莱坞大型影业的独家电影放映权，直接垄断了一手片源。多厅院线公司无论卖出多少杯卡布奇诺，都无法再依靠艺术电影生存下去了。事到临头，德拉宾斯基灵机一动，动用自己的法律专业背景，找上加拿大当局，说服他们放开了针对好莱坞电影的竞争性招标。但祸不单行，一家银行此时拒绝继续为德拉宾斯基的公司放贷。于是，他和戈特利布拿出自己的积蓄，为公司凑出了 300 万加元。多厅院线公司就这样逃过了一劫。一年后，德拉宾斯基吸引来了加拿大最富有的家族之一、旗下拥有施格兰公司（Seagrams）的布朗夫曼家族（the Bronfmans）。他们购入了多厅院线公司 10% 的股份。

至于德拉宾斯基是如何拉来布朗夫曼家族一起做生意的，有两种

① 《一部百老汇音乐剧》在正式开演前，进行过 14 场预演。——译者注

说法。德拉宾斯基说，布朗夫曼家族有意进军演艺事业，同时也欣赏他对于多厅院线公司的运营策略。但也有人说是因为多厅院线公司付不起自己在伊顿中心的多厅影院的房租了，而伊顿中心正是布朗夫曼家族的地盘。影院所在的地下车库无法开展零售业，放着也是放着，所以布朗夫曼家族为了维持多厅院线公司的生存，往里投了钱。但无论真相如何，有了这一大家族的股份支持，德拉宾斯基以2000万加元低价一举吞并了昔日的竞争对手——加拿大音乐厅剧院有限公司。

合并后的新公司——院线音乐厅公司，不久便公开上市，在北美各地破旧立新，抢购了一所所老影院，建起了一批批新影院。在院线音乐厅公司的影院里，不再有马鬃填料的座椅或是破旧的黏糊糊的地板，其环境设施堪比影院中的王宫：来自意大利的大理石、从英国进口的地毯、巴黎风情的咖啡馆、最先进的音响与投影装置、人体工程学设计的座椅，还有大量绚丽多彩的霓虹灯招牌。[1]德拉宾斯基规定，院线音乐厅公司旗下的影院只提供用纯正黄油炸出来的爆米花，绝不能让顾客吃出廉价油的味道。

德拉宾斯基过着大亨般的生活，坐着直升机和私人飞机，往返于全国各地，视察着他那不断扩张的娱乐帝国。院线音乐厅公司在洛杉矶、夏纳、纽约和多伦多为电影明星们举办着各式豪华派对。德拉宾斯基这个名字在电影界已经家喻户晓。有了他的豪华影院，那些业内人士一度担心会被HBO电视网①、娱乐时间电视网②和其他电视大亨抢走的观众，重新回到了电影院里。但无论是在多伦多还是在好莱坞，并没有人真正喜欢德拉宾斯基——他不择手段、自以为是、傲慢不逊，

① HBO电视网（Home Box Office）是一家美国的有线电视网络媒体公司，于1972年开播，全天候播出电影、音乐、纪录片、体育赛事等娱乐节目，曾制作过《欲望都市》（*Sex and the City*）和《权力的游戏》（*Game of Thrones*）等热门电视剧。——译者注
② 娱乐时间电视网（Showtime Networks）是一家美国的付费有线电视网，开辟了同性恋题材美剧的天地，曾播出过《同志亦凡人》（*Queer as Folk*）、《嗜血法医》（*Dexter*）等热门电视剧。——译者注

不争出个输赢绝不罢休。有一次，《多伦多明星报》(*Toronto Star*) 发文质疑了他旗下一家剧院的卫生状况。德拉宾斯基二话没说，又将该报诉至法院，索赔了 200 万加元。

1985 年，院线音乐厅公司可谓如日中天。旗下影院里放映的，全都是《捉鬼敢死队》(*Ghostbusters*) 和《回到未来》(*Back to the Future*) 这样的热门大作，在成立后的第一年就盈利了 1300 万加元。公司董事会成员大卫·芬戈尔德（David Fingold）回忆道："加思看起来是个天才。"一年后，德拉宾斯基又拉来了卢·沃瑟曼（Lew Wasserman）。沃瑟曼是美国音乐公司（MCA）总裁，在好莱坞可谓呼风唤雨，独揽大权。美国音乐公司花费 7500 万美元，购入了院线音乐厅公司三分之一的股份。至此，德拉宾斯基在公司所拥有的股份减少到了个位数——7%。但他并不在意，美国音乐公司的钱帮他还清了债务并实现了进一步扩张。一位朋友曾提醒他，美国音乐公司可不会甘于做一个安分的合作伙伴；也许他哪天一觉醒来，会突然发现——在这个他自己亲手创建的帝国里，恺撒之位已属他人。但是，德拉宾斯基从未理会这些警告。

德拉宾斯基争强好胜，还有一种报复倾向。他通过收购的方法灭掉了音乐厅剧院有限公司，但他的另一个对手——影星公司，却存活了下来。德拉宾斯基从未忘记，在他初创多厅院线公司时，影星公司是如何抢走并垄断了主流好莱坞电影片源的。他的多伦多办公室对面，就是影星公司旗下的头号影剧院——帝国六号（the Imperial Six）。德拉宾斯基经过一番调查后发现，这栋楼有一半的租约在一位密歇根州的 90 岁寡妇手里。"影星公司竟对一个弱小的老太太下了毒手！"德拉宾斯基说道。于是，他成功说服了这位老太太把自己那部分租约卖给了他。在交易达成两天后，德拉宾斯基带着一队牵着警犬的特勤保镖和多名木匠来到了帝国六号，在楼中间立起了一块块干板墙和铁丝网，将大楼一分为二。人们甚至只能从一个消防出口才能进入影星公司那

部分的影剧院里。于是，帝国六号不得不被暂时关闭。

有了美国音乐公司的支持，德拉宾斯基重拾制片人旧梦，推出了包括《琴韵动我心》(Madame Sousatzka)和《抓狂电台》(Talk Radio)在内的一些影片，但都反响平平。他在马丁·斯科塞斯（Martin Scorsese）的《基督的最后诱惑》(The Last Temptation of Christ)一片中投资了700万美元。这部电影一经开映就在宗教界引起了轩然大波。愤怒的基督教群体甚至来到美国音乐公司大门口抗议，这令沃瑟曼大为恼火。不仅如此，沃瑟曼还很反感德拉宾斯基对院线音乐厅公司的经营方式——他用着美国音乐公司的钱，却完完全全把公司当成了自己的独资企业来管理。

美国音乐公司与院线音乐厅公司携手合作，计划在佛罗里达州奥兰多市打造环球影城之旅（universal studio tour）。而这一宏伟计划在实施过程中成本超支，资金状况一度失控。这不仅给院线音乐厅公司的资产负债表添上了一笔巨大的负担，更是加剧了双方之间的摩擦。

德拉宾斯基这种咄咄逼人、气焰万丈的个性，沃瑟曼及其在美国音乐公司的副手西德尼·辛伯格（Sidney Sheinberg）看在眼里，记在心里。事实上，他们也与德拉宾斯基一样残忍不仁，按德拉宾斯基的话说，"这两人大概是电影业中最难对付的人了。"只不过，他们的这般无情披着优雅的丝绸外衣；而德拉宾斯基的这般暴戾好似只用麻布裹着，一览无余。"加思会直接在会议上对员工破口大骂，疾声厉色、旁若无人，然后让会议继续进行。"大卫·芬戈尔德说道，"一次开完会后，我把他拉到一边，说：'加思，我搞不懂你为什么要这样。你现在已经成功了，不用再像几年前那样，为让公司活下去而挣扎了。'"

德拉宾斯基的本性中还充斥着对于扩张的渴望。院线音乐厅公司继续以惊人的速度扩大规模，一路债台高筑。这让美国音乐公司和布朗夫曼家族非常不满意。德拉宾斯基坚称，沃瑟曼敦促他通过举债经营而非售卖股权的方式来扩张公司。但在其他人看来，德拉宾斯基肯

定背着美国音乐公司做过交易。1987年，院线音乐厅公司市场估值为10亿美元，却有7800万美元的亏损。公司面临着沉重的债务，每况愈下，而在市场崩盘后跌入了一个更加举步维艰的状态。分析师们开始质疑"宽宏大量"和"独树一帜"的会计作风。正如辛伯格所言："天呐，我们正在和一个疯子搭伙做生意！"²

与此同时，德拉宾斯基对美国音乐公司和布朗夫曼家族越发严格的监管也心有不满。芬戈尔德发现，每当他私下见到德拉宾斯基和他的合伙人梅隆·戈特利布时，他们都会把院线音乐厅公司称作"我们的公司"；而每当他跟布朗夫曼家族以及美国音乐公司的代表见面时，他们也同样会把院线音乐厅公司称作"我们的公司"。1989年，芬戈尔德"逐渐嗅到了不对劲"——德拉宾斯基和美国音乐公司的关系出现了无法挽回的裂痕。于是，他把自己在公司的股权变现了。在院线音乐厅公司成立之初，德拉宾斯基和自己的兄弟曾购入其200万—300万加元的股份。现在，他们把这些股份卖了3600万加元。芬戈尔德说："唯一在德拉宾斯基那里赚过大钱的人可能就是我了。"①

德拉宾斯基需要尽快收回自己对院线音乐厅公司的控制权，因为美国音乐公司正意图将他挤走。他和戈特利布拉来了一些投资商，想要买断布朗夫曼家族的股份。布朗夫曼家族正巴不得退出这场噩梦，以每股17.5加元的价格卖掉了他们共计1.25亿加元的股份。在2020年的一次采访中，德拉宾斯基否认了美国音乐公司想赶他走的说法。按他的话说，自己追求布朗夫曼家族的股份，是为了能够在"我的公司"里拥有更多的股权。

当沃瑟曼得知德拉宾斯基与布朗夫曼家族的交易时，终于忍无可忍，决定要摧毁德拉宾斯基。在接下来一段时间内，他们打了无数场

① 芬戈尔德一离开，美国音乐公司便对公司拥有了更多的控制权。德拉宾斯基恼羞成怒，怀疑芬戈尔德进行了内幕交易。他要求安大略省证券委员会（Ontario Securities Commission）对此事介入调查。在一番调查过后，芬戈尔德被证明是清白的。

官司。火药味越来越浓,以至于美国音乐公司撤下了《综艺》杂志上庆祝院线音乐厅公司成立 10 周年的广告,还一并取消了他们的周年庆祝活动。最终,美国音乐公司也决定退出。沃瑟曼提出,将自己所有的股份同样以每股 17.5 加元的价格卖给德拉宾斯基。(当时的院线音乐厅公司早已不比往日,其市场股价只有 14 加元。)就这样,德拉宾斯基重新收回公司的代价也从 1.25 亿加元一路飙升到了 13 亿加元。而且,他只有 5 个月的时间来筹集这笔资金。在这样的情况下,沃瑟曼仍没有放过他。一份提供给媒体的院线音乐厅公司审计报告显示,德拉宾斯基和戈特利布的贷款数额在一份年度报告中被造了假。对此德拉宾斯基辩解道,该项数据还包括了预支部分的奖金。但这一事件无可避免地给他这场战役蒙上了一丝财务造假的恶名。

经过一番腥风血雨,德拉宾斯基和戈特利布终于筹集到了 13 亿加元。他们无限接近胜利,只可惜未能赶上规定期限。1989 年 11 月 27 日,卢·沃瑟曼把德拉宾斯基从院线音乐厅公司扫地出门。那一天,属于沃瑟曼的胜利到来了。德拉宾斯基的帝国栋折榱坏,他本人也是如雷轰顶,几近被彻底打败。但德拉宾斯基没有放弃。他重整旗鼓,蓄势待发,开启了自己的复出计划。毕竟,他的手头还有块肥肉——《歌剧魅影》。

第十三章

别废话，
给我去午场

BROADWAY

加思·德拉宾斯基还在经营多厅院线公司的时候，就拿到了《歌剧魅影》的加拿大版权。这部剧刚在伦敦开演没多久，西德尼·辛伯格就去看了一场演出。回来后，他跟德拉宾斯基讲，《歌剧魅影》有着巨大的潜力。"丛林的鼓声很快就要在大西洋彼岸敲响了。"辛伯格说道。于是，德拉宾斯基在伦敦视察新影院时，顺便去看了这部戏。他只抢到了一张位置靠后的池座票，几乎看不到坠落的大吊灯。但他仍强烈地感觉到：《歌剧魅影》"将是我这辈子能看到的所有娱乐作品中最有造化的一部"。

在多伦多，德拉宾斯基正好有个地方可以安置这部戏——他从老对头手里抢过来的帝国六号。现在，这座影剧院又被改回了最早的名字——"潘太及斯剧院"（Pantages Theatre）。不过，要拿到《歌剧魅影》的版权绝非易事。韦伯和卡梅隆·麦金托什严格把控着自己剧目的质量，无论它们在哪里演，都容不得出半点差错。德拉宾斯基为韦伯展示了潘太及斯剧院的修复计划，顺利打通了他这一关。

他与麦金托什约在了汉堡版《歌剧魅影》的首演场见面。"我当时对他患过小儿麻痹症的事情一无所知，就看他迈着大步——或者说是一瘸一拐地穿过大厅，然后我相当不合时宜地说了一句：'你的另一只

腿是睡着了吗？'"麦金托什回忆道。在之后几个月里，他慢慢地从这段尴尬的记忆中恢复了过来，同时也与德拉宾斯基具体商谈了一些版权事宜。他对德拉宾斯基的印象并不好。"我觉得他对待创作过程的态度很鲁莽，而且压根就没看懂这部戏，"麦金托什说道，"这完全不符合我的理念。"但是麦金托什同时也面临着一个问题：他的另一部大作——《悲惨世界》，正在全世界各地接连上演，而其中就包括多伦多。他说："我确实无法（在那里）连着做两部戏。"此外，韦伯也想尽快推出《歌剧魅影》——一部比《悲惨世界》还要成功的作品。因此，麦金托什最终还是同意把版权给了德拉宾斯基。

在德拉宾斯基和戈特利布从院线音乐厅公司退出时，美国音乐公司同意了他们购买潘太及斯剧院和《歌剧魅影》版权的请求。美国音乐公司的高管们对现场娱乐领域并不感兴趣，他们也不相信，这部剧能像德拉宾斯基所说的那样在多伦多至少演上4年。虽然该剧的预售票房达到了惊人的2400万加元，但在美国音乐公司高管们看来，整个加拿大的人口都不足以支撑这部剧演够4年。

德拉宾斯基和戈特利布拿出他们的解雇补偿金，卖掉了自己在院线音乐厅公司的股份，还从朋友和银行那里贷了一些款，凑出了6500万美元，用于购买潘太及斯剧院和《歌剧魅影》的版权。他们创立了一家新公司——加拿大现场娱乐公司（Live Entertainment Corporation of Canada），简称莱文特公司。这是一个七零八散的初创公司，但德拉宾斯基对该公司拥有绝对的控制权。正如他跟自己的律师丹·布兰比拉（Dan Brambilla）所讲的那样："我再也不会把公司上市了，永远都不会再把公司上市了。"[1]

在德拉宾斯基正式离开院线音乐厅公司的那天，他在潘太及斯剧院的后台召集了加拿大版《歌剧魅影》的剧组。大家喝着香槟，吃着蛋糕，欢庆着这一时刻。这个巨大的蛋糕上印着"Livent"（莱文特）几个大字和新公司的标志——一只凤凰。"我们在上一个帝国的灰烬中建

立起了莱文特，"德拉宾斯基宣布道，"而《歌剧魅影》，将是这一切的基石。"

德拉宾斯基希望他的加拿大版《歌剧魅影》能跟百老汇版一较高下——最好可以更胜一筹。他聘请了《悲惨世界》里的大明星科尔姆·威尔金森（Colm Wilkinson）来出演，一次性就跟他签了好几年，还开出了巨额演出费。至于导演，德拉宾斯基可不要随便找个舞台经理来执导，处处模仿纽约版的风格——他要的是原汁原味。于是，他请来了哈尔·普林斯[①]亲临加拿大进行指导。普林斯在多伦多住了两个月，全方位为这部作品把关。在德拉宾斯基心中，普林斯是最伟大的导演。他对普林斯恭敬有加，言听计从。

1989年，多伦多的剧院业还在沉睡期。这里绝大部分的剧院都由艾德·米尔维什（Ed Mirvish）所拥有。米尔维什是著名的折扣店——"实诚的艾德"[②]的创始人。他热爱戏剧，但不是专业制作人。他一般都直接跟巡演剧团签订合约，让剧团来自己的剧院里演些百老汇的热门剧。与之相反，德拉宾斯基是个非常上进的制作人。他给自己的《歌剧魅影》打造了一场在当地前所未有的广告营销：那段时间，到处都立着《歌剧魅影》的广告牌，数不清的报纸整版整版地刊登着这部剧的广告，在各种广播台和电视台上也随处可见其身影。与其说德拉宾斯基的《歌剧魅影》来到多伦多演出，不如说，它入侵了这座城市。

多伦多的戏剧观众主要来自郊区和美国纽约州的布法罗城（这里与多伦多之间只隔着一片安大略湖）。德拉宾斯基灵机一动：他可以把自己的影响力延伸到更远的美国。毕竟，多伦多的物价要比纽约便宜——65美元就可以看他的《歌剧魅影》，而且这里比百老汇版的《歌剧魅影》更容易买到票。德拉宾斯基在罗切斯特、锡拉丘兹、克利夫兰、阿克伦、

[①] 哈尔·普林斯是伦敦西区原版和百老汇原版《歌剧魅影》的导演。——译者注
[②] 实诚的艾德（Honest Ed's）是多伦多市的一家地标性折扣店，于1948年开店，后于2016年永久关闭，在当地华人圈被称为"三层楼百货"。——译者注

底特律和匹兹堡为多伦多版《歌剧魅影》打了广告。他打造了"歌剧魅影快车"（Phantom Express），把这些城市的美国人带到多伦多来玩一天；如果他们认为演出结束得太晚，德拉宾斯基还附赠一晚免费的廉价酒店住宿。《芝加哥论坛报》的戏剧评论员克里斯·琼斯（Chris Jones）曾写道："突然间，美国中西部一大片地区的人们都要去加拿大看演出了。"卡梅隆·麦金托什气坏了：德拉宾斯基正在抢走他的观众，而自己却对此无能为力。①

德拉宾斯基的加拿大版《歌剧魅影》首演场绝对气派。他请来了几乎所有还活着的加拿大名人，还请动了安德鲁·劳埃德·韦伯。但他没能请到麦金托什。几个月后，当麦金托什有时间来看这版制作的时候，还顺便被带去参观了潘太及斯剧院。麦金托什打量着金色的油漆、天鹅绒料的墙纸和毛茸茸的地毯，说："嗯，不错。加思总是这么有品位，有着非凡的品位。"

对很多人来说，在德拉宾斯基手底下工作可能都是一场噩梦。普林斯在多伦多版《歌剧魅影》的助理导演理查德·奥祖尼安（Richard Ouzounian）回忆道，德拉宾斯基对待普林斯和其他艺术家的态度可谓"温柔而富有魅力"，但对待下属异常凶狠严厉。他经常冲着助理级别的员工喊："你真是个没用的废物！"德拉宾斯基会定期来剧院检查《歌剧魅影》的演出情况，并希望奥祖尼安也能这么做。一天深夜，奥祖尼安突然接到一个电话。"你今晚怎么没在剧院里？"德拉宾斯基发问道。奥祖尼安解释说，他昨天晚上去过了，打算明天再去的。"我觉得不需要天天晚上都去剧院。"他说。

"好吧。科尔姆演得太过火了，所以你最好去看看他。"

"我明天晚上会去的。"奥祖尼安说。

① 德拉宾斯基在西雅图为温哥华版的《歌剧魅影》打了广告；而当时，麦金托什正在西雅图巡演这部剧。"事实上，我是打算一直在这里演下去的，而麦金托什就演个三五周就走，"德拉宾斯基说道，"我当然不是有意来砸他的场子的。"

"不行，太迟了。明天下午来。"

"加思，明天是我女儿的 4 岁生日，有 20 个小朋友要来我们家。"

"谁花钱请你往家里带 20 个小屁孩儿了？别废话，给我去午场。"

奥祖尼安没办法，只能下午就去剧院。他坐在最后一排，做着笔记。在演出结束前的 15 秒，德拉宾斯基打开了剧院后门，看见了奥祖尼安，点了点头，就走了。

如德拉宾斯基所愿，加拿大版《歌剧魅影》大获成功，没过几年就收回了投资成本，每星期的收入达 100 万加元——这在当时的加拿大闻所未闻。德拉宾斯基又从韦伯那里得到了《约瑟夫的神奇彩衣》的版权。他为该剧打造了复排版，并请来唐尼·奥斯曼（Donny Osmond）主演。这一版《约瑟夫的神奇彩衣》在多伦多以及随后的巡演途中都大获成功，反响尤佳，后来还在芝加哥驻演了 16 个月。

德拉宾斯基并不满足于这些老剧目。他找来了一部新剧——约翰·坎德尔和弗雷德·埃布的《蜘蛛女之吻》（*Kiss of the Spider Woman*）。这部剧根据曼努埃尔·普伊格（Manuel Puig）的同名小说改编：在阿根廷，一名同性恋橱窗设计师因猥亵未成年人而被关进监狱，他通过幻想一位电影女星来度过监狱中苦难、屈辱的生活。马蒂·贝尔曾在韦斯切斯特的纽约州立大学帕切斯学院制作过这部剧。这个早期版本由哈尔·普林斯执导，但被弗兰克·里奇给批评得不轻。德拉宾斯基曾投资过电影版的《蜘蛛女之吻》。他去韦斯切斯特看了这部舞台作品，回来跟普林斯讲，这部剧也太平淡无奇了。"这是一部很复杂的作品，但你居然放了观众一马，"他说道，"考虑一下是否要把它改改，然后拿给我看。"坎德尔、埃布和剧作家特伦斯·麦克纳利重新修改了剧本，普林斯又把新剧本交给了德拉宾斯基。读完后，他跟普林斯说，"咱们一起做这个戏吧！"他在多伦多和伦敦推出了音乐剧版的《蜘蛛女之吻》，请来大明星奇塔·里维拉（Chita Rivera）主演，把一张张用

她的脸拍成的海报从沙夫茨伯里剧院（Shaftesbury Theatre）的这头贴到了那头。这部剧在多伦多和伦敦都亏损了，但德拉宾斯基并不在意。他正在酝酿一个更宏伟的计划。

乔恩·威尔纳（Jon Wilner）是纽约一家著名戏剧广告公司的共同所有人。一天，他接到了与普林斯合作已久的广宣人员——玛丽·布莱恩特（Mary Bryant）的电话。"我正在伦敦，和加思·德拉宾斯基他们在一起，"她跟威尔纳说道，"他在制作《蜘蛛女之吻》，还计划把它引入纽约。奇塔·里维拉是主演，你一定要来看这部戏。"威尔纳曾冒着大雨，开车去韦斯切斯特看过初版《蜘蛛女之吻》。他回忆道："我都不知道是那天晚上的天气更糟糕，还是演出更糟糕了。"但他还是去了伦敦，而且觉得伦敦版比韦斯切斯特版的确要好很多。几天后，布莱恩特又来了电话，跟他讲需要他来多伦多一趟，去见德拉宾斯基。"玛丽，谁来支付这个费用呢？"威尔纳说，"我去了伦敦，但全程都是自己掏钱。"布莱恩特回答道："他会给你报销所有费用的。你只需要把账单寄给他，他就会给你寄支票。"

莱文特公司的多伦多办公大楼给威尔纳留下了深刻的印象。装修采用了贵气的圣达菲风格——眼前所见，全都是米色和沙漠系颜色。楼里还有一个艺术画廊，展示着加拿大顶级当代艺术家的绘画与雕塑作品。公司内的男士身着西服，女士则穿着商务夹克和小裙子。此外，每个人似乎都配有一名助理。"这一切对我来说都很不可思议，"威尔纳回忆道，"我之前认识的制作人，全都抽着雪茄，独来独往，而莱文特公司却像是一个大团队。突然间，这个留着长发和长胡子的传奇人物就出现在了我身边，开始诱惑我。他对我的履历了如指掌，还能一个不落地说出我曾参与过的每一部剧。"

在一间阔气、敞亮的会议室里，德拉宾斯基把威尔纳介绍给了他名下的两家加拿大广告代理公司的人。威尔纳很快就意识到，这架势有些不简单——德拉宾斯基这种老板就喜欢鼓励员互相竞争，然后看

谁提的方案最有价值。威尔纳听完加拿大人对《蜘蛛女之吻》的想法后,插话进来,指出他们最大的问题是与《谁人乐队的汤米》(The Who's Tommy)撞档了。这部音乐剧在拉霍亚剧院开演后好评如潮,即将进军纽约。所以,至少在纽约市内,它会掩盖掉《蜘蛛女之吻》的光芒,莱文特公司必须要在广告营销上攻克这一点。然而,这些加拿大人好像压根就没听说过《谁人乐队的汤米》。威尔纳心想:我简直是在和一群多伦多的土著、乡巴佬打交道。在场的加拿大人则认为,威尔纳是个"从纽约来的疯子",那次会议中一家加拿大广告公司的创意总监——巴里·阿夫里奇(Barry Avrich)回忆道。威尔纳身着红色紧身裤,大冬天连个袜子都不穿,说起话来语速很快,而且总喜欢趾高气扬地否定他们的想法。那天,这些加拿大广告代理们跟威尔纳相处得并不融洽,但德拉宾斯基恰好喜欢这种激烈的观点交锋。他很欣赏威尔纳对百老汇局势的准确把握,于是聘请他担任自己在纽约的广告代理。

在 2020 年的一次采访中,德拉宾斯基否认了威尔纳所讲的他在广告代理之间引战的行为。"如果要长年累月地演一部戏,就比如说《歌剧魅影》,那么是不会有一家广告代理能够多年如一日地提出新方案的,"他说道,"但我永远都需要新方案,这就是为什么我们聘请了 3 家广告代理。"

在纽约,德拉宾斯基紧锣密鼓地开始了对《蜘蛛女之吻》的广告营销,其强度远超包括《谁人乐队的汤米》在内的竞争对手。这的确让很多人注意到了他的戏。该届托尼奖提名名单于萨尔迪餐厅①宣布,而《蜘蛛女之吻》所驻演的布罗德赫斯特剧院(Broadhurst Theatre)正好就在这家餐厅对面。于是,那天早上,威尔纳请技术工人开着起重机来到布罗德赫斯特剧院门口,在其门楣招牌下高高挂出了一行字:"被

① 萨尔迪餐厅(Sardi's)是一家位于曼哈顿剧院区的欧陆式餐厅,于 1927 年开业,内墙上挂着 1 000 多幅百老汇名人漫画,是剧院界人士和观众的聚会场所,同时也经常承办百老汇的首演派对。——译者注

提名（空格）项托尼奖，其中包括最佳音乐剧"。当主持人念完《蜘蛛女之吻》所获的最后一项提名后，威尔纳飞奔出萨尔迪餐厅，对那名技术工人喊道："11！挂'11'！"那天，当所有的百老汇大牌经纪人从萨尔迪餐厅里走出来时，一抬头全都看到了布罗德赫斯特剧院上方高悬的巨型宣传字样。《谁人乐队的汤米》的制作人都惊呆了。德拉宾斯基对这一次营销活动非常满意。

在托尼奖颁奖典礼前，德拉宾斯基先联系了哥伦比亚广播公司，与他们商定好，若是自己获奖，电视台将不会转播他从过道走到舞台上的画面——他不想让全世界都看到自己走路一瘸一拐的样子。《蜘蛛女之吻》一举斩获包括"最佳音乐剧"在内的7项大奖，把《谁人乐队的汤米》碾压得体无完肤。在被卢·沃瑟曼羞辱的4年后，德拉宾斯基已经卷土重来，势必要征服百老汇。

《歌剧魅影》《约瑟夫的神奇彩衣》和《蜘蛛女之吻》为德拉宾斯基的新公司源源不断地带来了大量钞票。但这还不够，于是，德拉宾斯基违反了他曾许下的关于不再让公司上市的诺言，先后在加拿大证券交易所（Canadian Stock Exchange）和纳斯达克（NASDAQ）发行了莱文特公司的股票。德拉宾斯基手下一些员工认为，他之所以又把自己的公司上市，是因为迫不及待要建立一个新帝国。他在好莱坞身败名裂，一心想着再次成为大亨——只不过这次是在现场戏剧领域。但德拉宾斯基对外宣称，他把公司上市是因为赞助商不停给他施压，想把他们的投资"货币化"或是"变现"。他还说，那些成功演出所带来的现金流入，要不就是还了银行的信贷，要不就是投入了新剧目。之前，从未有过一家现场戏剧公司上市过。这类公司所承担的风险极大，因为只有在演出成功的情况下，公司才能有所收益。

公开募股果然吸引了大量资金。德拉宾斯基利用这些钱，进一步扩张着自己的帝国。他在温哥华和芝加哥收购了一批剧院，计划创建

一个集演出、剧院、销售、录音专辑、广告营销，甚至是生产资料为一体的"垂直统一管理"公司，将一切都纳入自己的控制之中。（在多伦多，莱文特公司还拥有自己的服装店。）这就好比旧式好莱坞的电影制片厂模式，只不过是应用在了戏剧行业里。莱文特公司的一系列举动让投资者们印象至深，其股价也随之一路飙升。

德拉宾斯基无时无刻不在寻觅着有潜力的作品。他看中了卡梅隆·麦金托什的《西贡小姐》，但麦金托什更想跟米尔维什家族合作，毕竟，米尔维什家族砸下 2000 万加元，准备专门为这部剧打造一座新剧院。德拉宾斯基又插手进来，要求米尔维什家族遵守一项当地的法律：剧院旁边需要有个停车场。米尔维什家族不得不再花 500 万加元建了一个停车场，而《西贡小姐》的开幕时间也被迫往后推迟了 9 个月。尽管如此，《西贡小姐》一经开演就大获成功。德拉宾斯基则拿下了安德鲁·劳埃德·韦伯的《爱的观点》。这部剧之前在百老汇一败涂地，但德拉宾斯基并不在意。他重新打造了一个自己的版本，并在埃德蒙顿为新版本拉开了帷幕。在首演夜的第二天早上，巴里·阿夫里奇跟他讲："这部剧是很难成功的。"

"你又懂什么？"德拉宾斯基咆哮道，"你的品位长在脚巴丫子上！"

《爱的观点》的确没能成功。但德拉宾斯基拒绝将其停演。他砸下重金到处宣传这部剧，把它引入多伦多并安排了巡演。阿夫里奇逐渐开始明白一个道理：只要《爱的观点》还在某个地方上演，它就是莱文特公司账目上的一笔资产。毕竟，这是一部安德鲁·劳埃德·韦伯所写的音乐剧。但是，这部剧每天亏了多少钱，以及德拉宾斯基为了给它营造一个貌似很受欢迎的假象又花了多少银子，账面上是永远不会显示的。[2] 昔日，德拉宾斯基被指控在院线音乐厅公司使用的"创造性会计行为"，现已在莱文特公司落地生根。

1990 年，德拉宾斯基在伦敦看了一场复排版的《演艺船》。他对

这种廉价的制作不以为意,但杰罗姆·克恩的作曲与奥斯卡·汉默斯坦二世的剧本及作词深深打动了他。最早版本的《演艺船》由弗洛伦兹·齐格菲尔德(Florenz Ziegfeld)制作于1927年,而现在,德拉宾斯基正计划着制作一部比齐格菲尔德的原版更为豪华的多伦多新版。罗伯特·莫尔斯(Robert Morse)饰演安迪船长(Cap'n Andy),伊莱恩·斯特里奇饰演帕尔西(Parthy),剧组共计71名演员,哈尔·普林斯应邀执导了这样一支庞大的演员团队。1993年10月,《演艺船》在德拉宾斯基的多伦多新剧院——北约克表演艺术中心(North York Performing Arts Centre)拉开帷幕。《综艺》杂志的杰里米·杰勒德对这版制作大加赞赏,多伦多的戏剧评论员们也都对其交口称誉。但事实上,这部剧的成本高达800万加元,杰勒德甚至敦促读者们去多伦多看这部剧,因为"只有慈善行为才能帮助这部作品来到百老汇"。但他说什么都没想到,几个月后,德拉宾斯基宣布自己将耗资1000万美元,于1994年10月在百老汇的格什温剧院(Gershwin Theatre)开演《演艺船》。百老汇版的《演艺船》是当时最为昂贵的复排版制作之一,光是每个星期的开销就高达60万美元。

在百老汇版《演艺船》首演场的谢幕上,德拉宾斯基和普林斯来到舞台中央,招手示意所有后台工作人员加入他们和71名演员的队列之中。那晚跟我一起来的资深制作人——阿瑟·坎特,数了舞台上的人数。"天呐!"他惊叹道,"这部剧大概永远都回不了本了。"坎特一语成谶。

德拉宾斯基制作的下一部戏是关于演员约翰·巴里摩尔(John Barrymore)的话剧——《巴里摩尔》(*Barrymore*)。德拉宾斯基请来了老朋友克里斯托弗·普卢默为这部剧的巡演版和百老汇版担当主演,但对普卢默这样的明星来说,他开出的演出费并不算高——每个星期1.5万—2万美元。普卢默有时会耍小脾气,但其妻子伊莱恩(Elaine)总能

把他的心情给平复下来。于是，德拉宾斯基便想着让她陪普卢默一起巡演。他给伊莱恩开出了每星期 5 千美元的酬金，但被拒绝了。然后，他又打电话给普卢默的经纪人，说："帮我去问问她喜欢什么珠宝，我要给她买一条钻石项链。"³

为了多伦多版的《演艺船》，德拉宾斯基给伊莱恩·斯特里奇开出了每星期 1.5 万美元的演出费，并在百老汇版时将这一数额提高到了 2 万美元。斯特里奇在《演艺船》里有首对婴儿唱的歌——《我为什么爱你？》（Why Do I Love You?）。斯蒂芬·桑德海姆在听完她唱这首歌后，说："我不知道她是要为小婴儿唱小曲，还是要把他给生吞了。"

罗伯特·莫尔斯在演完多伦多版的《演艺船》后，早已精疲力竭，就没再参加百老汇版的演出，安迪船长一角由约翰·麦克马丁（John McMartin）接任。后来，麦克马丁也不想再演这个角色了，于是德拉宾斯基又找上了曾获托尼奖"最佳音乐剧男主角"的约翰·卡勒姆（John Cullum）。但由于安迪船长的戏份里没有任何独立唱段，所以卡勒姆的妻子担心百老汇的势利眼们会在背后说卡勒姆嗓子坏了，便拒绝了德拉宾斯基。一天，德拉宾斯基给卡勒姆的经纪人杰夫·伯杰（Jeff Berger）打电话，问他："我到底要怎么做才能把约翰·卡勒姆给弄来？"伯杰信口开河，随便要了个高价："每星期付给他 2.5 万美元。""没问题。"德拉宾斯基说，然后就挂掉了电话。此外，他还给卡勒姆提供了一辆巧克力色的劳斯莱斯，供他每晚从剧院开回家。

德拉宾斯基这种一掷千金的投资方式，令所有的百老汇制作人都感到心烦意乱。他每星期都会为《演艺船》和《蜘蛛女之吻》投入数十万美元打广告，可大家都心知肚明，《蜘蛛女之吻》并不真如德拉宾斯基宣传的那般受欢迎。[不过在德拉宾斯基请来瓦妮莎·威廉斯（Vanessa Williams）出演主角后，该剧的票房确实在一段时间内有所上涨。]但每当他们一打开《纽约时报》，看到的又都是铺天盖地的关于这部剧的广告。这帮制作人对自己剧目的宣传确实做不到这种程度。

但他们必须尝试这么做，要不他们的剧目就会被德拉宾斯基的广告彻底淹没。他们也同样无法给自己的演员们开出这么高的酬金；德拉宾斯基拉高了整个百老汇的演员出场费。这种被他们称作"加思·德拉宾斯基货币"的入侵，正在增加每名制作人的成本。

彼时的莱文特公司可谓飞龙乘云，火力全开。多伦多版《歌剧魅影》将前往夏威夷、温哥华和新加坡巡演；《蜘蛛女之吻》正在开展全美巡演；《演艺船》则准备去往芝加哥、伦敦和温哥华巡演。此外，莱文特公司还在制作由黛汉恩·卡罗尔主演的多伦多版《日落大道》。未来的项目包括《拉格泰姆时代》和改编自电影《成功的滋味》（Sweet Smell of Success）的同名音乐剧。德拉宾斯基事无巨细，严格监督着公司的每一个细节。他会打电话给世界各地的剧院售票处，询问当天票房情况，有时甚至隔一个小时打一次，若是对听到的数字不满意，就直接狠狠地挂掉电话。他读着剧本，听着新歌，检查着他新剧院的地毯图案。他还亲手负责公司的营销与广告活动，这也是他曾在院线音乐厅公司掌管的两块业务。

每周二上午，德拉宾斯基都会主持一次营销与广告会议。只见人们面带恐惧，鱼贯进入会议室。"这是一场角斗士的比赛。不知今天谁又会被扔到狮子堆里？"莱文特公司的宣传部门主管诺曼·扎伊格（Norman Zaiger）说道。阿夫里奇和其他那些加拿大广告代理们会先介绍他们的方案。然后，乔恩·威尔纳从纽约赶来，穿着他那红色（阿夫里奇回忆说"有时是绿色"）的紧身裤，对"乡巴佬们"的方案嗤之以鼻，接着开始展示自己的方案。德拉宾斯基如果觉得某个方案不错，会说："就这个了！"但如果他觉得某个方案不好，就会吼道："这简直是狗屎！"在会议期间的某个时刻，他将会针对某个人（通常是一名低级别的员工）大肆羞辱。一天，他对市场部的一名下属大发雷霆。在场的一人回忆道，那是名"性格可爱、才华横溢的年轻女士"，因回答不出德拉宾斯基的一个问题而被骂得狗血淋头。她当场就哭了，之后德

拉宾斯基说:"如果这就是你给我的反应,那就赶快起来,滚吧!"有时,这场会议可能要进行 3 个多小时。遇到这种情况,德拉宾斯基会让他的司机从附近的熟食店打包一盘三明治和一碗汤过来。但他是全场唯一能吃东西的人。扎伊格说道:"我们全都在流口水,而他却吸溜吸溜地喝着汤。"

在德拉宾斯基这般气焰嚣张、傲慢无礼和飞扬跋扈之下,与他近距离打过交道的人,却都能察觉到一种藏在他内心深处的不安全感。当他对某件事产生疑虑的时候,会向眼前的任何人,甚至是前台保安征求意见。他对自己的那条瘸腿尤其敏感。一位前雇员曾回忆道,自己曾因犯过一个小错误而在晚上接到了德拉宾斯基咆哮着打来的电话。当时,这位员工正在与糖尿病作斗争,随时可能会失去一条腿。"因为我那条病腿,我现在天天都要服用止痛药。"那名员工说。不承想,德拉宾斯基说:"如果有机会的话,我随时愿意拿我的腿来换你的腿!"

一天晚上,安德鲁·劳埃德·韦伯公司高管——比尔·泰勒,在纽约的一场筹款活动中碰到了德拉宾斯基。德拉宾斯基在晚饭后有生意要谈,所以便让助理给他在酒店订了一个小时的钟点房。"不幸的是,那个房间距离电梯很远,加思不得不一路挣扎着走到那里。"泰勒回忆道,"他当时真的特别生气,甚至转过身来给了那位助理一巴掌。"

1996 年 1 月,德拉宾斯基在纽约宣布了他雄心勃勃的计划:把位于第四十二街的抒情剧院(Lyric Theatre)和阿波罗剧院(Apollo Theatre)这两个废弃的剧院合并起来,打造一座拥有 1825 个座位的顶级剧院,专门用来上演莱文特出品的音乐剧。这项计划预计耗资 2250 万美元。德拉宾斯基说,自己将会从私人机构投资商那里进行筹资。纽约市的政府官员和媒体积极响应,对这一计划寄予厚望。与此同时,华特迪士尼公司(The Walt Disney Company)花费近 4000 万美元,正在翻修街对面的新阿姆斯特丹剧院(New Amsterdam Theatre)。在历经了

几十年的落寞萧条后,这两家新剧院定能够带动第四十二街和时代广场一带的复苏。德拉宾斯基说,他的新剧院将成为"战略回路"的一部分——他会通过这里,把莱文特公司的剧目从他在多伦多的剧院引入纽约,之后再转移至芝加哥和温哥华。[4]

在华尔街人士看来,这项宏伟的计划很有吸引力。但那些资深的百老汇人士对此持怀疑态度。《综艺》杂志的戏剧编辑杰里米·杰勒德会定期上时代广场考察这里的繁华程度。他还会溜进剧院里面,亲眼确认票房实况。在一个工作日晚上,杰勒德来到了正在上演《演艺船》的格什温剧院,发现里面竟只有一半左右的上座率。而在剧院门口,他捡起被丢弃的票根,惊呆了——10美元,甚至是免费。这部剧为观众打了如此大的折扣,连免费票都放出来了;而德拉宾斯基却报告说,《演艺船》每星期都能有90万—100万美元的收入。于是,当德拉宾斯基发表声明称,《演艺船》已经收回了1100万美元的成本时,杰勒德拒绝刊登这一消息。"加思很生气,"他回忆道,"他打电话叫我去他的办公室,暴跳如雷,说:'账本就在我手上。你看,就在这里!我现在就给你看!'我说,'对不起,加思。我不相信你。'"

德拉宾斯基花钱大手大脚,这也让多伦多莱文特公司总部的一些财务人员逐渐产生了顾虑。莱文特公司的首席运营官罗伯特·托波尔(Robert Topol)说道,《歌剧魅影》不断地赚取大量的现金,但《蜘蛛女之吻》在不断地"吞掉大量的现金"。然而,德拉宾斯基并不愿意停演这部剧,只要它还在百老汇驻演或是在哪里巡演,他就可以把它列为自己资产的一部分。而德拉宾斯基对《演艺船》的计划更令托波尔感到震惊:他打算用与百老汇版同样庞大、昂贵的规模,将这部剧引入温哥华、芝加哥并推出巡演版。"这实在是太疯狂了,"托波尔说道,"没有谁会带着一个100人的剧组进行巡演的。"当这些版本一部接一部地开演后,尽管有着巨额的广告与营销投入,但票房依旧反响平平。

德拉宾斯基的温哥华之战也进行得不尽如人意。事实证明，温哥华并非他想象中的戏剧之乡。"在多伦多，你不会想错过任何新鲜的演出，"莱文特公司的票务人员乔丹·菲克森鲍姆（Jordan Fiksenbaum）如是说，"但在温哥华，没人愿意在夏天待在室内；他们更喜欢去户外活动——这是两种截然不同的心态。温哥华人是居住在西海岸的悠闲一族，不急着去看最新的演出。"德拉宾斯基在温哥华制作的许多剧目最后都赔了钱。"既然已经知道黛汉恩·卡罗尔都没能拯救多伦多的《日落大道》，为什么还要再把它引入温哥华呢？"菲克森鲍姆说。原因只有一个：只要这部剧还在上演，它就是账面上的一笔资产。

每当德拉宾斯基需要钱的时候，就会派他那位低调内敛、不露锋芒的合伙人——梅隆·戈特利布，去卑街筹集资金。"总是有人为了下一轮融资而对我们进行审慎调查，"莱文特公司的律师丹·布兰比拉说道，"这就像是每月之书俱乐部①一样，但我们都把它称为'每月一关俱乐部'。"

莱文特公司的人们越来越清晰地意识到：现在他们需要的，是另一部《歌剧魅影》。在德拉宾斯基看来，这非《拉格泰姆时代》莫属。他给 E.L. 多克托罗的经纪人萨姆·科恩打电话，问询了版权的事情。科恩为他们 3 人在俄罗斯茶室里预订了一次午餐会。德拉宾斯基非常紧张："我之前从未和这般地位的作家面谈过类似的合作。"多克托罗穿着斜纹软呢大衣，打着领结，看上去像大学教授一样。他先问了德拉宾斯基对米洛斯·福曼（Milos Forman）拍的电影版《拉格泰姆时代》②有何看法。"说实话，我觉得这部电影简直一塌糊涂。"德拉宾斯基回答道，"福曼完全没弄懂您这本书的结构。《拉格泰姆时代》本质上就像是一

① 每月之书俱乐部（Book of the Month Club）是一个美国的邮购图书销售组织，成立于 1926 年，每月向其会员提供 5 本新的精装书。——译者注
② 基于《拉格泰姆时代》一书所改编的英文同名电影，在中文里被译为《爵士年代》。——译者注

个等边三角形；去掉任意一边，这种平衡都会被打破。福曼把这部电影的重点放到了科尔豪斯·沃克（Coalhouse Walker）身上，从而忽略了犹太移民和白人新教徒①家庭。这本书在被改成音乐剧版的时候，必须得保留您创造的这个等边三角形。"多克托罗当即就跟科恩说："可以把版权给他了。"

1994 年，特伦斯·麦克纳利曾为这本书改写过一个舞台剧本，里面保留了原小说中的所有人物。在挑选完整版音乐剧的词曲作家时，德拉宾斯基及其创意总监马蒂·贝尔把这个版本的剧本给到 10 位不同的作曲家和作词家，付了每人 2000 美元，让他们构想出 3—4 首歌曲。这些词曲作家中，就有一个由林恩·阿伦斯（Lynn Ahrens）和斯蒂芬·弗莱厄蒂（Stephen Flaherty）组成的团队，二人曾合作过的《小岛故事》(Once on This Island)，婉转迷人，在百老汇深受欢迎。

阿伦斯和弗莱厄蒂一共提交上来 4 首歌曲，包括开场曲《拉格泰姆时代》(Ragtime) 和一首犹太移民唱给女儿的优美华尔兹《滑向远方》(Gliding)。在收齐这些作品后，德拉宾斯基把多克托罗请到办公室里，给他放了所有歌曲，其中还包括杰森·罗伯特·布朗（Jason Robert Brown）和加拿大作曲家莱斯利·亚登（Leslie Arden）交上来的作品。"我能明显感觉到，多克托罗已经听得有些不耐烦了，"贝尔回忆道，"每对组合都有一两首好歌，但也有一两首写得不怎么样。但当我们开始放阿伦斯和弗莱厄蒂提交的那些歌曲时，多克托罗立刻就被迷住了。他非常喜欢开场曲和《有待一日》(Till We Reach That Day) 这首颂歌。我们就这样敲定了最终的创作人选。"

阿伦斯公寓里的电话响了。"你好，我是加思·德拉宾斯基。这才只是个开始。你现在已经得到了这份工作。但如果你做得不好，我就

① 白人新教徒群体（WASP），全称"白人盎格鲁·撒克逊新教徒"（White Anglo-Saxon Protestant），是指盎格鲁撒克逊新教徒裔、家境富裕或有广泛政治经济人脉的上流社会美国人，现多用于泛指信奉新教的欧裔美国人。——译者注

要炒你鱿鱼。"就这样，阿伦斯、弗莱厄蒂和麦克纳利一同前往多伦多，加盟《拉格泰姆时代》的戏剧工作坊。他们请来的演员主要都是美国人，其中还包括一些百老汇顶尖人才：布莱恩·斯托克斯·米切尔（Brian Stokes Mitchell），饰哈林区的音乐家科尔豪斯·沃克；奥德拉·麦克唐纳（Audra McDonald），饰怀上了科尔豪斯孩子的女仆萨拉（Sarah）；玛琳·梅兹，饰新罗谢尔市的富有女子；彼得·弗里德曼（Peter Friedman），饰剧中的犹太移民。随着戏剧工作坊的推进，阿伦斯和弗莱厄蒂逐渐意识到，麦克唐纳有着一副足以被载入百老汇史册的好嗓子，却连一首独立唱段都没有。所以，他们又给麦克唐纳写了一首歌——《你父亲的儿子》（*Your Daddy's Son*）。这首歌优美动人，叫人难以忘怀。"我要听，我要听！"德拉宾斯基嚷嚷着。阿伦斯和弗莱厄蒂说，他们需要点时间才能陪麦克唐纳练好这首歌。当晚，德拉宾斯基打算在公司举办一场烤肉派对。他威胁道，如果在晚饭之前听不到这首新歌，就不让阿伦斯和弗莱厄蒂来参加他的烤肉派对。

音乐剧《拉格泰姆时代》第一次完整的剧本朗诵会长达3个小时，"而且已经尽可能略掉一些部分了"，阿伦斯说道。那天晚上，德拉宾斯基请阿伦斯、弗莱厄蒂和贝尔参加了他的派对。他刚一来到餐厅，就在每人面前都放了一份蓝色封面的文件。"我翻啊翻，翻啊翻，翻啊翻……"阿伦斯说道。这是一份长达15页的笔记，里面密密麻麻地印着德拉宾斯基对这部剧的一箩筐意见。一处写着"我要看到这个"，另一处标着"我要听到这个"，还有一页印着行长字："在小说的第17页，某某人物说了这个，我想让这句话出现在音乐剧里面。"阿伦斯越看越生气，但当着大家的面还是把火气给压下去了。后来，她跟贝尔发泄了自己当晚的不满。第二天早上6点，德拉宾斯基就给她来了电话。"你对我有意见，我理解。"德拉宾斯基说道，而还没等阿伦斯张口说话，他就喊了起来，"但你得听我的！这是我的项目，你得把这部剧变成，变成我想要的样子！"

德拉宾斯基就这么叽里呱啦地说了5分钟。当他终于停下来的时候，阿伦斯问："你说完了吗？"

"嗯。"德拉宾斯基咕哝了一声。

"好，现在让我来给你讲一两个道理。从现在起，你再也不许这样对待我或其他的任何创作人员了。你可以表达你的顾虑、困惑和担忧。但你永远不许再跟我讲我该写什么东西。解决方案不是由你来给我，而是由我来给你。不仅是这件事，以后在我们对你讲大家对于作品的想法前，你永远都不许再先给我们看你的笔记。我们很有可能也察觉到了你发现的那些问题，但你应该让大伙儿先去讲这些问题。"

"好，"德拉宾斯基说，"我明白你的意思了。"

"从那以后，他再也没有那么对过我们，"阿伦斯说道，"而且他一直都表现得特别好。他还是会给我们看他的笔记，说'我想要更多的克里兹莫音乐①'，但会用非常尊重的语气。"

阿伦斯、弗莱厄蒂和麦克纳利在《拉格泰姆时代》这部剧上，发挥出了他们职业生涯中最好的水平。他们在科尔豪斯·沃克这个人物身上纠结了很久。沃克梦想拥有一辆福特T型车（Ford Model T），但主创们担心，观众会因此对沃克产生一种实利主义的印象。"后来，我们突然意识到：他的梦想其实不仅仅局限于这辆车本身，"阿伦斯说道，"他希望能给自己年幼的儿子和萨拉创造出一个有物质保障的未来。在作者笔下，这辆福特车是美国梦的物质体现，同时也是实现美国梦的途径。"他们最早管沃克唱的这首歌叫《美国的孩子》（America's Child），但后来，阿伦斯给它起了一个更为贴切的名字——《梦想之轮》（Wheels of a Dream）。当布莱恩·斯托克斯·米切尔在第一次排练中唱这首歌时，在场的所有人都听哭了。

① 克里兹莫音乐（Klezmer music）是居住在中东欧地区的德系犹太人的传统民间音乐，约起源于15世纪。克里兹默音乐在1881—1924年的移民浪潮年间，由东欧犹太移民带到了美国。——译者注

德拉宾斯基在他的戏中，最追求的是观赏性。他坚定地认为，现在的观众仍喜欢豪华的音乐剧——尽管没有任何特殊舞台效果的《吉屋出租》正在逐渐成为一种流行趋势。"加思不喜欢《古屋出租》，"贝尔回忆道，"我们当时一起去看了这部音乐剧。我整个人都沦陷了，但是加思一直在我旁边骂它。"

德拉宾斯基下令必须要用到特殊的舞台效果和大型道具：在全剧的开始，舞台上会出现一个巨大的时钟；此外，剧中还有一个巨大的仿真模型和一个除了德拉宾斯基没人喜欢的巨大立体镜。麦克纳利回忆道："这不仅看上去很丑，而且每个星期还需要额外花掉 7500 美元，找人在每天晚上 6 点来加班处理这些道具。"不仅如此，德拉宾斯基还斥资 6.5 万美元打造了一个魔术，哈里·胡迪尼将在第二幕以这个魔术开场。而在全剧结尾，德拉宾斯基还安排了一场舞台烟花秀。《拉格泰姆时代》的剧组共有 55 名演员，他们大多居住在市中心，但这部剧在郊区演出。"德拉宾斯基安排了大量的汽车接送服务，"麦克纳利说道，"连演艾玛·戈德曼的演员都被配备了一辆豪华轿车。"

1996 年 12 月 8 日，音乐剧《拉格泰姆时代》在多伦多拉开帷幕。当地的评论员对这部剧赞不绝口："单论当代音乐剧，少有作品能与《拉格泰姆时代》相媲美。""从开头一直伟大到结尾的作品。""标新立异。"《洛杉矶时报》(The Los Angeles Time)称该剧为"美国 20 世纪末的一部关键音乐剧"。《纽约时报》评论员本·布兰特利也赞扬了该剧"强烈的视觉冲击感"、阿伦斯和弗莱厄蒂的配乐以及"优秀"的演员；但他还写道，这部剧对社会问题的展开有些过多，而且里面的颂歌太多了，"到了最后，你可能会觉得自己正在耐着性子观看一个斥资数百万美元打造的抗议民歌团体（如织工乐队）的联欢会。"布兰特利对于这部剧的意见无伤大雅，《拉格泰姆时代》如愿成了自《歌剧魅影》后多伦多最受欢迎的剧目。

首演夜过后的第二天早上，贝尔来到自己的办公室，发现桌上放

着一个巨大的信封——那里面装的是莱文特公司的股权证明和一张德拉宾斯基手写的字条:"感谢你所做的工作。再奖励你500股股票。"

《拉格泰姆时代》仍需进一步的微调改进,但它情感充沛,能量满满。纽约戏剧圈里的每个人都在讨论这部剧。乔恩·威尔纳和玛丽·布莱恩特建议德拉宾斯基立即把《拉格泰姆时代》搬到百老汇。《演艺船》将于1997年1月在格什温剧院闭幕,届时该剧院正好能够腾出档期,于春季上演《拉格泰姆时代》;而最重要的是,那个演出季的音乐剧新作品全都不怎么样,《钢栈桥》《生活》和《泰坦尼克号》无论如何都比不过《拉格泰姆时代》。布莱恩特对德拉宾斯基说:"你肯定能包揽所有托尼奖。"但德拉宾斯基另有计划。哈尔·普林斯想执导复排版的《老实人》(*Candide*),而德拉宾斯基打算在格什温剧院制作这部剧。他跟威尔纳和布莱恩特说,《拉格泰姆时代》还没有做好去纽约的准备。他会先在洛杉矶打磨这部戏,之后再将其引入百老汇。届时,《拉格泰姆时代》将于1998年1月入主百老汇,在他第四十二街新剧院——福特表演艺术中心(The Ford Center for the Performing Arts)正式拉开帷幕。他还说,完美的剧院上演完美的音乐剧,简直不能再完美了。

"别再说了,"布莱恩特打断他,"别再我行我素了。如果你听我们的,这部剧在纽约会很受欢迎的。"

"我们求了他好久,就像是十几岁的孩子求着父母借车一样。"威尔纳回忆道,"但他还是不同意,死活不同意。这大概就是末日的开始吧。"

第十四章

狮 子 女 王

B R O A D W A Y

华特迪士尼公司董事长迈克尔·艾斯纳，并不想把他的神奇王国引入百老汇——虽然他的确很喜欢戏剧。艾斯纳在纽约市长大，从6岁开始一直到离开家上大学前，几乎看遍了每一部在百老汇上演的音乐剧。20世纪80年代初，他在派拉蒙影业任高管时，公司制作了汤米·图恩的《我的唯一》。艾斯纳回忆道：那是"我一生中最大的噩梦"。这部剧在波士顿试演期间反响极差，中途图恩请来迈克·尼科尔斯、彼得·斯通和莫里·耶斯顿来拯救它，最终成功打响了百老汇之战；但"这个过程比我在派拉蒙所做过的任何事都要费时间，"艾斯纳说道，"我当时就决定，再也不掺和戏剧这行了。真没必要，我们又不是缺它不可。"

不久后，弗兰克·里奇的一篇评论把迪士尼的动画电影《美女与野兽》(*Beauty and the Beast*)捧到了天上——"完胜1991年所有百老汇音乐剧的配乐"。于是，艾斯纳开始重新考虑起了戏剧问题。他在北卡罗来纳州的一次活动中碰见了安德鲁·劳埃德·韦伯。韦伯回忆道，艾斯纳之后开始跟他"疯狂打听"戏剧业的行情。《猫》在世界各地赚取了数亿美元，这给艾斯纳留下了深刻的印象。跟电影一样，百老汇戏剧也已经成为一桩全球大买卖。但当艾斯纳在公司里提议制作舞台

版的《美女与野兽》时，没有任何人积极响应。"好吧，"艾斯纳说，"我是公司的首席执行官，我来做好了。但这次，我们将全部用迪士尼自己的人来做这个戏。"

艾斯纳曾在玛丽皇后号（Queen Mary）上看过罗伯特·杰斯·罗斯（Robert Jess Roth）执导的一场演出，于是便把他请来当音乐剧版《美女与野兽》的导演。该剧耗资2000万美元，是百老汇史上最昂贵的音乐剧，在皇宫剧院拉开帷幕，家庭观众蜂拥而至。这部戏很快就火了，但在评论员们看来，《美女与野兽》无异于一场主题乐园里的剧场表演。百老汇的专业人士也都对它不屑一顾，并把1994年的托尼奖"最佳音乐剧"颁给了斯蒂芬·桑德海姆短命的音乐剧《激情》（Passion）。艾斯纳说："但我们抱得'银行大奖'而归，所以也算还可以吧。"

就这样，迪士尼转变了对百老汇的态度。曾在伯班克①为迪士尼设计过特色动画大楼的建筑师罗伯特·斯特恩（Robert Stern），建议迪士尼参与时代广场的翻新大业。时任纽约市市长鲁迪·朱利安尼正计划着清理世界的十字路口②，若有迪士尼助力，该工程必将进展迅速。但艾斯纳"无视"了好友斯特恩的建议。没多久，在一场慈善活动中，他又发现自己的座位正好挨着《纽约时报》家族的玛丽安·苏兹伯格·海斯克尔（Marian Sulzberger Heiskell）。海斯克尔是新四十二街有限公司③的总裁，带头参与了拯救时代广场的计划。她跟艾斯纳介绍了新阿姆斯特丹剧院的情况：这座剧院位于第四十二街，昔日无限辉煌，现在却半零不落，破败不堪。她建议迪士尼把它收购至自己名下。"我当时并没有接受她的建议。"艾斯纳回忆道。

1993年春的一个早晨，艾斯纳动身前往新泽西州去看儿子的曲棍

① 伯班克（Burbank），美国加州南部城市，位于洛杉矶县境内，是华特迪士尼公司总部迪士尼工作室的所在地。——译者注
② 时代广场又被称为"世界的十字路口"（Crossroads of the World）。——译者注
③ 新四十二街有限公司（New 42nd Street, Inc.）成立于1990年，长期负责管理位于第七大道和第八大道之间、第四十二街上的7家具历史性意义的百老汇剧院。——译者注

球比赛。在路上，他决定顺便去看看这座剧院。第四十二街发展项目组（the 42nd Street Development Project）的成员科拉·卡汉（Cora Cahan）陪同他进行了参观。"里面黑漆漆的，有地方在漏水，而且还有很多小鸟飞进飞出的，"艾斯纳回忆道，"但这的确是一座精妙绝伦的剧院。"透过岁月的痕迹，他依稀能够看到这里往日的辉煌：装饰细节呈现出新艺术运动①风格，褪色的门楣上描绘了莎士比亚戏剧场景，休息室内还残存着爱尔兰大理石壁炉。几个月后，艾斯纳又带着迪士尼公司的总裁弗兰克·韦尔斯（Frank Wells）来参观了新阿姆斯特丹剧院。在剧院门口的人行道上，有两名妓女缠上了韦尔斯。

艾斯纳拜会了市长朱利安尼，跟他讲，迪士尼不可能在一条全是妓女、脱衣舞表演俱乐部和色情场所的街道上开剧院。"他们会离开的。"朱利安尼说道。

"市长先生，请恕我直言，我就是在纽约长大的，我很清楚，在这座城市里你没办法赶走任何人，这是他们的权利，"艾斯纳说道，"如果把他们怎么样，美国公民自由联盟（ACLU）就会过来管的——这是很困难的。"

"看着我的眼睛。"朱利安尼说。

"啊，什么意思？"

"看着我的眼睛就好。"

艾斯纳照做了。

"他们会离开的。"市长说。

"明白了，我想他们会离开的。"艾斯纳赶忙接话道。

就这样，迪士尼开始与政府洽谈了交接及装修新阿姆斯特丹剧院的相关事宜。谈判刚结束，艾斯纳就想好了要在这里演什么：有史以来收入最高的动画电影——《狮子王》的舞台版。

① 新艺术运动（Art Nouveau）是 19 世纪末—20 世纪初兴起于法国并在欧洲和美国产生巨大影响的国际设计运动。——译者注

电影版《狮子王》的构思，来自时任华特迪士尼工作室（Walt Disney Studios）的总经理——杰弗里·卡森伯格（Jeffrey Katzenberg）。当时，卡森伯格正与动画部的负责人彼得·施耐德（Peter Schneider）乘私人飞机飞往欧洲，为《小美人鱼》（The Little Mermaid）做宣传。在飞机上，他们讨论了下一步要制作的电影。卡森伯格建议做一个关于小男孩成长为男人的故事。他自己就有过这样的经历。1972年，卡森伯格正在时任纽约市长约翰·V. 林赛（John V. Lindsay）的总统竞选团队里工作。他负责收集现金捐款，其中有一大笔来自某位商人。后来，这名商人被指控通过与市政府的交易不正当获利。随后，卡森伯格就被卷入了这起案子中，甚至被法庭传唤，在一群陪审团成员面前接受了审讯。虽然这起案件最后不了了之，但"这对卡森伯格来说是一次关于金钱和政治的深刻教育"，詹姆斯·B. 斯图尔特（James B. Stewart）在他的《迪士尼之战》（Disney War）一书中如是写道。[1]

卡森伯格十分着迷于非洲这片土地。他曾经在那里的一个电影片场工作过。在他看来，非洲大陆可谓是完美的背景设定。但施耐德并不这么认为，他心想：这是要做什么？不过，卡森伯格是他的老板，所以他必须顺着这个设定来构思电影。就这样，一个关于小狮子勇敢代替父王、成为一国之主的故事诞生了。这部电影初定名为——《丛林之王》（King of the Jungle）。"因为里面没有公主，所以这个项目被划给了我们的 B 团队。"施耐德说道，"毕竟，大家最喜欢的还是公主电影。我们的 A 团队正在做《阿拉丁》（Aladdin）。"

那段日子，《贝隆夫人》和《耶稣基督万世巨星》的作词家——蒂姆·赖斯，正巧在迪士尼工作室给多莉·帕顿（Dolly Parton）主演的《王牌大姐大》（Straight Talk）里做"歌曲更替工作"（song placement），赖斯说，"虽然我也没搞懂这具体是干啥的。"在百老汇音乐剧《棋王》惨遭失败后，赖斯的戏剧事业也进入了低谷期。卡森伯格在看到他对

于《王牌大姐大》中一份记录歌曲编排顺序的备忘录后，眼前一亮。所以，"我就在迪士尼工作室里闲逛，说：'又来活儿了吗？我真的很喜欢写歌，我在这方面还挺擅长的。'"

于是，卡森伯格安排赖斯去见了施耐德和动画部门的二把手——托马斯·舒马赫（Thomas Schumacher）。他们跟赖斯具体介绍了《丛林之王》的情况，然后问他有没有想要合作的作曲家。赖斯点名要了艾尔顿·约翰。"我觉得他的音乐能够在顾及旋律美感的同时，完美地融入摇滚乐的风格，就跟《耶稣基督万世巨星》和《贝隆夫人》一样。当然了，我当时急于挽救自己的职业生涯。我知道跟他合作肯定差不到哪儿去。"

《丛林之王》的情节线仍有些模糊不清，但它开始走《哈姆雷特》（*Hamlet*）的路线了，赖斯把这部电影称为"毛茸茸版哈姆雷特"。他和约翰一起写了两首歌曲——《今夜爱无眠》（*Can You Feel the Love Tonight*）和《做好准备吧》[Be Prepared，密谋夺取王位的邪恶狮子刀疤（Scar）的唱段]。赖斯和约翰能凑到一起工作的时间很少，因为约翰总是在各种地方巡演。约翰喜欢拿到歌词后再作曲，于是赖斯会先写出一些押韵的歌词，然后在钢琴上敲出一个自己的小调调来，确保这些歌词"能唱"，之后再把它们发传真给约翰。"我很喜欢自己写的那些小调调，"赖斯说道，"我写的《今夜爱无眠》很有塔米·威内特（Tammy Wynette）的感觉！之后，我收到了艾尔顿给我寄来的磁带。他用完全不同的曲调唱了我写的词，我刚听的时候，心想：这还不如我写得好呢！然后在大概听到主歌的中间部分时，我又想：其实，这跟我的差不多好。在听完两部分的主歌后，我感觉：这可比我写的强太多了……"

但当卡森伯格听到约翰演唱《今夜爱无眠》和《做好准备吧》的磁带时，他感觉很一般。《小美人鱼》和《美女与野兽》的配乐由艾伦·门肯（Alan Menken）作曲，霍华德·阿什曼（Howard Ashman）作词，一听就很有百老汇的感觉。但《今夜爱无眠》听起来更像是一首流行民谣，

《做好准备吧》则带着一丝摇滚的味道。"我们不是模仿艾伦和霍华德的传统风格来进行创作的。"赖斯说道。于是，他找来《西贡小姐》里的百老汇大明星丽娅·萨隆加（Lea Solonga）灌录了《今夜爱无眠》的录音样带，甚至亲自出马，给卡森伯格、施耐德和其他迪士尼高管们表演了《做好准备吧》，把这首充满戏剧性的反派歌曲唱得活灵活现。"我自认为唱得不错，"赖斯回忆道，"说实话，我甚至都觉得这个角色应该让我来配音！"

功夫不负有心人，这次两首歌曲可算是过了高管们那关。赖斯和约翰又写了一首开场曲。这是一首活泼的小曲，丛林中所有的动物们在这首曲子中依次露了一遍脸。但电影制片人之一——唐·哈恩（Don Hahn）把它给否决了。他说："我们需要一些能够真正撑得住场面的歌曲来开场。"于是，赖斯又去剧本里找到了一句话："这便是生命的循环。"（It's the circle of life.）他心想：嗯，用这个当标题肯定不错。就这样，他开始着手写一首"更加严肃，并带点哲学意味"的歌词。当时，他和约翰碰巧都在伦敦，所以二人便凑到了一起。约翰坐在钢琴前，尝试着不同的节奏。赖斯在他旁边，一句一句地跟他说着歌词——"从我们到达这星球的那天起"（From the day we arrive on the planet）、"希望的纽带"（band of hope）、"命运之车轮"（wheel of fortune），约翰顺着这些歌词，奏出了一段又一段动听的旋律。在弹到一个高潮部分时，约翰说："能再给我来一句吗？"

"在通往未来之路上（On the path unwinding）！"赖斯喊道。

"我也不知道怎么想出这句话的，"多年后，赖斯回忆道，"但它真心不错。"

大约一个半小时后，他们就完成了《生生不息》（Circle of Life）。

迪士尼的高管们很喜欢这首歌，但都一致认为，它听起来像是首流行歌曲。施耐德和其他人意识到，这里面缺少一种原汁原味的非洲之声。这时，有人（现在没人记得具体是谁了）想到了电影配乐家汉

斯·季默（Hans Zimmer）。季默曾在一部以南非为背景的电影——《小子要自强》（*The Power of One*）中，大量使用过非洲的人声合唱与特色器乐。季默在听完《生生不息》后，说他要回去"琢磨"几天。《小子要自强》的配乐是季默与南非歌手、作曲家——李柏·M.（Lebo M.）一同合作的。（李柏在成名前，曾在洛杉矶当停车管理员谋生。）一天下午，在季默正研究着《生生不息》时，他正好路过季默的工作室，进来待了会儿。听完这首歌后，李柏往里加入了一些祖鲁语的人声部分，其中就包括开头的那句"Nants ingonyama bagithi baba"（爸爸，有头狮子出生了）。季默选取了些新成分，录制好了自己改编版的《生生不息》，把磁带寄给了迪士尼。

"我们刚一听到这个版本，就知道：这下完美了。"施耐德回忆道，"顿时，一切都豁然开朗了。"

迪士尼的市场部门并不那么看好这部现已更名为《狮子王》的电影。毕竟，里面的角色都是动物，没有一个人类；而且，主角辛巴（Simba）还是名男性。要知道，在此之前迪士尼电影中的主角通常都是女性，且基本上都是公主，施耐德说道，"所以，这仍是一部由 B 团队所负责的电影。"

正如一些剧目在百老汇开演前会先去外地试演一样，迪士尼也会在其电影正式上映前几个星期，先去洛杉矶郊区进行提前点映。一天下午，迪士尼在伍德兰希尔斯[①]为家庭观众点映了《狮子王》，当天晚上，又为来那里约会的情侣们增加了第二场点映。"来了一堆 18 岁的年轻人，他们的注意力全都在自己的女朋友身上，"施耐德回忆说，"我们当时想，'咱这是干什么来了？'"但当结尾的《生生不息》再度响起时，这群 18 岁的年轻人全都站了起来，热烈地欢呼着。"那时，我们第一次意识到，《狮子王》前途无量。"施耐德说道。

① 此处的伍德兰希尔斯（Woodland Hills）指美国加州一个距洛杉矶 20 多千米的郊区，非同名的犹他州城市。——译者注

彼得·施耐德于 1985 年加入迪士尼动画部门,"因为从本质上来说,他们招谁都没有区别,"他说道,"动画?谁会在乎这个?动画业务根本赚不到钱。事实上,它还在赔钱。他们招我进来完全是因为不挑剔,而我又恰逢其时地出现在了这里。"[2]

真正让施耐德与伯班克结下缘分的是戏剧。施耐德在威斯康星州长大,从普渡大学毕业,有志成为一名导演。他来到纽约后,在音乐剧《恐怖小店》[①]中扮演了公司经理一角,也因此结识了艾伦·门肯和霍华德·阿什曼[②]。施耐德有着很好的商业头脑,擅长做营销工作,艺术品位超前,讲话语速很快,为人处世友好热情。他个子不算高,但身材不错,平时喜欢穿牛仔裤、T 恤衫和(红色的)运动鞋,很少穿商务正装。1984 年,他在执导洛杉矶奥林匹克艺术节(Olympic Arts Festival in Los Angeles)的戏剧类节目时,与托马斯·舒马赫共用了一间小办公室。舒马赫曾在旧金山和洛杉矶做过木偶剧和儿童剧相关工作,在认识施耐德时还是马克·谭普剧场的一名普通职员。这两人慢慢聊到了一起。当施耐德接管整个奥林匹克艺术节后,他雇用了舒马赫担任自己的执行制作人。舒马赫一路晋升,又当上了走实验性风格的洛杉矶艺术节(Los Angeles Festival of the Arts)的副总监。

著名的迪士尼动画部门曾盛极一时,缔造过无数奇迹:《白雪公主和七个小矮人》(Snow White and the Seven Dwarfs)、《小飞象》(Dumbo)、《木偶奇遇记》(Pinocchio)、《幻想曲》(Fantasia)……但到了 20 世纪 80 年代却江河日下,不比当年了:《救难小英雄》(The Rescuers)和《狐狸与猎狗》(The Fox and the Hound)的票房表现的确不赖,但远不能与之前的《睡美人》(Sleeping Beauty)或《丛林之书》(The Jungle Book)

① 音乐剧《恐怖小店》(Little Shop of Horrors),其电影版译名为《绿魔先生》或《异形奇花》。施耐德所参演的《恐怖小店》是该剧最早的外百老汇版。《恐怖小店》在外百老汇驻演了 5 年,是当时外百老汇历史上营收最多的一部音乐剧。——译者注
② 艾伦·门肯和霍华德·阿什曼分别是《异形奇花》的作曲者和编剧。——译者注

相提并论。于 1985 年上映的《黑神锅传奇》(*The Black Cauldron*)更标志着迪士尼动画的历史低谷。这部电影耗资 4400 万美元,却在评论界和票房上双双碰壁。其实在 1984 年,华特迪士尼公司就陷入了困境。当时,高管们为了抵制一场恶意收购,焦头烂额,倾尽所有。同年,华特的侄子罗伊·E.迪士尼(Roy E. Disney)收回了自己家族对于公司的控制权,又请来迈克尔·艾斯纳带领公司重整旗鼓。艾斯纳对动画片并没有多大兴趣——真人版的电影和主题公园才是真正赚钱的领域;但罗伊·E.迪士尼在骨子里深爱动画,于是便接管了动画部门。在一些朋友的建议下,他请来了施耐德;几年后,施耐德又招来了舒马赫。这两人性格互补,天生是一对好搭档。施耐德精力充沛,脾气较差——尤其是在他饿着肚子的时候。下属们还在背地里给他起了个外号——"三筋佬儿"(three-veiners),因为每当他发脾气的时候,额头上都会暴出几根青筋。与之相反,舒马赫衣着得体,胡子刮得干干净净,戴着名牌眼镜,并总能用超高的情商和非凡的魅力把事情平息下来。他甚至还能提前感知到"三筋佬儿"的下一次爆发,然后,(用一位内部人士的话说,)拿好吃的堵住他的嘴。

　　施耐德和舒马赫把戏剧行业的思维模式带到了迪士尼的动画部门。他们请霍华德·阿什曼和艾伦·门肯来写《小美人鱼》,并让他们把这个电影当成一部百老汇音乐剧来创作。此前,动画电影"一直是由一系列很精美的场景拼凑到一起的,往往并没有一个故事弧线能把各场景间的逻辑串起来——这也就是大学英语文学和戏剧课程中学的那些东西。华特在创作当中做到了这一点,但全都是凭自己的感觉,从来没有把具体方法总结出来过,"艾斯纳说道,"这次,我们在制作分镜之前,先完成了剧本;而在创作动画的过程中,着重注意了人物和情节的演变——这是一个重大变化,而且成效显著。"《小美人鱼》跻身迪士尼最为名利双收的作品之列,与日后的《美女与野兽》《阿拉丁》和《狮子王》不相上下。

然而，1994年复活节发生了一场空难，再度扰乱了迪士尼内部的平静。弗兰克·韦尔斯乘坐的直升机在内华达州的一个山区坠毁。消息传开后，杰弗里·卡森伯格以为自己会受命接替韦尔斯，任总裁一职，不想这个位置却跑到了艾斯纳手里。卡森伯格怒火中烧，没过几个月就离开了公司，与史蒂芬·斯皮尔伯格（Steven Spielberg）和大卫·格芬一起组建了梦工厂（DreamWorks）。

在这场明争暗斗愈演愈烈之时，艾斯纳委任施耐德和舒马赫接管了整个迪士尼的戏剧部门。在音乐剧《美女与野兽》取得了巨大成功后，这一部门正在蓬勃发展，呈现出一片欣欣向荣之势。

"我一直都觉得，迈克尔这么做是为了给彼得和我尝点甜头，从而留住我们。"舒马赫说道，"眼下迪士尼即将四分五裂，因为杰弗里要离开这里去创办自己的动画公司了。"

艾斯纳担心卡森伯格会挖走他手下两名最有价值的员工，便让二人负责起了他们最喜欢的业务——戏剧。施耐德和舒马赫在新部门所主持的第一个项目是音乐剧版的《阿依达》（*Aida*），该剧同样由艾尔顿·约翰和蒂姆·赖斯合作配乐）。对此，卡森伯格离开后成为迪士尼电影部门新主管的乔·罗斯（Joe Roth）另有想法。一天下午，罗斯和艾斯纳正一起穿过一块迪士尼片场，罗斯跟艾斯纳说："你们为什么不做音乐剧版的《狮子王》呢？迪士尼的舞台系列怎么能少了它？"但当艾斯纳跟戏剧部门的人讲这个想法时，遭到了拒绝。舒马赫说："迈克尔，这真不是什么好主意。"《美女与野兽》的电影版构思本身就跟音乐剧很类似，但在他看来，《狮子王》更像是一部纯粹的电影，只不过里面有几首汉斯·季默鬼斧神工的配乐罢了。艾斯纳并没有放弃这个想法。他非常确信一件事情——《狮子王》必须与《美女与野兽》走两种不同的风格。他心里清楚，如果迪士尼再推出一部那种主题乐园剧场秀，那真的"就完了"；他想试着做些"更冒险的事"。施耐德和舒马赫同意了。对于这两位曾跟彼得·布鲁克和皮娜·鲍什（Pina Bausch）等艺

术家合作过的剧院人士来说，音乐剧版的《美女与野兽》简直就是把电影版的所有东西直接照搬到了舞台上。作为一部戏剧作品，它的情节毫无悬念，观感枯燥乏味。他们回到办公室，开始策划音乐剧版的《狮子王》。舒马赫想到了一个人——在他执导洛杉矶艺术节时，这个人的作品曾给他留下过极深的印象。"彼得，"他说，"我直接给朱莉·泰莫打电话好了。"①

泰莫出生于波士顿附近的西牛顿郊区，10岁时就加入了波士顿儿童剧院（Boston Children's Theatre）。小泰莫住在费尔法克斯街一栋宽敞的大房子里，经常邀请附近的小朋友们过来排戏，并亲自担当舞台导演。一位邻居说，泰莫小时候"做事执着，待人礼貌，性格认真"。她沉迷于实验剧，曾旅行穿越斯里兰卡和印度，之后又迷上了亚洲戏剧。后来，她去巴黎学习了默剧，之后继续来到欧柏林学院深造，并在这里加入了一个由赫尔伯特·布劳（Herbert Blau）领导的实验剧团。布劳对于表意性符号的理念深深影响着泰莫——这是一种精简、抽象的表达形式。举个例子：若是布劳或泰莫要执导《理发师陶德》，那他们可能会让理发椅上的受害者从脖子里拽出一块红手帕，以此表示自己的喉咙被割断了。[3]

大学毕业后，苗条美丽、敏而好学的泰莫来到印度尼西亚、日本和东欧国家，在当地学习了面具戏、木偶戏、皮影戏和文乐木偶戏（一种日本木偶戏，其中木偶师在操控木偶时会完全暴露在观众视野中）。她在印度尼西亚生活了4年，还成立了自己的剧团——提特·洛（Teatr Loh）。在回到美国后，泰莫在实验剧圈做得风生水起，这一时期的代表作包括《哈加达》（*The Haggadah*）、《移位的头》（*The Transposed Heads*）和以动物木偶为特色的《胡安·达里安：狂欢节弥撒》。舒马

① 在洛杉矶艺术节期间，舒马赫曾尝试引进泰莫的《被剥夺的自由》（*Liberties Taken*）——一部以美国革命为背景的露骨话剧，但最后没能成功。不过，他一直都与泰莫保持着联系。

赫对她执导的杰西·诺尔曼（Jessye Norman）主演版的斯特拉文斯基（Stravinsky）歌剧《俄狄浦斯王》（*Oedipus Rex*）尤其印象深刻——歌手们在头顶上而非脸上戴着雕刻面具。"你是不可能给杰西·诺尔曼的脸戴面具的。"泰莫说道。这样，观众便能够同时看到演员们的脸和面具，泰莫将其称为"双重性"。

泰莫对演员和观众的要求都很高。在林肯中心剧院制作《胡安·达里安：狂欢节弥撒》时，泰莫曾想在不带中场休息的情况下演完这部近3小时的作品。"朱莉，观众们需要休息。"时任林肯中心的艺术总监格雷戈里·莫舍（Gregory Mosher）跟她说。但泰莫说："我这个戏又不是光做给观众看的。"最终，她的作品大胆、华丽，而又出人意料。1991年，朱莉·泰莫还获得了麦克阿瑟基金会（The MacArthur Foundation）授予的"天才奖"。

当舒马赫给泰莫打电话介绍音乐剧版《狮子王》的项目时，泰莫正在洛杉矶执导瓦格纳的《漂泊的荷兰人》（*The Flying Dutchman*）。泰莫不得不承认，自己并"没有看过这部动画形式的电影——或者说动画片"。她又说，"我想，汤姆①大概有点意外。"汤姆又给她寄去了一盒录像带。看完后，泰莫感叹道："这真的美呆了。我很期待它给我带来的挑战，比如该如何在舞台上呈现奔跑的羚羊群？"舒马赫同时还给她寄了一张激光唱片——《荣耀王国之律》（*Rhythm of the Pride Lands*）。这张专辑里的音乐都是受《狮子王》启发而作的，包含了汉斯·季默、李柏·M.和马克·曼西纳（Mark Mancina）的歌曲，还有那首在电影正片里没出现的《他与你同在》（*He Lives in You*）②。泰莫对这张专辑爱不释手。

艾斯纳之前从未听说过朱莉·泰莫。"彼得和汤姆跟我讲，她曾在

① 此处的"汤姆"（Tom）指的是托马斯·舒马赫，"Tom"是"Thomas"的爱称。——译者注
② 这首曲子出现在了电影《狮子王2：辛巴的荣耀》（*The Lion King II: Simba's Pride*）中。——译者注

印度尼西亚做过木偶戏啊、面具戏啊、什么什么的，"他说道，"所以我去找了找她以往的作品，感觉请她来是个非常不错的主意。我一直都相信，艺术家与非常商业化的东西之间能够碰撞出激烈的火花。"艾斯纳、施耐德和舒马赫一同去往林肯中心观看了《胡安·达里安：狂欢节弥撒》。演出刚开始10分钟，艾斯纳就凑到他们耳边，低声说："我觉得咱们选对人了。"

泰莫为动物们制作了小号舞台模型，把它们带到奥兰多，用来给迪士尼展示她对《狮子王》的构思。她把这些模型放在艾斯纳的桌子上，一边摆弄一边讲解了起来。其中有一个三轮式的"羚羊轮车"，上面的5只羚羊能够随轮子滚动而跃起和落下，就像是在平原上奔跑一样。泰莫跟艾斯纳解释道，观众将会在看到这些羚羊的时候，同时看到木偶师在推着这个装置走。"如果你们能理解这个想法，那自然会想让我来做这份工作，这就是我的风格。"她说道，"如果你们不想在舞台上看到木偶师，那你们可能也就不喜欢我的风格。"

"好的，"艾斯纳说，"我们能理解你的想法。"其实，迪士尼用泰莫来做导演是冒了一定风险的，毕竟她之前从未接触过商业化的戏剧作品。所以，迪士尼给自己留了一手：泰莫需要定期向艾斯纳和其他高管做阶段性汇报，如果他们不喜欢这部剧风格的走向，就有权随时与她解除合作关系。泰莫对迪士尼也有几条要求，比如，她的确很喜欢约翰和赖斯的歌曲，但还是坚持让李柏·M.加入音乐团队，再给音乐剧版写一些新歌，并添加几首《荣耀王国之律》中的歌曲。

她的另一个要求是："我认为这部剧中严重缺少女性角色的戏份。事实上，雌狮才是出去捕猎食物、撑起狮子家庭的关键角色，而硕大的雄狮们一天里大部分时间都在睡觉。我知道这部剧讲的是'狮子王'的故事，但还是想深入挖掘一下娜拉[①]这个角色。"泰莫给她在

[①] 娜拉（Nala）在电影中译"娜娜"。——译者注

《胡安·达里安：狂欢节弥撒》剧组里认识的一位南非歌手朋友——图里·杜马库德（Thuli Dumakude）打了电话，请她帮忙推荐一些南非男歌手来当合唱团演员。泰莫跟她说："可惜没有能给你的工作，因为这部剧里没有设置真正意义上的成年女性角色。"杜马库德乐了，说："留给女性的角色向来很少。"这时，泰莫突然想道：为什么不把山魈巫师拉飞奇（Rafiki）的设定改为女性呢？迪士尼同意了她的这个建议。[①] 艾斯纳说："呃，好吧，你想改就改吧。这又不会影响故事的发展……它只是只猴子而已。"

当泰莫深入研究起这部动画电影时，发现了剧情中的一个漏洞：在辛巴以为是自己造成了父亲的死亡后，曾离开荣耀王国，远走他乡，于是刀疤如愿登上王位宝座并开始摧毁这个王国，这才有了娜拉劝辛巴回来与刀疤决战、合法夺回王位的情节，"可那时的辛巴，还没有经历过足够的考验，不具备成为一位丛林之王所需的能力。"所以，她想出了一个全新的第二幕：辛巴跑进了沙漠，在那里，他看到了一座灯火通明的城市——这是撒哈拉沙漠里的"拉斯维加斯版"迪士尼之城，城里居民都是半人半兽，泰莫将他们称为"人兽"（Humanimals）；辛巴在那里跟一些反面角色学坏了，自甘堕落，这时，娜拉与辛巴的朋友狐獴丁满（Timon）和疣猪彭彭（Pumbaa）将他从这种境地中拯救了出来，并说服他重新回到荣耀王国，与刀疤决一死战。

泰莫跟舒马赫讲了她的新版第二幕，"他惊得下巴都要掉到地板上了"，泰莫回忆道。"朱莉，是这样的，"舒马赫说，"这个想法倒是非常有意思。但我还是希望能基于现有的情节来扩展。所以，我无法接受你的版本。但如果这种改编对你来说真的很重要，那我想，咱们也许需要在这里终止合作了。"泰莫思考了片刻，说："哦，没关系。这只是一个想法罢了。"

① 最后，拉飞奇一角并非由杜马库德出演，而是由特西迪·勒·洛卡（Tsidii Le Loka）出演。洛卡还因此获得了该届托尼奖"最佳音乐剧女配角"的提名。

于是，泰莫回归了原剧本，但执着于"人兽"的概念。她一直想的都是，让观众看到木偶师操控木偶的过程；但如果把木偶师与动物们融为一体，效果会不会更好？例如，把猎豹的头部与尾部跟木偶师的身体相连接，同时让木偶师利用木棒来操控猎豹的爪子；或者设计一个真人大小的狐獴丁满，并把它的脚跟木偶师的鞋固定在一起，这样丁满就能跟木偶师同步活动了；再或者，让木偶师脚踩两根高跷，双手再挂着两根长长的木棍，肩膀上顶着动物的脖子和头——扮一只长颈鹿。

"很多人都觉得，朱莉的这些设计超越了原剧设定，"舒马赫谈道，"但事实上，正是因为她吃透了情节和角色本身，才能从里面得出这样伟大的设计理念。"

在泰莫组建的团队里，只有少数几人有过百老汇的相关经验：木偶设计师与工匠迈克尔·库里（Michael Curry）、来自津巴布韦的歌剧布景设计师理查德·哈德森（Richard Hudson）、来自牙买加的现代舞编舞家加思·费根（Garth Fagan）、《胡安·达里安：狂欢节弥撒》的灯光设计师唐纳德·霍尔德（Donald Holder）。李柏·M.继续写新歌，泰莫也热情地参与进来，为《黑夜漫漫》（*Endless Night*）一曲写了歌词。泰莫组建的演员阵容民族成分也同样非常复杂，其中还有一支由南非歌手组成的合唱团——她打算把这些歌手融入舞台的背景当中。比如，在其中的一个片段，南非歌手会用头顶着草板，表示草原。在泰莫位于纽约市熨斗区的工作室里，泰莫、库里和一群设计师一起用黏土、硅胶和碳石墨亲手绘制了给演员们戴在头顶上的面具头饰——尊贵的木法沙（Mufasa）、狂躁的刀疤和温柔的沙拉碧（Sarabi）。他们夜以继日地赶工，计划于1996年夏天向迪士尼的领导层展示这些设计，并开展第一次剧本朗诵会。

他们给艾斯纳和其他"加州佬们"（泰莫一行人之中有人这么称呼领导们）所做的汇报展示定在百老汇890号举行。（这里曾是缔造《歌

舞线上》传奇的迈克尔·贝内特的总办公室。）泰莫展示了她的设计，演员们通读了剧本并演示了木偶技法。丁满一角由喜剧演员马里奥·坎通（Mario Cantone）扮演。他当时还没能有足够时间与木偶合练，最后把丁满演成了一个滑稽角色。泰莫说："他演得的确非常有趣，但他完全不会操控那个木偶。"随着表演的推进，"加州佬们"的神情越发严肃，其中一位迪士尼高管无法理解把面具戴在头顶上的操作。观众到底是要看演员，还是要看"他们头上顶的那个非洲玩意儿？"这位主管问道。

"你知道文乐木偶戏吗？"泰莫反问他。这位高管完全听不懂她在说什么。舒马赫迅速地给了她一个眼神，说："他们都是电影人。""那你看过我的作品吗？"她又追问道。"他当然没有看过，"泰莫后来回忆道，"所以我索性就闭嘴了。"

泰莫的确有些失算。木法沙和刀疤的面具做得太大了，而且还都是白色的，因为她还没来得及给它们上色。她心里清楚得很，当道具彻底制作完成并搭配好舞台灯光后，观众们肯定能够同时辨别出面具和演员的脸。但那天的展示定在白天，排练厅的光线明亮无比，迪士尼高管们又都坐在离演员们几英尺远的地方。在这样的环境下，泰莫的设计便显得令人费解。

艾斯纳和其他高管上了他们的大越野车，开走了。泰莫、施耐德和舒马赫被丢在了路边，"心情难以名状，恶心得想吐"，舒马赫回忆道。然后，施耐德转过身对泰莫说："朱莉，我们让你失望了，因为没把你的设计放在一个合适的空间里展示。我们得找机会再给迈克尔演一次。"

泰莫又有了新的主意。"要不我就不做木偶戏了吧！"她说道，"我可以提供3种解决方案。"她决定设计出3个版本的丁满、刀疤和沙祖（Zuzu），并把最终选择权交到迪士尼手里。"只要给我几个星期时间就好。"她说。终于，泰莫的"木偶工作坊"（大家都这么叫）在皇宫剧院拉开了帷幕。台下只有一名观众——迈克尔·艾斯纳。这次，他坐在了第10排，这样就不用再仰着头看演员了。约翰·维克里（John

Vickery）扮演刀疤，吉奥·霍伊尔（Geo Hoyle）扮演沙祖，马克斯·卡塞拉（Max Casella）扮演丁满。

他们先演绎了第一个版本——纯动物版：维克里穿着一个（按他的话说）"有点《猫》那种感觉"的狮子戏服；卡塞拉身着狐獴戏服；霍伊尔则套了一个鸟嘴，头上也没有戴犀鸟木偶。然后，他们演绎了第二个版本——动物戏服和木偶戏的混合版：维克里的脸上戴了半个面具。最后，他们演绎了泰莫的原始设计版：维克里的头顶上戴着刀疤头饰，丁满的木偶被固定在了卡塞拉身上，霍伊尔的头上则顶着一个沙祖的木偶。这次，所有面具都上了色，调整到了合适比例，演员们也都穿上了戏服并化了舞台妆，灯光则由唐纳德·霍尔德来亲手调配。

"朱莉，我还是打算采用你最早设计的那个版本，"艾斯纳说道，"风险越大，收益就越大。"

这时，维克里不干了。那件 40 磅重的刀疤头饰压得他头疼，而用来操作这件道具的电子设备"只有不到一半的时间能正常使用"。维克里感到自己头部和颈部已经受不住了。"我在做人体不应当承受的事情，"他跟迪士尼抱怨道，"一直这么做下去肯定会受伤的。"迪士尼为他提高了演出费，成功把他留住了。但维克里对于受伤的担心并非多余，泰莫设计的这些木偶的确对演员有着超乎寻常的体力要求。

1997 年 5 月，音乐剧《狮子王》的排练正式开始。一切都被划分开来，单独进行着。舞者们与费根在一个工作室单独排练，而演员们则在另一个地方跟他们的木偶一起排练。压在演员身上的任务异常艰巨：他们要在几个月内学会印度尼西亚和日本木偶师用一辈子时间苦心钻研的东西。演员们在一间屋子里排练音乐唱段，而在另一间屋子里排练戏剧场景。与此同时，蒂姆·赖斯还在不断把他新写的歌词用传真发过来。剧组就像是一支在多条战线上分头行动的军队，泰莫则统

领着这一切,还有人管她叫"巴顿将军"[①]。她在自己的脑海中缜密地规划着整部剧,总是清晰地知道自己想要什么。其中的一条重要原则就是:永远不要抢了木偶的风头。维克里说:"有时你会觉得,她执导的是木偶,而不是你。"泰莫很善于接受别人的意见——无论由谁提出,只要足够有价值就行。扮演鬣狗的凯文·卡翁(Kevin Cahoon)曾跟她讲,自己的角色应该是所有动物中最瘦弱的,"因为他每次都只能吃一些残羹剩饭,"他说道,"我希望观众能看到他的肋骨。"泰莫认为这是个绝佳的主意,又回去重新为鬣狗设计了戏服。

演员们基本上搞不懂导演在想什么,但他们逐渐意识到,艺术性,才是《狮子王》一直在努力追求并逐渐开始实现的东西。一天,一直单独带舞蹈演员排练的费根,第一次率舞团向全剧组表演了母狮的舞蹈。霍伊尔简直都看呆了。"它是如此绚丽多彩,如此震撼人心,"他回忆道。但对舞蹈演员们来说,这段编舞是一个极大的考验。霍伊尔当时就在想,这些女舞演该如何应对每星期 8 次如此高强度的舞蹈。他说:"如果是在一个现代舞团里,你可能只需要连演 3 个晚上,然后休息一天;但《狮子王》可没空让你休息。"正如维克里所言:"我们所承受的强度已经超过了人体极限。"

泰莫花费了大量时间来排练《生生不息》这一段。毕竟,这是全剧的开场,而舞台又必须能够表现出这首歌的精神内核。在这场的开头,太阳在塞伦盖蒂大草原之上徐徐升起。"我完全可以用投影来做这个日出,"泰莫说道,"但我所追求的一直都是最大限度地发挥想象力,而这往往需要极简主义思维。"于是,她用竹竿和一块块丝绸制成了一个太阳。她说:"这堆东西先是摊在地上,而随着那首美妙的歌曲响起,观众将能看到它被几根牵线慢慢地拉了起来。而且我知道,搭配唐·霍

[①] 巴顿将军是指乔治·巴顿(George Patton, 1885—1945),美国陆军上将,以在第二次世界大战欧洲战场先后指挥美国陆军第 7 集团军和第 3 集团军而闻名。——译者注

尔德①的灯光以及剧场里自然流动的空气，整个日出的过程将会闪闪发光、熠熠生辉。"

但在排练厅里，大家可看不到泰莫脑海里的场景。排练厅里没有唐·霍尔德的灯光，也没有长长的剧院过道以供动物们列队走过。扮演长颈鹿的演员不能戴他们的长颈头饰，因为天花板太低了。理查德·哈德森设计的"荣耀石"（pride rock）本应从舞台之下盘旋而上，抬着木法沙、沙拉碧和小辛巴登场，却还没有完工。凯文·卡翁被派去演一条按真实比例所制造的大象木偶的右腿。当时这个木偶还没有完全做好，他只能和大象的其他3条腿"在排练当中并排移动"。

在泰莫热火朝天地执导着《狮子王》的排练时，迈克尔·艾斯纳正在准备为翻新好的新阿姆斯特丹剧院揭牌开张。这个曾经不想在百老汇做音乐剧的人，一度产生了一个大胆的想法：把新阿姆斯特丹剧院关掉，在它的屋顶建一个以纽约为主题的娱乐中心。"后来有人跟我指出，林肯隧道还有一个出口设置在第四十二街呢，"艾斯纳说道，"于是这个想法就作罢了。"

迪士尼从纽约市政府那里为新阿姆斯特丹剧院的重建工程争取到了非常优惠的条件。艾斯纳说，算上大额的税收减免以及补贴，"新阿姆斯特丹剧院基本可以说是白给我们的。"但现在，不仅是迪士尼相中了时代广场，别的公司也都快马加鞭地赶了过来，包括做连锁影院的美国电影院线（AMC）、旗下拥有《名利场》（Vanity Fair）和《服饰与美容》等杂志的出版集团康泰纳仕（Condé Nast），以及杜莎夫人蜡像馆（Madame Tussauds），等等。而在新阿姆斯特丹剧院的正对面，加思·德拉宾斯基则在为他的《拉格泰姆时代》打造新剧院。

时任市长朱利安尼巧妙地利用了城市区划法以及一些治安手段，

① 此处的"唐"（Don）指的是唐纳德，"Don"是"Donald"的爱称。——译者注

取缔了附近的脱衣舞表演和色情场所，赶跑了毒贩子、妓女、皮条客和抢劫犯。朱利安尼所使用的一些方法，无论在过去还是现在都有一定争议，但不管怎样，这一系列举措见效了。正如黑人妓女达雷尔·德卡德（Darrell Deckard）所说的那样："警察越来越多，钱越来越少。现在人心惶惶，你懂我的意思不？大家都待在家里。这样一来，你就想找份正常的工作了。"[4]

1997年5月18日，迪士尼在新阿姆斯特丹剧院上演了音乐会版的《大卫王》(*King David*)，这是一部由艾伦·门肯和蒂姆·赖斯合作的新音乐剧作品。演出当晚，迪士尼在第七大道和第八大道与西四十一街交汇的部分搭起了大帐篷，举办了一场豪华的派对。《大卫王》里的确有一些好听的歌曲，但连赖斯都觉得，整场音乐会"很无聊"。评论员们对这部作品的评价也都不温不火，却无一例外地盛赞了装修过后的新阿姆斯特丹剧院。这就足够了。

5月份，剧组来到了明尼阿波利斯，开始为7月8日在奥菲姆剧院（Orpheum Theatre）的《狮子王》首次公开演出做准备。大家去之前都没能想到，自己即将要经历美国戏剧史上可能是最艰苦的一场技术彩排战了。泰莫是个完美主义者，她甚至花了整整一天的时间来为一个仅有两分钟的场景做技术调试。光是《生生不息》这一首歌，就用掉了她5天的时间。

彩排开始后的一个星期左右，泰莫病倒了。她本以为自己是食物中毒，却检查出了胆囊的问题。她做了个手术，把胆囊切除了，第二天就又回到了奥菲姆剧院。只见泰莫虚弱地瘫在一把巴尔卡躺椅①上，指导着剧院的上上下下。剧组的同事们还给这把椅子起了个外号——"咆哮躺椅"（Bark-a-lounge），因为她会拿着麦克风在上面"咆哮"着

① 巴尔卡躺椅（Barcalounger）由爱德华·J. 巴尔卡洛（Edward J. Barcalo）于1896年在美国创立，是美国最古老的躺椅制造商。——译者注

发出指令。

泰莫的许多作品都简洁而富于想象力,比如,从洞里拉出来的一大块蓝丝绸,象征着干旱;在哀悼木法沙的死亡时,雌狮们从面具的狮眼里拉出的一条长长的白色绉绸,象征着眼泪。但这部音乐剧里也有一些沉重的大型布景,包括从台下盘旋而上的荣耀石和大象墓地。为了把奔跑的羚羊群搬上舞台,泰莫设计了一系列巨大的滚筒。这个新奇装置连着羚羊模型,非常沉,重一吨有余,有时羚羊模型还会脱落下来。后台的舞蹈排练厅里同样是一片混乱,情况没比舞台上好到哪儿去。如果在错误的时间出现在了错误的地点,"那可能会被什么道具给压死",一位演员说道。舞台经理找到泰莫说,在第一幕中,演员们有好几套衣服需要换,这导致后台"乱成了一锅粥"。他们敦促泰莫回来看一看,但她摇了摇头,说:"我觉得我不应该去,要不我又该着急上火了。你们自己解决这个问题吧。"①

演员受伤的事件确实发生过。舞者们把剧中的爱情二重唱(《今夜爱无眠》)称为"今夜痛无眠"。迪士尼还雇用了理疗师,专门为演员们按摩酸痛的后背及附近的肌肉群。一天,其中一只长颈鹿木偶的四根高跷散架了,演员"'哐'的一声摔到了地上",维克里回忆道,"有几秒钟,我们都以为他摔死了。"维克里去一家军用剩余物资商店,给舞台经理买来了医疗兵头盔,跟他们讲:"如果再发生这种情况,就把那个人杀掉然后拖下舞台。"他后来说,"我们当时全都这么开玩笑。"

在高压的排练下,发脾气也是难免的事情。一天,维克里在舞台一侧的电梯里被困了两个小时。他一出来,就冲着泰莫爆发了。"电梯故障的确不是她的错,"他回忆道,"但我真的是受够了。我说:'去你的。我要出去抽根烟,等我想回来的时候再回来。'"那段日子的泰莫,忙到每天只能睡几个小时,但还是控制住了自己的情绪,在那天余下

① 于是,他们又回去自己解决这个问题了。最后,当泰莫终于来到后台监督演出情况时,她哭了。"他们怎么会做得这么好呀……"她感叹道。

的时间里也依旧保持着专注和果断。不过,即使是这样的泰莫,也有崩溃的一天。那天没人记得具体发生了什么,但她把自己锁进了女厕所里。一名助理跟在她后面,耐心、冷静地把她劝回了工作岗位。

施耐德和舒马赫整天在剧场转悠,上下巡逻,总揽全局。施耐德在空着肚子的时候容易发脾气。(这时人们会跟他说:"彼得,来吃点肉吧。")而舒马赫则总能开玩笑来缓解紧张的局面,被艾斯纳称为"暖场大师"。不过,他们也有着自己的心事:《狮子王》的票房表现并没有他们预想的那么好。纽约的《狮子王》于春天开始预售,很快就卖出了500万美元的票。但到了夏天,销量逐渐开始下滑。在明尼阿波利斯的票房表现也不乐观,7月8日的预演场甚至只卖出了一半的座位——他们甚至想要取消这部剧。剧组一直没来得及从头到尾把演出串一遍,临到首次公开预演的前几天,才惊恐万分地意识到:第一幕中间会有个很长的换场停顿——大象墓地和奔跑的羚羊群这两个有着巨型布景的场景居然是挨着的,工作人员需要在中间花上好几分钟的时间才能完成布景切换。

1997年7月8日,在奥菲姆剧院的观众们落座后,施耐德和舒马赫走上舞台,先做了自我介绍,然后向大家解释道,接下来的演出还不是最终版。"今晚,你们不仅会拥有中场休息,而且在第一幕的中间还会有一个暂停,"他们说道,"中场休息与暂停有很大的区别。中场休息的时候,你可以从座位上起来去上厕所;而暂停只有几分钟,这时你可以转身跟旁边的人说:'这剧演得真好,不是吗?'"观众们被他们逗得合不拢嘴。《狮子王》的广宣专员克里斯·博诺(Chris Boneau)在剧院后面看着台上的施耐德和舒马赫,感觉这俩人就像是"霍普和克劳斯贝"[①]一样。

[①] 鲍勃·霍普(Bob Hope, 1903—2003)美国演员、主持人、制作人,曾主持过19次奥斯卡颁奖典礼。宾·克劳斯贝(Bing Crosby, 1903—1977),美国歌手、演员,参演过70多部电影,录制过超1600首歌曲。二人不仅在诸多电影中有过合作,还会作为喜剧组合一起演出。——译者注

二人说完开场致辞后，猛跑到剧院后排，找泰莫坐到了一起，开始观看《狮子王》的首次公开演出。"我们当时真的吓坏了，"舒马赫回忆道，"如果我年龄再大点儿，可能就直接拉裤子了。"

剧场里一片漆黑，然后，扮演山魈拉飞奇的特西迪·勒·洛卡用嘹亮的祖鲁语吟唱打破了寂静。她呼唤着散落在剧院包厢里的南非歌手们。歌手们也吟唱着回应她。这时，管弦乐队已做好准备，渐入艾尔顿·约翰的主题曲。开始的旋律很慢，因为要配合巨大的（用竹子和丝绸做的）太阳从舞台后方冉冉升起。随后，两个栩栩如生的木偶长颈鹿从舞台左侧蹒跚登场；一只木偶猎豹从舞台右侧出现，一边走一边舔着爪子；一个女鸟人转着圈，拍着翅膀，"飞"上了舞台；紧跟着又来了3匹斑马，斑马脖子以上的部位被固定在木偶师的胸前，后半身则贴在木偶师背上；3名舞者双手操控着羚羊木偶，头上还戴着一只大羚羊头饰，一跳一跳地进入舞台。观众们被眼前的美景惊呆了，大声地欢呼了起来。小孩子爬到了父母的腿上，将这一切尽收眼底。突然，他们转过身，发现又一支动物大队正沿着剧院的过道徐徐走来——犀牛、大象一家和更多的雌鸟人。凯文·卡翁从大象腿的缝隙向外望去——在场的孩子和大人全然一副惊讶的神情，看得目不转睛，指着各种各样的动物，叽叽喳喳地交流着。他还注意到，有不少人都在抹眼泪。这时，荣耀石从舞台下面盘旋而上，木法沙和沙拉碧抱着小辛巴登上了荣耀石的最高处。拉飞奇也爬上了荣耀石，来到木法沙和沙拉碧旁边，为刚出生的小狮子送去祝福。当她唱到这首歌的最后一个音符时，将小辛巴高高举过头顶，送到了所有人的视野之中。音乐结束，全场灯光瞬间熄灭。

观众席爆发出了热烈的呐喊声——台上没有任何演员之前在剧院里听到过这种声音。人们纷纷站起来，冲着舞台欢呼、鼓掌。而在剧院的后排，泰莫、舒马赫和施耐德互相看了看对方，流下了激动的泪水。

扮演刀疤的约翰·维克里在开场曲中没有戏份，但下一首歌是他的。当《生生不息》结束后，他心头一惊：这可让我怎么接啊？"就好像是要在披头士乐队的下一个出场一样。"他回忆道。

接下来的部分虽然无法再超越开场曲，但仍是亮点不断——草原头顶、羚羊轮车、母狮之舞、丁满和彭彭的木偶设计，以及在《他与你同在》这一曲中突然出现的木法沙的巨脸。整场演出下来可能时间有点久，但观众们毫不在意。如果可以的话，他们愿意在剧院里待上一整晚。第一个星期的预演卖出去了四分之三的座位，而到了第二个星期，所有场次的座位都被横扫一空。《狮子王》成了整个明尼阿波利斯市有史以来热度最高的作品。

过了几天，消息才传到了纽约。南希·科伊恩（Nancy Coyne）是纽约最早一批听说这个明尼阿波利斯大事件的人之一。科伊恩是广告公司塞里诺-科伊恩-纳皮（Serino, Coyne & Nappi）的合伙人，不过她当时并没有参与到《狮子王》的项目中，因为迪士尼已经聘请了强大的格雷广告公司（Grey Advertising）。但一位朋友跟她说："明尼阿波利斯有场大戏，我不知道他们打算拿这部剧的广宣工作怎么办，但他们现在做的不咋样，你应该过去看看。"于是，科伊恩便去了明尼阿波利斯，自己掏钱买了票，事先没有通知剧组的任何人。"我发誓，这绝不是一次侦察行动，"她说，"我只是单纯地想去看看这部戏。"科伊恩以为自己会看到翻版的《美女与野兽》。然而，"看了10分钟，我就下决心，一定要成为这部音乐剧的广告代理。"科伊恩回忆道。她听说，《狮子王》在纽约卖得不怎么好。在分析完该剧的广告营销方案后，她发现迪士尼对这部剧的目标定位仍是传统的家庭观众——他们会在购买门票的同时附赠"一堆塑料狮子王小手表"。在她看来，这部音乐剧并不只是为儿童量身打造的。迪士尼的广宣策略太过保守了。他们最先追求的是家庭观众，但无论宣传与否，家庭观众"永远都会来"，科

伊恩说道,"我的目标是,让已经买了 4 张《狮子王》演出票的人,不会先带孩子来看,而是会先带丈夫的生意伙伴过来,之后再带孩子来一次。"

科伊恩让人安排了一次与舒马赫和施耐德的会面。之前,她从未见过他们。她还带了公司的创意总监里克·艾利斯(Rick Elice)一起去。"我们的方案相当出色,而且非常、非常简单。"艾利斯说道,"好吧,它是否出色还不确定,但它真的很简单。现在的广告,说的是'迪士尼为您带来《狮子王》';但我们想,如果它说的是'皇家莎士比亚剧团为您带来《狮子王》'呢?这样的话,我们在选择媒体购买①时会发生什么样的变化?我们将会针对怎样的消费群体?内行艺术人士、戏剧品评家、舆论制造者——总之,就是那些不会去看《美女与野兽》,但会去看朱莉·泰莫艺术杰作的人。"

施耐德和舒马赫安静地听完了他的提议,然后舒马赫说:"这是一个非常出色的方案,阐述得也很精彩。"格雷广告公司出局,塞里诺-科伊恩-纳皮入围。

剧组的广宣专员克里斯·博诺已经开始着手打通"内行艺术人士"这一关了。《狮子王》在明尼阿波利斯试演期间,他邀请《时代周刊》杂志独家访问了剧组的创作团队。这篇积极向上的文章提醒着《时代周刊》的数百万名读者:《狮子王》不是《美女与野兽》,而朱莉·泰莫是个天才。但博诺也不得不去面对最强大的"戏剧品评家"——《纽约时报》。该报对迪士尼和"百老汇的迪士尼化"一直抱有几分敌意,指派了其明星记者之一——言语犀利、盛气凌人的亚历克斯·威彻尔(弗兰克·里奇的妻子)来写关于泰莫的这篇文章。威彻尔想在明尼阿波利斯的首演夜那天跟踪报道泰莫,想在她去机场接男朋友——作曲家艾略特·戈登塞尔(Elliot Goldenthal)的时候跟她待在一起,想记录

① 媒体购买(media buy),是指广告人员为了呈现广告讯息而(在自己的预算范围内)选出的最合适的媒体组合。——译者注

她为这一重大事件选了什么名牌礼服,还想写她去哪里做的头发。

"这简直太无礼了!"泰莫说,"如果他们想做的是一篇关于我这个艺术家的文章,那没问题;但我可不会去配合做一篇关于我要穿什么衣服的报道!"

于是,博诺不得不去告诉维彻尔这个消息。这样一来,果真把她给得罪了。几天后,博诺正在火岛[①]休假的时候,突然接到一个电话:"您好,我是迈克尔·艾斯纳的秘书弗吉尼亚(Virginia),请稍等。"博诺吓得腿都发软了。"我刚刚接到了弗兰克·里奇的电话,"艾斯纳说,"他很不高兴,因为你告诉亚历克斯我们不能配合《纽约时报》做专题报道了。到底出了什么事?"博诺实在害怕被开除,就把泰莫的话一五一十地告诉了他。

"好吧,虽然弗兰克很生气,但朱莉没错,你也没错,"听完后,艾斯纳说到,"你的选择是对的,没关系。拜拜。"博诺提着的心这才放松了下来。但眼前,他面临着一个新的问题:《纽约时报》又多了一个不喜欢迪士尼或《狮子王》的理由。

很快,《狮子王》就又迎来了一场危机。《纽约邮报》一位受众广泛,但说话不靠谱的戏剧专栏作家——沃德·莫尔豪斯三世,称《狮子王》把孩子们都吓坏了。这跟事实完全不沾边,而且也没人知道,莫尔豪斯三世到底有没有去明尼阿波利斯看过这场演出。但无论如何,这一评价对剧组都非常不利。《纽约每日新闻》派我去了明尼阿波利斯。刚到的那天晚上,我正好有点空闲时间,于是便溜达到了奥菲姆剧院,想打探一下现场的观众反应。演出开始的几分钟后,我在剧院的后方听到一种奇怪的声音——穿透混凝土墙的热情呐喊。不管里面是什么情况,肯定是不会吓到孩子的。第二天,我早早来到了位于池座的座位上。我的确对这部剧的好评有所耳闻,但还是秉持着怀疑态度,因

[①] 火岛(Fire Island),是位于纽约东侧的狭长海岛,同时也是美国国家公园的一部分,被誉为"纽约的夏威夷"。——译者注

为我不喜欢《美女与野兽》。我虽然也很欣赏泰莫，但实在是想象不出，她跟神奇王国能擦出怎样的火花。所以，演出开始前，我还在期盼"灾难就在眼前"①的场景。然而，当《生生不息》这一曲结束时，我也和其他 1500 名观众一起，从座位上站了起来，鼓着掌，激烈地欢呼着。演出结束后，我第一次见到了施耐德、舒马赫和泰莫。他们问我观感如何，我说："我觉得你们的这部戏，将会成为自《歌剧魅影》以来最热门的音乐剧。"

加思·德拉宾斯基原本没有把《狮子王》放在心上，以为那就是一部儿童剧罢了。但现在，他也感受到了来自明尼阿波利斯的热度。于是，他派莱文特公司的制作助理海莉·鲁斯蒂格（Hailey Lustig）去一探究竟。鲁斯蒂格不得跟任何人讲起她的明尼阿波利斯剧院之行，因为德拉宾斯基不愿暴露自己担忧这个事。于是，"我撒了谎，请了病假"，鲁斯蒂格回忆道。最后，迪士尼方面没有人知道她来看了这部剧。"开场曲就把我给看呆了，还有那奔跑的羚羊群……"她说道，"这的确是一部神奇的制作。"看完后，鲁斯蒂格需要给德拉宾斯基写一份观剧报告，她"非常恐慌"，不知该如何阐述真相。她在报告中强调，《狮子王》是一部家庭剧，其"目标观众群体与《拉格泰姆时代》完全不同"。在报告的最后，她巧妙地总结道："有这两部音乐剧在第四十二街的两侧对着上演，这条街将会成为今年最重要的观剧圣地。"②

1997 年 10 月 15 日，《狮子王》百老汇预演版于新阿姆斯特丹剧院拉开了帷幕。迪士尼邀请罗西·欧唐内来看了一场早期预演。第二天，她就带着两岁的儿子又来看了一遍。在她的脱口秀节目中，欧唐内称

① "灾难就在眼前"系《今夜爱无眠》中蒂姆·赖斯所写的一句歌词（disaster's in the air）。
② "不是我派她去的，"德拉宾斯基在谈到鲁斯蒂格的明尼阿波利斯剧院之行时说道，"她是马蒂·贝尔手下的员工。"

这是她"活了35年以来,看到过的最精彩的演出",呼吁她的数百万名电视观众不必等评论出来就可以去买票了。有了欧唐内的支持,再加上纽约城内人们对于这部剧疯狂传开的口碑,截至11月13日《狮子王》的百老汇正式首演前,该剧的预售票房已经达到了近2000万美元。

"内行艺术人士"和"舆论制造者"都来参加了《狮子王》的百老汇正式首演场。当晚,欧唐内第三次来看了这部剧。艾尔顿·约翰也来了,第一次完整地观看了全剧。中场休息的时候,约翰哭了。他跟旁边的朋友们讲,那个夏天刚在巴黎遭遇车祸丧生的戴安娜王妃"一定会喜欢它的"。[5] 谢幕时,弗朗西斯·福特·科波拉①带头起立,为泰莫致以热烈的掌声。

那晚,加思·德拉宾斯基也来了,跟我的座位就隔着一个过道。他也站了起来,同大家一起鼓掌。但我注意到,他的神情十分严肃。

① 弗朗西斯·福特·科波拉(Francis Ford Coppola, 1939—),意大利裔美国导演、编剧、制片人,代表作包括《巴顿将军》(*Patton*)、"教父"(The Godfather)系列三部曲等,曾获6座奥斯卡奖杯。——译者注

第十五章

论大亨的退场

BROADWAY

多伦多版《拉格泰姆时代》场场售罄，德拉宾斯基也开始着手制作百老汇复排版《老实人》了。该剧由莱昂纳德·伯恩斯坦（Leonard Bernstein）作曲，理查德·威尔伯（Richard Wilbur）和斯蒂芬·桑德海姆等人作词，里面的多首歌曲尽人皆知。这部剧曾在百老汇演过两版，但近年来主要都转移到了各大歌剧院里。这一版本由哈尔·普林斯执导，投资高达450万美元。在多伦多的一次媒体见面会上，马蒂·贝尔跟记者们讲，莱文特的《老实人》"将成为有史以来最伟大的复排作品。"

"在座各位，有人听说过《芝加哥》吗？"乔恩·威尔纳问道。

"那不过是个音乐会罢了。"德拉宾斯基说。

"是啊，但这个音乐会每星期在百老汇演8场，场场售罄。"威尔纳说。

1997年4月，复排版《老实人》在格什温剧院拉开帷幕，评论不温不火。时任舒伯特集团总裁菲利普·J. 史密斯[①]也去参加了首演场的派对。他跟德拉宾斯基说："这可不好弄啊！"

① 菲利普·J. 史密斯（Philip J. Smith, 1932—2021）在舒伯特集团先后担任副总裁、执行副总裁，并于2008年舍恩菲尔德去世后，出任集团的董事长。——译者注

"别担心,"德拉宾斯基跟他说,"我再往里投点钱就好了。"他的确是这么做的。他让威尔纳在《纽约时报》上买广告位,宣传原价购买乐池票即可享受免费停车服务。威尔纳爆发了:"没有人会花原价买乐池票的,这不现实!他们压根就不想来看这个演出,你觉得现在有了免费停车位他们就会来了?你应该跟他们说,他们只剩3个星期时间还能看这部剧了,至少这么说还算诚实。"哈尔·普林斯的广宣人员玛丽·布莱恩特也很愤怒:"你觉得在百老汇演这个是在帮哈尔的忙?好吧,你什么忙都没帮上。"到了最后,德拉宾斯基自己都骗不了自己了,他在这版《老实人》的第104场演出后就把它关停了。

德拉宾斯基又为《拉格泰姆时代》筹备了一个剧团,计划于1997年夏天在洛杉矶的舒伯特剧院上演这部剧。他想以一个胜利者的姿态重新回到这个曾经羞辱过他的城市。他在《拉格泰姆时代》上倾尽全力,对它进行了反复打磨,还组织了观众访谈小组。特伦斯·麦克纳利回忆道:"他让我们坐到一间带双向镜的房间里,然后问:'你最讨厌哪个角色?'或'你最讨厌哪首歌?'从来没有人被问过'你最喜欢哪个角色?'或'你最喜欢哪首歌?'我记得有一次,一位女士说:'我还以为演员们会在里面多跳几段查尔斯顿舞①呢!'"

洛杉矶版《拉格泰姆时代》的首演场可谓众星云集——摩根·弗里曼(Morgan Freeman)、伊恩·麦凯伦(Ian McKellen)、昆西·琼斯(Quincy Jones)、鲍勃·麦基(Bob Mackie),评论员们也都对这部剧赞不绝口。然而,洛杉矶这座城市可是出了名的考验戏剧作品。《拉格泰姆时代》还是没能够征服这里。德拉宾斯基继续往这部价值1000万美元的作品里砸钱,但依旧没能挽回它被关停的命运。"这是一场灾难,"莱文特公司的首席运营官罗伯特·托波尔说道,"《老实人》也是一塌糊涂。公司正流失着大量的现金。"

① 查尔斯顿舞(the Charleston)是一种摇摆舞,流行于1926年中—1927年,其名称来源于南卡罗来纳州的查尔斯顿城。——译者注

在纽约，德拉宾斯基正火急火燎地盼着他第四十二街的剧院完工——百老汇版《拉格泰姆时代》将于 1998 年 1 月在这里开幕。他对外宣称，这座剧院的施工计划正在按部就班地进行，绝不会超出预算。对此，他周围的人表示怀疑。从威尔纳办公室的窗户可以看到施工现场。在一个炎热的夏日，德拉宾斯基来到他的办公室，亲眼勘察了一番施工情况。"街道上有一个大洞，旁边聚集着一群建筑工人。"威尔纳回忆道，"没有一点施工的痕迹，这些工人什么都没做。地面上没有推土机，甚至一把扳手都没有。只有 200 个坐在一起吃午饭的建筑工人。"德拉宾斯基和威尔纳火速下了楼。"我是加思·德拉宾斯基，你们的工头在哪里？"德拉宾斯基吼道。建筑工人们毫无反应。"我们在等钢材，"有人说，"在钢材送到之前，什么都做不了。"

往后每一天，无论德拉宾斯基在哪出差，都不忘给威尔纳打电话，问："钢材到了吗？"

"钢材还没到呢……"威尔纳日复一日地回答道。一个月后，他终于有好消息了："加思，我看到钢材了，钢材来了！"德拉宾斯基高兴坏了。威尔纳能听到他在电话那头跟员工们喊："钢材来了！钢材来了！"紧接着，员工们鼓起了掌。

《拉格泰姆时代》在洛杉矶举步维艰，而《狮子王》正在纽约城大放异彩，现在，总预售票房已攀至 3000 万美元，而且还没有任何要停演的迹象。《纽约时报》评论员本·布兰特利没有吝啬对于泰莫的夸奖，但对这部剧"感人的故事情节"持保留态度。该报还刊发了一篇阴阳怪气的社论，拐弯抹角地赞扬迪士尼允许泰莫为"（该公司的）动物拟人动画片"而"揭开了面具"，并"带来了新视角"。

科伊恩曾劝迪士尼去打点关系的那些"戏剧品评家"精英不请自来。每天晚上，凯文·卡翁从大象腿的缝隙中向外望去，都能看到"沃伦·比蒂（Warren Beatty）一脸惊讶"或"艾瑞莎·富兰克林（Aretha

Franklin）一脸惊讶"或"杰拉尔德·福特（Gerald Ford）和贝蒂·福特（Betty Ford）一脸惊讶"。

罗西·欧唐内是最支持这部音乐剧的人。她在自己的节目中多次谈及该剧，还表示愿意邀请演员们来表演《生生不息》。对此，迪士尼很不情愿，毕竟这一段的主要魅力就在于里面层出不穷的亮点——观众们从来都没有见过类似的东西。但这名"友善女王"很清楚什么时候该摆出强硬态度。她说："你们还想要我的支持吗？"于是，演员们在她的电视节目里盛装亮相，第一次在剧院外表演了《狮子王》的开场曲目。

德拉宾斯基砸下重金，在报纸、电视和广播上大肆为《拉格泰姆时代》做广告，意图以此来镇压《狮子王》铺天盖地的宣传。"我觉得加勒开始有点孤注一掷的感觉了，"威尔纳回忆道，"我们每个星期都必须想出一个全新的广告方案，再设计出一个全新的标志。"德拉宾斯基想要在广告上写："这部音乐剧每个人都该去看。"威尔纳被气得翻了个白眼，呵斥道："不能这么说！它应该是每个人都'想去'看的音乐剧！"

有一天还发生了一件怪事，让威尔纳觉得莫名其妙。德拉宾斯基的一名会计人员突然出现在了威尔纳的办公室，问他能否给自己一些账单票据。威尔纳拒绝了，然后就听到这个会计跟同事说："把账单票据都给锁好！事情不太对劲，快把它们都锁起来！"

德拉宾斯基没有放过任何一个宣传《拉格泰姆时代》的空间。他在第四十三街福特中心大楼的那一侧，摆了辆仿制的福特T型车，上面用巨大的字体写着"Wheels of a Dream"（梦想之轮）。该剧的创作人员都震惊了——《纽约时报》的大楼可就在街对面，他们可能会觉得这是剧组在向福特汽车公司（Ford Motor Company）献媚。"你疯了吗？"阿伦斯说道，"赶快把它给撤下来！"

1997年12月26日，纽约版《拉格泰姆时代》进行了首次公开预

演。德拉宾斯基心情大好，还给女友凯伦（Karen）送了一对钻石耳环作为圣诞礼物。他仍与大学时认识的妻子珀尔（Pearl）保持着法律上的婚姻关系，但几年前就已经放弃了这段婚姻。（珀尔把家里打理得井井有条，德拉宾斯基在家中的办公室还保持着他离开家那天的原样。）为了跟凯伦结婚，他最近正在跟珀尔协商离婚事宜。"看看加思送我的耳环。"中场休息的时候，凯伦感叹道。莱文特的广宣人员诺曼·扎伊格顺口说："嗯，我知道，就是我选的。"

"凯伦瞬间琳达·布莱尔[①]上身，"威尔纳回忆道，"中场休息的时候，她把加思揍成了肉泥。"

看完第一场预演后，特伦斯·麦克纳利心凉了半截。"我感觉这部剧的火候有点过了，"他说，"多伦多版里一些很自然的东西被过度排练了……我们改动的地方太多了。现在这版《拉格泰姆时代》，高贵、傲慢，有种唯我独尊的感觉。再加上那些铺天盖地的宣传，还有摆在剧院门口的那辆车，一切都显得有些沾沾自喜。"威尔纳也有同样负面的感觉："他们好像是在背诵《圣经》十诫一样，感觉非常庄重严肃。"

德拉宾斯基不能，或是不愿去承认这一点。他将《拉格泰姆时代》称为"伟大的美国音乐剧"。他对这部剧非常有信心，甚至还推出了贵宾套票：花 126 美元（彼时的百老汇里前所未有的高价）即可获得一张最佳位置的池座票、免费的外套寄存服务、一份纪念版节目册，以及中场休息时在专属私人休息室内的免费食物与饮品。德拉宾斯基声称，往后一年内的贵宾套票都被预订一空了。[1]

为了配得上"伟大的美国音乐剧"这一称号，德拉宾斯基在华尔道夫·阿斯托利亚酒店举办了一场豪华的首演夜派对。德拉宾斯基在派对上跟各大百老汇经纪人谈笑风生，一一接受他们的祝贺，而这时威尔纳和布莱恩悄悄溜了。他们去取了当晚新鲜出炉的《纽约时报》，

[①] 琳达·布莱尔（Linda Blair），美国女演员，以在惊悚电影《驱魔人》（*The Exorcist*）中饰演被恶魔附身的小女孩而为人熟知。——译者注

拿回威尔纳的办公室,开始读本·布兰特利的评论。

"《拉格泰姆时代》立意高远,音乐动听,演出服装华丽,围绕着社会良知问题而展开,好似是那种能让百老汇观众如获至宝、爱不释手的音乐剧。"布兰特利写道,"那么,为什么这个耗资 1000 万美元打造的演出……会让人产生如此强烈的抗拒感呢?"从这里开始,他话锋一转——《拉格泰姆时代》缺乏"独特的人物个性",过于"平稳",还带着"严肃的公民教育感"。然后,他一针见血,给了这部剧致命一击:《狮子王》"深深烙上了一个人独树一帜的风格——该剧的导演和服装设计师朱莉·泰莫;而《拉格泰姆时代》则好像是一个企业委员会东拼西凑弄出来的作品。"[2]

读完评论,威尔纳及其业务伙伴彼得·勒多恩(Peter LeDonne)和布莱恩特一言不发地坐着。德拉宾斯基和凯伦带着一张比萨饼进来了。威尔纳不带任何感情地给他完整地读了这篇评论。听完以后,德拉宾斯基起身去了男厕所。勒多恩追着他出去了。只见德拉宾斯基撑在水槽旁边,吐了口血。勒多恩赶快给他拿了杯水,但被他推开了。"我没事。"德拉宾斯基说,然后就带着凯伦离开了威尔纳的办公室。

威尔纳和布莱恩特查阅了其他评论,其中大部分都夸赞了这部剧。威尔纳选了些正向评价,把它们排到了一个装饰着彩灯和烟花的鲜艳广告图里。第二天一早,德拉宾斯基来单位后,批准了这个广告。但这个广告仅刊登了一次,就被"多伦多小组"(威尔纳这么称呼德拉宾斯基在多伦多分公司的员工)给否决了。在那些多伦多人眼里,《拉格泰姆时代》是一部重要的新式美国音乐剧,而威尔纳的广告"让它看起来就像是无线电城音乐厅一样"令人眼花缭乱。他们亲自设计了一个更为庄重的广告,用来强调该剧的重要意义。威尔纳简直拿这些多伦多人没办法。

在纽约版《拉格泰姆时代》正式开演几个星期后,我在德拉宾斯基位于福特中心上面新买的豪华办公室里,为《纽约每日新闻》采访了他。

从他办公室的窗户可以俯视到第四十二街另一边的《狮子王》门楣招牌。德拉宾斯基一直都非常和蔼可亲——直到我提起了莱文特公司因奢侈浪费而陷入财务困境的传闻。德拉宾斯基非常用力地拍了下桌子（甚至把我的磁带录音机都给震掉了），大声说道："我希望把这个关于开销的问题跟你讲清楚：没有任何组织能够比我们更加纪律严明、节俭力行地制作戏剧作品了！"当我提到德拉宾斯基在院线音乐厅公司的日子，并问他莱文特公司是否存在过度扩张的问题时，德拉宾斯基又一次怒发冲冠，说："停！不要报道这个！我们在1993年启动了一个建造新影院的战略计划。只有拥有了这些影院，才能够实现本公司的商业和艺术抱负。这个计划最后基本上已经实现了。除此之外，我们再没多做任何事情。所以这里不存在过度扩张的问题。"说完这些，德拉宾斯基的情绪就平复了。只见他靠在座椅上，平静地说道："我希望人们能够理解，我做事的动机纯粹是出于对这个行业的热爱。我一直都在努力地朝自己的目标前进——无论是在艺术方面还是在商业方面。我愿意把毕生的精力都献给这个行业。"[3]

《拉格泰姆时代》的大量好评，以及德拉宾斯基在广宣方面的大力投资，开始奏效了——这部音乐剧的预付款逐渐攀升到了几百万美元。但随着春天的脚步逼近，该剧的热度也随着寒意一点点冰消气化了。在多伦多，罗伯特·托波尔以小时为单位实时监测着门票销售的情况。他发现，票房走势已经进入了疲软期，预付款不再继续升高了。对于一个每星期开销超过50万美元的演出来说，这很快便会成为一个大问题。托波尔盯着他电脑上的电子表格，心想：除非《拉格泰姆时代》能赢得托尼奖……要不，它就该成为过去式了。

5月，《拉格泰姆时代》收获了13项托尼奖提名，比《狮子王》还要多两项。同时，这两部音乐剧也都被提名为"最佳音乐剧"这一最高荣誉。德拉宾斯基获托尼奖的战略很简单：让人们认识到，《拉格泰

姆时代》是一部重要的新式美国音乐剧。托尼奖的投票者可能的确会对泰莫的木偶们印象深刻，但肯定不会把"最佳音乐剧"授予一个儿童剧。"我们会赢的。"他对忧心忡忡的莱文特员工们讲道。诺曼·扎伊格认为，当下的大热剧——复排版《歌厅》中的艾伦·卡明（Alan Cumming），将会击败布莱恩·斯托克斯·米切尔获得"最佳音乐剧男主角"。"扯淡！"德拉宾斯基喊道，然后把扎伊格狠狠地数落了一顿，因为他"提出了不可想象的事情"。

彼得·施耐德和汤姆·舒马赫对赢得"最佳音乐剧"并不抱太大希望。他们的确非常渴望得到托尼奖的至高荣誉，毕竟这将能够证明：迪士尼已经在百老汇艺界拥有了一定的话语权。但他们认为，《狮子王》可能顶多也就能靠泰莫拿下"最佳音乐剧导演"和一系列设计类奖项。南希·科伊恩不这么认为。在她看来，《狮子王》当然有可能获得托尼奖的最高奖项。它是不是"儿童剧"都无伤大雅，而这部剧的主要问题在于，迪士尼是一家从伯班克过来的外来公司，在百老汇缺少一个名片。迪士尼需要一张人脸来作自己的名片，而施耐德和舒马赫则是现成的完美人选——他们不是平步青云的商业人士，而只是碰巧在商界工作的戏剧人士。科伊恩、里克·艾利斯和剧组的广宣人员克里斯·博诺一起制定了宣传策略。"我们要向大家证明：这不是迪士尼，而是两个戏剧人士——一个多年前在《恐怖小店》中扮演过公司经理，一个在高中和大学时就喜欢上了木偶戏。这样，我们就能把《狮子王》在大众心里的印象给拟人化了，"艾利斯说道，"而且，还能顺便把《狮子王》定位成一件艺术作品。"

第一条原则就是：不能直接吹嘘《狮子王》有多成功，而是应该给大家一种这部剧在未来几年内都抢不到票的印象。科伊恩设计的广告上写着："3种简单的抢票方法"。迪士尼在客户服务方面做得很好（这点一直都是百老汇的弱项）。他们在新阿姆斯特丹剧院门口打造了一辆移动售票房车。这样，人们就不用再排大长队买票了。

塞里诺-科伊恩-纳皮公司成立的 20 周年纪念日，恰逢当年托尼奖的筹备阶段。科伊恩为这一里程碑事件举办了一场盛大的宴会。她邀请了 200 多人，其中大部分人都有托尼奖投票资格。"按以往来说，她是绝对做不出这种事的，因为这容易给人一种自我吹嘘的感觉。"艾利斯说道，"但这并不是一个真正意义上的周年宴会，而更像是一个为汤姆和彼得举办的社交聚会。"赴宴前，科伊恩跟汤姆和彼得讲："在你们跟 25 个没见过的人打完招呼之前，不许离开。而且，请记住他们的名字。"

在托尼奖颁奖典礼前一个月，硝烟弥漫的百老汇被一系列鸡尾酒会、午宴和正装晚宴取代。施耐德和舒马赫仍生活在洛杉矶，管理着迪士尼动画部门，但没有错过任何一场纽约的托尼奖前夕活动。"那段时间，我们基本就是住在公司的飞机上，"舒马赫说道，"我们在飞机上备有睡衣。每从一场活动出来后，大家就换下燕尾服，穿上睡衣，然后在飞往洛杉矶的路上睡觉，到早上正好到达办公室。之后，再回到飞机上，去纽约参加下一场活动。"

施耐德和舒马赫在明尼阿波利斯为那 6 分钟的幕中"暂停"而发明的"霍普和克劳斯贝"对口相声，也越发出神入化、炉火纯青。他们每次在公开场合的发言，都带着一种自嘲和谦逊的气场，人见人爱，花见花开。正如科伊恩所言："在加思·德拉宾斯基退场后，这两个戏剧怪人将长期活跃在百老汇的舞台上。"

科伊恩十分享受与德拉宾斯基较劲。1993 年，在圣·瑞吉斯酒店的大厅里，她见过德拉宾斯基真人一面。当时，德拉宾斯基有意让她为《蜘蛛女之吻》做广宣工作。见面前，她先跟好友菲利普·J. 史密斯通了电话。史密斯当时是舒伯特集团的执行副总裁，也是整个行业最精明的人之一。"菲尔[①]，"科伊恩说，"我感觉，加思·德拉宾斯基这

[①] 此处的"菲尔"（Phil）指的就是菲利普，"Phil"是"Philip"的爱称。——译者注

个人有些不太对劲。"史密斯说:"那就对了。这是一个庞氏骗局。"她又问道:"那这场骗局还能维持多久?"答曰:"大概 12 年吧。"

那次见面,德拉宾斯基问及科伊恩的收费方式。科伊恩回答说:"我们以星期为单位开账单。"德拉宾斯基追问道:"你们跟舒伯特集团也是以星期为单位收钱吗?"科伊恩答道:"是的"。德拉宾斯基瞬间爆发,厉声说道:"哎,我不相信你说的话。我不是这么做生意的!"科伊恩回忆道,他开始大喊大叫,并"对我进行言语羞辱"。当他离开后,一名服务生以为出了什么事,还特意过来看了看。科伊恩说:"情侣吵架罢了。"

博诺动用起一切资源,为施耐德和舒马赫在各路媒体上创造了露脸机会。但是,《纽约时报》仍对他们怀有敌意。广宣小组在纽约的加布里埃尔餐厅(Gabriel's)为他们和弗兰克·里奇安排了一顿晚餐会。里奇当时已经去社论版的对页开了政治专栏,但他在文化版块里依然拥有着绝对的话语权。"我们讲了自己是谁,从哪里来。那顿晚饭吃得并不顺利。"舒马赫回忆道,"第二天,弗兰克就给迈克尔·艾斯纳打电话说:'有那两个傻瓜在,你是别想拿托尼奖了,因为他们太无能了。'"亚历克斯·威彻尔还给这两个人起了个外号:"迪士尼的小丑"[4]。①

就算德拉宾斯基真的注意到了迪士尼对于两个"小丑"的营销策略,他也没有对此采取过任何行动。"我从来都不会为了拿奖而到处游说,"他说,"我一直都觉得,这么做会引起别人的反感。一部剧好不好,群众的眼睛是雪亮的。我靠的是这部剧的诚意和托尼奖投票者们的诚信。"在争夺托尼奖的钩心斗角大环境中,德拉宾斯基所做出的唯一让步就是加入百老汇联盟。这个联盟主要能帮忙协调一些合同相关事宜,莱文特公司向来都是自己做这些工作。不过,那里面有很多托尼奖投

① 在 1998 年 10 月,施耐德和舒马赫终于在《纽约时报》上得到了肯定。巴里·辛格(Barry Singer)对他们进行了非常正面的报道。后来,辛格告诉舒马赫,当时他的编辑们都希望他的语气能再强硬一些,但被他给拒绝了。辛格同大多数戏剧界人士一样,觉得施耐德和舒马赫聪明而有趣。

票者，若是莱文特继续这么孤芳自赏、特立独行，可能会冒犯到这些人。

6月7日，在托尼奖颁奖典礼之前，迪士尼在洛克菲勒中心的彩虹厅举办了一场鸡尾酒会。我当时正和《纽约时报》的戏剧专栏作家帕特里克·帕切科（Patrick Pacheco，他也是《狮子王》的支持者之一）在一起。施耐德和舒马赫走到我们跟前，施耐德从嘴里艰难地挤出一句话："咱们今晚要输了，不是吗？"我们回答说，是的。《狮子王》的确是一个艺术杰作，大家会把很多奖项都投给它；但最高奖项会属于《拉格泰姆时代》，因为它是一部伟大的美国音乐剧。

迈克尔·艾斯纳甚至都懒得去参加托尼奖颁奖仪式。他说："《美女与野兽》颁奖那年我去了。那次经历非常可怕，我实在是不想再经历一遍。"于是，施耐德和舒马赫把艾斯纳的票送给了科伊恩和艾利斯，以此感谢他们所做的一切。

第52届托尼奖颁奖典礼如期而至。罗西·欧唐内上台，首先向3位百老汇天后——帕蒂·鲁普恩、詹妮弗·霍利迪和贝蒂·巴克利致敬，邀请三位分别演唱了她们在《贝隆夫人》《追梦女郎》和《猫》中的主打歌曲。之后，欧唐内引出了《拉格泰姆时代》的开场曲，称赞该剧为"一部群星璀璨的巨制"。观众们给予了热烈的掌声，也有零零星星的一些人从座位上站了起来。《狮子王》不出所料地横扫了设计类奖项，泰莫也成为第一位获得"最佳音乐剧导演"的女性。《拉格泰姆时代》则获得了"最佳音乐剧剧本"和"最佳词曲创作"，奥德拉·麦克唐纳赢得了"最佳音乐剧女主角"。对于那些挤在无线电城音乐厅里面的记者来说，这届托尼奖的结果正如他们所预料的那般一一揭晓。接着，《狮子王》的演员们上台表演了《生生不息》。最后一个音符刚落，台下5000人轰然起立，声势鼎沸，掌声如潮。欧唐内回到舞台，说："《狮子王》是我这辈子看过最震撼人心的表演。"风向真是在往出乎意料的方向转变。施耐德和舒马赫仍心存顾虑。他们的司机正停在剧院门口，等着电视直播一结束就把他们给接走。在最

后一个广告时段，欧唐内跟观众们说："好了，朋友们，王者要来了！我们现在只剩下一分钟了。内森·莱恩即将就位。①他会略过介绍，直接念出提名音乐剧，然后宣布获奖者。不管得没得奖，都请说'谢谢'。话不多说，咱们开始吧！"

电视转播回到了现场。莱恩跑上舞台，看了看表，念了一遍提名作品，然后："1998年的'最佳音乐剧'是——《狮子王》！"他的眉毛竖得老高，都快飘到无线电城音乐厅的天花板上了。施耐德和舒马赫从座位上弹起来，一路狂奔到舞台，舒马赫还被电缆给绊了一下。两个人挤在话筒前，你一句我一句，又讲起了他们的招牌对口相声，正如他们在明尼阿波利斯为"暂停"②屡次表演的那样。领完奖，他们跑下舞台，正好撞上了美国戏剧委员会的主席——伊莎贝尔·史蒂文森。史蒂文森把他们抱在怀里，说："小伙子们，我给你们两个投票了。"

在托尼奖失利后，莱文特公司内部一直都弥漫着一种消沉的气氛。但德拉宾斯基还是重新调整了心态，着手开始准备下一部作品——《福斯》（*Fosse*），一部由鲍勃·福斯音乐剧中的歌曲和舞蹈片段所组成的娱乐舞台剧。德拉宾斯基请来一位福斯风格的老手——切特·沃克（Chet Walker），来构思这部剧，同时还找到福斯的遗孀——格温·维尔登，来监督沃克的创作。这部剧的研发成本很高，而且，德拉宾斯基还制作了一个包含20名舞者的精美工作坊版本，但效果不甚理想。马蒂·贝尔觉得，有必要再请小理查德·迈特比过来看看。迈特比曾为3部广受好评的娱乐舞台剧写过剧本：《不可无礼》（*Ain't Misbehavin'*）、《即刻就此开始》（*Starting Here, Starting Now*）和《亲密无间》（*Closer Than Ever*）。迈特比看了工作坊版本的录像，心想：福斯在剧里一直都

① 内森·莱恩是"最佳音乐剧"奖项的宣布者。
② 指278页的6分钟"暂停"。——编者注

在不停地重复表演那几个动作罢了，而真实的福斯肯定要比这好得多。之后，他意识到，这部剧完全没必要连着呈现福斯的经典片段。想到这里，他"顿悟"了：大家都对福斯的标志性动作熟得不能再熟，而现在，这些动作又从头到尾地贯穿了整部音乐剧。迈特比希望能够"尽可能地把惊喜留到最后"。他照这个想法写了一份剧本，尽可能把福斯的招牌动作保留到了后面。演员们一会儿打个响指，一会儿绕个肩膀，用这种零零散散的动作持续吸引观众注意力；到全剧的后半部分，再完整上演那些福斯的知名片段——《大款》①《蒸汽般滚烫》②和《当今》。迈特比的版本里，《福斯》将以音乐剧《大人物》（Big Deal）中的《十全十美》（Life Is Just a Bowl of Cherries）开场，"把其他大片段尽可能地往后拖"，接着呈现《丽莎秀》（Liza With a Z）中的《别了，黑鸟》（Bye, Bye Blackbird）。"从窃窃私语，到惊艳全场，最后瞬间灰飞烟灭。"

　　迈特比成功当上了《福斯》的编剧。德拉宾斯基又展现出了他魅力十足的一面。"加思这个人吧，如果他选择了你，那毫无疑问，你就是这份工作在整个地球上的最佳人选。因为，他是不会找任何能力欠佳的人来一起做生意的。"迈特比说道，"你知道这一切都是个骗局罢了，但你甘愿自投罗网。"德拉宾斯基给迈特比开的酬金也让他眼前一亮——该剧总收入的3.5%。"这是我有史以来签过数额最高的一份工作。"

　　就这样，迈特比开始和沃克一同编排起了这部剧。他们在前半部分设置了很多鲜为人知的福斯舞蹈片段，尽可能地把那些知名度高的片段拖到了后面。维尔登来看了一场编舞汇展，然后一言不发地离开了，之后几天都没了动静。沃克担心她出了什么事，便上门去探望她。结果，门一打开，维尔登就把他臭骂了一顿。她对沃克和迈特比对于福斯作品的编排顺序非常恼怒。"你们哪儿来的勇气这么做？"她喊道，

① 《大款》（Big Spender）选自音乐剧《生命的旋律》。——译者注
② 《蒸汽般滚烫》（Steam Heat）选自音乐剧《睡衣仙舞》。——译者注

"简直是两个叛徒！我不想再看到你们以任何方式接触这部剧了。对我来说，你们已经是死人了。对鲍勃来说，你们也已经是死人了。"

维尔登后来还是回来看了排练，"但一直都耷拉着脸"，迈特比回忆道。"最后我跟加思说：'我们必须得想办法把她弄走。'"德拉宾斯基为了缓和双方僵持的关系，还请了维尔登的女儿妮可（Nicole）来做她与剧组之间的调解工作。不过，迈特比说，德拉宾斯基"一直都忠于我最早提出的剧本构思，从未有丝毫动摇"。在维尔登的敦促下，德拉宾斯基又请来了另一位福斯风格的老手——安·阮金，之后便"优雅地"甩开了沃克，迈特比回忆道。

德拉宾斯基做戏，从不在意花了多少钱。一次，迈特比休了 7 天的假后，在阿斯彭①度假区里接到了德拉宾斯基的通知，要去纽约与阮金会面。于是，一架私人飞机把他从阿斯彭机场送到了丹佛。在那里，迈特比搭上了飞往纽约的航班，坐的是头等舱。到了纽约，又有一辆豪华轿车把他接到了德拉宾斯基的办公室。他与阮金见面大约聊了一个小时，然后又被豪华轿车送回机场，赶上了一班飞往达拉斯的航班，那里另有一架私人飞机等着把他送回阿斯彭。"这是我一天之内的行程，"他说道，"所以你觉得莱文特公司是怎么破产的？"

一些百老汇资深人士逐渐质疑起了莱文特公司的生存能力。有传闻说，莱文特公司为了使其在纽约、多伦多和巡演途中的总账目看得过去，甚至自己买自己的演出票。杰拉尔德·舍恩菲尔德跟迈特比讲，莱文特在福特中心买下的办公室，所带来的回报恐怕永远都不够抵消新办公室的装修费用了。舍恩菲尔德还嘲笑了德拉宾斯基最喜欢的一个词——"垂直统一管理"。他说，拥有自己的专属服装店听起来的确很不错，但一部剧真正需要实体服装店的时间也就两个月左右。在下一部剧开始投入制作前，服装店一直都是空着的，店员的工资却要照

① 阿斯彭（Aspen）位于美国中西部的科罗拉多州，西临洛矶山脉，拥有众多滑雪场，是富人聚居区和度假胜地。——译者注

发不误。莱文特兴办了许多产业，但在其庞大的基础设施开销面前日益入不敷出，捉襟见肘。

也是在这时，莱文特公司开始做起了一些奇怪的巡演交易。佩斯戏剧公司（Pace Theatrical）最早靠着制作、推广大脚卡车表演①和拖拉机牵引赛②起家，20世纪80年代初进军戏剧领域，在美国各地收购了多家剧院。佩斯戏剧公司参与制作了《猫》《悲惨世界》《歌剧魅影》和《西贡小姐》这类英国大型音乐剧的巡回演出，赚得盆满钵满。但现在，这条路走不通了。佩斯公司注意到了德拉宾斯基，想同他一起做生意。"加思身上散发着自信，"佩斯公司高管斯科特·齐格（Scott Zeiger）如是说，"对我们来说，他是一个全新的演出商，能够给董事会带来潜力无限的人才、想法和演出。我们被这一切深深吸引了。"佩斯公司的另一位高管——迈尔斯·威尔金（Miles Wilkin）说德拉宾斯基是"一个蠢货、自以为是"。但无论如何都没人能否认一个事实：德拉宾斯基是一名非常多产的戏剧制作人。

佩斯公司会在跟卡梅隆·麦金托什和安德鲁·劳埃德·韦伯的交易中抛出极具吸引力的巡演合同，通过这种方法拿下他们手中那些英国老牌音乐剧的版权。佩斯公司会在每个巡演市场上为这些剧目提前预付几百万美元，帮助麦金托什和韦伯把风险降到最低。当演出开始赚钱后，佩斯公司便能从门票销售中再捞回投入的资金。莱文特公司在《蜘蛛女之吻》一剧的巡演中就跟他们签订了类似的条款——虽然这趟演出最后失败了；而对于接下来的《演艺船》和《拉格泰姆时代》的巡演，莱文特公司想要改一改合同中的措辞：它希望佩斯公司的这笔预付款能够被称为一笔投资。这样一来，这笔钱就能够被当作收入的

① 大脚卡车表演（monster truck show）是一种观赏性表演，表演者会在特定场馆内驾驶大脚卡车展示空翻、碾压小轿车等特技，有时也会有评委为其打分。——译者注
② 拖拉机牵引赛（tractor pull）是一种赛事，参赛者需要驾驶经过改装的牵引卡车或者拖拉机去拖专门的配重车（其配重会随距离的增加而增加），争取在最短时间内把配重车拖到终点线。——译者注

一部分而记到账上了。

威尔金说:"加思说话总是有点离谱、让人捉摸不透,这让我们的会计和律师全都感到忧心忡忡。"虽然佩斯公司每次都能利用法律武器来伸张自己的权益,但德拉宾斯基提出的那些另类要求还是让每个人都分外不安。而当佩斯公司开始意识到《演艺船》的巡演状况一天比一天糟的时候,这种不安就变成了焦虑。"每个星期一的早上,当我们查看巡演的总收入时,都会不自觉地开始啃指甲,因为非常担心巡演到底能不能按计划顺利完成,这样我们至少可以把预付款从票房里给收回来。"威尔金说道,"如果这趟巡演垮在了半路上,我们那四五百万美元瞬间就人间蒸发了。"

在莱文特公司的办公楼里,人们逐渐听到了一些关于公司遇到财务危机的传闻。也有人发现,公司无法按期付清某些订单了——甚至是根本还不上了。芝加哥的莱文特礼品店里出售着一位女士为《演艺船》手工制作的纪念品,而这位女士跟莱文特公司新闻中心时任负责人埃莉诺·戈达尔(Eleanor Goldhar)讲,莱文特公司欠了她15000美元。"我的生活并不富裕,"她说,"这会让我破产的。"莱文特公司在多伦多的广告代理商本应在每个星期五拿到工钱,但支票总是来得很晚,要等到下个星期才能兑换成现金。广告代理商之一的伦·吉尔也越来越担心,他跟好友迈克尔·科尔讲:"加思欠我的钱太多了,我自己的资金运转可能会出现问题。"一次,一名员工碰巧在星期六的时候回了趟办公室,意外发现:德拉宾斯基、戈特利布和会计部门的人正在一个屋子里关着门开会。在同一个星期六,一名员工有些业务问题要找德拉宾斯基商量一下,但刚要进德拉宾斯基的办公室,就听到他喊:"出去!我们忙着呢。"

莱文特公司的律师丹·布兰比拉搞不懂到底发生了什么事。德拉宾斯基宣布说,公司有着1亿美元的正现金流。但布兰比拉知道那些剧目都在不断亏损之中。他心想:我们有的大概是1亿美元的负现金流吧。

有几名财经记者开始仔细研究起了莱文特公司的财务状况。一位财经专栏作家在分析完该公司 1996 年的一份财务报告后,写道:"成本的增长速度已经超过了收入的增长速度。"他还称,报告中的许多措辞"都有使用障眼法的嫌疑"。这位专栏作家总结说:"在这些关于加思和他那宏伟计划的强势炒作之中,莱文特公司貌似是登上了通往月球的火箭。但要小心,不要被眼前的景象迷惑,因为这可能是一次会重新回到原点的旅程。"[5]

1998 年春天,莱文特公司在报告中写道,1997 年公司的净亏损近 3100 万美元。此时,他们的股价也早已从 25 美元跌到了 8 美元。百老汇处处都流传着关于莱文特公司即将倒闭的说法。事到临头,德拉宾斯基又一次震惊了所有人:他宣布自己找到了两位救世主——创新艺人经纪公司(Creative Artists Agency)的联合创始人迈克尔·奥维茨(Michael Ovitz),以及身价数亿、从投资银行家转行做制作人的罗伊·福尔曼(Roy Furman)。奥维茨为莱文特公司投资了 2000 万美元,并调集了一支由福尔曼领导的全新管理团队。德拉宾斯基仍在公司领导层保留一席,任副总裁,主管创意类事务。"我已经筋疲力尽了,"他在接受《纽约每日新闻》的采访时说道,"真的,我已经厌倦了不停地筹集资金,同时还要去管理一个正在蓬勃发展的公司的方方面面。我真正的兴趣点还是在这个行业的创意类工作上。"[6] 莱文特公司管理层大换血的消息传播开来后,其股票又呈现出了一片上涨的趋势。德拉宾斯基跟总在首演夜后收到股票奖励的马蒂·贝尔说:"你已经有 25000 股了,现在奥维茨加入了,股票价值更会水涨船高。马蒂,你的身价大概已经有 400 万美元了。"

至于奥维茨和福尔曼为何会投资一家明显已经深陷困境的公司,百老汇的圈子里流传着多种猜测。① 奥维茨曾在迪士尼任总经理,是迈克

① 福尔曼拒绝接受本书采访。奥维茨从未回过他的秘书所发的关于接受本书采访的电子邮件。

尔·艾斯纳的二把手，后被昔日"好友"给炒了鱿鱼。对他来说，这是一场重回演艺界之战——他将以迪士尼对手的身份来到百老汇，与之一争高下。福尔曼则热爱戏剧行业，还喜欢模仿"theater"一词的欧式发音，把它念成"thee-ate-or"。而在莱文特公司陷入财务困境之时，奥维茨和福尔曼正好能以相对低廉的价格买下它。正如巴里·阿夫里奇所言，2000万美元"对奥维茨来说也就是点零头"，却能买下莱文特公司旗下的剧院、一部看上去似乎很受欢迎的《拉格泰姆时代》，还有一些正在制作当中并且同样前途光明的演出——《福斯》《苏斯狂想曲》(Seussical)和《成功的滋味》。莱文特公司的员工对管理层的变动感到十分兴奋。布兰比拉说："我觉得我们的领导办公室里终于迎来一些成年人了。"

然而，"蜜月期"只维持了一个月。大卫·梅塞尔（David Maisel）是奥维茨多年来的一位副手，奥维茨将他任命为莱文特公司的总裁。在《福斯》首场预演结束后的第二天早上，德拉宾斯基问了梅塞尔他对于这部剧的想法，答曰："里面的确有很多亮点，但整部剧太长了，结构也稍有混乱。"德拉宾斯基瞬间暴跳如雷："你又懂什么戏剧创作或是叙事技巧的东西？不要跟我们讲该去做什么！我们知道该去做什么，我们一辈子都在做这些东西。"

布兰比拉还记得与奥维茨委任的一名新财务主管——罗伯特·韦伯斯特（Robert Webster）开的一次会。会议刚进行到一半时，韦伯斯特突然接了一通会计部门的电话。他脸色一变，说："丹，我们得改天再开这个会了。"然后就匆匆下楼去找会计人员了。

在《福斯》的首演夜派对结束后，德拉宾斯基与阿夫里奇和马蒂·贝尔一同来到采编室，开始从报纸上选取正面评价，剪辑到该剧的广告图里。德拉宾斯基神采飞扬，大口嚼着糖果。突然，他的电话响了。福尔曼命令他和迈伦·戈特利布在第二天一早去开会。阿夫里奇回忆道："之后，加思一下子就变得忐忑不安，心烦意乱。"他们在凌

晨 3 点左右完成了采编工作。加拿大《环球邮报》(*Globe and Mail*)的评论还没有出来,德拉宾斯基跟贝尔说,等他一拿到这篇评论就会来电话。早上 6 点半,贝尔的电话响了,但不是德拉宾斯基打的。只听福尔曼在电话那头说:"一小时后在四季酒店见。"

贝尔说:"那时,我才得知,公司一直都有着两套账本。他们要解雇加思和迈伦了。"

会计部门跟奥维茨和福尔曼坦白了。近几年来,在德拉宾斯基不断的施压(一位会计人员日后在作证时还用到了"欺凌"一词)之下,他们一直都在做假账。在这套账本上,他们隐瞒了亏损,或是通过某种方法将亏损记成了收入。他们会把一个即将停演的剧目的成本转移到另一个正在上演的剧目上,这样便能少报几笔账目;同时,预付款和贷款也都记成了投资或是收入。这样一来,在这本给投资商和监管机构所展示的账目上,公司仍然是"盈利"的。而德拉宾斯基、戈特利布和其他少数几人,一直在秘密地运作着另一套账本。那上面,仿佛是一片红墨水的汪洋大海。奥维茨和福尔曼被骗了。莱文特公司搞了个大骗局。

到了上班点,员工们陆续来到单位,却发现大楼里全都是加拿大皇家骑警(Royal Canadian Mounted Police)。大楼的外面被围了一圈黄色警戒线,搞得莱文特公司好像是个犯罪现场似的。广宣办公室的埃莉诺·戈达尔回忆道,那些警察全都穿着防弹衣,还配了枪,"来的是一支特警队——在加拿大几乎见不到的那种特警队。"电脑、文件、通话记录,甚至是碎纸片都被扣押了。贝尔给创意部门的同事挨个打电话解释了情况,安慰他们不要太过担忧。他说,那些戏还是要继续演下去的。

德拉宾斯基和戈特利布对外声称自己是无辜的。在私下里,德拉宾斯基跟朋友和同事们讲,他将在几天之内重新回到莱文特公司。在德拉宾斯基被解雇一个星期后的某天,贝尔刚开车从家出发没多久,

在等红灯的时候看到了对面车道上的德拉宾斯基。他在车里冲贝尔挥了挥手，示意他跟上。两人一起把车开到了一家超市后面的停车场，然后贝尔上了德拉宾斯基的车。

"你得辞职。"德拉宾斯基说。

"加思，我是跟着你才搬到这里来的，"贝尔说道，"我老婆把工作都辞了，我们还刚有了小孩。而且，我们在纽约都没住处了。我怎么可能辞职呢？"

"如果你不辞职，人们会觉得我有罪；如果你辞职了，大家就会相信我说的是实话，撒谎的是他们。"

"我做不到。"贝尔说。

"噢，你放不下这份工作？"德拉宾斯基咆哮道，"你想成为大人物，独揽大权，是吧？"

贝尔下了车。

"去你的！"德拉宾斯基从车里喊道。①

德拉宾斯基和戈特利布再也没有重新回到莱文特公司。他们在加拿大和美国被指控犯有多项诈骗罪和密谋罪。奥维茨和福尔曼无计可施，只得给莱文特公司申请破产。许多被拖欠了数百万美元的小公司也连带着一起破产了，其中就包括乔恩·威尔纳的广告公司。最终，SFX 娱乐公司（SFX Entertainment）收购了佩斯戏剧公司，又以 1 亿美元的价格收购了莱文特公司剩余的资产。②SFX 公司彻查了多伦多版《歌剧魅影》的账目，发现这部剧多年来一直在亏损，随后便把它关停了。他们同时也关闭了莱文特豪华的多伦多总部大楼。SFX 娱乐公司还削减了《拉格泰姆时代》的演出成本，但这部剧只坚持到了 2000 年 1 月，就以亏损告终。不过，《福斯》旗开得胜，名利双收，赢得了 1999 年

① 德拉宾斯基表示，他不记得有过这次对话。
② 1997 年 10 月，SFX 娱乐公司收购佩斯戏剧公司；1998 年 11 月，莱文特公司申请破产；1999 年夏天，SFX 娱乐公司收购莱文特公司。——译者注

托尼奖的"最佳音乐剧",在百老汇和之后的巡演途中一路绿灯,反响热烈。

1998年11月30日,莱文特公司宣布破产不久后,马蒂·贝尔就丢了工作。他把曾收到的那些莱文特公司的股权证明裱了起来,挂在家里的墙上。

第十六章

百老汇与话剧家

BROADWAY

1996年圣诞周，百老汇共卖出近1400万美元的演出票，打破了其周销售额的历史记录。1997年5月，百老汇联盟报告说，百老汇迎来了有史以来最繁荣的演出季——1996—1997演出季的总收入近5亿美元。这个数字值得音乐剧的制作人和创作者骄傲，因为他们为这5亿美元贡献了80%的力量。可话剧家们却犯了愁。商业话剧一度是不夜街的主打招牌，现在却濒临灭绝。造成这种情况的主要原因是百老汇观众结构发生了变化：20世纪90年代中期，百老汇涌入了大量外来游客（60%以上的剧院观众都来自纽约市以外的地区）。游客们想看的，都是那些他们耳熟能详的演出——《猫》《歌剧魅影》《悲惨世界》《吉屋出租》《芝加哥》《日落大道》……

　　正如罗科·兰德斯曼所言："上层中产阶级、年长人群和上西区的犹太人[①]要不就是在逐渐迁往佛罗里达州，要不就是驾鹤西去了。昔日学识渊博的戏剧观众，现在越来越难找了。"[1] 剧作家阿瑟·劳伦茨（Arthur Laurents）跟《纽约时报》记者抱怨道："现在的那些娱乐活动正

[①] 上西区（Upper West Side）是美国纽约市曼哈顿的一片街区，位于中央公园与哈德逊河之间，居住着很多20世纪初迁入的德国犹太人和20世纪30年代为逃离希特勒统治而来的欧洲移民。——译者注

在扼杀戏剧。"他还补充说，时代广场正面临沦为娱乐场所的危险。制作人亚历山大·科恩说："游客们想要的是坠落大吊灯和游泳池。"²

那些非营利性剧院组织——公共剧院、圆环戏剧（the Roundabout）和林肯中心剧院等，一直都在制作话剧，其中一些版本还被引入了百老汇；但这数量远远不够。请好莱坞明星来作主演，的确能够保证一部分上座率；但大多数明星并不愿意接一部超过几个月的话剧演出——如此一来便会错过比话剧演出费高出好几倍的电影片酬，得不偿失。百老汇倡议（The Broadway Initiative）是一个由戏剧制作人、剧院业主和演员工会组成的联盟，为了给剧院争取出售自己在时代广场的上空权①而补贴新话剧作品的权利，他们东奔西走，四处游说。但没有人能够预料到，话剧——尽管不是美国本土话剧，正自己酝酿着准备卷土重来。英国人（和爱尔兰人）即将对百老汇发动新一波进攻。这一次，他们带来的不再是大吊灯和直升机，而是一批别出心裁、直击人心的戏剧作品，以及一些全世界顶级的演员。

大卫·黑尔写过太多史诗型话剧，需要歇一歇、喘口气，他的《无战之争》（*The Absence of War*）于1993年在伦敦英国国家剧院首演，讲述了英国工党在1992年大选中失败的故事。这是他"国情"三部曲中的最后一部，其中第一部——《恶魔竞技》（*Racing Demon*），矛头直指英国教会；第二部——《念念有词的法官》（*Murmuring Judges*），讨论了英国司法系统的问题。三部曲中的每一部都配备了近30名演员。"我实在不想再往舞台上放这么多角色了，"黑尔说，"我总感觉我写得不够深入。这次决定写点不一样的东西——我把这种作品称为'屋子里的话剧'（a play in a room）。"

① 上空权（air rights）正式名称为"可以被转移的土地开发权"（transferable development rights），是纽约城市建设的重要一环。在这种机制下，地块B的所有者可以通过售卖、租赁的方式，将其上空未填满的建筑空间转移到地块A，地块A的开发商则可以通过这种方式在自己的地盘上建设体量超出原有规划所许可的房屋。舒伯特集团就曾出售过其帝国剧院和马杰斯迪克剧院的上空权。——译者注

这间"屋子"化作了凯拉·霍利斯（Kyra Hollis）一套简陋的公寓。凯拉是伦敦东区一所公立学校的教师，几年前与事业有成的已婚餐饮业老板汤姆·萨金特（Tom Sargeant）曾有过一段感情。这段婚外恋在汤姆的妻子发现后戛然而止。然而，在一个晚上，已成鳏夫的汤姆又一次出现在了凯拉的公寓门口。他嘲笑凯拉那间破旧的屋子，说她生活在理想主义当中，没有赚钱的脑子。虽然二人在人生观上有着冲突，但他们仍互相吸引着对方，时隔多年又一次同床共枕。黑尔将这部剧命名为——《天窗》(*Skylight*)。时任英国国家剧院艺术总监理查德·艾尔（Richard Eyre）同意担任该剧导演。凯拉一角定由莉娅·威廉斯（Lia Williams）扮演。对于汤姆一角，艾尔选择了迈克尔·甘本（Michael Gambon）。甘本名气不大，但舞台功力不浅，在多部剧中的表现都得到了业界肯定。黑尔曾在 1987 年国家剧院复排的阿瑟·米勒的《桥上一瞥》(*A View from the Bridge*) 里看到过甘本的表演。他在剧中的角色是埃迪·卡本（Eddie Carbone）——一个迷恋自己侄女肉体的码头工人。他对这一角色的演绎给黑尔留下了很深的印象。黑尔跟甘本说："你刚上台的时候，还是个五大三粗的码头工人，但当你演到这部剧的最后，已经变成了一个弱不禁风的小人儿。你缩水了！"甘本听到这话，高兴极了，说道："这正是我追求的效果！大来，小去。"

甘本身材魁梧、英姿焕发，却能够瞬间变得柔情浪漫、细腻似水。在一次排练中，甘本在演完汤姆与凯拉同床共寝的戏后，突然行了一个芭蕾舞屈膝礼。黑尔非常惊喜。"这虽然只是个一起一落的动作，却是在告诉观众：'我刚刚和凯拉上床了，我现在很幸福，我现在高兴极了！'我反正写不出这种东西。"

在第二幕中，甘本遇到了困难，他的角色向凯拉揭开了自己的弱点。"男人是不会这么做的，"他跟黑尔说，"他这是在凯拉前自降身段，主动赋予她更大的权力。"

黑尔回答："但是迈克尔，你也知道，他爱上凯拉了。"

"是的,不过这种爱你是永远都不会表现出来的,不是吗?"

"好吧,迈克尔,你可能永远都不会表现出来,"黑尔说,"但有些男人会。"

甘本还是理解不了。不过,黑尔相信他最后肯定能把这里演好。他的确演好了,把这一段变成了剧中最动人的一个场景。

甘本偶尔会忘词。每到这时,他就会开始说脏字,直到把词儿想出来为止。在1996年的一个晚上,玛格丽特公主(Princess Margaret)前来观看了演出。"那是一个脏字漫天飞舞的夜晚。"黑尔回忆道。演出结束后,公主接见了黑尔。"您是一位非常了不起的作家,"她说道,"但请恕我直言,您太喜欢在台词里用脏字了。"

评论员们非常欣赏《天窗》。这部剧在英国国家剧院进行了一轮首演,场场售罄。之后,制作人罗伯特·福克斯(Robert Fox)将它引进了伦敦西区。福克斯之所以能得到这部戏,是因为他到处抱怨英国国家剧院的交易方式。迈克尔·科德伦(Michael Codron)是伦敦西区著名戏剧制作人,同时也兼任英国国家剧院董事会成员。按福克斯的话说,科德伦似乎总能"优先得到"该剧院的作品版权。福克斯认为,这简直就是戏剧界的内幕交易,并公开发表了这样的言论。为化解这一尴尬局面,艾尔把《天窗》的版权给了福克斯。科德伦气坏了,但讲不出个道理来。

在纽约的戏剧圈里,有几个人跟福克斯很熟,如实力雄厚的制作商舒伯特集团的斯科特·鲁丁、20世纪70年代在华尔街飞黄腾达的投资银行家罗杰·伯林德(他本人非常温文尔雅)。这两人想把《天窗》引入百老汇。但一部话剧——尤其是一部没有大明星参演的话剧,有着很大的风险。[①] 所以,他们想出了一个更合情理的分成模式。黑尔和艾尔在前期没有索取高额版权费,而是尽可能地压低了每星期的版税

① 因为拉尔夫·理查森(Ralph Richardson)曾管甘本叫作"甘本大师",所以剧组的广宣人员阿德里安·布莱恩-布朗让大家都这么称呼他,这样纽约人就会以为他是个大明星了。

费；演员们每星期的演出费也都不算很高。但在 3 个月的演出结束时，所有人将一起分享这部剧带来的利润。《天窗》预算仅有 75 万美元，但在纽约评论界引起了巨大反响，短短 7 个星期就收回了成本；在这之后，每一场演出"对大家来说都是纯获利"，福克斯如是说。甘本因汤姆一角获得了托尼奖的提名，就此踏上星路。他还给黑尔写了张字条："谢谢你。你改变了我的人生。"

到了 1998 年，更多的话剧从英国"进口"来，成了纽约观众的心头肉。法国剧作家雅斯米娜·雷扎（Yasmina Reza）的《艺术》（*Art*）围绕 3 个男人和一幅艺术画作展开，讲述了一个友谊经受考验的故事。该剧由克里斯托弗·汉普顿译成英文，在伦敦上演后大获成功，后又到纽约演出，由艾伦·阿尔达（Alan Alda）、阿尔弗雷德·莫利纳（Alfred Molina）和维克多·加伯（Victor Garber）主演，场场座无虚席。斯科特·鲁丁引进的复排版伊奥内斯科（Ionesco）的《椅子》（*The Chairs*），由大明星理查德·贝尔斯（Richard Briers）和杰拉尔丁·麦克尤恩（Geraldine McEwan）联袂主演，被《综艺》杂志称为"光彩夺目的双人戏"。马丁·麦克多纳（Martin McDonagh）的舞台处女作——《丽南山的美人》（*The Beauty Queen of Leenane*），讲述了一个令人难安的母女情感故事，由爱尔兰戈尔韦的德鲁伊剧团（Druid Theatre Company）制作，也搬到了纽约城上演。这 3 部剧均获得了托尼奖的"最佳话剧"提名。正如《纽约时报》所言，《狮子王》和《拉格泰姆时代》之间的竞争"被话剧这一百老汇的长期弱势剧种赫然取代"。[3]

黑尔、艾尔与《天窗》的制作团队又推出了一部新剧——《犹大的亲吻》（*The Judas Kiss*）。剧中的奥斯卡·王尔德[①]由史蒂文·斯皮尔伯

① 奥斯卡·王尔德（Oscar Wilde, 1854—1900），出生于爱尔兰都柏林，作家、艺术家，以其剧作、诗歌、童话和小说而闻名，同时也是唯美主义的代表人物、19 世纪 80 年代美学运动的主力和 90 年代颓废派运动的先驱。——译者注

格的《辛德勒的名单》(*Schindler's List*)中家喻户晓的男明星——利亚姆·尼森(Liam Neeson)扮演。其实,尼森并不是这个角色的完美人选。黑尔说:"我们想以一个全新的视角来解读王尔德这个人物,但让爱尔兰最有名的异性恋男演员来演他,或许有点过分了……"王尔德的情人——阿尔弗雷德·道格拉斯勋爵[Lord Alfred Douglas,昵称"波西"(Bosie)]则由另一位"直男"演员——汤姆·霍兰德(Tom Hollander)扮演。"理查德不是同性恋,我不是同性恋,利亚姆不是,汤姆也不是,"黑尔说道,"这是一部由'直男'戏班子所带来的关于奥斯卡·王尔德的戏,大家觉得不傲慢才怪呢!"《犹大的亲吻》,在百老汇人称"辛德勒的咬舌"(Schindler's Lisp)。

他们还是决定采用《天窗》中的模式来分成,其中,尼森的演出费占到了全剧收益的12%—15%。《犹大的亲吻》计划先于伦敦首演,之后转战百老汇,结果在伦敦刚一开演就被评论员们批评得不轻。黑尔和艾尔想关停这部剧,一并取消其百老汇的演出计划。福克斯和鲁丁问了一个简单的问题:那我们拿这部剧在纽约的300万美元预付票款怎么办?黑尔和艾尔没办法,只得回过头去,接着打磨起了这部剧。它变好了些,但还不是很好。

"咱们完蛋了。"艾尔说。

"是的,完蛋了。"黑尔回答道,"虽说这段经历肯定好不到哪儿去,但也只能一步步来。毕竟,这是咱们自己犯下的错误……"

一天,尼森把黑尔拉到一边,说:"大卫,这部剧会让我在纽约名誉扫地,对吧?"

"虽然对你来说很不公平,但是,是这样的。"黑尔说。

在《纽约时报》评论员本·布兰特利来看《犹大的亲吻》那晚,黑尔在演出期间独自去咖啡一二三(Café Un Deux Trois,一家很火的剧院区餐厅)喝了几杯。演出结束后,他去后台看望了尼森。尼森问:"《纽约时报》今晚来了吗?"黑尔答曰:"来了。""噢,我的天。咱们去喝一杯吧!"

"我这辈子从来,从来都没有像《纽约时报》的记者来看《犹大的亲吻》那晚喝得那么醉过,"黑尔说,"我往家走的时候,一直在人行道上打圈儿。"

布兰特利并没有一棒子让这部剧直接"完蛋",但仍毫不留情地写道,该剧是一座"愚蠢的大理石纪念碑",而且黑尔笔下的王尔德"有点无聊"。托尼奖的提名委员会成员更是直接忽视掉了《犹大的亲吻》的存在。但没关系,尼森不愧是家喻户晓的大明星,无数人冲着他的名号而来,剧组最后还是小赚了一笔。

萨姆·门德斯(Sam Mendes)是一位来自剑桥的年轻导演,他当时正在考文特花园(Covent Garden)里的一个袖珍剧院——唐马仓库(Donmar Warehouse)担任艺术总监。门德斯想请黑尔写一部现代版的《轮舞》(*La Ronde*)。该话剧由阿瑟·施尼茨勒(Arthur Schnitzler)于1897年创作,讨论了维也纳当时的性道德和阶级意识形态。黑尔并不是很愿意接这门差事——他说:"我一直都非常反对把老剧本改写成现代版。"但黑尔还是同意先写几个场景试试。然后,他惊讶地发现自己很享受这个过程。"太好了!"门德斯说,"我请到了妮可·基德曼(Nicole Kidman)来作女主演。"

黑尔惊呆了,问道:"她什么时候在剧院里演过戏?"

"现在。"门德斯回答道,"因为她非常乐于学习新东西。"

基德曼十几岁时曾在澳大利亚悉尼演过舞台剧,但之后就去影视业发展了。在当时,她最广为人知的身份还是汤姆·克鲁斯的妻子——二人相识于1989年电影《雷霆壮志》(*Days of Thunder*)拍摄期间。

黑尔将《轮舞》的演员阵容从9人减至2人(所有角色都将由这一男一女扮演),将背景也由维也纳变成了当代的伦敦。他将这部剧命名为——《蓝屋》(*The Blue Room*)。苏格兰演员伊恩·格伦(Iain Glen)在业界初露头角,被选来与基德曼搭戏。在首次剧本围读上,黑尔就

深深惊叹于基德曼对剧中"性"这一主题的理解能力。他说:"没有一个男女之间的情感状态是妮可不懂的。"不过,她"在硬性技巧方面仍有些欠缺,完全不知道怎么在舞台上演戏"。

在其中的一个场景里,格伦需要裸体出场,但基德曼不需要。在一次带妆彩排上,她问门德斯:"如果我也把衣服脱掉,这场戏的效果会不会好一些?"

"如果你觉得没问题的话——是的,我觉得会好一些。"门德斯回答道。

"我没关系。"她说道,然后就把衣服脱了。这场戏效果的确变好了,但全程也只有15秒,所以大家都没想太多。

当时,黑尔正亲自主演他写的独角戏——《受难之路》(*Via Dolorosa*),没时间参加《蓝屋》的预演。但他的妻子——时装设计师妮可·法希(Nicole Farhi)去看了一场早期的预演。回来后,她跟丈夫说:"妮可·基德曼的演技绝对是一等一的出神入化。"黑尔说:"我知道她演得是不错,但也没到你说的那个份儿上吧!"他的妻子便劝他亲自去看看。于是,黑尔抽空去了一次午场演出。结束时,他惊呆了。"排练时那个演技飘忽不定的人已经无影无踪了。她演得非常出色。"

预演场门票很快就被抢购一空,但主要是因为大家听说克鲁斯基本每晚都在。"他们给他在后台安排了一个地方,因为如果他出现在观众席上,那事情就完全变味儿了。"黑尔说道。在《蓝屋》的首演结束后,《每日电讯报》(*Daily Telegraph*)的戏剧评论员查尔斯·斯宾塞(Charles Spencer)从剧院出来,来到考文特花园的加里克俱乐部①,开始酝酿他的剧评。他认为剧本有些单薄,但称赞基德曼是"一位伟大的女演员,将5个完全不同的角色演得生龙活虎"。斯宾塞发完评论,正准备收拾

① 加里克俱乐部(Garrick Club)是一家成立于1831年的伦敦绅士俱乐部,同时也是世界上最古老的会员俱乐部之一,成员主要来自戏剧界、文学界和美术界,如劳伦斯·奥利弗(Laurence Olivier)、查尔斯·狄更斯(Charles Dickens)、约翰·埃弗里特·米莱斯(John Everett Millais)等。——译者注

东西回家时,又接到了编辑打来的电话。编辑觉得评论的篇幅有点短,问他能否再加一段。于是,斯宾塞又打开笔记本电脑,敲下一段话:"但总体来说,我认为这部剧编排十分巧妙,情节推进行云流水,角度刁钻却又妙趣横生,不是一部死气沉沉的两性关系沉思录。在这版制作当中,你不妨靠在椅背上,尽情享受这奔放的风格和一幅幅性生活场景:这就是纯粹的戏剧伟哥。"

"纯粹的戏剧伟哥"这一形容,迅速火遍全世界的戏剧圈。从纽约到新德里、从柏林到布宜诺斯艾利斯,人们不约而同地在报纸上读到了这个词。

黑尔认为《蓝屋》不适合纽约,它对于百老汇的观众来说未免太露骨了。但杰拉尔德·舍恩菲尔德清楚得很——对于票房来说,"纯粹的戏剧伟哥"就是纯粹的戏剧黄金。门德斯也反对这个主意,认为这部剧应该引进一些小型剧场。但舍恩菲尔德没有理会他的意见,说:"我们已经达成了一个共识,即大卫所有的话剧都会来我们的剧院里演出,我们将担当共同制作人。"制作人罗伯特·福克斯被逗乐了——他们并没有制定过这方面的正式协议。"那好吧,杰里,如果你非要这么说的话……"多年后,福克斯笑着回忆道。

1998年12月13日,《蓝屋》登陆了纽约的科特剧院(Cort Theatre)。剧组续用了《天窗》和《犹大的亲吻》中的分成模式来计算每人的薪水。一晚又一晚,1 000多人驻留在寒冷的冬夜中,就为看一眼基德曼和克鲁斯一起离开剧院的身影;甚至有时,还需要警察来给这里围一圈警戒线。评论员们对这部剧不屑一顾,但这不重要。票贩子甚至把能看到基德曼半边臀部的座位炒到了1 000美元。基德曼登上了美国《新闻周刊》的封面:"妮可·基德曼倾吐真言——关于她标新立异的百老汇首次亮相、她与汤姆·克鲁斯的婚姻以及两人为保护隐私所做出的抗争。"从1948年亨利·方达(Henry Fonda)在百老汇主演《罗伯茨先生》(*Mister Roberts*)以来,《新闻周刊》还从未在其封面上刊登过任

何非音乐剧作品。

而夹杂在这一切之中的，是"我可怜的小剧"，黑尔如是说。一天晚上，当他和门德斯观望着剧院外等待的人群时，突然想起了文学批评家 F.R. 利维斯（F. R. Leavis）对西特维尔兄妹①的评价：他们"属于聚光灯之下的历史，而非纯粹的诗歌"。

受尤金·奥尼尔启发，黑尔决定再写一部四幕话剧。在奥尼尔之后，鲜有人再写四幕话剧了，黑尔便想亲自一试。剧中的时间跨度长达 16 年，围绕知名舞台演员埃斯梅（Esme）、她的女儿艾米（Amy）和艾米的丈夫多米尼克（Dominic）这 3 名主人公展开。多米尼克喜欢电影，讨厌戏剧，总跟埃斯梅产生冲突。黑尔将这部剧命名为《艾米的观点》（*Amy's View*）。当理查德·艾尔读到埃斯梅这个角色时，说："这一看就得让朱迪·丹奇（Judi Dench）来演嘛！"但丹奇本人可不这么想。"我一点都不理解为什么你觉得这个角色适合我，"读完剧本后，她说道，"我感觉跟她毫无共鸣。"艾尔没有放弃，劝她仔细考虑考虑。最后，丹奇告诉他："我想了想以前的经历，发现自己总是在最不理解的戏里取得了最卓越的成功。如果有人给我个剧本，我一看：'诶，真不错，可以演这个！'那反倒有些无聊。"

就这样，剧组签下了丹奇。然后，（按黑尔的话说，）她就经历了整个职业生涯之中"最可怕的排练期"之一。埃斯梅这个角色在思想上是个老古董，总觉得自己还活在过去。丹奇很难理解这一点。不仅如此，埃斯梅的那些长篇大论也让她十分发愁。"这些句子都太长了，"她说道，"我是演莎士比亚戏剧出身的，但这不代表我能驾驭一个有 146 个单词的句子！"

① 西特维尔兄妹（the Sitwells），即伊迪丝·西特维尔（Edith Sitwell）、奥斯伯特·西特维尔（Osbert Sitwell）和萨切维尔·西特维尔（Sacheverell Sitwell）。他们来自北约克郡，均在文学与艺术方面有所建树。在很多人看来，他们并不是严肃的文艺家，而只是以此作为炫耀资本的社交名流罢了。——译者注

正值后期的一次排练，丹奇的女儿在医院诞下了宝宝。只见她满心欢喜地跑向医院，准备迎接自己的新身份——慈祥的外祖母。恍惚之中，丹奇注意到了一些剧本以外的东西，茅塞顿开。在后来的一次排练中，她的演技突然舒展开来，脱离了以往生硬的感觉。

"你演得太好了。"黑尔告诉她。

"有吗？"她说，"我其实搞不懂自己在演什么。"

丹奇成功地进入了这个角色。1997年春末，她在英国国家剧院《艾米的观点》的首演夜上赢得了观众们热烈的欢呼。她给黑尔的首演礼物，是一张中世纪字体风格的手写卡纸——上面摘抄的，正是那句曾把她逼疯的146个单词的句子。在那张纸的底下，她又加了一行："去你的，大卫。"评论员们对这部剧反响热烈，有些人还写道，这是丹奇有史以来最精彩的表演。但丹奇并没有因此而沾沾自喜。只见她在评论出来的第二天，昂首阔步走进剧院，说："我没有一一读这些评论，但听说反响非常好。"

在《艾米的观点》于伦敦闭幕后没多久，丹奇升级成了一名国际影后。她在《莎翁情史》（*Shakespeare in Love*）中出演了伊丽莎白一世（Elizabeth I），凭大约8分钟的戏份斩获奥斯卡金像奖"最佳女配角"。1999年春天《艾米的观点》在百老汇开演前，纽约人争相抢票，这部剧的预售票房也随之攀升至500万美元，创下了当时非音乐剧类戏剧的最高纪录。

那段时间，黑尔正在布斯剧院（Booth Theatre）里演着《受难之路》，而丹奇则在往北几个街区的埃塞尔·巴里摩尔剧院（Ethel Barrymore）里演着《艾米的观点》。每天晚上，丹奇都会给黑尔打电话，炫耀一番今天来自己化妆间探班的名人。黑尔也不甘示弱，说库尔特·冯内古特（Kurt Vonnegut）和保罗·纽曼（Paul Newman）都来拜访过他。丹奇说："好吧，但我可是见到了两位克林顿（Clintons）呢！"黑尔则反击

道，他这里来过所有希区柯克①电影的女主角——特蕾莎·赖特（Teresa Wright）、伊娃·玛丽·森特（Eva Marie Saint）、珍妮特·利（Janet Leigh）和金·诺瓦克（Kim Novak）。黑尔说："朱迪嫉妒得脸都白了。"（这些都是戏剧人之间的玩笑罢了。）但是，在距离这轮演出结束前三四个星期时，丹奇得知，与她朝夕相处近 30 年的丈夫——迈克尔·威廉斯（Michael Williams）患了肺癌。那段时间，丹奇在没有演出的日子里飞往伦敦陪伴丈夫，再于星期二上午飞回纽约，每星期完成 8 场演出。"她不仅仅是一名敬业的演员，"黑尔说道，"她这个人非常、非常好，永远都不会让剧组失望。只可惜，迈克尔的病给演出的最后一段时光蒙上了阴影。"迈克尔·威廉斯于 2001 年去世，享年 65 岁。

这种给影视明星提供有限次舞台表演机会和利润分成的方式，吸引着明星们，也重新激活了话剧市场。1999 年，凯文·史派西以 1325 美元的周薪在《送冰的人来了》里出演希克（Hickey），演技精湛，好评如潮。该剧最终获利近 200 万美元，而其中的 15% 都归史派西所有。越来越多的电影明星都开始把百老汇当成事业的抛光剂——而且，还能在不需被拴住超过三四个月的情况下顺便赚一笔钱。2005 年，丹泽尔·华盛顿（Denzel Washington）凭借《恺撒大帝》（*Julius Caesar*）一剧重返百老汇；几年后，又主演复排版的奥古斯特·威尔逊的《藩篱》，斩获托尼奖，该剧每星期的收入都高于 100 万美元。

2006 年，近 10 年来名气最大的电影明星之一——朱莉娅·罗伯茨（Julia Roberts）在理查德·格林伯格（Richard Greenberg）的《雨落三天》（*Three Days of Rain*）中首次亮相百老汇。与她对戏的保罗·路德（Paul Rudd）和布拉德利·库珀（Bradley Cooper）都没她出名。戏剧评论界对罗伯茨在剧中的表现反响平平，但这无伤大雅。这场只演 12 个星期的

① 阿尔弗雷德·希区柯克（Alfred Hitchcock, 1899—1980），英美（双国籍）奥斯卡终身成就奖导演、编剧、制片人、演员，代表作包括《失踪的女人》（*The Lady Vanishes*）、《蝴蝶梦》（*Rebecca*）等。——译者注

话剧，截至开幕前的预售票房就已经达到了 1000 万美元。利润之多，赚钱之易，甚至让其中一位制作人产生了愧疚感，把他分成中的很大一部分都捐给了 3 家非营利性剧院——纽约公共剧院、葡萄园剧院和第二舞台。

20 世纪 90 年代，另外两家非营利性剧院组织——林肯中心剧院和圆环戏剧，将业务范围延伸到了百老汇；21 世纪初，曼哈顿戏剧俱乐部（Manhattan Theatre Club）和第二舞台紧随其后。商业制作人满口怨言，很反感与非营利组织竞争，因为非营利组织可以享受税收优惠以及更低的员工薪资标准。"没人赚得比非营利组织还多。"杰里·舍恩菲尔德总是把这句话挂在嘴边，以至于圆环戏剧的负责人托德·海姆斯（Todd Haimes）气急败坏地回应道："如果再让我听到他这么说，我要么给自己一枪，要么给他一枪。"但没人能否认一个事实：非营利性剧院的确为百老汇这块地盘贡献了一些经典话剧，包括《求证》(Proof)、《怀疑》(Doubt)、《过敏症医生妻子的故事》(The Tale of the Allergist's Wife)、《战马》(War Horse) 和《人类》(The Humans)。

2019 年秋，百老汇正在上演的话剧作品已经占到了其总剧目类型的近三分之一，其中的票房大作当属《哈利·波特与被诅咒的孩子》(Harry Potter and the Cursed Child)、玛丽-路易丝·帕克（Mary-Louise Parker）主演的《心底的声音》(The Sound Inside)、艾琳·阿特金斯（Eileen Atkins）与乔纳森·普雷斯主演的《风暴之巅》(The Height of the Storm)，以及马修·洛佩兹（Matthew Lopez）的《遗产》(The Inheritance)。《遗产》是一部时长 7 小时的史诗级作品，探讨了艾滋病大流行后男同性恋的相处之道。当然，音乐剧仍然是百老汇的引擎——过去如此，将来很可能还是这样。只不过，已经很久没人再抱怨说，游客想要的都是"坠落大吊灯和游泳池"了。

第十七章

登上王座

BROADWAY

2000年9月10日,《猫》在冬日花园剧院完成了最后一场演出。这部剧上演了18年,共计带来了超过4亿美元的收入。在末场的观众席里,坐着100多名参演过该剧的演员。安德鲁·劳埃德·韦伯走上台,跟观众们讲道:"这只是《猫》首轮百老汇演出的末场罢了,所以不必太过激动。"演出结束后,剧院外还进行了一场激光表演。之后,劳埃德·韦伯、卡梅隆·麦金托什、特雷弗·纳恩、舒伯特集团以及其他许多通过《猫》发大财的人,一同前往切尔西码头参加了告别派对。

在派对上,剧组演员杰弗里·丹曼(Jeffry Denman)看到了我。丹曼先做了自我介绍,然后说,他仍然对我在1997年抨击(他参演的)短命剧目《梦》(*Dream*)而耿耿于怀。但丹曼脾气好,在得知我喜欢《猫》的末场演出后,还是很高兴的。我问了他接下来的计划,他说,自己最近被选入了梅尔·布鲁克斯《金牌制作人》的剧团。

"哎哟,那我简直迫不及待要看这部剧了!"我说着反话,"它具备所有栽跟头的元素。"

"是吗?那拭目以待吧。"丹曼说道,喝了一口他的威士忌兑可乐,扭头就走。[1]

我说的又不是没道理……好吧,至少在当时不无道理。梅尔·布鲁

克斯的音乐剧？他上次写音乐剧还是 1962 年——那部《纯粹美式》(*All American*)，在百老汇只演了两个月。我的确很喜欢他的电影——《新科学怪人》(*Young Frankenstein*)、《神枪小子》(*Blazing Saddles*)、《紧张大师》(*High Anxiety*)，但这些都已经是他 20 世纪 70 年代的作品了；不久前上映的《罗宾汉也疯狂》(*Robin Hood: Men in Tights*) 不在以上讨论范围内。而至于电影版的《金牌制作人》，如果你是演艺界人士，那大概会喜欢这部电影；但如果不是的话，那可能都没听说过它——这部电影是拍给特定群体看的。布鲁克斯看起来大势已去；而且他还来自好莱坞，好莱坞人士又能有多了解戏剧业呢？还有一位导演——布莱克·爱德华兹，他的电影事业也在走下坡路，他写的《雌雄莫辨》于 1997 年在百老汇黯然收场，即便是其妻子——朱莉·安德鲁斯亲自出任主演，都没能挽回这部剧失败的命运。

那年秋天，百老汇最大的浪花并不是《金牌制作人》，而是《一脱到底》(*The Full Monty*)。这部音乐剧改编自 1997 年的同名英国电影，讲述了失业炼钢工人为了生存而一起表演男性脱衣舞秀的故事。特伦斯·麦克纳利在此基础上写了一个有趣又动人的舞台剧本，把这一英式黑色幽默引进了纽约州的布法罗市。首次接触音乐剧的词曲作家——大卫·亚兹贝克（David Yazbek），为这部剧所作的歌曲现代感强、诙谐幽默而不失旋律美感。这一版本的《一脱到底》由杰克·奥布莱恩（Jack O'Brien）执导，演员阵容也十分强大：帕特里克·威尔逊（Patrick Wilson）、安德烈·德·希尔兹（André De Shields）和凯瑟琳·弗里曼（Kathleen Freeman）。那年夏天，我在圣地亚哥的老环球剧院（Old Globe Theatre）看了这部剧，随后在一篇专栏中对其大加赞赏。10 月，在百老汇版《一脱到底》的首演夜派对上，我跟亚兹贝克说，下一年的托尼奖"有多少，你们就能拿多少"。

4 个月后，麦克纳利接到了好友内森·莱恩的电话。莱恩在《金牌制作人》里扮演马克思·比亚里斯托克（Max Bialystock），当时正随剧

组在芝加哥进行外地试演。那天,是芝加哥版《金牌制作人》的首场预演。第一幕刚刚结束,莱恩坐在化妆间,拨通了好友的电话。

"现在已经中场休息了,"他跟麦克纳利说,"但观众们还在外面笑个不停。"

1960 年,布鲁克斯打算写一本关于"一个毛毛虫式人物破茧成蝶"的小说。这只"毛毛虫"化身为了一名会计——里奥·布鲁姆(Leo Bloom)。里奥·布鲁姆原是小说《尤利西斯》(*Ulysses*)中的主人公,布鲁克斯之所以选这个名字,是因为这个角色在最后确实"绽放"了。①布鲁姆勾搭上了一名大势已去的百老汇制作人——比亚里斯托克,跟他讲,如果操作得当,那么相比于成功的作品,失败的作品能给制作人带来更大的收益。在布鲁姆的启发下,比亚里斯托克心生一计:找一个人类想得出的最烂剧本,为这部剧筹集远超实际制作成本的资金,在第一场演出后就将其关停,再把差价收入囊中。

布鲁克斯刚服完兵役时,曾跟着某个三流小制作人工作过一段时间,这也是为什么他一直觉得,现实生活当中的剧作人都是通过陪有钱的小老太太睡觉来筹集资金的。剧中,把世界上最糟糕的剧目变成一部抢手大戏的情节并非原创。乔治·S. 考夫曼 1925 年的喜剧《大阔佬》(*The Butter and Egg Man*,该剧也是考夫曼唯一一部独立创作的剧本)中就有这样的情节。当然了,布鲁克斯从来没看过《大阔佬》(他本人 1926 年才出生),只是在类似的情节线上,添加了自己的幽默并设置了全新的角色。

布鲁克斯在写这本小说的那段日子里,每个星期二中午都会去唐人街和几位朋友一起聚餐,其中就有小说家约瑟夫·海勒(Joseph Heller)和马里奥·普佐(Mario Puzo)。海勒曾鼓励布鲁克斯去写一本小说:

① 英文单词"bloom"在作动词时,含义为盛开、绽放。——译者注

"你给《展中展》①写了一辈子小品剧本，虽然写得确实很好，但在写出一本真正的小说之前，你永远都只能做个垃圾的二流作家！"于是，布鲁克斯把他写的东西拿给朋友们看了看。朋友跟他讲：里面的对话太多了。"你知道这是什么吗？"普佐说道，"这是一部绝顶的好剧本！"于是，布鲁克斯把他的小说改成了一部舞台剧本，并往里添加了一些巴斯比·伯克利（Busby Berkeley）风格的纳粹歌舞表演片段。他管这部戏叫作——《希特勒的春天》（*Springtime for Hitler*）。之后，他把这部戏交给了好友克米特·布鲁姆加登（Kermit Bloomgarden）——《推销员之死》和《音乐男》的制作人。

"这个剧本写得非常有趣，很新颖，很大胆，"布鲁姆加登跟他说，"但里面的场景太多了。听着，在我们制作人的世界里，有个不成文的秘诀：1个场景，5个角色。如果一个戏不是只有1个场景和5个角色，那就赚不到钱。你写了30个场景，这不是舞台剧，这是电影。"

就这样，布鲁克斯又把《希特勒的春天》改写成了电影剧本，然后拿给好友西德尼·格拉齐尔（Sidney Glazier）看。格拉齐尔最早是一家滑稽剧院的引座员，后来制作了一部关于埃莉诺·罗斯福（Eleanor Roosevelt）的纪录片并获了奥斯卡奖。②他被这个剧本逗得合不拢嘴，发誓要制作这部电影。他找发行商找了很久，最后，使馆影业（Embassy Pictures）的所有人约瑟夫·E. 莱文（Joseph E. Levine）终于答应来做合伙人了。莱文曾制作过一系列低成本的冒险电影，正如布鲁克斯所言："他制作了《大力神》（*Hercules*），然后是《被解救的大力神》（*Hercules Unchained*），接着是《大力神又被困住了》（*Hercules Chained Again*），再是《差点被困住但成功逃脱的大力神》（*Hercules Nearly Chained But Gets Away*）。"莱文提了一个要求：给这部电影改名。放映商大部分都

① 《展中展》（*Your Show of Shows*）是一个时长90分钟的综艺节目，于1950—1954年期间在美国全国广播公司每星期播出一次。——译者注
② 这部电影是《埃莉诺·罗斯福的故事》（*The Eleanor Roosevelt Story*），该片于1965年获奥斯卡"最佳纪录长片"。——译者注

是犹太人，当莱文跟他们介绍《希特勒的春天》时，得到的回答都是："我们的门楣招牌上不放'希特勒'这几个字。"就这样，布鲁克斯将这部电影更名为——《金牌制作人》。

1963年，当布鲁克斯在修改《金牌制作人》的电影剧本时，他的妻子安妮·班克罗夫特（Anne Bancroft）正在百老汇领衔主演贝托尔特·布莱希特的话剧——《大胆妈妈和她的孩子们》（Mother Courage and Her Children）。年轻演员吉恩·怀尔德（Gene Wilder）正好在这版话剧中出演牧师一角。一天，怀尔德和布鲁克斯在后台闲逛的时候，怀尔德问布鲁克斯道："为什么观众总是笑我？有时我演得确实比较滑稽，但大多数时候我还是很严肃的……"

"你说他们为什么笑你？"布鲁克斯说，"去照照镜子吧，他们不笑你笑谁？上帝把你创造得就很好笑。"他顿了一下，接着说："其实最近我正在写一部关于一个会计师成为剧作人的电影，而你就是那个会计师！你就是里奥·布鲁姆，长得像里奥·布鲁姆，说话像里奥·布鲁姆——你就是里奥·布鲁姆本人！"

"好啊！"怀尔德说，"等你搞到钱，告诉我一声。"

几年后，布鲁克斯拿到了莱文的投资。他在另一部戏的后台找到怀尔德，说：我搞到钱了。"怀尔德激动得泪流满面，呼喊道："我简直不敢相信，简直难以置信！"

布鲁克斯想请泽罗·莫斯特尔来演比亚里斯托克。"但泽罗立刻就把我给拒绝了，"布鲁克斯回忆道，"他说：'他是个坏人……他是个白痴！我可不想演他。'所以我又找到他的妻子凯特（Kate），说：'要不要来读读这个？'然后，她用剧本敲了敲泽罗的脑袋，说：'如果你不演这个，我就不理你了。'"

在纽约西二十六街的一个摄影棚里，布鲁克斯用8个星期拍完了

这部电影。资金也非常紧张。在拍摄《希特勒的春天》①这一段的空当，布鲁克斯出去给剧组买三明治和咖啡，回来的时候扛了一个沉重的大纸箱。在他艰难地尝试把这堆东西弄到影棚里时，门口一个女人说："你这是要去哪儿啊？他们在里面拍电影呢！"

"我知道，"布鲁克斯说，"我是那个拍电影的人，我就是导演！"

"你就是导演？"那个女人先是惊讶了一下，然后大笑起来。

《金牌制作人》于1967年春天上映，评论褒贬不一。《纽约时报》影评家雷纳塔·阿德勒（Renata Adler）写道："影片时而卑鄙、低劣、粗俗、残酷，时而却又完全出乎意料地搞笑。"在她看来，布鲁克斯犯了一个"严重的……错误"：拍摄"影中观众"对"影中戏"《希特勒的春天：伊娃与阿道夫在贝希特斯加登的情爱秘史》（*Springtime for Hitler: A Gay Romp with Adolf and Eva in Berchtesgaden*）大笑和鼓掌的场面"完全忽视了真正坐在影院里的那些观众的感受，令他们大失所望"。

1998年，电影大亨大卫·格芬给布鲁克斯来了电话，建议他把电影《金牌制作人》改编成一部音乐剧，搬到百老汇。"大卫，这是一部非常完美的小制作电影，"布鲁克斯说道，"泽罗很高兴，吉恩很高兴，每个人都很高兴，就给它画上一个句号吧。"

第二天，格芬又打来电话。"我在想……"他还没说完，就被布鲁克斯打断了："大卫，我们有各自的生活。我有我的生活，你也有你的生活，咱们不在一起生活。很不幸，咱们没时间陪对方过家家。请不要再就这件事给我打电话了，求你了。"而当天下午，格芬就又把电话打了过来。接下来的两个月内，他每天都会给布鲁克斯打两次电话。"他真的要把我逼疯了。"布鲁克斯回忆道。但安妮·班克罗夫特劝他说，既然他已经为这部电影写好两首歌——《希特勒的春天》和《爱的囚徒》（*Prisoners of Love*）了，就干脆去跟格芬见一面吧。

① 《希特勒的春天》便是该片中让布鲁姆和比亚里斯托克如获至宝的"人类想得出的最烂剧本"。——译者注

他们见面的时候，格芬说："你写的歌可能还达不到百老汇的标准，我想让你去见见杰里·赫尔曼。"于是，布鲁克斯去见了赫尔曼。二人在赫尔曼位于贝莱尔①的家中，唱了一下午弗兰克·勒塞尔的歌。之后，赫尔曼告诉布鲁克斯，自己很喜欢他在《神枪小子》中为玛德琳·卡恩（Madeline Kahn）写的歌曲《我累了》（*I'm Tired*）。他还说，《希特勒的春天》和《爱的囚徒》也都是一流歌曲；要是音乐剧版的《金牌制作人》里没有这两首歌，简直是让人无法接受。"你就是下一个欧文·柏林！"赫尔曼说道。他一个电话打到格芬那里，说："应该让梅尔来写歌，如果你放着他都不用，那可就太愚蠢了。"

格芬非常不情愿地同意了。

也就是在那段时间，米高梅电影公司找上布鲁克斯，想请他把《太空炮弹》（*Spaceballs*）改编成一部动画片。《太空炮弹》是他戏拟《星球大战》（*Star Wars*）的喜剧电影，但剧本是他和托马斯·米汉（Thomas Meehan）一起写的。米汉曾在 1977 年凭借音乐剧《安妮》获得了托尼奖"最佳音乐剧剧本"。二人相识于 1970 年，当时米汉正在与人合作编写安妮·班克罗夫特的电视台专题片《安妮：一个男人生命中的女人》（*Annie, the Women in the Life of a Man*）。后来，他们又一起写了新版《你逃我也逃》②的剧本。布鲁克斯活泼好动，容易着急上火；而米汉安静稳重，永远谦逊礼貌。两人虽然性格相反，却是一对完美搭档。

布鲁克斯并不是一个传统意义上的剧作家。他是在西德·恺撒（Sid Caesar）的《展中展》和《恺撒小时秀》（*Caesar's Hour*）中接触剧本

① 贝莱尔（Bel Air）是加州洛杉矶西部的一片高级住宅区，与比弗利山和霍姆比山共同组成了洛杉矶的"白金三角"（Platinum Triangle）。——译者注
② 1942 年版《你逃我也逃》（*To Be or Not to Be*）由恩斯特·刘别谦（Ernst Lubitsch）执导，讲述了一个纳粹德国占领区的剧团试图设局骗过纳粹军官的故事。文中提到的 1983 年版《你逃我也逃》由阿兰·约翰逊（Alan Johnson）执导，梅尔·布鲁克斯任片人，是对 1942 年版的一次重拍，改动较少，许多台词都一模一样。——译者注

创作的。这两套节目的编剧还包括拉里·盖尔巴特、尼尔·西蒙、伍迪·艾伦、卡尔·雷纳（Carl Reiner）和迈克尔·斯图尔特（Michael Stewart）。在他们一起工作的时候，布鲁克斯会大声讲出自己对于小品剧本的构思，然后亲身演绎一遍所有角色，其他人则负责把这一切都给记录下来。正如布鲁克斯自己所讲的那样："我不是一个剧作家，而是一个'剧讲家'。我希望他们能把我在演职员表里的称号改一改，这样上面写的就是'梅尔·布鲁克斯的搞笑讲话'了。"[2] 这也是布鲁克斯和米汉的合作方式：布鲁克斯会不停地抛出台词、给出新想法，米汉则在他的黄色横线簿上匆忙地做着记录，再往里加入些自己的构思和段子。然后，他会再重新审视这些笔记，保留有趣的内容，删掉无聊的东西。"有些人的搭档会挨个肯定对方做得好的地方，"米汉说道，"而我一直觉得，在跟梅尔的合作中，我只会挨个否定他做得不好的：'不行；不行；不行；不行……你可是梅尔·布鲁克斯，别写这句台词给自己丢人啊！'"

二人坐在布鲁克斯位于卡尔弗城的办公室里，对动画版的《太空炮弹》的剧本改编工作毫无头绪——谁都不愿意接这个差事。布鲁克斯又叫了好友罗尼·格雷厄姆（Ronny Graham）过来帮忙。格雷厄姆不仅是一位作家和演员，还是一位卓有成就的爵士钢琴家。在这场一无所获的讨论即将结束时，布鲁克斯让格雷厄姆演奏了一首自己刚写的歌——《咱们到底哪儿做对了？》（*Where Did We Go Right?*）。

他问米汉对这首歌的想法。

"非常有趣，我很喜欢。但这首歌是干什么用的？"[3]

"是这样的，大卫·格芬给我打了一堆电话，"布鲁克斯回答道，"他想让我把《金牌制作人》改编成一部音乐剧。这是我为它写的一首歌。你想跟我一起合作这部剧吗？"

米汉很喜欢这部电影，但马上就发现了一个问题。这部电影的背

景是20世纪60年代，提到了"花的力量"①和迷幻药。影片中，迪克·肖恩（Dick Shawn）饰演的LSD②在试镜的时候唱了一首名为《爱的力量》（Love Power）的歌，被选为希特勒一角。米汉认为，这部电影的大部分内容都已过时了。他跟布鲁克斯讲，应该删掉关于LSD的剧情，并把该剧背景设定在1959年，即百老汇黄金时代的尾声。布鲁克斯对这个提议拍手叫绝。很快，他们就开始商量找谁来执导音乐剧版的《金牌制作人》了。布鲁克斯很有自知之明，知道这次不能由自己亲自做导演："我不懂舞台灯光和转场这些东西，它们都很复杂，百老汇与电影是两种完全不同的艺术形式。"

二人不约而同地想到了杰里·扎克斯。对此，扎克斯也表示很感兴趣，还与布鲁克斯和米汉约在一起见了面。布鲁克斯为他表演了《咱们到底哪儿做对了？》。之后，扎克斯跟好友内森·莱恩讲，这首歌很有趣，这部剧最后可能会很受欢迎。莱恩心想：啊，也许我到时候可以演这部剧。但那段日子，扎克斯正在经历生活中的一场变故，最终还是推掉了这份邀约。米汉又想到了迈克·奥克伦特。奥克伦特曾执导过《我和我的女孩》和《为你疯狂》；但叫他来还有个额外的好处——他最近刚结了婚，妻子是百老汇近年来最受欢迎的舞蹈编导之一——苏珊·斯特罗曼。布鲁克斯立刻让米汉去联系了这对夫妇，夫妻俩表示愿意在另一场演出的排练空当跟布鲁克斯见个面。但冲动的布鲁克斯可等不及了，第二天，他就不请自来，直接找到布鲁克斯夫妇位于西五十七街帕克·旺多姆（Parc Vendôme）的顶层公寓。只见布鲁克斯猛地把胳膊甩向空中，开始唱"那张脸，那张脸，那张美妙的脸蛋儿"

① "花的力量"（flower power）是20世纪60年代嬉皮士的反战口号。嬉皮士反对暴力，试图通过爱与和平来改变世界。他们认为花象征美与和平，为了表达自己的诉求和理想，便会佩戴或散发鲜花，也因此被称为"花童"（flower children）。——译者注
② LSD是一种毒品，全称麦角二乙酰胺（lysergic acid diethylamide）。在电影版《金牌制作人》中，洛伦佐·圣·杜波依斯（Lorenzo St. DuBois）的外号是LSD。——译者注

（他为这部剧写的一首歌中的唱词①）。他一边跳着，一边唱着，经过他们公寓里长长的走廊，来到客厅，坐在一张沙发上，说："你好，我是梅尔·布鲁克斯！"斯特罗曼心想：不管这都是些什么，这份工作肯定会非常有意思。

斯特罗曼出生在特拉华州的威尔明顿，也在这里长大成人。从很小的时候开始，她就在美妙的音乐中耳濡目染。父亲不仅是一名上门推销员，也是一名出色的钢琴家。斯特罗曼回忆道，每当父亲弹起格什温、波特、克恩以及罗杰斯和哈特的乐曲时，她便会"在客厅里翩翩起舞"。而当电视上开始播放弗雷德·阿斯泰尔（Fred Astaire）的电影时，"我们家人不管在做什么，都会停下来，坐到电视托盘桌②前，拿着晚餐认真看。"在阿斯泰尔的所有舞蹈中，斯特罗曼最喜欢的是电影《王室的婚礼》（*Royal Wedding*）中的《星期日之舞》（*Sunday Jumps*）。阿斯泰尔在等待搭档简·鲍威尔（Jane Powell）来排练的时候，先跟她的衣帽架跳起了舞。这个道具是一个戏剧化的体现，在此处别有用意。斯特罗曼说："我很小的时候就能领会到这层含义了。"

1976 年，斯特罗曼来到纽约，梦想成为一名导演和舞蹈编导。她起初主要靠着拍广告和接一些工业表演③来谋生，之后得到了全国巡演版《芝加哥》中一位"快乐女命犯"的角色。1980 年，她和好友斯科特·埃利斯（Scott Ellis）一起参演了百老汇的《抢椅游戏》（*Musical Chairs*）——这部剧后来被弗兰克·里奇称为整个演出季最差的音乐剧。但埃利斯认识约翰·坎德尔和弗雷德·埃布（他曾参演过二人的音乐剧《溜冰场》）。他问这两人能否让自己执导 1965 年音乐剧《红色威胁弗

① 这段歌词出自《金牌制作人》中《那张脸蛋儿》（*That Face*）这一曲。——译者注
② 电视托盘桌（TV tray table）是一种小型折叠桌，流行于 20 世纪 50 年代，供人们在看电视的时候放置食物和饮料。——译者注
③ 工业表演（industrial show）是专门为企业内部的员工或股东所表演的音乐剧，用于创造轻松的工作氛围，教育、激励员工管理层和销售人员提高业绩。——译者注

洛拉》(*Flora the Red Menace*)的复排版。两人同意了，然后埃利斯把编舞的工作交给了斯特罗曼。这部小规模的外百老汇作品最后大受欢迎，坎德尔和埃布又给了他们一部娱乐舞台剧——《一切照旧》。该剧一经开演，再次反响热烈。奥克伦特也因此注意到了斯特罗曼，并邀请她来为《为你疯狂》编舞——这部剧也为斯特罗曼赢来了人生中的第一个托尼奖。在《为你疯狂》开演后，奥克伦特回到了英国，开始与妻子分居。几个星期后，他给斯特罗曼打电话，说："我必须要回来。"

"你想看看替补演员这边的情况吗？"她问道。

"我必须要回来，因为我爱上你了。"他说。

"我惊呆了，"斯特罗曼回忆道，"作为同事，我的确很欣赏他，但我们有的都是工作上的交集，我完全不知道他居然爱我。当他说自己要回来的时候，我就只是说：'好啊。'我们就这样开始约会了，我也很快就爱上了他——比单纯同事之间的感情要深得多。"1996年新年的第一天，他们结婚了。

1998年全年，布鲁克斯、米汉、奥克伦特和斯特罗曼断断续续地在伦敦和纽约碰面，一起策划这部剧。作曲家、编曲家格伦·凯利（Glen Kelly）帮助布鲁克斯一起为《金牌制作人》写着配乐。布鲁克斯写音乐，并不是坐在钢琴前，而是先捕捉到"脑海中突然出现的一个小调调"，然后把它哼出来，或是用一两根手指在键盘上把它敲出来；凯利则负责将这些"小调调"变成一首首成熟的歌曲。至于歌词，布鲁克斯会从创作"一首关于角色心理感受的小诗"开始，然后配合旋律调整歌词。

奥克伦特擅长编排剧目结构，帮助布鲁克斯和米汉一起搭建音乐剧版《金牌制作人》的结构。现在，LSD一角没了，他们需要另找一个角色来扮演"戏中戏"里的希特勒。奥克伦特灵机一动：为什么不让罗杰·德·布里斯（Roger De Bris）这个极具个性又缺乏天赋的导演亲自扮演希特勒呢？此外，电影中没有爱情线，而爱情在音乐剧当中是必不可少的元素。因此，他们深化了瑞典秘书乌拉（Ulla）这一角色，

让她爱上了里奥。但他们逐渐意识到，真正的"爱"其实存在于马克思和里奥之间——马克思帮助里奥这只毛毛虫变成了蝴蝶，而在这一过程中，他学会了关爱他人。这种"爱"虽然不是指谈恋爱，但依旧是一种真挚的"爱"。正如斯特罗曼所言："你不仅会希望他们能成为伟大的制作人，也会希望他们能成为亲密的好朋友。"

1999年3月，米汉收到了一条信息，上面是一串陌生电话号码，还写着让他用这个号码联系奥克伦特。他一打过去，发现是斯隆·凯特林癌症研究所（Sloan Kettering Cancer Center）。奥克伦特和斯特罗曼一直以为，奥克伦特自己手臂和脸上的皮疹是一种过敏反应；而事实上，这是白血病。奥克伦特跟米汉说，他会好起来的。他的病情的确有所缓解，但随后又一次复发。1999年12月2日，奥克伦特离开了人世。临别前，他嘱咐斯特罗曼要继续完成《金牌制作人》的创作工作。他说："你要让这个项目善始善终。"但她做不到。"那段日子里，我对什么都提不起兴趣，"她回忆道，"我觉得，如果我挤一挤自己的皮肤，都能看到悲伤渗出来。这真的很痛苦。"

《金牌制作人》的项目戛然而止。不久后，布鲁克斯去林肯中心剧院看了一场《触摸》（Contact）。这是由斯特罗曼执导并编舞的一部舞蹈音乐剧，2000年赢得了托尼奖的"最佳音乐剧"。于是，布鲁克斯又打电话给斯特罗曼，说想找她谈点事。他来到斯特罗曼的公寓，恳请她继续为《金牌制作人》编舞，并且，接任导演一职。斯特罗曼觉得自己做不到。"听我的，"布鲁克斯劝她说，"你每天早上来找我们，然后我们一起喝咖啡，一起工作。你执导完排练，回到家后想怎么哭就怎么哭。第二天早上，你再来到排练厅，你会露出笑容，你会放声大笑，回到家后再接着哭。但至少，你跟我们在一起的时候，能有点乐趣。这个方法能帮你渡过难关，因为如果你只是不停地哭，是会枯萎的。"

对他的话，斯特罗曼无法拒绝。

2000年冬天，大家重新聚到了一起，继续《金牌制作人》的创作。每个星期当中的3天，布鲁克斯、米汉和凯利都会来到斯特罗曼的顶层大公寓，共同商讨这部剧。早上，他们一起去厨房煮咖啡、做百吉饼。布鲁克斯坚持要为所有人切百吉饼，因为他自认为是"百吉饼切片大师"。饭后，他们便来到客厅工作。大家会跟布鲁克斯讲各种设定，布鲁克斯则扮着各种角色，突然间，又能想到什么搞笑情节或是台词。这时，米汉便在他的黄色横线簿上迅速记下听到的内容；凯利坐在施坦威钢琴前，随时准备将布鲁克斯的小调调变成完整的歌曲；斯特罗曼则监督着这一切，在她的脑海中设计着舞蹈。

米汉知道，每部音乐剧都需要给主人公配备一首唱"我想……"的歌曲，通过这首歌来告诉观众他现在的状态和他理想中的状态。因此，特伊唱了《如果我是个有钱人》①，孤儿安妮唱了《也许》②（想象着她与父母团聚的场景），而伊丽莎·杜利特尔（Eliza Doolittle）则唱了《那该有多美好》③。那么，马克思·比亚里斯托克想要什么？重返巅峰，成为《百老汇之王》；里奥·布鲁姆想要什么？《我想当一名制作人》（*I Wanna Be a Producer*）。

正如米汉所言，"没有哪首唱'我想……'的歌要比《我想当一名制作人》更贴切了。"里奥戴着高帽，挂着手杖，唱着这一曲，"把那些合唱团的姑娘们迷得神魂颠倒"④，布鲁克斯说道。在他们创作这首歌的时候，斯特罗曼仿佛能看到，在布鲁姆单调的会计办公室内，那些合唱团女孩一个个推开大文件柜的门，从柜子里鱼贯而出。

但也并非每首歌都能够达到晋级标准。布鲁克斯给弗朗兹·利布金德（Franz Liebkind）写了一首《百老汇的布朗衫》（*Brownshirts on*

① 《如果我是个有钱人》（*If I Were a Rich Man*）选自音乐剧《屋顶上的小提琴手》。——译者注
② 《也许》（*Maybe*）选自音乐剧《安妮》。——译者注
③ 《那该有多美好》（*Wouldn't It Be Lovely*）选自音乐剧《窈窕淑女》。——译者注
④ "把那些合唱团姑娘们迷得神魂颠倒"系《我想当一名制作人》一曲中的歌词。——译者注

Broadway），描绘了这位剧中的剧作家对看到希特勒赢得战争的渴望。这首歌的确很逗，但可能比《希特勒的春天》还要庸俗无味。

对于斯特罗曼来说，这些在她公寓里举行的工作坊聚会，的确"很棒，很令人兴奋"；但每当工作结束，所有人都回家后，她还是会一个人默默地掉眼泪。

梅尔·布鲁克斯向来对政治正确没有概念，只见他又写了一首《同性之乐》（Keep It Gay）。在这首歌中，罗杰·德·布里斯依次介绍了他的戏剧创作团队——除了灯光设计师雪莉·马科维茨（Shirley Markowitz）是名矮壮的女同性恋外，剩下的全都是造型浮夸的男同性恋。格芬不喜欢这首歌。

布鲁克斯、米汉和斯特罗曼想让格芬看看他们的成果，于是便安排了一次剧本朗诵会。他们请来了一些百老汇顶级的人才：加里·比奇（Gary Beach）饰罗杰·德·布里斯，卡迪·赫夫曼（Cady Huffman）饰乌拉，埃文·帕帕斯（Evan Pappas）扮饰里奥·布鲁姆；而对于马克思一角，大家一致认为非内森·莱恩莫属。在戴安娜王妃遇害的那个周末，布鲁克斯在巴黎丽兹酒店的游泳池里碰到了莱恩。"他像一只友好的海豹一样向我漂来。"布鲁克斯回忆道。他说，自己正在筹划音乐剧版的《金牌制作人》，而莱恩应该和马丁·肖特（Martin Short）一起来担当主演。"真是非常荣幸。"莱恩说道。在杰里·扎克斯上次跟他提及此剧之后，他还一直都没听到过关于这部剧的消息。他很高兴受邀参演剧本朗诵会。

距离这场剧本朗诵会还有几天时，格芬给布鲁克斯打电话，说自己不能制作《金牌制作人》了。问题不是出在《同性恋才快乐》这首歌上。他刚刚与杰弗里·卡森伯格和史蒂芬·斯皮尔伯格一同成立了梦工厂，而新公司占掉了他全部的时间。格芬心里清楚，跟布鲁克斯一起工作可不是什么轻松的差事，他曾跟一个朋友讲："你都无法想象

要给梅尔·布鲁克斯多少的关怀和照顾。"所以，他觉得自己应该没有足够的精力来同时应付梦工厂和梅尔·布鲁克斯了。"我会把钱给到位，"格芬跟布鲁克斯讲，"但我没精力去制作这部戏了。"接到消息后，布鲁克斯差点都要把剧本朗诵会给取消了。不过，斯特罗曼和米汉认识很多制作人。为什么不试试邀请这些制作人呢？也许他们当中的某一位会把这部剧给接下来。"

在4月份一个寒冷的星期日下午，罗科·兰德斯曼很烦躁。他正在郊外度假，非常不乐意为了《金牌制作人》的剧本朗诵会而提前赶回城里。但格芬给他打了电话，让他去现场看一看。布鲁克斯的律师艾伦·施瓦茨（Alan Schwartz，布鲁克斯总说："愿施瓦茨与你同在。"[①]）也劝他来。杰拉尔德·舍恩菲尔德也来了。那天，到场的还有汤姆·菲特尔（Tom Viertel）和理查德·弗兰克尔（Richard Frankel）。这两人合伙经营着一家戏剧制作与综合管理公司。他们之前做过很多剧目，其中就包括大获成功的《乔乐无穷咖啡馆》。他们有大量的投资者人脉，但筹来的资金都是几万几万的，因为两人制作的多是娱乐舞台剧或复排剧目，而从未接触过原创音乐剧。

剧本朗诵会开始了。只见兰德斯曼在座位上乐个不停，越往后他乐得越厉害，眼泪都直往外流。刚到中场休息，他就去找了布鲁克斯，表示愿意提供圣詹姆斯剧院。布鲁克斯问兰德斯曼："你不想等到第二幕之后再决定吗？"兰德斯曼说："如果这部剧火不了，那第二幕必须得非常非常糟糕才行。"嗯，之后的第二幕果真没让他失望。在剧本朗诵会结束后，兰德斯曼问了舍恩菲尔德的想法。答曰："这是一个演给内圈人士看的剧，肯定没前途。"

弗兰克尔和菲特尔也很喜欢这部音乐剧，但没能引起布鲁克斯的注意。那天弗兰克尔去找布鲁克斯聊了聊："他的目光越过我的肩膀，

[①] "愿施瓦茨与你同在。"（May the Schwartz be with you.）系布鲁克斯自编自制、自导自演的电影《太空炮弹》中的一句台词。——译者注

看向了我身后更重要的人物。我简直气死了！我郁闷透了。这真的是个很棒的音乐剧，而我眼看着这个机会就要从身边溜走了。"回家后，他给布鲁克斯写了封信，强调他的公司在管理百老汇驻演剧目及巡演剧目方面都有着出色的能力。"我们什么都做，"他写道，"比起其他人，我们能让这部剧更好地绽放它的光芒。"他还指出，1972 年，当他在巴黎生活时，在一家电影资料馆里看过《金牌制作人》。自那以后，他就一直深爱着这部电影。他确信，这部音乐剧一定会大获成功，还引用马克思·比亚里斯托克的话说："我要挣这笔钱！"（I WANT THAT MONEY！）第二天，弗兰克尔的电话响了——是布鲁克斯打来的。他想见面聊聊。

弗兰克尔和菲特尔的公司很大、很热闹——他们一共有 60 多位员工。公司的墙上贴满了各种演出的海报。这肯定会给布鲁克斯留下个好印象的，弗兰克尔心想。布鲁克斯来了以后，环视四周，问："你坐哪里？"弗兰克尔把他带到了自己那间小办公室。布鲁克斯关上门，坐到沙发上，说："好了，现在我们来谈谈。"

正如之前为《金牌制作人》组建创作团队一样，布鲁克斯同样计出万全地组建起了制作团队。有了兰德斯曼的支持，他便有了上演剧院保障——传说中的圣詹姆斯剧院，曾是《俄克拉荷马！》和《你好，多莉！》的诞生地；而有了弗兰克尔的公司，他就有了一个总经理——《金牌制作人》是他们公司制作的第一部原创音乐喜剧（而且还是备受瞩目的大作），必能引起全体员工的重视。布鲁克斯又拉来他在汉普顿海滩认识的朋友罗伯特·西勒曼（Robert Sillerman）——SFX 娱乐公司创始人，身价上亿，让此人来取代格芬的投资份额。哈维·温斯坦（Harvey Weinstein）和鲍勃·温斯坦（Bob Weinstein）这两位兄弟也入了伙，同时布鲁克斯自己也往里投了部分钱。

弗兰克尔为音乐剧《金牌制作人》做了一份预算：1050 万美元。这将是他的公司承接过规模最大、成本最高的演出；若不密切关注经

费使用情况，这一数字可能还会继续膨胀。布景以及服装的预算都很高，尤其是这两部门的掌门设计师还都以昂贵的服务费著称。是奥克伦特和斯特罗曼坚持请业界两位最顶尖的人物——布景设计师罗宾·瓦格纳和服装设计师威廉·伊维·朗。这四人曾一同合作过音乐剧《为你疯狂》。在该剧于华盛顿特区试演期间，斯特罗曼有一次在上午 8:30 来剧院研究编舞。她刚到的时候，以为剧院里没人。但随后，她就注意到瓦格纳正趴在梯子上，拎着一罐绿色油漆涂着一个布景道具。后台乍一看好像也是空无一人，但她一走进去，又看到朗正趴在地上，给女演员的鞋上着色。斯特罗曼说："那一刻，我就下定决心，将来还要找这两人一起合作。"但她逐渐察觉到，《金牌制作人》的一些制作人不太愿意邀请这两个人。"每次开会，都是我和 10 个穿西装的男人围在一张桌子旁，"她回忆道，"他们会说：'你知道的，威廉太贵了，或许咱们应该去请别人。'然后我说：'当我离开这间会议室的时候，你们可以讨论请别人的问题。但如果你们不用威廉，我也就不打算执导《金牌制作人》了。'"

其中一个"西装男"建议去请一个比瓦格纳更"便宜"的人。斯特罗曼同样回答说："我需要罗宾·瓦格纳。所以在我开完会走了以后，你们可以尽情讨论这个问题；但除非是有罗宾·瓦格纳在，否则我也不会执导《金牌制作人》。"

正是奥克伦特的离世给斯特罗曼带来的悲痛，赋予了她这般勇气。"那段日子，我完全不在意能不能给一部剧做导演，"她说道，"所以如果要来让我做，那就别叽叽歪歪的。"最后，她如愿留住了朗和瓦格纳。

马修·布罗德里克开始在戏剧专栏中读到，《金牌制作人》的创作团队想请他扮演里奥·布鲁姆。一天，他碰到了米汉。米汉跟他说："你知道吗？他们对你很感兴趣哦！"布罗德里克心想：好啊，但一直都没人找过我……没过几天，他就接到一个电话，受邀与梅尔·布鲁克斯

一起参演一部电影。在公园大道的洛斯丽晶酒店，他见到了布鲁克斯和一众电影界人士。会议结束后，布鲁克斯把他拉到一边，讲了音乐剧版《金牌制作人》的情况。他邀请布罗德里克第二天就和他一起去格伦·凯利的公寓里听听这部剧的乐谱。布罗德里克知道此意何在。"他们会先让我过去，然后说：'你为什么不来唱一嗓子呢？'这不就是试镜嘛……"但那天，没人让他来唱一嗓子。布鲁克斯真的就只是想让他听听乐谱。布罗德里克很喜欢里面的音乐。之后，他又被邀请去斯特罗曼的公寓里参加了剧本朗读会。同行的演员还包括：扮演乌拉的卡迪·赫夫曼，还有已经被签为比亚里斯托克的内森·莱恩。布罗德里克把他的第二句台词给读错了——"害怕。我说不出话。"（应该是"害怕。说不出话"。）在剧本朗诵会的休息时间，布鲁克斯赶到他面前，说："是'害怕。说不出话''我说不出话'是错的。"

除了这个微小的失误（布鲁克斯甚至会去纠演员们朗读节奏的细微变化），这次朗诵会进行得还是非常顺利的。不过，莱恩和布罗德里克认为，剧中的一些笑话和段子对于1999年来说已经过时了，尤其是《同性恋才快乐》这一段。莱恩说："梅尔笔下的这几名同性恋男子就像是外星人一样。"结束后，他和布罗德里克一起去吃了午饭。他说："这个音乐剧要么就是有史以来最大的成功，要么就是有史以来最大的失败。"

在排练的第一天，莱恩一如既往地脱稿上场了——而且，他不仅把自己的台词背了个滚瓜烂熟，同时对别人的台词都了如指掌。相比之下，布罗德里克的节奏则比较慢，在每天的排练当中慢慢地背着台词，挖掘着角色。1994年，布罗德里克曾凭借在复排版《一步登天》中的表演而获得了托尼奖，但他并不把自己当成一名音乐喜剧演员。一天，布罗德里克来到排练厅，看到助理编舞们正比画着《那张脸蛋儿》中的舞蹈。这首歌是他和赫夫曼的一个唱段。他问道："卡迪和我唱完这首歌，离开，然后会有舞蹈演员进来跳舞，对吧？"答曰：不，他将和赫夫曼一起跳这段舞。他追问道："那我要从什么时候开始在排练里跳

这支舞呢?"答曰:明天。"哦。"他说道,"真好,那我还有点儿时间。"

布鲁克斯神出鬼没、事无巨细地监督着排练,经常会突然喊出某个新想出来的段子,或是跑到演员跟前,教他们如何正确地说某句台词。这不是剧作家们一般会在剧院里做的事——但他可是梅尔·布鲁克斯!所以大家都欣然接受了他的存在。莱恩不愧是整个演艺圈最幽默的人之一,经常鬼斧神工地给剧本加些新台词。他的角色有一段讲述坏运气的话,但结尾的笑话并不好笑:"当你落魄的时候,大家都觉得你已经完蛋了,这时你应该重新站起来,大声喊……"因此,莱恩抛弃了它,即兴飙出来一个笑话:"在这个城市里,想要成功的话得去跟谁上床?"大家笑得人仰马翻,却只听布鲁克斯从排练厅一角大声喊道:"说错了!没有这句话!"

斯特罗曼像名五星上将指挥军队一般高效地工作着。她会提前很久跟助理编舞们一起编排舞蹈,再派他们去把动作教给合唱团的演员们。她自己则去教几位主演跳舞,并依照他们各自的体态特征做个性化的动作调整。对于需要全体演员一起上场的大型歌舞片段,斯特罗曼便会亲自上阵——谁的脚踩错了位置,谁的手抬得不够高……通通逃不过她的眼睛。之后,她会跟助理编舞们一起开会,并让他们用随身携带的记事本记下她讲的所有东西。当每天的排练结束后,助理们会给所有演员分发提示小卡片。每张卡片上都写有一个关于他们表演的问题。合唱团成员安吉·施沃勒(Angie Schworer)回忆道:"你总会替收到最多张卡片的姑娘感到难过。"

最不好排的片段就是《希特勒的春天》了。作为音乐剧历史上最无味的表演,这个片段既要足够无聊,又不能有所冒犯。这段"戏中戏"里的希特勒由罗杰·德·布里斯一角的演员加里·比奇扮演。他在出场的时候,先说了一句:"我自己万岁!"(Heil, myself!)斯特罗曼心生一计:何不让他坐到舞台边缘,在聚光灯下为观众唱歌,扮演希特勒版的朱迪·嘉兰(Judy Garland)呢?大家都非常喜欢这个设计。但每当

斯特罗曼排练《希特勒的春天》这一段时，都会让舞台经理把百叶窗给拉下去——排练厅正位于第四十二街，她可不想让附近办公楼里的人们"看到我和大家一起列着队，喊着'胜利万岁'①"。

有了威廉·伊维·朗的服装设计，大家更不必担心《希特勒的春天》这一段会冒犯人了——他用夸张得不能再夸张的方式，给齐格菲尔德②合唱团姑娘们的服饰里加入了老掉牙的"德式符号"：只见一位女郎头上顶着一个巨大的啤酒杯头饰，另一位浑身上下都是巨大的椒盐卷饼，第三位配有一个女武神头盔，而第四位则戴了一个巨大的香肠头饰……

对于《同性恋才快乐》这一段，朗心想：好吧，既然真的要演，那就想办法别演垮了。他为罗杰·德·布里斯那浮夸的戏剧制作团队设计了一系列别出心裁的服装：布景设计师布赖恩（Bryan）的 BDSM③ 皮革套装、服装设计师凯文（Kevin）的淡紫色西服（配淡紫色皮鞋和淡紫色太阳镜）、舞蹈编导斯科特（Scott）的紧身露脐装和喇叭裤、女同性恋灯光设计师雪莉·马科维茨的法兰绒衬衫和工装靴。为了增强这一幕的娱乐性，朗在设计过程中还参考了乡下人乐队④的水手和印第安酋长服饰风格。截至《金牌制作人》正式进入百老汇之时，朗已经为这部剧设计完成了 497 套戏服。

与此同时，罗宾·瓦格纳正在他位于百老汇 890 号的工作室里，给这部剧绘制着 12 个大型布景。《金牌制作人》里有很多台词都在向过往音乐剧致敬，所以，瓦格纳在布景中也加入了许多经典百老汇音乐剧元素：《小老太太王国》（*Little Old Lady Land*）这一段里巨大的情人

① "Sieg Heil!"（胜利万岁！）是行纳粹礼时所喊的口号之一。——译者注
② 此处的齐格菲尔德指弗洛伦兹·齐格菲尔德，即第十三章中提到过的原版《演艺船》的制作人。——译者注
③ BDSM 即绑缚与调教（bondage and discipline）、支配与臣服（dominance and submission）、施虐与受虐（sadism and masochism）。——译者注
④ 乡下人乐队（Village People）是一个于 1977 年成立的美国的迪斯科组合，以成员们在舞台上穿的特色角色扮演服装和其音乐中的暗示性歌词而闻名，粉丝中有很多男同性恋者。——译者注

桃心图案,暗指《富丽秀》中的《爱之王国》(Loveland);一个空荡荡的剧院后台墙,不禁让人联想起两部著名的后台音乐剧[①]——《吻我,凯特》和《玫瑰舞后》;《希特勒的春天》一开始时的阿尔卑斯山城堡,几乎就是迪士尼的灰姑娘城堡,而对于之后出现的巨大镜子,音乐剧迷们一看就知道是在模仿《歌厅》中哈尔·普林斯设计的巨大镜子和瓦格纳为《歌舞线上》的《音乐与镜子》(The Music and the Mirror)所作的设计。布鲁克斯、米汉和瓦格纳一起,为马克思和里奥将来计划制作的剧目想出了很多搞笑的名字:《残废》(Maim)、《卡兹》(Katz)、《第四十七街》(47th Street)、《过时的吝啬鬼》(High Button Jews)、《滚床单征服法》(She Shtups to Conquer)。瓦格纳为这些剧名设计了一个个门楣招牌,计划在全剧的最后一起点亮它们。布鲁克斯很喜欢这套布景,除了其中的一个——"你有病吧?"他说道,"'shtups'不是这么拼的!"原来,瓦格纳把它拼成了"schtupps"。

在纽约的最后一次彩排上,哈维·温斯坦笑得差点要从椅子上掉下来。他说:"这简直是把一部坏品味的剧变废为宝了。"

2001年1月,《金牌制作人》的剧组来到芝加哥,在拥有2300个座位的凯迪拉克宫剧院(Cadillac Palace Theatre)开启了外地试演。在剧院的地下室里,朗缝制着服装,瓦格纳制作着布景,布鲁克斯和米汉在润色剧中的笑料,斯特罗曼则在压缩舞蹈。在演员们化妆间的桌子上,提示小卡片一张张地堆积了起来。"我的天呐,我收到了成千张小卡片!"布罗德里克回忆道,"但没过多久,我就想着:'放着就放着吧,反正我应该也不看。'"

按朗的话说,莱恩是一颗"氢弹"——他讲的每个笑话都很精彩,他的精力从未减退过。相比之下,布罗德里克则状态不佳,甚至有时

[①] 后台音乐剧(backstage musical)指围绕演艺圈内人物展开的音乐剧,如《芝加哥》《歌剧魅影》《追梦女郎》等。——译者注

显得很茫然。而且，他到现在都还没有把台词完全背下来。排练一场一场地推进着，布罗德里克越发沮丧。斯特罗曼甚至给他安排了一些整理文件、摆凳子之类的工作。"因为如果让他闲着的话，他就会去睡觉。"她跟朗讲道。

"在别人看来，我在排练过程中显得又笨又蠢，"布罗德里克说道，"我学得慢，但不是不开窍，最后总能做好。我就是这样。"

但布鲁克斯丝毫压不住心里的怒火。布罗德里克在其中的一场戏里怎么都找不到感觉，气得布鲁克斯对着朗大吼："开辆车把他的戏服碾过去，这样它就有一点角色特征了！"

"梅尔好像觉得我从来都没演过音乐剧似的，"布罗德里克说道，"但我得过一次托尼奖'最佳音乐剧男主角'。"

领导团队曾有过换掉布罗德里克的想法，但很快就把它否决掉了。在芝加哥，布罗德里克是一个巨大的亮点，因为他曾主演过这座城市的人最喜欢的电影之一——《春天不是读书天》(*Ferris Bueller's Day Off*)。

莱恩是全剧组唯一一个没烦恼的人。正如布罗德里克所言，"内森似乎完全不在意我慢节奏的学习和落后的进度，因为有时我的表现能让他感到很惊喜。"在芝加哥寒冷的冬日，他们无处可去，除了排练就是在酒店里一起玩。就这样，莱恩和布罗德里克成了很要好的朋友；而在舞台上，他们之间的默契甚至更加强烈。莱恩感觉到，他们亲密无间的友谊正提升着演出的整体效果。无论布罗德里克需要多久才能把台词给背下来，这种表演的感觉都在。①

在《金牌制作人》第一次公开预演的前一天，剧组邀请了演员和工作人员所住酒店的员工们来观看了一次彩排。由于池座前排坐满了戴着大耳机的技术人员，所以他们便坐到了凯迪拉克宫剧院宽敞的楼

① 还有个小插曲让布罗德里克感到深受鼓舞。一天，安妮·班克罗夫特来后台探班，指着他说："这个人太逗了！"

座上。演出开始后，从楼座上传来阵阵笑声。布罗德里克心想：上面发生什么了？难道有人踩在香蕉皮上摔了？"倒也没那么好笑吧……"莱恩也小声跟布罗德里克说。

第二天，音乐剧版《金牌制作人》首次预演。晚上，布鲁克斯紧张极了。他找到朗，问《希特勒的春天》中演员臂章上的纳粹标志是不是被缝上去的。朗说：不是，"为了干洗方便，他们是用扣子扣上去的，但如果你担心的话，清洗的时候我就不把它们摘下来了。"

"不不不，"布鲁克斯说道，"我就是想确认一下，万一有观众觉得戴纳粹标志太过分的话，到时候还能不能把它们给去掉。"

"可以的，梅尔，咱们可以把它们给去掉，"朗说道，"但你知道的，他们是用黑色亮片和红色珠宝钻石做的，所以它们是属于音乐喜剧的㇏字饰。"

"但即便如此，还是可以把它们给去掉的，对吧？"

"是的，先生。"朗回答道。

在《金牌制作人》的首场付费演出中，从合唱团宣布"马克思·比亚里斯托克新制作的城里最糟糕的剧——《滑稽男郎！》①（音乐剧版的《哈姆雷特》）"开始，台下的笑声就炸开了锅。当晚，这笑声再没停过。马克思和里奥初次来到格林威治村造访弗朗茨·利布金德，看到他正在屋顶上喂鸽子，然后3人唱了《早安小舞曲》（*Der Guten Tag Hop-Clop*）。连这一段，都能让台下的人们乐得合不拢嘴。剧组里所有人都觉得这首歌有点太长了，但观众们似乎完全不在意。而当利布金德的鸽子们举起它们右边的翅膀，露出纳粹党的臂带时，观众们简直都要笑疯了。迎接《小老太太王国》这一段的笑声和欢呼声，更是一直持续到了中场休息都还没消停；也就是那时，莱恩给特伦斯·麦克纳利打了电话。到了第二幕中《希特勒的春天》这一段时，台下的观众已经

① 他们的《滑稽男郎！》（*Funny Boy!*）暗指经典音乐剧《滑稽女郎》（*Funny Girl*）。——译者注

笑得神志不清了。完全没有人觉得自己被"音乐喜剧的卐字饰"冒犯了。制作人汤姆·菲特尔回忆道，观众最后起立鼓掌的时候，台下好似爆发了一场"大骚乱"，他们拒绝离开剧院。剧组里没有任何人经历过这样的场面。"演员们被不停顿的爆笑声惊呆了，他们甚至开始修改一些搞笑情节，因为不知道是否应该这么继续下去。"斯特罗曼回忆道，"内森是全场唯一知道该怎么做的人。他能感知到观众们的呼吸，知道什么时候该继续演，什么时候该停一下欲擒故纵；他甚至知道，如果摸一摸自己的脸，能得到更多的笑声。他会的这些东西真的是教不来的。"

对于《金牌制作人》的第一次预演，布鲁克斯只剩些模糊的记忆了，"因为我是泪眼盈眶看完这场戏的。安妮和我都在对方的怀里哭了。这跟事业、成功和金钱都没有关系。这是对汗水的致敬。"

当所有观众都离开后，剧组一起去了佩特里诺餐厅（Petterino's，芝加哥版的萨尔迪餐厅）。布鲁克斯和班克罗夫特带大家一块儿跳起了古巴康茄舞。

在芝加哥的一场预演后，一位制作人拿着些写着意见反馈的笔记找到了布鲁克斯。布鲁克斯说："我是剧组的开心果，就由我去转交这些吧。"[1]布鲁克斯、米汉和斯特罗曼很清楚他们需要再做哪些改动：这部剧太长了，所以他们精简了其中的段子。但最终的演出时长并没有缩短多少——在那些一般的段子被减掉后，观众们再看到留下的那些经典段子，更是笑得停不下来了。《综艺》杂志的评论员克里斯·琼斯丝毫没有吝啬对这部剧的赞美之词，但也指出了它的主要问题——全剧最后 15 分钟同前面的部分比，差得太远，有些虎头蛇尾。而莱恩在晚上 11 点钟表演的大型唱段《背叛》（*Betrayed*）则有着"多余的嘈杂

[1] 在谈到他的制作人时，布鲁克斯说："他们每个人都写了很多的意见反馈笔记，所以我也给他们回了很多小纸条。比如，他们都对股票市场那些东西感兴趣，我就会给他们写'通用汽车（GM）的股票正在上涨！''赶快卖掉你所有奥斯国际（Ossia）的股票！''把钱包捂好，市场快要崩盘了！'——这是我唯一一次说对了。"

感"。其实，布鲁克新和米汉在这一段上花费了很多心思。他们曾想出过一个方案，即模仿《玫瑰舞后》当中《罗丝的转身》（Rose's Turn），并就此向《玫瑰舞后》的编剧阿瑟·劳伦茨征求了批准，但只收到了一句简短的"不行"。最后，他们把马克思写进了牢房里，马克思将在那里向观众们讲述着他与里奥所经历的一切。他感到自己被"背叛"了，因为里奥和乌拉一起跑到了巴西。但最后，里奥又回来了，这便回归了这部音乐剧的核心主题——关于友情的"爱"。

在《金牌制作人》的芝加哥试演结束的时候，它差不多已经被打磨成一部完美的音乐喜剧作品了。光是这部剧在试演期间的营收，就达到了100万美元。纽约的预付款很快飙到了2000万美元（并在后期升至3780万美元）。3月，《金牌制作人》在圣詹姆斯剧院开启了百老汇版预演，观众反响一如既往地热烈。但在一天晚上，斯特罗曼和布鲁克斯最担心的事情发生了。饰演希特勒的加里·比奇坐在舞台边缘，在《希特勒的春天》中模仿起了朱迪·嘉兰，这时前排的一位老人突然从座位上跳了起来，跑到过道上大喊："你们哪儿来的勇气这么做？你们哪儿来的勇气这么做啊！"当他来到剧院后几排的时候，发现了布鲁克斯，一下冲到他面前，喊道："你竟然敢把希特勒放到舞台上！我可亲身参加过第二次世界大战！"布鲁克斯也跳了起来。斯特罗曼吓得屏住了呼吸。"你参加过'二战'？"布鲁克斯对着他说。"我参加过'二战'，而且在战场上没有看到你！"他们两个就这么吵起来了，随后，剧组经理抓住了他们的后颈，"把这两个老家伙一起扔到了街上"。斯特罗曼回忆道。

大卫·格芬赶上了最后几场预演。演出结束后，他跟布鲁克斯、斯特罗曼和米汉一起去了安古斯·马克林朵餐厅（Angus McIndoe，当时很火的一家剧院餐厅）吃晚饭。他说："这部戏有一个很大的问题：你们应该把马修·布罗德里克换掉。"大家都震惊得说不出话来——莱恩

和布罗德里克，大概是继阿黛尔·阿斯泰尔和弗雷德·阿斯泰尔[①]之后，百老汇最好的双人表演组合了。布鲁克斯礼貌性地岔开了话题，但当格芬走了以后，他说："大卫简直是有病，马修明明演得这么好！"

百老汇正式版《金牌制作人》在一片好评声中拉开了帷幕。唯一被议论的一点就是，制作人们信心过强，把这部剧的最高票价提到了100美元，这个价格在当时闻所未闻。媒体对此评头论足，但瑕不掩瑜——《金牌制作人》仍是一票难求；票贩子们一度把单张票卖到了500乃至1000美元。在评论出来的那天，由于圣詹姆斯剧院的售票处实在是不堪负荷，舒伯特集团甚至是开放了自己在街对面的马杰斯迪克剧院的售票处，帮着一起卖票。那天早上，布罗德里克骑着他的伟士牌（Vespa）小摩托来到了圣詹姆斯剧院，躲在旁边的一条小巷里，看着购票大队从第八大道一直排到了百老汇的西四十四街。他感叹道："这就好像是回到了20世纪50年代的百老汇一样。"那一天的单日票房收入共计300万美元。

《金牌制作人》一共斩获了15项托尼奖的提名，打破了斯蒂芬·桑德海姆的《伙伴们》在1971年创造的14项提名的记录。原本稳操胜券的《一脱到底》只拿下了10项提名。

莱恩和布罗德里克一起主持了那一届托尼奖的颁奖典礼，同时他们也都获得了"最佳音乐剧男主角"的提名。布鲁克斯和米汉上台接受了"最佳音乐剧剧本"的奖杯。布鲁克斯说："我现在要逼着自己做对我来说最难的事情了——变成一个谦虚的人。"没过几分钟，他又回到舞台上，领取了"最佳词曲创作"的奖杯，并发言说："我想感谢斯蒂芬·桑德海姆今年没有写新的音乐剧。谢谢你，史蒂夫[②]！"当管弦

[①] 阿黛尔·阿斯泰尔（Adele Astaire）与弗雷德·阿斯泰尔是一对姐弟，在1905年—1932年期间活跃于百老汇的舞台。——译者注
[②] 此处的"史蒂夫"（Steve）指的就是斯蒂芬，"Steve"是"Stephen"的爱称。——译者注

乐队在下面奏乐时（托尼奖版本的钩子），布鲁克斯又打趣道："别再继续演奏了好不好，除非演的是我的曲子。"然后他接着跟大家说："谢谢大家！站在这里的感觉真好，咱们几分钟后再见。拜拜！"斯特罗曼在发表"最佳音乐剧导演"的获奖感言时，跟大家讲了迈克·奥克伦特对于这部剧的贡献，然后说："愿你们也能发出我在过去一年里发出的笑声。"

至于"最佳音乐剧男主角"，布罗德里克知道莱恩肯定会赢。但他还是时不时地允许自己想一下：或许我可以打败那个家伙呢……艾德娜·埃弗尔夫人①（戴着紫色假发和水钻猫猫眼镜的巴里·汉弗莱斯）是宣布这一奖项的人。她在后台碰到了布罗德里克。"我偷偷看了一眼这个信封，"她说道，声音里带着一丝极其做作的忧伤，"恐怕你一会儿要失望了。"不出所料，莱恩赢了。但他把布罗德里克也叫到了舞台上，说："我只能代表我们两个人接受这个奖杯。相信我，如果没有他，我什么也不是。"②

在颁奖典礼的最后，《金牌制作人》摘得了"最佳音乐剧"的桂冠。它一共揽获12项大奖，比1964年的《你好，多莉！》还要多出两项，创下了托尼奖的历史记录。

布鲁克斯说："我想感谢希特勒，他在舞台上竟是一个如此有趣的人。"

对《金牌制作人》来说，2001年的夏天是一个收获的季节。在莱恩和布罗德里克的合同期内，所有的票都被抢光了。当然，票贩子们

① 艾德娜·埃弗尔夫人（Dame Edna Everage），是澳大利亚喜剧演员巴里·汉弗莱斯（Barry Humphries）所创造并亲自演绎的舞台、电视形象，总是以一头紫发和戴着猫猫眼镜的形象出现。——译者注
② 在颁奖仪式结束后的托尼舞会上，脱下女装的汉弗莱斯抓住布罗德里克的手臂说："我听说我的角色好像说了一些可能冒犯你的话。"布罗德里克回答说："没有，没有。我笑得可开心了，让她别难过啊。"

那里还有票（他们总能搞到票），但单张票价已经涨到了 1500 美元，而且还在持续上涨。布鲁克斯、米汉和斯特罗曼经常顺路造访剧院，坐在管弦乐队后面的楼梯上，看着台下 1700 人笑得前仰后合。布罗德里克和莱恩频频登上杂志和报纸的封面，还受邀参加了各种脱口秀节目。米汉经常和妻子卡罗琳（Carolyn）去剧院隔壁的安古斯·马克林朵餐厅吃饭。一天晚上，我跟米汉夫妇一起用了晚餐。我和米汉给所有被《金牌制作人》击败的剧目想了一些标语。我唯一记得的，就是米汉的那句："《第四十二街》——买《金牌制作人》门票的人们从这条街就开始排队了！"每当布鲁克斯来到安古斯·马克林朵餐厅、奥索餐厅（Orso）或是乔·艾伦餐厅时，他都会从一张桌子转悠到另一张桌子旁，依次接受人们对这部剧的赞扬。班克罗夫特则在自己的餐桌旁耐心地等着，先让他在那边沾沾自喜一会儿，之后大喊："梅尔——过来吃饭！"

毫无疑问，《金牌制作人》是那个夏天当之无愧的时代广场之王，而它通过推动百老汇成为美国流行文化的主流，也助了同期所有演出一臂之力。2000—2001 演出季，百老汇的总票房达到了 6.65 亿美元的历史新高，比上一季度增长了 10.3%；付费观众的人数猛增 50 万，创造了 1190 万的新纪录。这也是百老汇连续第 10 年打破自己上一年的记录。[4]

临近夏末，由于经济下滑，剧院的上座率也略有下降。美国剧院与制作人联盟的负责人杰德·伯恩斯坦说："虽说用不着太过担心，但我们现在还是要引起重视，保持营销压力。"[5] 的确没有人太过担心，因为百老汇又迎来了另一部票房大作——来自伦敦的阿巴乐队[①]的音乐剧《妈妈咪呀！》。这部剧定于 2001 年 10 月 18 日在冬日花园剧院开演，光是预售票房就达到了 2000 万美元。

① 阿巴乐队（ABBA）是于 1972 年成立的瑞典流行乐队，成员曾是两对夫妻，在带领乐队缔造传奇后双双离婚，乐队也于 1982 年解散；"ABBA"这个名字是乐队四名成员姓名首字母的缩写组合。音乐剧《妈妈咪呀！》（Mamma Mia!）里面的所有歌曲都来自这个乐队。——译者注

9月9日星期日，百老汇在时代广场上举办了一年一度的免费音乐会——《百老汇上的百老汇秀》(*Broadway on Broadway*)，拉开了金秋演出季的序幕。市长鲁迪·朱利安尼在现场跟人群讲道："你知道纽约市的第一大景点是什么吗？——百老汇！"在伯恩斯坦看来，市长先生似乎很是疲惫。他的任期即将结束，与唐娜·汉诺威（Donna Hanover）的婚姻也即将结束，小报上全都是关于他与朱迪思·内森（Judith Nathan）的八卦；他还在与癌症作斗争，并因此结束了一场轰动的美国参议院席位竞选。"很明显，他并不是很开心。"伯恩斯坦如是说。但除了他之外所有人都很开心。在这场音乐会的最后，与妻子蕾妮·泰勒（Renée Taylor）联袂主演百老汇喜剧——《如果你离开我……我就跟你一起走！》(*If you ever leave me ... I'm going with you!*) 的乔·博洛尼亚（Joe Bologna）上来总结道："在这个秋高气爽的纽约九月天，我们于百老汇齐聚一堂……没什么比这更加美好了。"

星期二，又是一个"秋高气爽的纽约九月天"，伯恩斯坦正与佩奇·普莱斯（Paige Price）在波兰茶室里用着早餐。普莱斯是音乐剧版《周末夜狂热》(*Saturday Night Fever*)的明星，近期在考虑转行成为一名剧作人，正跟伯恩斯坦咨询着经验。这时，爱迪生咖啡馆（Cafe Edison）的老板哈里·爱德斯坦（Harry Edelstein）走到他们的桌前，说："一架飞机刚刚撞上了世贸中心的一座大楼。"伯恩斯坦和很多人一样，以为这是一架普通的小飞机罢了。他还记得1945年的某天，有一架飞机撞上过帝国大厦。与普莱斯用完早餐后，他来到联盟的办公室，发现大家都在会议室里看电视——世贸中心南楼刚刚倒塌了。伯恩斯坦让员工们回了家，只留下几个人，与舒伯特集团、尼德兰德集团和朱贾姆辛演艺集团进行了一场电话会议，讨论了这次突发事件对时代广场的威胁。截至开会时，一些飞机依然下落不明。此外，他们还需要决定，当晚的戏是否要继续演下去，以及他们应该该跟媒体说些什么。然而，随着事态的进一步发展，百老汇貌似不得不关停了——所有的

桥梁和隧道都被关闭了，整个城市都被封锁了，曼哈顿的天空也被战斗机包围了。

当天上午，杰拉尔德·舍恩菲尔德接受了我的采访。他说："百老汇在全世界的知名度都很高，受到袭击的可能性不亚于其他地标性建筑。"他还补充道，他与其他剧院老板们在决定何时、或能否重新开放百老汇之前，会先与市政府官员进行商讨。

那天，鲁迪·朱利安尼一直在想：我该从哪个城市寻求经验指引呢？他想到了两个地方：以色列和不列颠之战期间的伦敦。1996年，雅法（Jaffa）公交车爆炸案发生后，朱利安尼去了以色列，与耶路撒冷市长埃胡德·奥尔默特（Ehud Olmert）一起乘坐了公交车。朱利安尼说："让公交车尽快恢复运行，就是在告诉恐怖分子，他们是无法震慑住以色列人的。"当纽约的这场袭击发生时，朱利安尼刚好在阅读罗伊·詹金斯（Roy Jenkins）新写的温斯顿·丘吉尔传记。在9月12日的清晨，朱利安尼试图睡上一个多小时，却睡不着，于是又读起了丘吉尔的传记。他发现，在不列颠之战期间，丘吉尔坚持让剧院照常运营，让那些歌剧、芭蕾舞、音乐会照常上演，"以此向德国人表明，你们无法击垮我们的精神"，朱利安尼如是说。

第二天一早，伯恩斯坦接到了纽约市观光局（NYC & Company）负责人克里斯蒂安·尼古拉斯（Cristyne Nicholas）的电话。尼古拉斯通知他一块儿去东二十街的警察学院，与市长会面。纽约证券交易所（New York Stock Exchange）负责人理查德·格拉索（Richard Grasso），以及来自大都会博物馆（Metropolitan Museum）和酒店业的一些高管也都出现在了这次会面上。朱利安尼面无表情地讲道："我们需要暂时把情绪都放到一边，去想想该如何拯救纽约。"他转向格拉索，问："股票市场何时能重新启动？"

格拉索回答道："如果您能给我们供电，我们就能重新启动。"（一个星期后，股票开市了。）

朱利安尼又转向伯恩斯坦和尼古拉斯,问:"百老汇什么时候能重新开张?"伯恩斯坦和尼古拉斯思考了片刻,然后概述了他们遇到的问题:许多在百老汇工作的人都住在郊区;现在各个桥梁和隧道都关闭了,他们没办法去上班。伯恩斯坦回答道:"如果您能让我们的员工过桥,我们就能重新开张。"

"星期四。"朱利安尼跟他说。

"这不会像鲁迪想的那么容易实现的,"离开会议时,伯恩斯坦跟尼古拉斯讲道,"不知咱们是否能直接按动开关,亮起灯,然后举行一场百老汇演出。"

伯恩斯坦召集起制作人、工会负责人和广宣代表——100多号人,一起挤在美国剧院与制作人联盟的会议室开了场会。他说道,市长希望百老汇能在星期四重新开张。大家就安全、后勤、资金,以及是否会有观众等多方面问题提出了各种疑虑,但最后都同意在星期四晚上重新点亮百老汇的灯火。有人突然提到,星期二晚上,所有国会议员一齐在国会大厦的台阶上唱了欧文·柏林的《上帝保佑美国》(*God Bless America*)——为什么不让演员们在每场演出谢幕的时候也唱唱这首歌呢?

当天下午,尼古拉斯召集了一些演员、音乐家、舞台工作人员、舞台经理和剧院广宣人员——一共200多名代表,在一座百老汇剧院里开了会。她讲道,市长希望他们在星期四晚上复工。迎接她的是一片反对的声音——主要是对安全问题和进城通勤的担忧。一位演员站起来,说:"你又不是那个要去台上表演的人。你不知道这有多难——我们也是人,我们受伤了,我们在挣扎。"其实,尼古拉斯非常理解,但还是说:"为了这座城市,请大家尽己所能。"

尼古拉斯向朱利安尼转达了演员们对安全问题和进城通勤的担忧。市长已经加大力度调动时代广场的警力,因为时代广场正位列他所确定的纽约十大潜在袭击目标名单之中。而至于进城问题,他说:"请让

他们在桥梁和隧道处出示工会卡,我保证他们能顺利进城。我希望百老汇能在星期四开张。"

"其实,重点应该是新泽西州,"多年后,朱利安尼回忆道,"因为1993年第一次对世贸中心发起爆炸袭击的恐怖分子就来自那里。但我想,如果有人说自己在百老汇工作,然后我们大概审查一下这些人的身份,没问题的话完全可以放进来——应该不会有太大风险。"

朱利安尼打电话给百老汇的三大剧院老板——杰拉尔德·舍恩菲尔德、小詹姆斯·L. 尼德兰德(Jr. James L. Nederlander)和罗科·兰德斯曼,寻求他们的支持,希望百老汇能在星期四晚上重新亮灯。他跟兰德斯曼讲:"把《金牌制作人》复演吧,这样别的剧目会一一效仿的。"兰德斯曼说,他会的。

经过星期三一天的筹备,百老汇已经准备好重新开张了。但是,会有观众来吗?在那段人心惶惶的日子里,朱利安尼冲在了第一线。面对把自己围了个水泄不通的媒体记者,他多次讲道:"如果你想帮助这个城市,如果你想告诉恐怖分子,我们不会就此被击垮——那么请你来这个城市,来欣赏一场演出,来观看一部电影,来品尝一家餐馆……总之,请来这里花点钱吧。我们需要钱。"

星期四下午,马修·布罗德里克离开了位于苏豪区的公寓,前往圣詹姆斯剧院。一路上设有很多检查点,但他的演员工会卡帮他顺利地通过了重重关卡。现在的时代广场真的安全吗?他一边想着,一边朝剧院走去,袭击是不是还没完全结束呢?但无论怎样,"我们都有工作要做,"布罗德里克回忆道,"或许,在某种程度上,世界还是要继续运转的吧。"

演员们在后台齐聚一堂,开始为演出做准备。舞台经理跟他们讲,《希特勒的春天》中模仿炸弹落下的音效会被剪掉。演员们接着又排练了《上帝保佑美国》。布罗德里克还没记下这首歌的所有歌词,但下决

心要把它们背下来。

当晚，朱利安尼出现在了《狮子王》的开场，尼古拉斯则去看了《一脱到底》，而绝大多数报道百老汇重新开张这一消息的媒体，都去看了纽约城里最受欢迎的演出——《金牌制作人》。记者们和布鲁克斯、班克罗夫特、米汉以及该剧的大部分制作人一起站在剧院的后几排。出乎所有人的意料，剧院的上座率达到了三分之二左右。但是，大家都很安静——以往在一部热门音乐剧开演前能听到的那种叽叽喳喳声消失了。罗科·兰德斯曼走到舞台上，跟观众们讲道："今晚，你们可以尽情地笑——这就是最好的方法。大家在这里相聚一堂，一起用笑声面对一切。"

莱恩的《百老汇之王》只收获了几阵轻柔的笑声。"没有人再像之前那样大笑了，"杰里·丹曼回忆道，"我们得慢慢地带观众进入状态。'我们可以做到，可以一起做到。'"之后，当罗杰·德·布里斯对里奥说"上帝，如果我能把你装进瓶子里，我会把你塞到我的腋下！"，吓得里奥转头投入马克思的怀抱时，观众们哄堂大笑。《同性恋才快乐》开始了，台下的气氛也越发热闹了起来。他们为《小老太太王国》而来，也为《希特勒的春天》而来。谢幕时，莱恩、布罗德里克和其他演员们在台上手拉着手，唱响了《上帝保佑美国》。台下 1500 名观众早已热泪盈眶。

后　记

精彩必将延续

B R O A D W A Y

对每个百老汇人士、每个纽约人、每个美国人来讲，世贸中心袭击事件过后的那几个星期，生活都失去了往日的色彩。素有"百老汇消防站"之称的第八大道和西四十八街的第 9 大队—4 号云梯车—54 号泵车（Engine 54/Ladder 4/Battalion 9），失去了 15 名消防员。这群消防员，是首批赶到世贸中心的英雄之一。

许多百老汇人士也失去了自己的至亲和朋友。9 月 11 日上午，曾主演《小岛故事》并通过《紫色》（*The Color Purple*）一剧获托尼奖的女星拉尚兹（LaChanze）被一通家人的电话从睡梦中吵醒。原来，一架飞机刚撞上了世贸中心北楼。她赶快打开电视，从顶楼往下数窗户，数到了坎特·菲茨杰拉德公司（Cantor Fitzgerald）所在的 105—101 层——她的丈夫卡尔文·古丁（Calvin Gooding）是那里的一名交易员。而他的办公室，正位于美国航空 11 号航班撞击区的上方。古丁和拉尚兹有个一岁半的女儿，7 个月前拉尚兹又怀了第二个女儿。

百老汇的经济一落千丈，进入了自大萧条时期以来最不稳定的状态。时代广场空空如也，到了演出时分，大部分剧院座位都只坐满了四分之一。在袭击事件发生后的第一个星期，百老汇损失了近 500 万美元。《吉屋出租》的制作人之一杰弗里·塞勒跟《纽约时报》讲道：

"情况岌岌可危，已经进入了灾难模式。"[1] 一些此前状况不够稳定的剧目很快就停演了，约百名演员和几十名舞台工作人员失业。即使是《歌剧魅影》和《悲惨世界》这样的老牌票房大作，也危如累卵，面临着不小的危机。

美国剧院与制作人联盟同工会官员召开了多次会议，就降低剧院运营成本进行了谈判。时任舒伯特集团总裁菲利普·J. 史密斯打电话给好友托马斯·肖特（Thomas Short）——国际戏剧舞台雇员联盟（International Alliance of Theatrical Stage Employees）能干的负责人："我们遇到麻烦了，急需在资金上喘口气。"史密斯请求给情况危急的剧目削减35%的雇员工资，留到业务恢复后补发。史密斯说："你要么做一个英雄，要么做一个搅局者。"一番讨价还价后，肖特同意让剧院在接下来4个星期内将雇员工资缩减25%。随后，其他工会也通过了这一方案。

有些人抱怨，这是"百万富翁制作人"从百老汇的基层打工者那里压榨的结果。《纽约邮报》的专栏作家利兹·史密斯，指责卡梅隆·麦金托什利用这次危机为《歌剧魅影》和《悲惨世界》"削减成本"。麦金托什勃然大怒，称史密斯的专栏"歪曲事实""伤天害理"，并在与她一顿争吵后获得了一份对方的更正声明。[2]

美国剧院与剧作人联盟积极开展营销活动，鼓励人们通过观看演出来支持纽约。杰德·伯恩斯坦和巴里·韦斯勒认为，纽约的戏剧行业现在需要类似于"我爱纽约"这样的电视广告。在20世纪70年代，"我爱纽约"的宣传活动就曾帮助百老汇重整旗鼓。他们建议，把百老汇的所有演员都召集到时代广场，拍摄他们演唱歌曲的宣传片，就此向世界宣告：百老汇已经准备好迎接观众了。韦斯勒认为，还可以让所有演员都身着演出中的戏服上阵。二人把这个想法告诉了南希·科伊恩。"我去给内森·莱恩打电话好了，"科伊恩说道，"如果他愿意，其他演员大概也都会来。"莱恩同意了。韦斯勒觉得他们应该选《纽约，

纽约》(New York, New York)这首歌。之后,约翰·坎德尔和弗雷德·埃布给他们免除了这首歌的版权费。

2001年9月27日,演员们穿上自己的戏服,来到布斯剧院,开始学习由《一脱到底》舞蹈编导杰里·米切尔(Jerry Mitchell)设计的一些舞步,合练《纽约,纽约》。几位近期未参演任何作品的百老汇明星也加入了他们的行列——贝尔纳黛特·彼得斯、比比·诺维尔什、乔尔·格雷、汤米·图恩、艾伦·阿尔达、格伦·克洛斯、贝蒂·巴克利、哈维·费尔斯坦(Harvey Fierstein)。所有参演者都告诉工会不用给他们发这次演出的费用。达菲广场(时代广场中间的一个小广场)两侧停着两辆双层灰线旅游巴士,接手此次广告活动拍摄工作(从而为此提供了价值数百万美元的免费宣传)的媒体记者们举着摄像机,站到了巴士顶上。

火箭女郎舞团[①]也来了。莱恩和布罗德里克穿着比亚里斯托克和布鲁姆的演出服,站在第一排的中间,旁边则是穿着乌拉白色紧身裙的卡迪·赫夫曼,以及穿着卡门·吉亚[②]那件做作戏服的罗杰·巴特(Roger Bart)。开拍前几分钟,伊莱恩·斯特里奇也来了。她身穿白色西装、头戴白色猪肉馅饼帽[③],径直走向了演员队伍的最前面,站到了莱恩旁边。但她还没学会这些舞步。莱恩试图教她,却徒劳无功。一次,斯特里奇的手在错误的时间抬了起来,还打到了莱恩的脸。制片人们拍了几个镜头,发现斯特里奇站在正前方和正中间,她的动作总是比其他人晚几拍。"我们得把她弄走,"其中一位制片人跟广播室里的杰德·伯恩斯坦说道。他们想出了一个办法:去跟斯特里奇讲,由于她和

① 火箭女郎舞团(Rockettes)于1925年在圣路易斯成立。自1932年以来,她们一直都在纽约市的无线电城音乐厅表演。——译者注
② 卡门·吉亚(Carmen Ghia)是《金牌制作人》中蹩脚导演罗杰·德·布里斯的助手。——译者注
③ 猪肉馅饼帽(pork pie hat)是一种圆形、帽檐上翻的平顶帽,以其形状而得名,流行于19世纪中期。——译者注

赫夫曼都穿着白色衣服，所以摄影机拍出来会有种闪光灯的效果；然后问斯特里奇是否介意他们把她的位置往右移几步。"我们觉得这个方法妙极了，"伯恩斯坦说道，"但考虑到我们在百老汇的重量级地位，我们派了一名制片助理去跟她沟通。"他们果真把斯特里奇给挪走了。然而，当杰里·米切尔大喊"开拍"的时候，她立刻跑回了莱恩的身边。

网络新闻媒体完整地播出了 60 秒的《纽约，纽约》视频，一些地方和国际媒体也同样一秒没剪地播出了该视频。伯恩斯坦回忆道："当我们从媒体获得的免费宣传达到 4 千万美元时，就没再往下接着算了。"美国剧院与制作人联盟和纽约市观光局又策划了一个活动："消费致敬百老汇"（Spend Your Regards to Broadway）。纽约市的财政虽然很紧张，但还是以每张 50 美元的价格，买下了总价 250 万美元的剧院演出票。纽约市观光局放话：在纽约市消费 500 美元，即可拿着收据去时代广场的游客中心，领取两张百老汇演出的门票。"没人会重视一张免费门票的，"克里斯蒂安·尼古拉斯说，"所以我们给他们设置了一些挑战。"

"我爱纽约剧院"（I Love New York Theater）和"消费致敬百老汇"的活动，以及由纽约州政府资助的价值 100 万美元的广告宣传，起到了很好的效果。2002 年 5 月，百老汇又一次刷新了自己曾经的票房纪录。大部分演出迅速恢复，美国剧院与制作人联盟还退回了市政府之前资助的 250 万美元门票补贴中的 100 万美元。外百老汇剧院和非营利性剧院感觉自己被遗弃了，但全世界的人都把百老汇同纽约联系了起来——如果百老汇重新开张，那么这个城市大抵也就恢复如常了。

9 月 11 日，《妈妈咪呀！》正在排练之中。这部剧原定于 10 月开幕，但现在，制作人朱迪·克雷默（Judy Craymer）觉得应该把首演再往后推迟一段日子。朱利安尼给她打了电话，要求她按原计划开演。"那段日子人家都很消沉，而且都感到力不从心，因为手头的戏只有《妈妈咪呀！》，何况我们连这部戏都还没排好呢……"克雷默说道。[3]《妈妈

咪呀！》是一部点唱机音乐剧①，把阿巴乐队的歌曲编进了一段轻松愉悦却立意稍浅的情节之中。一般来说，这种戏都是《纽约时报》评论员的首要攻击对象。不过，当下并不是一般时期。本·布兰特如是写道："对于那些需要心灵慰藉的人（这些天，哪个纽约人又不需要？）来说，有一个天大的好消息：一块会唱歌的巨型女主人牌纸杯蛋糕②昨晚在冬日花园剧院登场了。它的名字叫《妈妈咪呀！》。对于自命清高、顾虑重重、眼光挑剔的纽约观众来说，这样一部剧的成功可能在历史上都绝无仅有。"[4]

在这次危机之中，唯一在票房上没受到太大影响的剧目就是《金牌制片人》了。在 9 月 11 日之后不到两个月，罗科·兰德斯曼宣布，每场《金牌制作人》的 50 个最佳观演位置的票价，将被提至每张 480 美元。整个百老汇都为这一举动所震惊了。杰拉尔德·舍恩菲尔德跟他说："你可不能这样做啊！大家会觉得现在的百老汇演出票都 500 美元了，这个行业会被毁掉的。"但兰德斯曼清楚，票务经纪人已经把单张票价抬到了近 2000 美元，而其中的差价，一分都没有落到演出的投资者或是创作者手里。

兰德斯曼这么做不无道理。自从 1895 年，奥斯卡·汉默斯坦一世开设了时代广场的第一家剧院——奥林匹亚剧院（Olympia Theatre）以来，票务经纪人（说得不客气点，也就是票贩子）便成为百老汇食物链的一部分了。他们会以票面价值尽可能多地抢购门票，若是这部剧大红大紫，再以可观的高价把这些票卖给公众。有些票务经纪人能从售票处工作人员、制作人和剧院老板那里得到许多门票，并给他们支付回扣。此外，有些酒店礼宾员也会把有钱的外地人送到他们手里，并同样吃回扣。这个交易全程使用现金，而对于剧院方来说，这些可观

① 点唱机音乐剧（jukebox musical）指曲目选自已有歌手或乐队的音乐剧。——译者注
② 女主人牌纸杯蛋糕（Hostess CupCake）是美国一个标志性的零食品牌。——译者注

的回扣却像冰块一样无处可寻，这也是这一行当的阴暗之处。多年来，业界曾对消失的"冰块"展开过几次调查，1963年舒伯特集团还差点因此被搞垮了台。人们的确做过清除这一地下交易的努力，但基本上是徒劳，因为"冰块"实在是太多了。在20世纪80年代，票务经纪人（和其他有渠道获得门票的人）靠着"冰块"赚得盆满钵满，甚至有人放弃了华尔街的高薪职业来做票务经纪人，因为（按他的话说）"门票比股票可靠多了。"这一行能有如此大的吸引力，主要就是因为《歌剧魅影》太受欢迎了。当时，这部剧的最高票价为50美元，而票务经纪人们转手就能把它卖到600美元，连二层后排的位置都能被卖到300美元，甚至这些夸张的价格维持了好几年都没有降下来。一名票务经纪人与演出方有着稳定的拿票渠道，并总能拿到池座票，他"家里大概放着世界上最大的保险箱，里面塞满了无数钞票"。一位与此人有过业务往来的同行如是说道。

一部剧越火，围绕它产生的"冰块"就越多。1994年，在格伦·克洛斯版《日落大道》热度最高的那段日子，一张星期六晚场的池座票甚至可以卖到1000美元。《吉屋出租》是票务经纪人的另一大福音。他们甚至连20美元的学生抢购票都不放过。这是剧组专门为穷大学生准备的特惠票位，为了抢到这些票，大学生们甚至愿意在剧院门口露宿一整晚。但事实上，很多大学生都在为票务经纪人工作。在这一行，他们被称为"挖掘工"（他们"挖掘"出来的是门票）。后来，《吉屋出租》的制作人考虑到安全问题以及人们在剧院外睡觉不雅观，又建立了特惠票抽签制。但票务经纪人同样有路子。一大早，真正的"吉屋出租客"满怀希望地来到剧院门口，签上一张带数字的纸条，下午再回来等演出方的工作人员从帽子里抽号码。被抽中的幸运儿有权购买两张特惠票。票务经纪人则会把他们"挖掘工"的号码告诉自己在演出方里的内线，比如，2、5、7或9。然后，这些人便把带有这几个指定数字的纸条放进冰箱里——这样当他们把手伸进帽子里的时候，就能立马抓

出这些冷纸条了。大概有一半抽签特惠票通过这种方法落到了票务经纪人手里,其余的才留给了真正的"吉屋出租客"。"不能让别人看出破绽来,所以不能太贪婪。"一位知情人士如是说。

兰德斯曼清楚其中的一些伎俩。《金牌制作人》这些 480 美元的高价座位,按他的话说,将能"击中贩票行当的要害"。[5] 虽然,舍恩菲尔德和媒体都对此表示强烈反对,但这一价位的门票还是被公众抢购一空。(票务经纪人们也弄到了其中一些票,并以更高价格又把它们给卖了出去。不过,兰德斯曼这一举动的确削减了他们的利润空间。)

只要演员表里还有莱恩和布罗德里克的名字,《金牌制作人》每晚的演出就依旧是座无虚席。不过,等他们走了后,这种状况还能维持吗?南希·科伊恩担心,若是这两人同时离开剧组,这部戏可能会直接垮掉。但是,莱恩和布罗德里克都已经筋疲力尽了。莱恩的左声带上还长了一块息肉,他的排期不得不减到每周 6 场。"这部剧简直是要了我的命,"他说道,"我的嗓子,我的后背,我的一切都不比以前了。"2002 年 3 月 17 日,莱恩和布罗德里克迎来了他们的末场演出(至少他们自己以为是末场)。之后,电视演员史蒂文·韦伯(Steven Weber)接替了布罗德里克,而著名英国演员亨利·古德曼(Henry Goodman)接替了莱恩。在排练中,韦伯魅力十足,对于这一角色的演绎相当精彩;但演莎士比亚作品出身的古德曼,可遇到坎儿了。他完全融入不到梅尔·布鲁克斯的世界当中,台词一经他口,就少了些味道。观众们甚至对他的"当我年少、快乐的时候,我还是个异性恋!"① 没有任何反应。更让古德曼感到沮丧的是,助理导演让他在演戏的时候严格依照着莱恩之前的套路来,可是他希望能够塑造一个属于自己的马克思·比亚里斯托克。斯特罗曼和布鲁克斯也在一起努力帮他找感觉,他日后说,这两人的确给了他一丝鼓励;但大家都开始越来越担心了。在一次早期的

① 这段歌词出自《金牌制作人》中《百老汇之王》这一曲。——译者注

预演中，古德曼演到了一个很搞笑的情节，但观众没有任何反应。结束后，布鲁克斯凑到兰德斯曼耳边说："别担心。"他停顿了一下，然后又说："还是担心一下吧。"

2002年4月初，我听说古德曼遇到麻烦了。他已经演了两个星期，而观众的反应一直很平淡。我去看了一场星期三的午场演出，坐在池座偏后的位置。很快，评论员们就会重新来审视这部剧了。演出一开始，我就明显地感觉到：这个昔日百老汇最好笑的剧不再好笑了。古德曼在这个角色当中完全找不到感觉。他想开个玩笑，却又开不出来。突然间，身后传来一声巨响，原来是布鲁克斯在敲墙壁。之后，我出去给剧组的广宣人员约翰·巴洛打了个电话，说自己计划在星期五写一篇专栏，讨论一下古德曼在这部剧里的演技，并展开讲讲一轮恶评将会如何摧毁一部戏。几分钟后，巴洛打来电话。"亨利·古德曼会在星期日的午场演出后被解雇，"他说，"希望你在星期五的时候可以先不写他。我们会在星期日给你一篇独家报道的材料。"我答应了。那天的午场结束后，我又接到了巴洛的电话。他说："古德曼已经被解雇了。你按照原计划继续报道吧。"

没有人敢当面解雇古德曼。演出结束后，古德曼在后台接到了自己位于伦敦的经纪人的电话，得知了这一消息。

第二天，《纽约邮报》的《英国明星因不能"制作"而被解雇》（*BRIT STAR FIRED FOR FAILING TO "PRODUCE"*）就传开了。"马克思被解雇了。"扮演弗朗兹·利布金德并候补比亚里斯托克的布拉德·奥斯卡（Brad Oscar）接手了这个角色。利布金德的风评非常好，但可惜，此次事件的伤害是不可逆的。解雇古德曼会让人觉得，《金牌制作人》没有莱恩和布罗德里克就没法演了。这么做也很"烧钱"——剧组依旧需要支付他8个月合同期内的工资，而他的演出费是每星期15000美元。

2003年，《金牌制作人》的票房呈现出了下降趋势。好在该剧曾在前所未有的超短时间内收回了1050万美元的资金，即使势头不如从前，

也还在盈利。该剧曾被认为能像安德鲁·劳埃德·韦伯的大作一样长期上演，现在却已每况愈下。有个方法能挽回这一境况：把莱恩和布罗德里克请回来！莱恩内心是抗拒的，但他知道这部剧需要帮助。除此之外，还有个原因。"我相信是因为钱，"多年后，他回忆说，"他们给我们开出了一笔很高的演出费。嗯，就是因为钱。"莱恩和布罗德里克答应重新回归《金牌制作人》，从2004年1月开演，为期3个月；在此期间，他们两个每星期的演出费都在10万美元以上。当《纽约邮报》爆出二人回归的消息后，人们又在售票处门口排起了长队。

伦敦版《金牌制作人》预计于2004年11月开演。莱恩拒绝了伦敦版的邀约。《金牌制作人》的确改变了他的人生，但现在，是时候继续向前走了。理查德·德雷福斯（Richard Dreyfuss）被选为了新任比亚里斯托克。没过多久，莱恩在纽约一场慈善会上碰到了德雷福斯。

他告诉莱恩："我要在伦敦扮演你的角色了。"

"好啊，"莱恩说，"你以前演过音乐剧吗？"

"没有，但这一切听起来都挺好玩的！"

"是的，不过好玩只是其中的一部分。"莱恩告诉他，"要我说，你现在应该开始做准备了。找个教练，多休息，多喝水，好好背台词。"

几个星期后，莱恩终于结束了一轮斯蒂芬·桑德海姆《蛙》（*The Frogs*）的表演，身子骨都要散架了。他回到自己在东汉普顿的家，迫不及待地要好好休息一阵儿。这时，电话响了——是斯特罗曼打来的。她说："我需要和你谈点事情。"原来，德雷福斯遇到麻烦了。那么，莱恩愿意来接替他吗？莱恩放下电话后，同自己的伴侣讨论了这个问题，最终打算拒绝这份邀约。没过几个月，他就要去拍新版《金牌制片人》电影了，希望能有点时间准备。第二天，他给斯特罗曼回电话讲了这一消息。斯特罗曼顿时声泪俱下。"这真的是一塌糊涂，"她一边哭一边说道，"我简直不敢想象接下来会发生什么。"

原来，德雷福斯的情况比古德曼还要糟糕得多。在距离公开预演

就剩一个星期的时候,他还没有把台词给背下来,走位也没学会,而且经常一头雾水的样子。

"好啦,"面对已经哭得喘不上气的斯特罗曼,莱恩说,"我会在星期一回去的。"

"我当然答应她了,梅尔后来总说:'是我弄哭她的。'"时隔多年,莱恩笑着回忆道。他来到德鲁里巷皇家剧院(Theatre Royal, Drury Lane),排练了3天就参加了首场预演。布鲁克斯和班克罗夫特也赶到现场,支持他和斯特罗曼。"大家又重新团聚在一起了,那真的是一段美妙的时光。"莱恩说。他的表现收获了热烈的反响,虽然他只在伦敦待了几个月,却给这轮演出开了个好头。

与此同时,纽约版的《金牌制作人》已经深陷危机。莱恩和布罗德里克的回归把这部剧抬得有多高,现在它摔得就有多惨。大家都觉得,既然已经错过了他们,现在就没必要去看了。2007年4月22日,在首演后的第6年,纽约版《金牌制作人》就跟大家说再见了。该剧的制作人回过头来,反省了一些以前的错误决定。但也许正如杰里·舍恩菲尔德在第一次剧本朗诵会后所讲的那样,这部剧"太内行了"——《金牌制作人》是一部有关纽约演艺界的音乐剧。

里奥决定从会计师事务所辞职,并说了一句非常经典的台词。当时,他老板说:"布鲁姆,你要去哪儿啊?你已经上过厕所了!""我不是去上厕所!"里奥说,"我是去闯演艺界!"《金牌制作人》在纽约上演的第一年,这句话让全场观众笑得前仰后合。但汤姆·菲特尔注意到了一点变化:"这个戏演的场次越多,这句台词收获的笑声就越少。后来当我们去匹兹堡巡演的时候,演员说了这句台词,而台下没有任何人给出一点反应。"

《金牌制作人》重新将音乐喜剧推向了主流。1998年,马戈·莱恩——一位有时会用自己在伦敦西区的公寓抵押作演出资金的制作人

（还曾参与制作过《天使在美国》），得了重感冒。为了打发躺在床上的时间，她翻出了《发胶星梦》（*Hairspray*）的录像带，插到录像机里。这是约翰·沃特斯（John Waters）自编自导的一部电影，于 1988 年上映。她当年去看的时候，并没有留下什么太深的印象。但当她这次再看的时候，心想：这完全就是一部音乐喜剧啊！她请来为《南方公园》（*South Park*）写配乐的马克·沙曼（Marc Shaiman）和沙曼当时的伴侣及创作搭档——作词家斯科特·威特曼（Scott Wittman），让他们写 4 首歌来碰碰运气，其中一首叫《早安巴尔的摩》（*Good Morning Baltimore*）。汤姆·米汉和《周六夜现场》（*Saturday Night Live*）的编剧马克·欧唐内（Mark O'Donnell）为该剧撰写了剧本，哈维·费尔斯坦扮演了埃德纳·特恩布莱德（Edna Turnblad）。2002 年，音乐剧《发胶星梦》在百老汇拉开帷幕，斩获当年 8 项托尼大奖，7 年后才落下帷幕。

在 2002 年的一次光明节聚会上，一位年轻人走到我面前，说自己是我开的《纽约邮报》戏剧专栏的粉丝。他的名字叫罗伯特·洛佩兹。洛佩兹说，自己正在和杰夫·马克思（Jeff Marx）一起写一部新的音乐剧。"这是个小型作品罢了，"他说道，"用木偶演的。有点像是成人版的《芝麻街》（*Sesame Street*）。我想请你来看看这部剧。"这部《Q 大道》在 2003 年首演于葡萄园剧院，反响异常热烈，几个月后就被杰弗里·塞勒和凯文·麦科勒姆引进了百老汇。在《演艺圈的故事：百老汇之路》（*ShowBusiness: The Road to Broadway*）这部关于 2003 年 4 月演出季的纪录片中，我称《Q 大道》这部木偶剧在百老汇坚持不了几个月。之后，这部剧就赢得了 3 个托尼奖——其中包括"最佳音乐剧"，并在百老汇驻演了 6 年。

2002 年，埃里克·伊德尔（Eric Idle）终于决定去实现他多年来的一个夙愿：将《巨蟒与圣杯》（*Monty Python and the Holy Grai*）改编成一部音乐剧。他想请迈克·尼科尔斯来担任导演。"得了吧，"该剧的制作人比尔·哈伯（Bill Haber）说道，"他才不愿干这么辛苦的差事呢。"[6]

但当尼科尔斯看过剧本，听完曲子之后，说："我豁出去了，这戏我做定了。"7《火腿骑士》(*Spamalot*)就此诞生，其在芝加哥进行外地试演期间，《芝加哥太阳时报》(*Chicago Sun-Times*)评论员写道："我去看了下一部《金牌制作人》，它的名字叫《火腿骑士》。"2005年，《火腿骑士》在百老汇开演，光是预售票房就达到了1800万美元，最终完成了1575场演出，总收入近2亿美元。

2011年2月，制作人斯科特·鲁丁邀请我去观摩了他一部新剧的彩排。这部剧叫《摩门经》，是由罗伯特·洛佩兹、《南方公园》的创作者马特·斯通（Matt Stone）和特雷·帕克（Trey Parker）合作的全新作品。我看的是两名摩门教传教士刚来到乌干达的那一段。他们为传播上帝之道而来到这里。刚一落地，他们的行李就被一些暴徒给抢走了。那些贫穷而快乐的村民跟他们讲："在乌干达，每当遇到倒霉事，你只需举起双手，唱：'Hasa Diga Eebowai。'"——台上每个人都随着欢快的曲调载歌载舞，这是对《狮子王》中《哈库呐玛塔塔》(*Hakuna Matata*)这一段的滑稽模仿。然后，一个乐观开朗的黑人开始向这两名传教士介绍村民们："这是个屠夫，他有艾滋（病）；这是位医生，他有艾滋（病）；这是我女儿，她嘛……性格特好。但如果你俩谁敢碰她一下，我就把艾滋病传给你！"当其中一位传教士问这位快乐村民"Hasa Diga Eebowai"在英语里是什么意思的时候，他回答道："去你的，上帝！"

我的老天！我心里一惊——《摩门经》可能是百老汇有史以来最离经叛道的音乐剧了，却有如《再见，伯蒂》一般欢快活泼。

那天晚些时候，一个票务经纪人朋友给我打了电话。我跟他说，自己刚看了《摩门经》的彩排，"不知道百老汇的观众对这部剧会有什么反应，但如果我是你的话，我会立刻买下所有能买到的票。"现在，已经是这部音乐剧在百老汇驻演的第10个年头了，它光是在纽约的盈利就超过了5亿美元。我的票务经纪人朋友买了一辆红色法拉利（Ferrari），车牌上写了一个"BOM"，代表 *Book of Mormon*（《摩门经》）。

21 世纪初，曾第一个在剧院里售卖贵宾套票（仅售 125 美元）的制作人——加思·德拉宾斯基，一直在多伦多法庭上同欺诈罪和伪造罪的指控作斗争。他在美国也被起诉了，只要一踏入边境就会被捕。人们在对此案的审判中还发现，他被赶出莱文特公司的办公楼时，曾留下一个公文包，里面装有一份他手写的、指导会计变更分类的账簿。[8] 2009 年，他和迈伦·戈特利布均被判有罪并处 7 年徒刑。德拉宾斯基曾提出过上诉，但败诉而归。2011 年，他被转入了安大略省安全级别最高的监狱——米尔黑文监狱（Millhaven Institution）。据报道说，德拉宾斯基在那里曾被同狱囚犯殴打，但他本人否定了这一说法。按他的话说，他得到的是"你在那种情况下所能期望的最佳待遇"。他获得了减刑，并在安全级别最低的海狸溪监狱（Beaver Creek Institution）服完了大部分的刑期。2013 年，德拉宾斯基获假释出狱，重拾制作人事业。2017 年，他将自己曾制作过的电影《琴韵动我心》改编成了一部音乐剧，但这版制作在多伦多失败了。该剧的几位利益相关者说，德拉宾斯基在这轮演出结束后欠了他们钱。

2020 年，在接受本书采访时，德拉宾斯基承认他在莱文特公司的运营上曾犯过一些错误：他把巡演版的《演艺船》和《拉格泰姆时代》做得太昂贵了。"我们的巡演业务简直是糟糕透顶，"他说道，"我就知道是这样。可我却从来没有花时间去压缩巡演剧组的规模。"他曾成功地为《歌剧魅影》组织过规模这样大的剧组巡演，所以（按他的话说，）"直觉"告诉他，《演艺船》和《拉格泰姆时代》也可以。结果，这些巡演在每个城市的实际盈利周数都比他预设的少得多，他就这样"被伤了心"。德拉宾斯基拒绝讨论有关他的法律问题，但指出，纽约南区的美国检察官在 2018 年撤回了对他的所有指控。在德拉宾斯基于加拿大定罪服刑期间，他在美国的这一案件被撤销了。

"德拉宾斯基已因同一根本诉由而服刑，再进一步起诉此事无法彰

显司法公正。因此，政府予以正当理由撤销了这一起诉。"美国检察官助理萨拉·埃迪（Sarah Eddy）说。

SFX娱乐公司在收购莱文特公司的剩余资产时，所收至旗下的作品里有一部林恩·阿伦斯和斯蒂芬·弗莱厄蒂的音乐剧——《苏斯狂想曲》①。这部剧改编自苏斯博士所写的故事，在多伦多举办的工作坊版本得到了百老汇内部人士的一致肯定。杰里·舍恩菲尔德当时跟我讲，这部剧可能会成为下一个《猫》。《苏斯狂想曲》的预算达1000万美元，由SFX娱乐公司和弗兰·韦斯勒和巴里·韦斯勒一同合作引入百老汇。在此之前，他们先去波士顿进行了试演。然而，一些曾在工作坊版本里显得很可爱的东西，到了波士顿的殖民地剧院（Colonial Theatre）却变得毫无魅力可言。韦斯勒夫妇解雇了创作团队的大部分成员（我在《纽约邮报》上欣喜地写道："无名小镇②上人头攒动"），包括导演弗兰克·加拉蒂（Frank Galati）。他们请了罗伯·马歇尔（Rob Marshall）来执导这部剧（马歇尔后来凭借电影版《芝加哥》获得了奥斯卡奖），但即使是他也无法拯救这部剧了。在《苏斯狂想曲》纽约首演开始前，巴里·韦斯勒把我拉到一边，说："我们完蛋了，对吗？"那天，我已经和几位评论员们聊过了，所以大概知道这部剧的评论会是什么样子。我说："是的。"当《苏斯狂想曲》的评论出炉后，"霍顿听见了嘘嘘的声音"③。

《苏斯狂想曲》只坚持了198场演出，但它在戏剧史的地位无可撼动：它是第一部不仅被评论员，同时也是被互联网扼杀的演出。

1997年1月28日，曾为百老汇明星设计化妆间的室内设计师——V. J. 约翰·吉莱斯皮（V. J. John Gillespie）推出了一个名为"谈论百老

① 西奥多·苏斯·盖泽尔（Theodor Seuss Geisel, 1904—1991），笔名苏斯博士（Dr. Seuss），美国儿童文学家、教育学家，曾获美国图画书最高荣誉凯迪克大奖和普利策特殊贡献奖。——译者注
② 无名小镇（Whoville）是苏斯博士笔下的一个虚构小镇。——译者注
③ 《霍顿听见了呼呼的声音》（*Horton Hears A Who*）是苏斯博士的一本图画书。——译者注

汇"（Talkin' Broadway）的网站。在这上面，他和其他戏迷可以分享他们喜欢的演出或是戏剧业人士的故事。在网站发布前的最后一分钟，吉莱斯皮的网站设计师又添加了一个发言板，名为"观众谈一谈"（All That Chat）。起初，大家并没有怎么关注到这个功能，来这里发言的全都是些狂热的戏迷，他们讨论的都是，桑德海姆的某部音乐剧在外地试演期间的某首歌曲被删掉了之类的。但是，逐渐有人开始在这里给一些在外地试演的百老汇剧目写观后感，波士顿版的《苏斯狂想曲》这里被抨击得体无完肤。

对此，吉莱斯皮表示："这让我很难过，因为我希望每部百老汇演出都能马到成功。但可惜，现实不是这样的。"有一些戏迷，在听说哪部戏演砸了后，很喜欢去凑热闹［阿兰·杰·勒纳（Alan Jay Lerner）曾称这些人为"可爱的讨厌鬼"］，而"观众聊一聊"让他们如获至宝。戏剧制作人和广宣人员都惊呆了，一时不知所措。之前，他们能通过外地试演发现问题，并在不惊动纽约媒体的情况下对作品做润色调整；但现在，试演期间的一点小错误都会被即时曝光。正如杰里米·杰勒德在《纽约》中所言："网络就是百老汇的费雪牌（Fisher-Price）婴儿监控器，在褓褓中的婴儿下地寻找这个世界上的财富之前，它就把他们每晚的啼哭声传送到那些监听者的耳朵里了。"[9]

在报刊评论员们看来，在"观众谈一谈"里发言的人，不过是些好嫉妒的"半瓶子醋"罢了，他们可能本想来戏剧界发展，但苦于能力不够，梦想从未实现；而评论员可个个都是经验丰富、学识渊博、眼光尖锐的专业作家。但即使是这样才高八斗之人，也抵挡不住"观众谈一谈"给这个行业带来的冲击。待到评论员们的评论刊发出来的时候，所有关心戏剧圈最新动向的人，都已经从网站的发言板上知道一场演出是好是坏了。昔日的风向标，沦为最后赶到战场的人。在 21 世纪初，互联网削弱了纸媒的影响力，到 2008 年的经济危机时，很多评论员都失业了，其中不乏一些评论大家——他们的语录和大名都曾被印在公交车

的两侧。甘尼特报业（Gannett Newspaper）的雅克·勒苏德（Jacques le Sourd）在参加工作的第35个年头被解雇了。"在以前，高年资的报刊评论员属于德高望重的群体，"勒苏德如是说，"而现在，我们就像旧电脑显示器一样，被扔进了巷子里的矿渣堆，成了过时的设备。"[10]

韦斯勒夫妇为《苏斯狂想曲》做了最后挣扎，他们请来百老汇的头号粉丝——罗西·欧唐内出演剧中"帽子里的猫"（Cat in the Hat）。当时，欧唐内刚结束了她的脱口秀节目，正打算进军戏剧圈。2003年，她制作了音乐剧《禁忌年代》（Taboo）。这部剧讲述了1995年死于艾滋病的时装设计师、表演艺术家雷夫·波维瑞的故事。博伊·乔治（Boy George）为该剧写了音乐，并亲自出演了鲍尔里（Bowery）。但这部剧简直是一塌糊涂——不仅后台硝烟弥漫，欧唐内的脾气也是阴晴不定，经常贬低她的创作团队。最后，耗资1000万美元的《禁忌年代》一败涂地，而占该剧最大投资份额的欧唐内也血本无归。

此时，欧唐内最喜欢的音乐剧——《狮子王》，已经迈入了在百老汇驻演的第22个年头。这部剧的足迹踏遍近30个国家，全球总收入达82亿美元，成为有史以来最赚钱的娱乐资产。迪士尼的下一部音乐剧——《阿依达》，反响褒贬不一，不过有艾尔顿·约翰和蒂姆·赖斯的配乐撑着，也演了4年，最后满载而归。迪士尼后来推出的音乐剧版《小美人鱼》（The Little Mermaid）、《泰山》（Tarzan）和《欢乐满人间》（Mary Poppins）市场表现平平，不温不火；但几年后，迪士尼又靠着生动迷人的《报童传奇》（Newsies）和利润丰厚的《阿拉丁》得胜回朝。1999年，彼得·施耐德升为华特迪士尼工作室总裁，但并不喜欢这份新工作，干了18个月，就辞职回归剧院，重新当上了戏剧制作人和导演。托马斯·舒马赫则在他位于新阿姆斯特丹剧院的全玻璃穹顶办公室里，经营着迪士尼庞大的戏剧帝国。朱莉·泰莫在全世界各地执导歌剧、话剧和音乐剧，但这一切在她的百老汇惊天大败笔——《蜘蛛侠：

终结黑暗》(*Spider-Man: Turn Off the Dark*)面前，简直不值一提。这部剧是她与 U2 乐队的保罗·大卫·休森①和大卫·荷威·伊凡斯②共同创作的，在预演当中就深陷危机。当时，休森和伊凡斯正在新西兰举办巡回演唱会，与数百万美元打着交道；而泰莫在剧院里，面对多名演员受伤、技术事故、首演推迟、预算超支和残酷的媒体报道，试图力挽狂澜，却徒劳无功。在这部剧失败后，她扛下了大部分责任（有点不公平），还在 2011 年被剧组炒了鱿鱼。③《蜘蛛侠：终结黑暗》挣扎了几年，最终亏损近 1 亿美元。

2007 年，梅尔·布鲁克斯、汤姆·米汉和苏珊·斯特罗曼再度合作，将电影《新科学怪人》改编成了一部舞台剧，该剧共耗资 1600 万美元。在创作这部剧的时候，米汉心里一直有所顾虑。2005 年，安妮·班克罗夫特意外死于癌症，布鲁克斯"正对这个世界充满着愤恨"，米汉说道，"他当时的心态不适合写音乐喜剧。"尽管如此，《新科学怪人：新梅尔·布鲁克斯音乐剧》(*Young Frankenstein: The New Mel Brooks Musical*)的制作人们对这部作品仍满怀信心，还把池座的最高价定到了 450 美元。该剧在开演后没能激起多大浪花，只坚持了一年多的时间就停演了。2017 年，修改后的新版《新科学怪人》在伦敦的新城堡皇家剧院（Newcastle Theatre Royal）拉开帷幕，好评如潮。谢幕时分，布鲁克斯走上舞台，对台下热情的观众们讲："这次没问题了。我们可以直接把它带到加里克剧院（Garrick Theatre）。但问题是：我们该怎么让你们都上车？"[11] 一个月后，这部剧在伦敦的加里克剧院正式开演，又收获了一波好评。但是，汤姆·米汉没能到场庆祝。他于 2017 年 8 月 21

① 保罗·大卫·休森（Paul David Hewson, 1960—），艺名 Bono，是爱尔兰摇滚乐团 U2 的主唱兼旋律吉他手。——译者注
② 大卫·荷威·伊凡斯（David Howell Evans, 1961—），艺名 The Edge，是 U2 的主吉他手，也会兼任和声、键盘手和副贝斯吉他手。——译者注
③ 《蜘蛛侠：终结黑暗》于 2010 年 11 月 28 日开启预演，几度延迟过后，于 2011 年 7 月 14 日正式首演。——译者注

日与世长辞，享年 88 岁。

尼尔·西蒙在《迷失在扬克斯》之后，再也没写出过什么热门大作。但在 2005 年，他的复排版《一对怪人》由布罗德里克和莱恩领衔主演，开演前的预售票房就达到了 2000 万美元。2009 年，伊曼纽尔·阿森伯格计划轮演《布里顿海滩回忆录》和《百老汇一家》这两部剧，但最后仅劳里·梅特卡夫（Laurie Metcalf）主演的《布里顿海滩回忆录》成功开幕，而且只演了一个星期。这一版本的评价的确很好，可惜票房表现却不尽人意。昔日去看尼尔·西蒙的那些观众，要么已经搬到了佛罗里达，要么已经撒手人寰了。观众们对于喜剧的口味已经跟以往大不相同。大卫·莱特曼（David Letterman）、拉里·大卫（Larry David）、霍华德·斯特恩（Howard Stern）、刘易斯·布莱克（Lewis Black）、马丁·麦克多纳的话剧作品以及《办公室》（*The Office*）这样的电视剧，比《赤脚走公园》或《阳光男孩》（*The Sunshine Boys*）要更加辛辣、讽刺、尖锐，且不失幽默。

在《布里顿海滩回忆录》的最后一场演出上，我看到了许多戏剧界人士的身影，包括制作人斯科特·鲁丁、弗兰克·里奇、亚历克斯·维切尔——我们都是尼尔·西蒙巅峰时期的亲历者。阿森伯格在来迎接我们的时候，不禁潸然泪下。那场演出，西蒙一个人坐在池座右边的最后一排，默默地看着这一时代的落幕。2018 年 8 月 26 日，尼尔·西蒙也离这个世界而去。

托尼·库什纳又写过几部政治类话剧——《斯拉夫人》（*Slavs!*）、《居家人 / 喀布尔》（*Homebody/Kabul*），但再没有一部剧的影响力和受欢迎程度能与《天使在美国》相提并论。他的音乐剧《卡罗琳与零钱》在百老汇不孚众望，铩羽而归；雄心勃勃（同时也很啰唆）的《高知同性恋者的资本主义与社会主义指南及解经之钥》（*The Intelligent Homo-sexual's Guide to Capitalism and Socialism with a Key to the Scriptures*）于

2011 年在公共剧院上演，也没能坚持多久。但一直以来，世界各地都有《天使在美国》的身影。2018 年，这部经典话剧回归百老汇，内森·莱恩也因在该版本里饰罗伊·科恩一角而获得了托尼奖提名。

爱德华·阿尔比在《山羊，或谁是西尔维娅？》之后又推出了几部实验话剧。他的《谁怕弗吉尼亚·伍尔夫？》在百老汇复排过两次，分别是 2005 年的凯瑟琳·特纳饰演玛莎版和 2011 年的特雷西·莱茨（Tracy Letts）饰演乔治版，均获得了评论员的盛赞。2014 年，阿尔比健康状况开始恶化，不再公开露面了。2016 年 3 月 13 日，在阿尔比 88 岁生日过后的第一天，萨尔迪餐厅纠正了自己一个长期的疏忽——在自家墙上贴出了阿尔比的漫画，并举行了一个小型庆祝仪式。阿尔比本人因病无法出席，但他那群同层次的朋友们，包括特伦斯·麦克纳利、安吉拉·兰斯伯里、梅赛德斯·鲁尔、评论员琳达·维纳（Linda Winer）、伊丽莎白·I. 麦肯和戏剧广宣人萨姆·鲁迪，相聚一堂，一同分享了这位剧作家的故事。麦克纳利谈到了他在 1959 年的一场聚会里初识阿尔比的那个晚上。当时，阿尔比主动提出要送他回家，还邀请他到自己的公寓里喝酒。麦克纳利心头一惊，想着：这么晚了，他的妻子不会介意吧？"我当时的同性恋雷达就是这么准！"麦克纳利开玩笑道。

2016 年 9 月 16 日，阿尔比在位于蒙托克的家中寿终正寝。照料他的那名护工来自圭亚那，她不明白为什么阿尔比的朋友们在得知她叫玛莎以后会笑。

《泰坦尼克号》的确是部一流作品，但只在百老汇上演了两年，而且没收回那 1000 万美元的投资。在这之后，迈克尔·大卫和道奇队制作了一连串饱受诟病的音乐剧——《浑身是劲》（*Footloose*）、《上流社会》（*High Society*）、《德古拉》（*Dracula, the Musical*）和《美好的振动》（*Good Vibrations*），也因此亏了很多钱。2005 年，道奇队最大的赞助商乔普·范

登恩德与他们断绝了关系。道奇队解雇了他们四分之三的员工,将办公室从时代广场上的豪华办公楼搬到了剧院区一条小街上的简陋排练室。《纽约时报》在头版里回顾了该公司的衰落史——《佳作匮乏,制作人在梦想之街深陷危机》。文章中还提及道奇队的下一部制作:《泽西男孩》(Jersey Boys)——一部关于四季乐队(Four Seasons)的传记体点唱机音乐剧①。我去观看了这部剧在纽约的一场早期预演。中场休息时,坐在我前面的一位男士转过身来,说:"我已经投资过道奇队的很多剧了,你觉得这一部能成功吗?"

"我觉得这次应该没什么问题。"我跟他说。

《泽西男孩》在百老汇驻演 12 年,足迹遍布世界各地,截至目前,总收入已经超过了 20 亿美元。《泽西男孩》的成功,也在百老汇催生出了大量的传记体点唱机音乐剧——《美丽:卡罗·金》(The Carol King Musical)、关于格洛丽亚·埃斯特凡(Gloria Estefan)的《在你脚下!》(On Your Feet!)、《雪儿秀》(The Cher Show)、《蒂娜:蒂娜·特纳》(Tina: The Tina Turner Musical)、《别太骄傲:生活和时代的诱惑》(Ain't Too Proud: The Life and Times of the Temptations),以及关于迈克尔·杰克逊(Michael Jackson)的《MJ》(MJ The Musical)(但愿这部剧能为这一切画上一个句号)。

2004 年,朱贾姆辛演艺集团的董事长詹姆斯·H. 班热去世,罗科·兰德斯曼行使了自己的权利,以(在许多人看来严重偏低的)3000 万美元的价格收购了这一剧院链。2009 年,兰德斯曼将朱贾姆辛演艺集团 50% 的股份出售给了乔丹·罗斯(Jordan Roth),此人是身价上亿的房地产开发商史蒂夫·罗斯和百老汇剧作人达里尔·罗斯的儿子。(后来,乔丹·罗斯买下了朱贾姆辛演艺集团的全部股权。)同年,巴拉克·奥巴马(Barak Obama)总统将兰德斯曼任命为美国艺术基金会

① 传记体点唱机音乐剧(bio musical)在情节上有别于传统的点唱机音乐剧,这种类型的音乐剧旨在用所选歌手或乐队的音乐作品讲述他们自己的经历与故事。——译者注

（National Endowment for the Arts）主席。兰德斯曼在办公桌上放了一个《金牌制作人》的小纪念品——一只翅膀上带着纳粹标志的鸽子木偶。这是他办公桌上第一件被助理"清到储物间的东西"，他回忆道，"他们跟我说：'你不能把它摆在这里，至少在华盛顿特区不能这样。'"

20 世纪 80 年代，安德鲁·劳埃德·韦伯和制作人卡梅隆·麦金托什带着他们的《猫》《悲惨世界》和《歌剧魅影》来到百老汇，把这一摇摇欲坠的娱乐产业重新引向主流。20 世纪 90 年代，时隔 40 年，百老汇重回美国流行文化中心。论知名度与受欢迎程度，《吉屋出租》《天使在美国》《芝加哥》《狮子王》，以及马修·布罗德里克和内森·莱恩版的《金牌制作人》毫不逊色于《老友记》（Friends）或《欢乐一家亲》《低俗小说》（Pulp Fiction），或《阿甘正传》（Forrest Gump）。21 世纪初，《魔法坏女巫》《Q 大道》《泽西男孩》《摩门经》《致埃文·汉森》，以及几乎击败了同期一切电视剧和电影的现象级大作——《汉密尔顿》，正轮番上演，在不夜街续写着昨日传奇。

现在的百老汇，正处于一个全新的黄金时代。

致　　谢

　　我起初并没有想过要写这本书。在《乱花渐欲迷人眼：百老汇的斗争》于 2015 年出版后，我便想着尝试下别的领域，反正不要再写跟戏剧有关的东西了。一次，我跟我的编辑、好友——本·勒嫩，分享了自己对未来的想法。他的反应是：（礼貌地）"还行吧。"好吧，其实我自己也觉得我那些计划挺一般的。一天下午，我俩喝了点小酒（酒精总能激发一些奇思妙想）。本跟我说："你知道我在想什么吗？写一部续篇。"就在那一瞬间，我的脑海中闪过了自己在职业生涯中报道过的所有演出，以及接触过的所有拥有五彩斑斓人生的戏剧界人士。这些素材一直都在，而本清楚地知道这一点。所以，如果你喜欢《名声大噪：揭秘百老汇舞台变迁》，请感谢本；如果不喜欢，那都怪他。

　　从我开始写第一章的时候起，本就一直在旁边鼓励着我。但当这本书进入到编辑环节后，他拿起红笔，大刀阔斧地砍掉了里面大量臃肿的部分。他又一次帮我变成了一个更好的作家。我想象不出该如何与除了他以外的任何人一起合作出书。

　　我想感谢跟我一样热爱着戏剧的乔纳森·卡普（Jonathan Karp）。他签下了《乱花渐欲迷人眼》，且义无反顾地支持着那本书，并在看完我在飞机上写下的潦草大纲后，又签下了《名声大噪：揭秘百老汇舞台

变迁》。他还与我签了第 3 本书，虽然我还一点儿都没动笔呢……但我非常感谢他对我的信任。还要感谢乔纳森·埃文斯（Jonathan Evans）和托尼·纽菲尔德（Tony Newfield）。他们是两位出类拔萃的文字编辑和事实核查员，比我更懂戏剧行业。

2011 年的时候，我的经纪人大卫·库恩（David Kuhn）说服了我这个顽固的老报社记者，让我相信自己能写出一本书来。谁又能想到，我写出了两本呢？是他赋予了我这份全新的职业选择，我发自内心地感谢他。同样要感谢他在爱维塔斯创意管理公司（Aevitas Creative Management）的那些同事们，他们又让我想起了很多早已忘掉的事情。

若是没有以下这些人的回忆、叙述与见解，也就不会有《名声大噪：揭秘百老汇舞台变迁》这本书。安德鲁·劳埃德·韦伯开诚布公地接受了我关于《日落大道》的采访，讲得逻辑缜密、细致入微。对于那段往事，帕蒂·鲁普恩也同样直吐胸怀（而且非常幽默）。鲁普恩是坐在镜子前接受采访的——她当时正在为《战妆》（*War Paint*）做演出前的化妆准备。我在乔纳森·拉尔森的姐姐朱莉位于洛杉矶切维奥特山的家中，同她和她的父亲埃伦共度了一个愉快的午后。他们口中的乔纳森，是那样地真实而又耀眼。我希望自己在关于《吉屋出租》的章节中，如愿捕捉到了他那不屈不挠的精神。也感谢我的朋友唐·苏马，他花了很长时间，认真地接受了我关于乔纳森和这部剧的采访，还帮我联系上了其他几位受访者。在看我给《纽约邮报》写的戏剧专栏时，罗科·兰德斯曼从来都没怎么喜欢过我。但他喜欢《乱花渐欲迷人眼》，还为这部续篇接受了采访，讲了很多妙趣横生、丰富多彩的故事。希望将来有一天，他能让我请他出去喝杯小酒。杰克·菲特尔不仅是个无所不知的受访者，同时也是名了不起的作家。他的《美国音乐剧的秘密一面：百老汇演出是如何炼成的》（*The Secret Life of the American Musical: How Broadway Shows Are Built*），可以与《乱花渐欲迷人眼》平起平坐（请允许我这么说）。迈克尔·大卫给我讲述了有关《红男绿

女》的各种趣事，还特意去找了他在这部剧预演期间写给杰里·扎克斯的笔记。他同样也记得很多关于打捞"泰坦尼克号"的精彩故事。莫里·耶斯顿也一样，他是我最喜欢的百老汇作曲家之一。弗兰·韦斯勒和巴里·韦斯勒是我见过最有趣、最精明的两个人。他们走上百老汇之巅的历程，还有他们在没人相信《芝加哥》能活过几场演出的情况下，依旧没有放弃这部剧的故事，让我笔底春风，为《名声大噪》增添了十分的乐趣。采访威廉·伊维·朗实在是件痛苦的事情——他总能让你笑得肚子疼。朗对一点点的小细节都还记忆犹新。汤姆·舒马赫的记忆力也很强，讲起故事来绘声绘色。我还想感谢他帮我缓和了与朱莉·泰莫之间的关系。在我对泰莫的《蜘蛛侠：终结黑暗》做过一些刻薄的评价后，她一直都对我保持着警惕。泰莫是位不同凡响的人才，我这么多年来在剧院里最激动的一回，就是第一次看到《狮子王》开场的时候。我也想感谢把汤姆·舒马赫招到迪士尼工作的人——我的好朋友彼得·施耐德。还有乔恩·威尔纳，在莱文特公司破产后，他的生意也付诸东流。他对那场狂欢的每一个细节都历历在目；叙述这段回忆，无异于重新揭开自己的伤疤，他却能如此坦诚、幽默地面对这一切。在加思·德拉宾斯基还领导着莱文特公司的时候，我一直很喜欢与他唇枪舌剑。我很感谢德拉宾斯基能为本书接受我的采访，这么多年后，再见到他的感觉很特别。虽然，那天采访的最后我们起了一点小争执，但我发自内心地钦佩他的智慧、雄心与品位。杰德·伯恩斯坦带我从头到尾串了一遍百老汇在20世纪90年代历经的变化。克里斯蒂安·尼古拉斯和鲁迪·朱利安尼同他一起，不厌其详地回顾了9月11日那天发生的事情，又将百老汇的复出之战讲得如此扣人心弦、引人入胜。

我还要感谢以下人士，感谢他们能够抽出时间，分享各自的回忆：林恩·阿伦斯、巴里·阿夫里奇、伊曼纽尔·阿森伯格、乔丹·贝克、约翰·巴洛、马蒂·贝尔、杰夫·伯杰、安德烈·毕晓普、唐·布莱克、

沃尔特·鲍比、克里斯·博诺、丹·布兰比拉、约翰·布雷利奥、马修·布罗德里克、梅尔·布鲁克斯、彼得·布朗、阿德里安·布莱恩－布朗、大卫·卡迪克、凯文·卡翁、格伦·克洛斯、迈克尔·科尔、南希·科伊恩、杰弗里·丹曼、埃德加·多比、罗伯特·杜瓦、迈克尔·艾斯纳、里克·艾利斯、乔丹·菲克森鲍姆、大卫·芬戈尔德、罗伯特·福克斯、理查德·弗兰克尔、亚历克斯·弗雷泽、杰里米·杰勒德、罗恩·吉布斯（Ron Gibbs）、伦·吉尔、V. J. 约翰·吉莱斯皮、埃莉诺·戈达尔、萝宾·古德曼、迈克尔·格雷夫、乔尔·格雷、克里斯托弗·汉普顿、大卫·黑尔、约翰·哈特（John Hart）、德鲁·霍奇斯、吉奥·霍伊尔、休·杰克曼、克里斯·琼斯、约翰·坎德尔、理查德·科恩伯格、朱迪·库恩、内森·莱恩、克里斯·卢登（Chris Loudon）、海莉·鲁斯蒂格、卡梅隆·麦金托什、小理查德·迈特比、伊丽莎白·I. 麦肯、凯文·麦科勒姆、安妮·米奈（Anne Miner）、里克·米拉蒙特兹、詹姆斯·纳多伊丝（James Nadeaux）、詹姆斯·C. 尼古拉（James C. Nicola）、理查德·奥祖尼安、艾米·鲍尔斯、雅尼斯·普莱斯（Janice Price）、安·阮金、达芙妮·鲁宾－维加、萨姆·鲁迪、皮特·桑德斯、埃里克·施纳尔（Eric Schnall）、杰弗里·塞勒、斯蒂芬·桑德海姆、苏珊·斯特罗曼、比尔·泰勒、罗伯特·托波尔、约翰·维克里、汤姆·菲特尔、乔治·维切特尔（George Wachtel）、罗宾·瓦格纳、蒂姆·威尔、安吉拉·温特、迈尔斯·威尔金、诺曼·扎伊格、杰里·扎克斯、斯科特·齐格。

有 3 位受访者在这本书问世之前，就告别了人世：托马斯·米汉——谦谦君子，谈吐间流露着最精明的智慧；特伦斯·麦克纳利——没人比他更了解爱德华·阿尔比；罗杰·霍肖——每当我想起他 6 岁时在客厅里听乔治·格什温弹钢琴的故事时，他那浓重的德州口音便在我耳边挥之不去。能在他们离开之前共度一段时光，我深感荣幸。

在采访编撰《名声大噪：揭秘百老汇舞台变迁》的 4 年来，有几位朋友一直支持着我。大卫·斯通（David Stone）在我每写完一章后，都

要先拿去读一遍。20世纪90年代,我们两个是一起在戏剧行业里成长起来的。他很清楚我想表达什么。我非常感谢他给我鼓励、拿我开玩笑,以及对我批评指正。每个作家都应该有一位像斯科特·鲁丁这样睿智又慷慨的朋友。他能迅速理解你想要表达的东西,并在你偏题的时候,及时把你拉回正轨。我在写这本书时,经常跟斯科特和菲尔·史密斯在赛特·麦佐餐厅(Sette Mezzo)一起吃晚餐。每当我跟他们分享我搜罗来的最新重大成果时,都会发现菲尔对此早已了如指掌,而且总能再给这些材料丰富一些色彩与细节。我觉得,没有哪位在世的百老汇专家懂得比菲尔·史密斯更多了。乔治·莱恩(George Lane)几乎和这本书里出现过的每个人都打过交道。我会把里面的故事念给他听,只要他一笑,我就知道自己找的这些材料都是可信的。而每当我有问题需要探讨时,伊莫金·劳埃德·韦伯(Imogen Lloyd Webber)都能抽出时间同我把酒言欢。她不仅是圈内数一数二的作家、主持人,同时也是一位真诚的朋友。

还必须要感谢我的主持搭档莱恩·伯曼(Len Berman)。在我们一起主持节目的每个上午,我都会在节目插播广告的空档里与他叽里呱啦地唠叨跟这本书有关的东西,但他从来都没有骂过我。同时,我也对别的同事施加了这种折磨:乔·巴特利(Joe Bartlett)、娜塔莉·瓦卡(Natalie Vacca)、卢·鲁菲诺(Lou Rufino)、爱丽丝·斯托克顿·罗西尼(Alice Stockton Rossini)、安东尼·菲利普罗(Anthony Fillippleo)和特里·特拉希姆(Terry Trahim)。我相信,他们是靠堵住耳朵来度过这一关的。当然,我也要感谢 WOR 电台[1]的老板与朋友——汤姆·卡迪(Tom Cuddy)和斯科特·莱克菲尔德(Scott Lakefield)。

我同样需要感谢以下人士,感谢他们一直以来鼎力支持我的工作:

[1] WOR 电台 [WOR(710 AM)] 于 1922 年 2 月开播,是美国最古老的电台之一。在 20 世纪 20 年代,电台常以 3 个字母为名,WOR 电台是纽约市唯一保留其原始 3 个字母呼号的电台。——译者注

威廉·布拉顿（William Bratton）、蒂塔·卡恩（Tita Cahn）、玛吉·康克林（Margi Conklin）、克莱夫·戴维斯（Clive Davis）、克莱夫·赫斯霍恩（Clive Hirschhorn）、凯蒂·赫曼特（Katie Hermant）和彼得·赫曼特（Peter Hermant）、芭芭拉·霍曼（Barbara Homan）、查尔斯·伊舍伍德（Charles Isherwood）、温迪·基德（Wendy Kidd）、里克·克里曼（Rikki Klieman）、史蒂夫·利希特曼（Steve Lichtman）和米歇尔·利希特曼（Michelle Lichtman）、吉米·尼德兰德和玛戈·尼德兰德（Margo Nederlander）、帕特里克·帕切科、阿尔伯特·波兰（Albert Poland）、尼克·斯坎达利斯（Nick Scandalious）、格雷格·施普利特（Greg Schriefer）、马克·西蒙（Mark Simone）和罗伯特·万克尔（Robert Wankel）。

在我开始写《乱花渐欲迷人眼》的时候，克里斯蒂娜·阿莫罗索（Christina Amoroso）走进了我的生活，并在我写《名声大噪》的时候依然没有离开。有时我忙于创作本书，会忘记每天在她上班的时候打电话问她："今天有啥新鲜事儿？"不过，出于某种原因，她好像并没有因此而不高兴。对了，这次我有个新鲜事儿要告诉她："小克，我回来了，而且我预感到，在未来很长的一段时间内，我都会天天来问你'今天有啥新鲜事儿'了。"

我的妹妹莱斯利·里德尔（Leslie Riedel）和她的丈夫斯科特·弗兰德（Scott Friend）见证了我挣扎着创作《乱花渐欲迷人眼》的整个过程。但这次，我不会再一次次怀疑自己的写作能力了。因为我知道，他们会永远做我坚强的后盾。

我最要感谢的是父母：感谢他们所做的一切。本书的开头和结尾，是我在他们位于萨拉索塔家中的阳台——我自己的"雅度"① 创作基地写下的。没有什么地方比这里更适合写作了；也没有更好的父母，可以在这时伴我左右了。

① 雅度（Yaddo）是一个艺术创作中心，位于纽约州萨拉托加泉市一个庄园内，旨在为艺术家提供一个不受外界干扰的创作环境。——译者注

注　释

序　言

1 Michael Riedel, " 'Company' Producer Strives to Keep It Together," *New York Post*, April 2, 2020.
2 Michael Riedel, "Darkness Falls," *Air Mail*, May 9, 2020.

第一章　韦伯先生，我已经准备好拍我的特写了

1 Patti LuPone, interview with author.
2 Michael Riedel, "Backstage at 'Boulevard,'" *New York Daily News*, November 6, 1994.

第二章　梦碎大道

1 Mervyn Rothstein, "Producer Cancels 'Miss Saigon'; 140 Members Challenge Equity," *New York Times*, August 9, 1990.
2 Frank Rich, "'Miss Saigon' Arrives, From the Old School," *New York Times*, April 12, 1991.

3 LuPone, *Patti LuPone: A Memoir* (New York: Crown Archetype, 2010), 214.

4 4 Ibid., 218.

5 Michael Riedel, "Backstage at 'Boulevard,'" *New York Daily News*, November 6, 1994.

6 Bruce Weber, "Close Is Given LuPone's Place in 'Sunset' Cast for Broadway," *New York Times*, February 18, 1994.

7 Peter Brown, interview with author.

8 Andrew Lloyd Webber, interview with author.

9 Michael Riedel, "Who'll Be a Close Second?" *New York Daily News*, October 2, 1994.

10 Bernard Weinraub, "When Egos Collide: Twilight at 'Sunset,'" *New York Times*, July 5, 1994.

11 Edgar Dobie, interview with author.

12 Michael Riedel, "Walters Entangled in a Web of Conflict," *New York Daily News*, February 19, 1997.

13 Frank Rich, *Hot Seat: Theater Criticism for* The New York Times, *1980–1993* (New York: Random House, 1998), 936.

第三章　格林威治街 508 号，4 层

1 Julie Larson, interview with author.

2 Jonathan Larson, *Rent:* Interviews and text by Evelyn McDonnell with Katherine Silberger (New York: Rob Weisbach Books, 1997), 14.

3 Tom Rowan, *Rent FAQ: All That's Left to Know About Broadway's Blaze of Glory* (Montclair, NJ: Applause Theatre & Cinema Books, 2017), 10.

4 Daphne Rubin-Vega, interview with author.

5 Rowan, *Rent FAQ*, 44.

6 6 Ibid., 21

7 Ibid., 23.

8 Michael Greif, interview with author.

9 Jim Nicola, interview with author.

10 Jeffrey Seller, interview with author.

11 Larson, *Rent*, 29.

12 Ibid., 35

13 Anthony Tommasini, "A Composer's Death Echoes in His Musical," *New York Times*, February 11, 1996.

14 Larson, *Rent*, 50.

15 Daphne Rubin-Vega, interview with author.

16 Lawrence Van Gelder, "On the Eve of a New Life, an Untimely Death," *New York Times*, December 13, 1996.

第四章　百老汇的生活

1 Jonathan Larson, *Rent: Interviews and text by Evelyn McDonnell with Katherine Silberger* (New York: Rob Weisbach Books, 1997), 52.

2 Anthony Tommasini, "A Composer's Death Echoes in His Musical," *New York Times*, February 11, 1996.

3 Ben Brantley, "A Rock Opera a la 'Boheme' and 'Hair,'" *New York Times*, February 14, 1996.

4 Larson, *Rent*, 58.

5 Kevin McCollum, interview with author.

6 Michael Riedel, "Room for *Rent*? Theater Folk Wonder If B'way Can Accommodate the Rock Musical," *New York Daily News*, February 22, 1996.

7 Tom Rowan, *Rent FAQ: All That's Left to Know About Broadway's Blaze of Glory* (Montclair, NJ: Applause Theatre & Cinema Books, 2017), 9.

8 Drew Hodges, interview with author.

9 Drew Hodges, *On Broadway: From* Rent *to Revolution* (New York: Rizzoli, 2016), 14.

10 Hodges, interview with author.

11 Peter Marks, "A Box Office Prize," *New York Times*, April 12, 1996.

12 Ben Brantley, "Enter Singing: Young, Hopeful and Taking on the Big Time," *New York Times*, April 30, 1996.

13 Michael Riedel, "Every Day a *Rent* Party: Hardcore Fans of the Hit Musical Form a Squatters Camp at the Box Office," *New York Daily News*, March 3, 1997.

14 Jeffrey A. Trachtenberg, "The Producers: How to Turn $4,000 into Many Millions," *The Wall Street Journal*, May 23, 1996.

15 Jeffrey Seller, interview with author.

第五章 赌　　徒

1. Harold C. Schonberg, "The Schuberts and the Nederlanders Have a Rival," *New York Times*, March 14, 1982.
2. Frank Rich, "'Moose Murders,' A Brand of Whodunit," *New York Times*, February 23, 1983.
3. Ibid.
4. William Goldman, *The Season: A Candid Look at Broadway* (New York: Limelight Editions, 2004), 24.
5. Frank Rich, "With Huck Finn on the 'Big River,'" *New York Times*, April 26, 1985.
6. John Simon, "Splash," *New York*, May 6, 1985.
7. Walter Kerr, "Farewell to a Jaunty Gentleman of the Stage," *New York Times*, June 2, 1985.
8. Jeremy Gerard, "Rocco Landesman Named Jujamcyn Theaters Head," *New York Times*, June 10, 1987.
9. William A. Henry III, "The Biggest All-Time Flop Ever," *Time*, May 30, 1988.
10. David Owen, "Betting on Broadway," *New Yorker*, June 13, 1994.
11. Rocco Landesman, "What Price Success at Lincoln Center?" *New York Times*, December 11, 1988.

第六章 我要赌这匹马

1. Frank Rich, "On Broadway, the Lights Get Brighter," *New York Times*, May 31, 1992.
2. Frank Rich, "'Crazy For You,' a Musical with the Gershwin Touch," *New York Times*, February 20, 1992.
3. Ross Wetzsteon, "The Great New York Show: 'Guys and Dolls' Lights Up Broadway All Over Again," *New York*, May 4, 1992.
4. Ibid.
5. Ibid.
6. Ibid.

第七章　展翅高飞

1　Brooks Atkinson, *Broadway* (New York: Limelight Editions, 1985), 68.

2　Ibid., 404.

3　Ibid., 415.

4　Frank Rich, "The Great Dark Way: Slowly, the Lights Are Dimming on Broadway," *New York Times*, June 2, 1991.

5　Ibid.

6　Ibid.

7　Isaac Butler and Dan Kois, *The World Only Spins Forward: The Ascent of Angels in America* (New York: Bloomsbury, 2018), 65.

8　Ibid., 34.

9　Bruce Weber, "Angels' Angels," *New York Times*, April 25, 1993.

10　Ibid.

11　Butler and Kois, *World Only Spins Forward*, 101.

12　Frank Rich, "Marching Out of the Closet, into History," *New York Times*, November 10, 1992.

13　Butler and Kois, *World Only Spins Forward*, 139.

14　Ibid., 164.

15　Frank Rich, "Embracing All Possibilities in Life and Art," *New York Times*, May 5, 1993.

16　John Simon, "Of Wings and Webs," *New York*, May 17, 1993.

17　John Simon, "Angelic Geometry," *New York*, December 6, 1993.

第八章　《谁害怕爱德华·阿尔比》

1　John Lahr, interviewed on *Theater Talk*, December 29, 2014.

2　Edward Albee, conversation with author, March 2008.

3　Michael Riedel, "Who's Afraid of Albee?" *New York Daily News*, November 7, 1993.

4　Lyn Gardner, "Edward Albee Obituary," *The Guardian*, September 18, 2016.

5 Terrence McNally, interview with author.

6 Mel Gussow, *Edward Albee: A Singular Journey* (New York: Simon & Schuster, 1999), 341.

7 Edward Albee, interviewed on *Theater Talk*, November 3, 2007.

8 McNally, interview with author.

9 David Richards, "Critical Winds Shift for Albee, a Master of the Steady Course," *New York Times*, April 13, 1994.

10 Michael Riedel, "Oh, You Kid! Horns Lock Over Albee's Man-Goat Love Story," *New York Post*, February 22, 2002.

11 Michael Riedel, "Giving It His Albee," *New York Post*, March 12, 2008.

第九章　乱花渐欲迷人眼

1 Martin Gottfried, *All His Jazz: The Life and Death of Bob Fosse* (New York: Da Capo Press, 1990), 340.

2 John Kander, Fred Ebb, and Greg Lawrence, *Colored Lights: Forty Years of Words and Music, Show Biz, Collaboration, and All that Jazz* (New York: Faber & Faber, 2003), 126.

第十一章　罗西，一切如你所愿

1 Peter Marks, "Ad Official to Head the Theater League," *New York Times*, August 2, 1995.

2 Janny Scott, "Rosie Speaks, and Broadway Ticketsellers Cheer," *New York Times*, May 3, 1998.

3 Michael Riedel, "That Sinking Feeling," *New York Daily News*, October 20, 1996.

4 Michael Riedel, "Raising the 'Titanic,'" *New York Daily News*, July 22, 1997.

5 Ben Brantley, "'Titanic,' the Musical, Is Finally Launched," *New York Times*, April 24, 1997.

6 Riedel, "Raising the 'Titanic.'"

7 Ibid.

8 Scott, "Rosie Speaks."

9 Michael Riedel, "A Win-Lose Situation for Kander and Ebb," *New York Daily News*, June 4, 1997.

10 Michael Riedel, "Rosie & Tony," *New York Daily News*, June 7, 1998.

第十二章　论大亨的诞生

1 Leonard Zehr, "Screen Giant," *The Wall Street Journal*, March 16, 1987.

2 *Show Stopper: The Theatrical Life of Garth Drabinsky*. A film by Barry Avrich, 2012.

第十三章　别废话，给我去午场

1 Dan Brambilla, interview with author.

2 Barry Avrich, *Moguls, Monsters and Madmen: An Uncensored Life in Show Business* (Toronto: ECW Press, 2016), 52.

3 Jeff Berger, interview with author.

4 Peter Marks, "Turning Two Historic Theaters into One Big One," *New York Times*, January 17, 1996.

第十四章　狮　子　女　王

1 James B. Stewart, *Disney War* (New York: Simon & Schuster, 2005), 108.

2 Barry Singer, "Just Two Animated Characters, Indeed," *New York Times*, October 4, 1998.

3 Tyler Spicer, "Curtain Speech: Julie Taymor," *New Musical Theatre*, October 6, 2014.

4 Samuel R. Delany, *Times Square Red, Times Square Blue* (New York: New York University Press, 1999), 10.

5 *New York Post*, November 14, 1997.

第十五章　论大亨的退场

1　Ward Morehouse III and Paul Tharp, "His Shows Must Go On," *New York Post*, January 18, 1998.

2　Ben Brantley, " 'Ragtime': A Diorama with Nostalgia Rampant," *New York Times*, January 19, 1998.

3　Michael Riedel, "The World According to Garth," *New York Daily News*, February 5, 1998.

4　Chris Boneau, interview with author.

5　Christopher Byron, "A Broadway Angel?" *New York Observer*, February 10, 1997.

6　Michael Riedel, "Dealing for Dollars," *New York Daily News*, April 14, 1998.

第十六章　进击的话剧家

1　Ralph Blumenthal, "Despite the Broadway Boom, Serious Plays Face Serious Peril," *New York Times*, January 9, 1997.

2　Ibid.

3　Ralph Blumenthal, "Dramas Show a Surprising Strength in Tony Nom- inations," *New York Times*, May 5, 1998.

第十七章　登 上 王 座

1　Jeffry Denman, *A Year with* The Producers: One Actor's Exhausting (but Worth It) Journey from *Cats* to Mel Brooks' Mega-Hit (New York: Routledge, 2002), 25.

2　Kenneth Tynan, *Show People: Profiles in Entertainment* (New York: Simon and Schuster, 1979), 242.

3　Mel Brooks and Tom Meehan, *The Producers: How We Did It* (New York: Talk Miramax Books, 2001), 21.

4　"Broadway Record," *Crain's New York Business*, June 4, 2001.

5　Michael Kuchwara, "Broadway Attendance Dips Slightly," Associated Press, August 8, 2001.

后记　精彩必将延续

1　Jesse McKinley, "Broadway Is in the War All the Way," *New York Times*, September 21, 2001.
2　Ibid.
3　Michael Riedel, "After 14 Years on Broadway, 'Mamma Mia!' to Close," *New York Post*, April 9, 2015.
4　Ben Brantley, "Mom Had a Trio (and a Band, Too)," *New York Times*, October 19, 2001.
5　Jesse McKinley, "For the Asking, a $480 Seat," *New York Times*, October 26, 2001.
6　Bill Zehme, "King Mike and the Quest for the Broadway Grail," *New York*, March 4, 2005.
7　Ibid.
8　*Show Stopper: The Theatrical Life of Garth Drabinsky*. A film by Barry Avrich, 2012.
9　Jeremy Gerard, "Candor and the Web," *New York*, October 16, 2000.
10　Michael Riedel, "Schwartz Again 'Pippin' Hot,'" *New York Post*, November 19, 2010.
11　Michael Riedel, "New 'Young Frankenstein' Electrifies in UK Run," *New York Post*, August 29, 2017.

参 考 文 献

Albee, Edward. *Three Tall Women*. New York: Dutton, 1995.

———. *Selected Plays of Edward Albee*. New York: Nelson Doubleday, 1987.

Atkinson, Brooks. *Broadway*. New York: Limelight Editions, 1985.

Avrich, Barry. *Moguls, Monsters and Madmen: An Uncensored Life in Show Business*. Toronto: ECW Press, 2016.

Bentley, Eric. *Bernard Shaw*. New York: Limelight Editions, 1947.

Breglio, John. *I Wanna Be a Producer: How to Make a Killing on Broadway . . . or Get Killed*. Milwaukee: Applause Theatre and Cinema Books, 2016.

Brooks, Mel, and Tom Meehan. *The Producers: How We Did It*. New York: Talk Miramax Books, 2001.

Butler, Isaac, and Dan Kois. *The World Only Spins Forward: The Ascent of* Angels in America. New York: Bloomsbury, 2018.

Delany, Samuel R. *Times Square Red, Times Square Blue*. New York: New York University Press, 1999.

Denman, Jeffry. *A Year with* The Producers: *One Actor's Exhausting (But Worth It) Journey from* Cats *to Mel Brooks' Mega-Hit*. New York: Rout-ledge, 2002.

Drabinsky, Garth. *Closer to the Sun: An Autobiography*. Toronto: McClelland and Stewart, 1995.

Ganzl, Kurt. *The Complete* Aspects of Love: *The New Andrew Lloyd Webber Musical*. London: Viking Studio Books, 1990.

Goldman, William. *The Season: A Candid Look at Broadway*. New York: Limelight Editions, 1969.

Gottfried, Martin. *All His Jazz: The Life and Death of Bob Fosse*. New York: Bantam Books, 1990.

Green, Stanley. *The World of Musical Comedy*. New York: Da Capo Press, 1985.

Gussow, Mel. *Edward Albee: Singular Journey*. New York: Simon & Schuster, 1999.

Hodges, Drew. *On Broadway: From* Rent *to Revolution*. New York: Rizzoli, 2016.

Isenberg, Barbara. *Making It* Big: *The Diary of a Broadway Musical*. New York: Limelight Editions, 1996.

Jackson, Kenneth T. *The Encyclopedia of New York City*. New Haven: Yale University Press, 1995.

Kander, John, and Fred Ebb (as told to Greg Lawrence). *Colored Lights: Forty Years of Words and Music, Show Biz, Collaboration, and All That Jazz*. New York: Faber & Faber, 2003.

Lahr, John. *Honky Tonk Parade:* New Yorker *Profiles of Show People*. London: Overlook Duckworth, 2005.

———. *Light Fantastic: Adventures in Theatre*. New York: Delta, 1996.

Larson, Jonathan. *Rent*. New York: Rob Weisbach Books, 1997.

Lassell, Michael. *The Lion King: Twenty Years on Broadway and Around the World*. New York: Disney Editions, 2017.

Lerner, Alan Jay. *The Street Where I Live*. New York: W. W. Norton, 1978.

LuPone, Patti (with Digby Diehl). *Patti LuPone: A Memoir*. New York: Three Rivers Press, 2010.

Mandelbaum, Ken. *Not Since Carrie: Forty Years of Broadway Musical Flops*. New York: St. Martin's Press, 1991.

Pacheco, Patrick. *American Theatre Wing: An Oral History*. Berkeley: Graphic Arts Books, 2018.

Riedel, Michael. *Razzle Dazzle: The Battle for Broadway*. New York: Simon & Schuster, 2015.

Rigg, Diana. *No Turn Unstoned: The Worst Ever Theatrical Reviews*. Los Angeles: Silman-James Press, 1982.

Rowan, Tom. *Rent FAQ: All That's Left to Know About Broadway's Blaze of Glory*. Montclair, NJ: Applause Theatre and Cinema Books, 2017.

Runyon, Damon. *Guys and Dolls and Other Writings*. New York: Penguin Books,

2008.

Siegel, Fred. *The Prince of the City: Giuliani, New York and the Genius of American Life*. New York: Encounter Books, 2005.

Stewart, James B. *DisneyWar*. New York: Simon & Schuster, 2005.

Taymor, Julie. *The Lion King: Pride Rock on Broadway*. New York: Hype- rion, 1997.

Teichman, Howard. *George S. Kaufman: An Intimate Portrait*. New York: Dell Publishing, 1972.

Tepper, Jennifer Ashley. *The Untold Stories of Broadway: Volume 3*. New York: Dress Circle Publishing, 2016.

Tynan, Kenneth. *Show People: Profiles in Entertainment*. New York: Simon and Schuster, 1980.

Van Hoogstraten, Nicholas. *Lost Broadway Theatres*. New York: Princeton Architectural Press, 1991.

Wasson, Sam. *Fosse*. New York: Houghton Mifflin Harcourt, 2013.

White, Norval, and Elliot Willensky with Fran Leadon. *AIA Guide to New York City*. New York: Oxford University Press, 2010.

Zagat, Tim. *9/11: Stories of Courage, Heroism and Generosity*. New York: Zagat, 2011.